趙東一

老巨樹展

趙東一
老巨樹展

초판 제1쇄 인쇄 2018. 5. 25.
초판 제1쇄 발행 2018. 6. 1.

지은이 조동일

총무·제작 김양헌
영업·관리 문영준
경영총괄 강숙자

펴낸이 김경희

펴낸곳 지식산업사
등록 1969년 5월 8일, 1-363
 본사 ● 10881, 경기도 파주시 광인사길 53 (문발동)
 전화 (031) 955-4226~7 팩스 (031)955-4228
 서울사무소 ● 03044, 서울시 종로구 자하문로6길 18-7 (통의동)
 전화 (02)734-1978 팩스 (02)720-7900
 누리집 www.jisik.co.kr
 전자우편 jsp@jisik.co.kr

ⓒ 조동일, 2018
ISBN 978-89-423-9044-1 (93650)

책값은 뒤표지에 있습니다.
이 책에 대한 문의는 지식산업사로 해 주시길 바랍니다.

趙東一

老巨樹展

老巨樹讚　　　　　　　　　　八旬青鼓撰而書

나무는 自然이면서 生命이다. 自然이 얼마나 아름답던지
보여주면서, 生命이다 生老病死를 겪기도 한다. 나무 가운데
으뜸인 老巨樹는 죽음이 가까워 오면 더욱 偉大하다. 오랜
歲月과 함께 속이 파이고 겉이 갈라지고 가지가 꺾이면서 存在
의 核心, 琢致의 窮極을 깨달아 知慧로 삼기 때문이다. 老巨
樹에게 陰峻한 世上에서 어떻게 살아야 하는지 묻는 자
리를 여기 마련한다. 아무도 없고 새 한 마리도 날지
않아 안팎이 여려 있는 그림을 모아놓고, 누구든지
내 故鄉이라고 여기고 쉽게 들어갈 수 있게 한다.
老巨樹의 가르침을 받아들여 마음을 깨끗이 하면, 宿世
의 所望인 大悟覺醒이 어떤 境地인지 斟酌으 하리라.

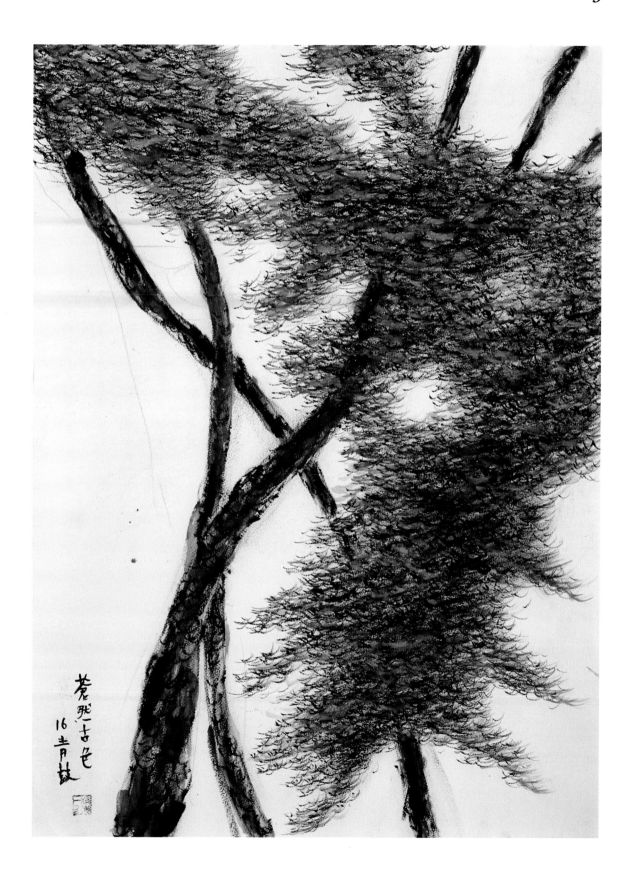

蒼然古色
16 青月 款

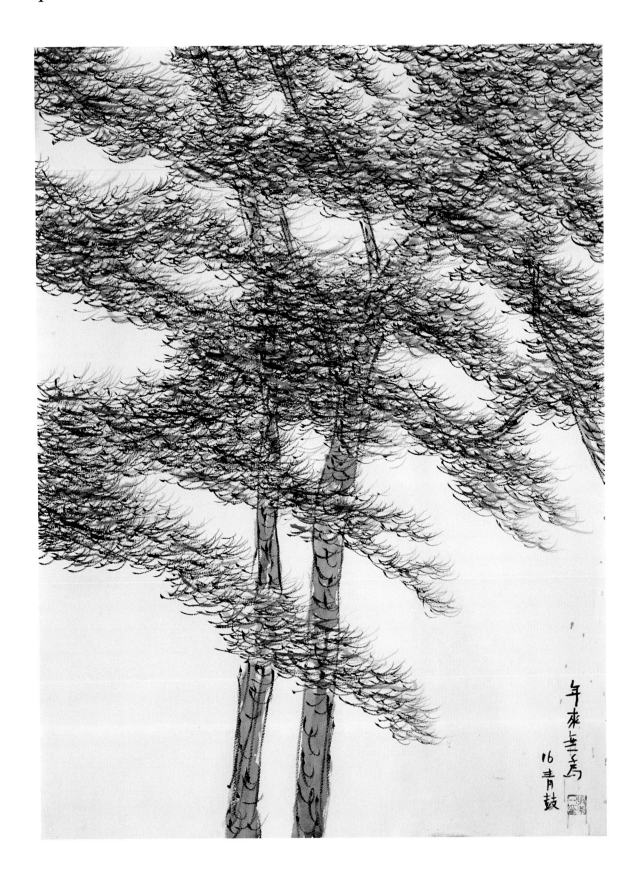

年來垂老焉

16青鼓

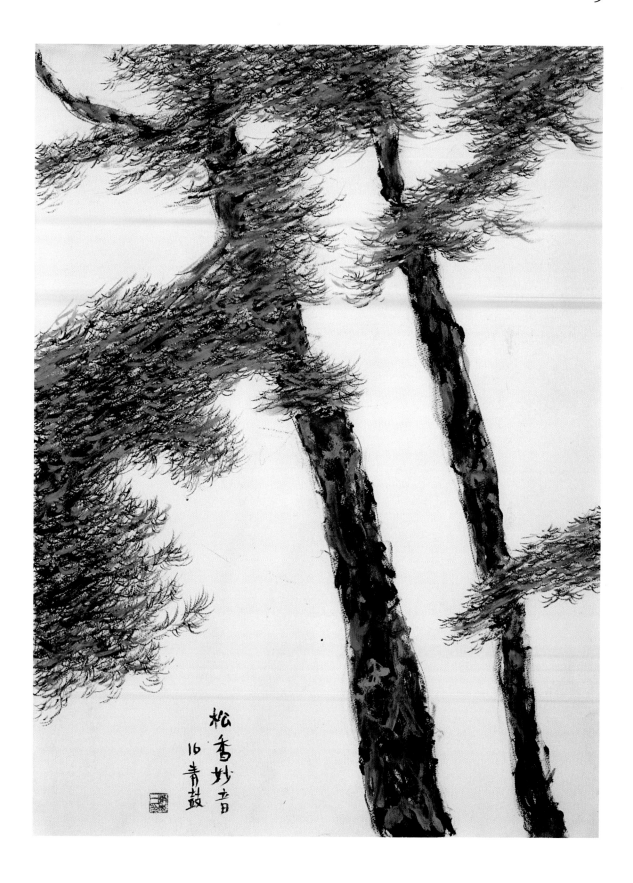

松香妙音
16 青鼓

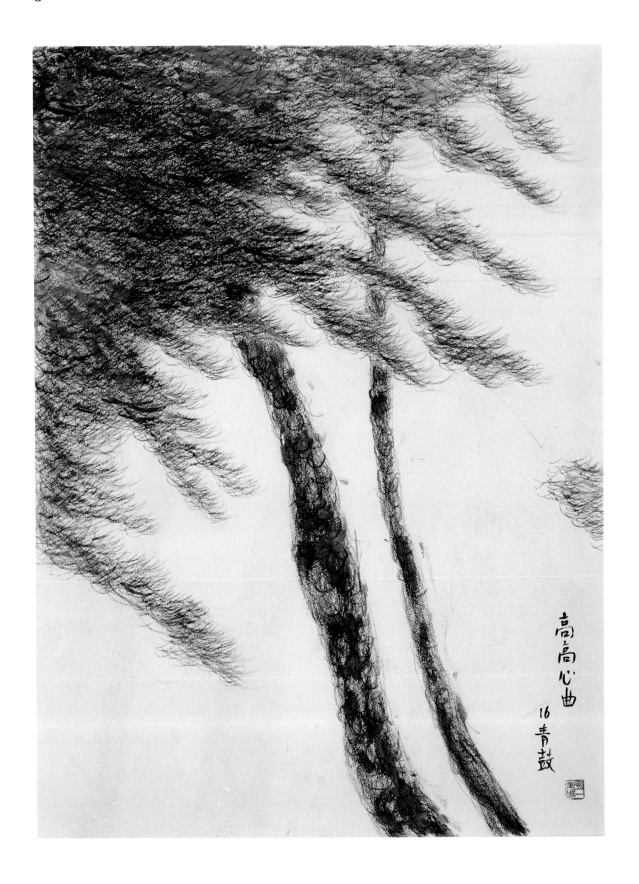

高高心曲
16 青鼓

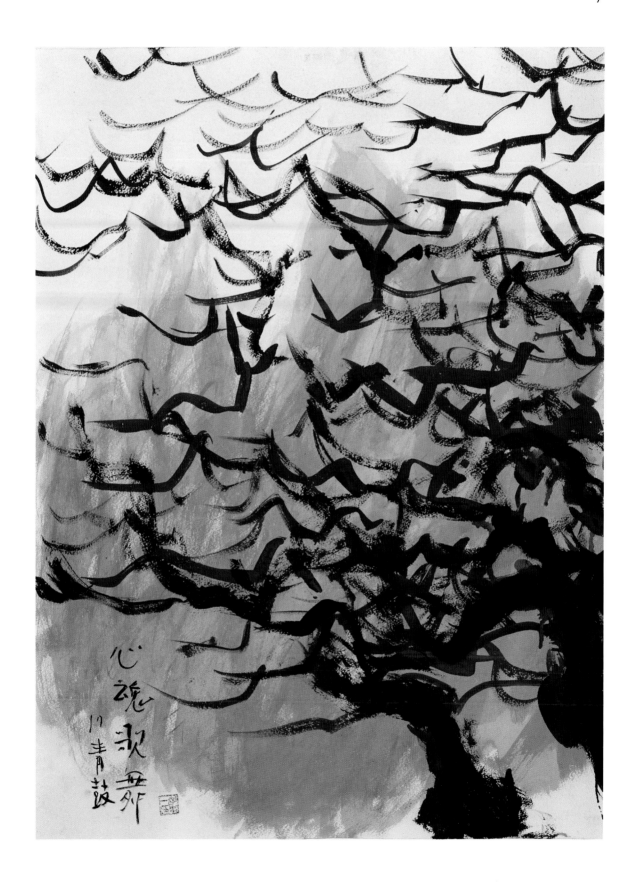

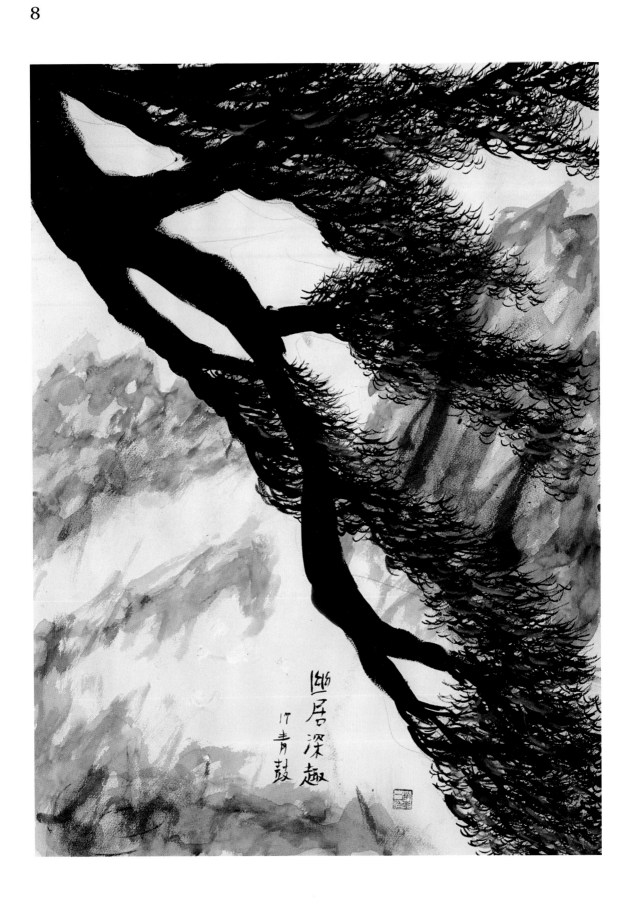

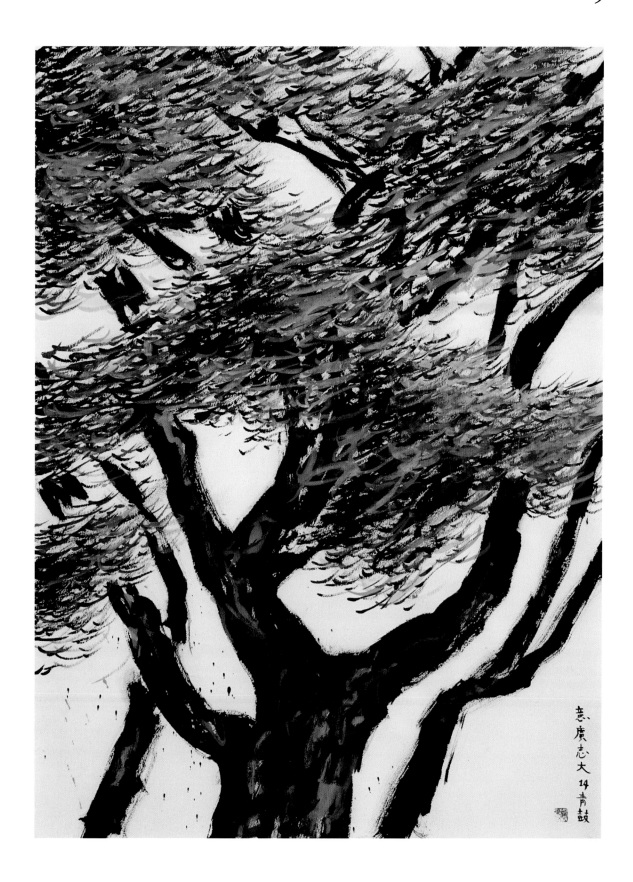

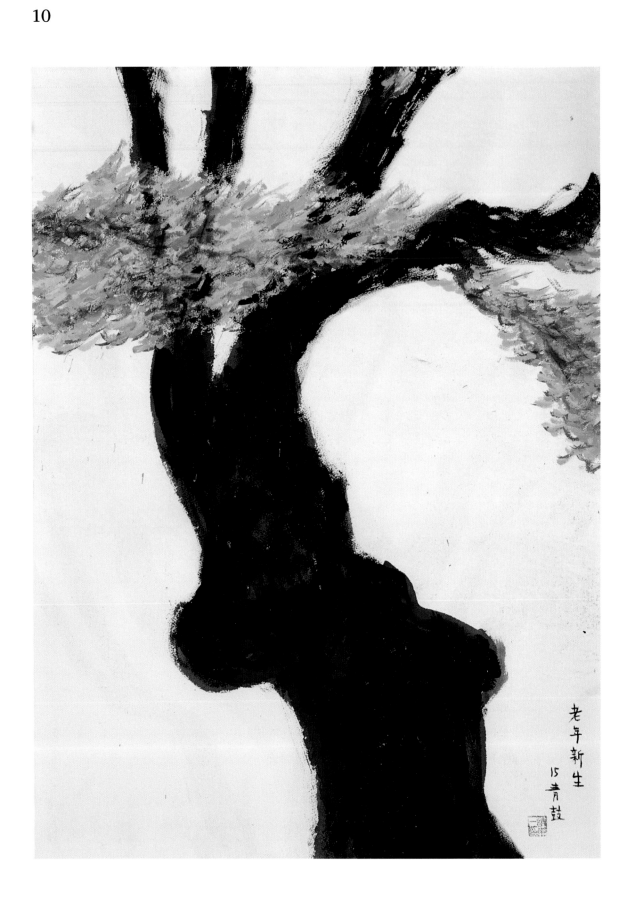

老年新生
15青
鼓

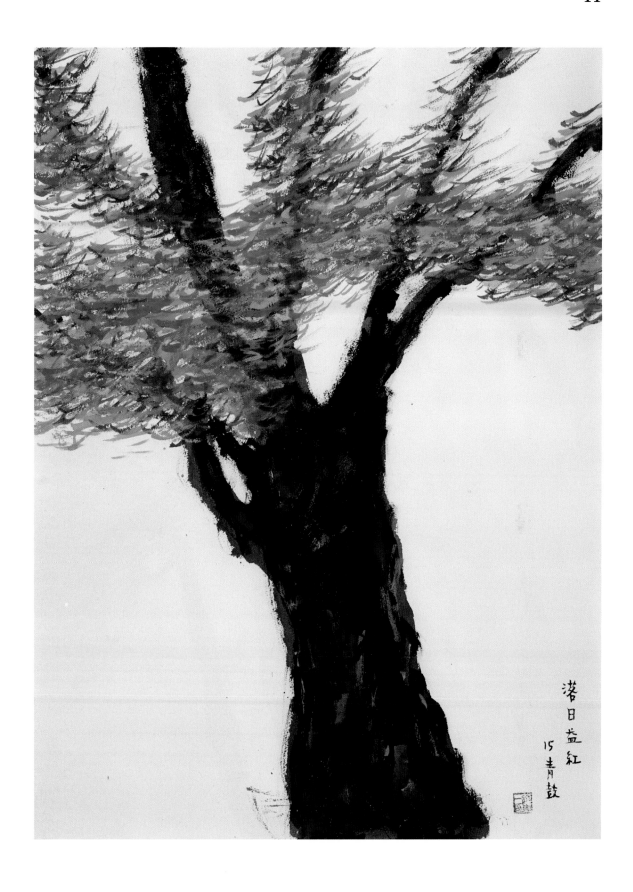

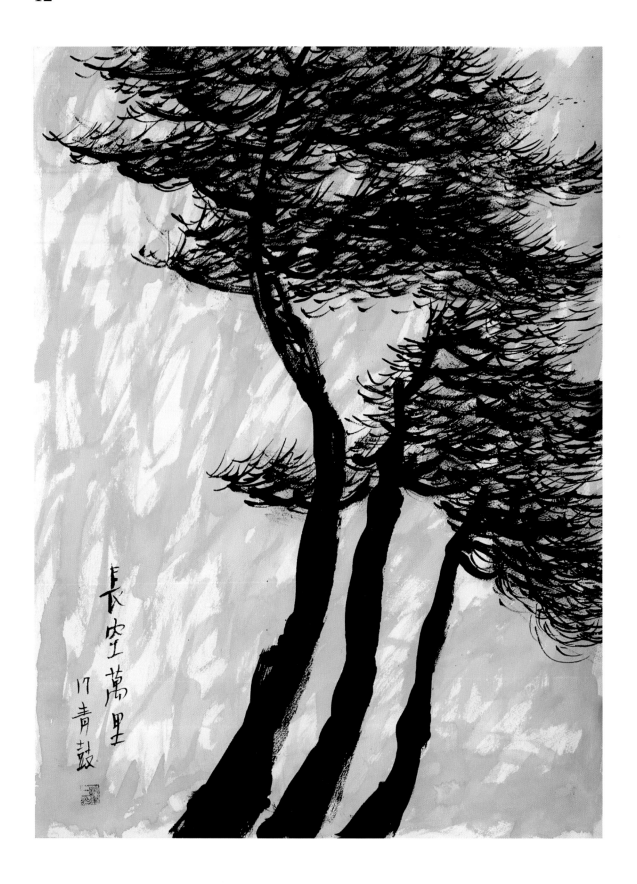

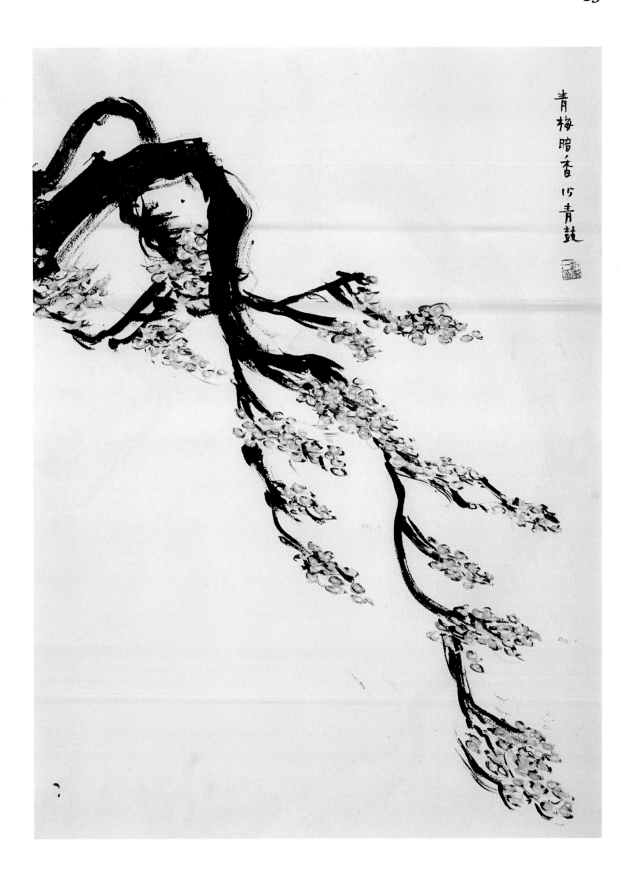

青梅暗香以青鼓

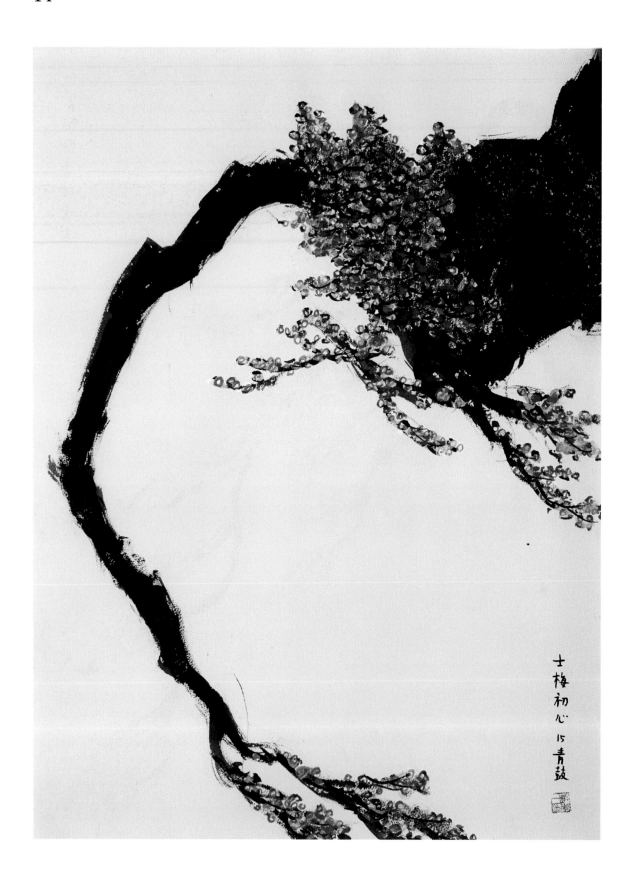

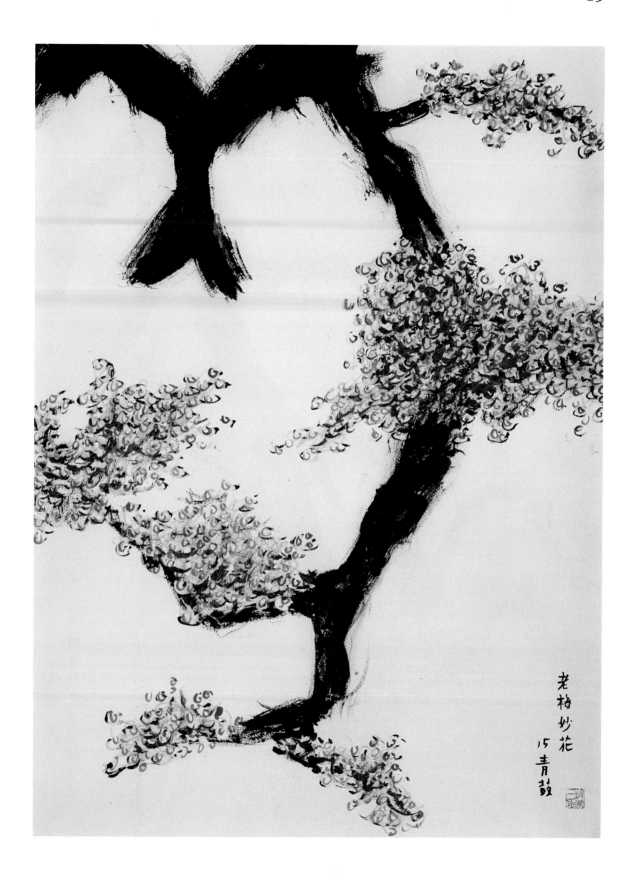

老梅妙花
15 青
藜

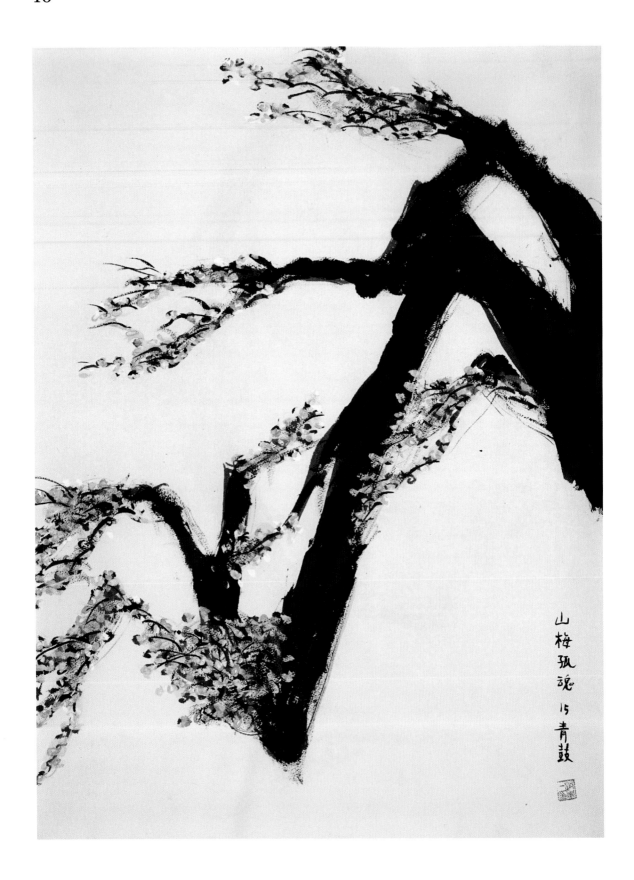

山梅孤魂
15 青鼓

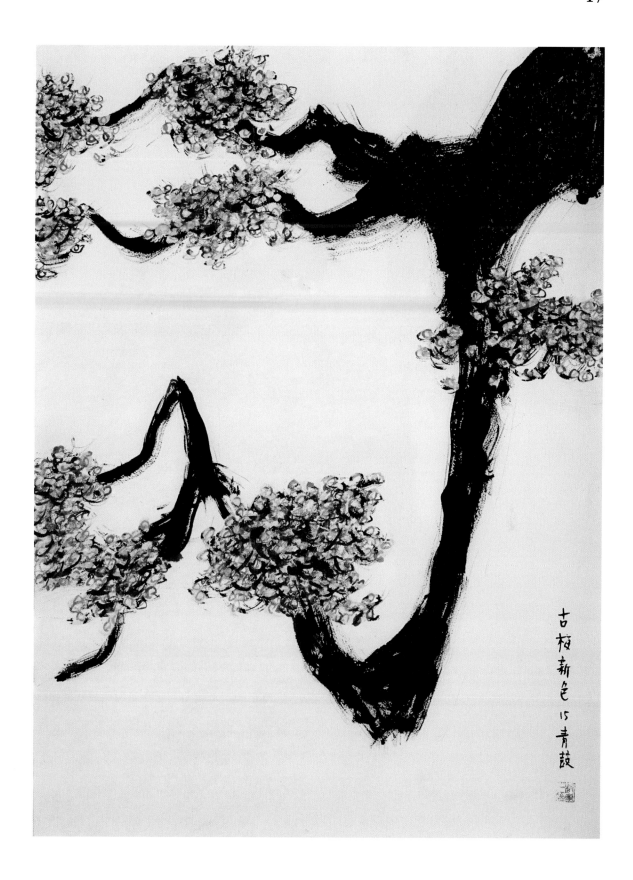

古枝新色
15 青鼓

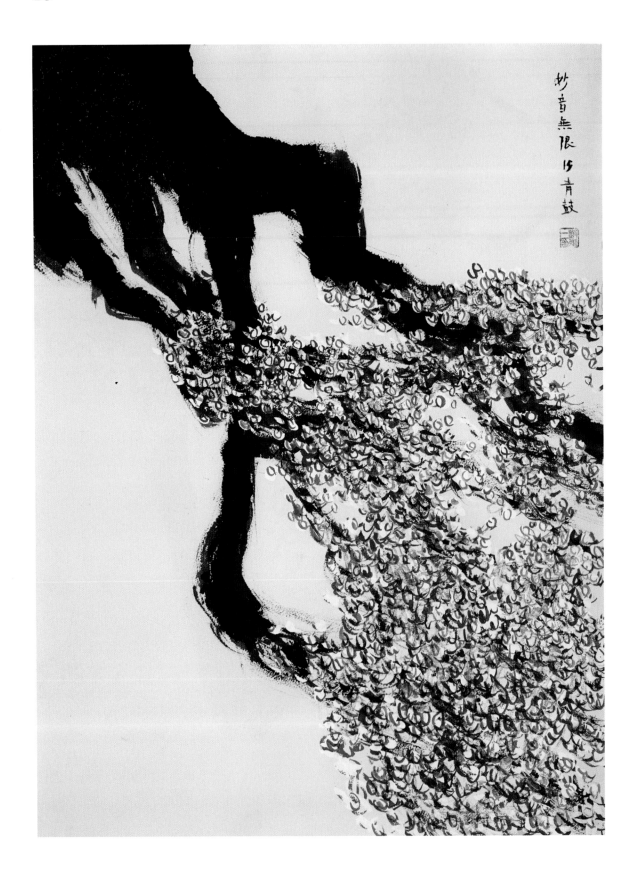

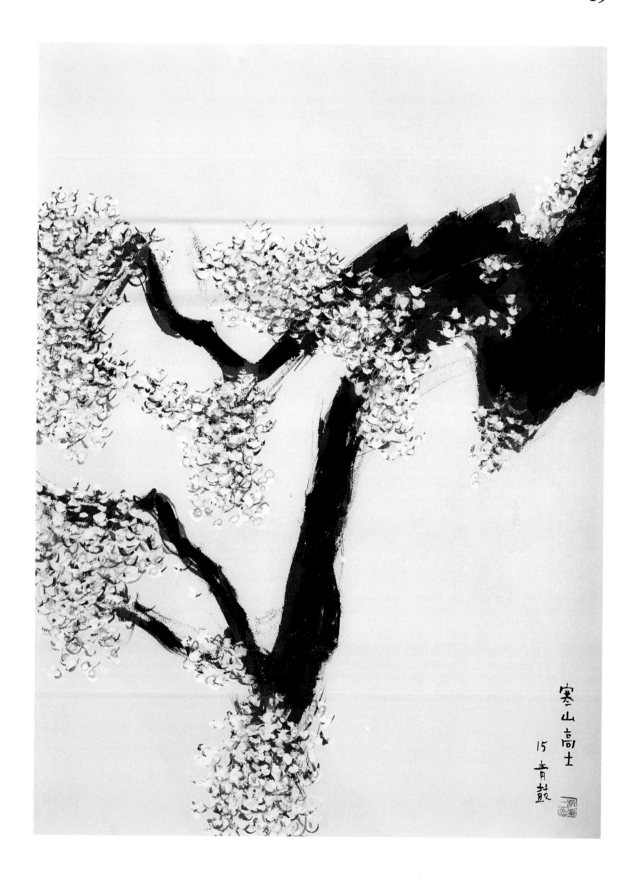

寒山高士
15 青鼓

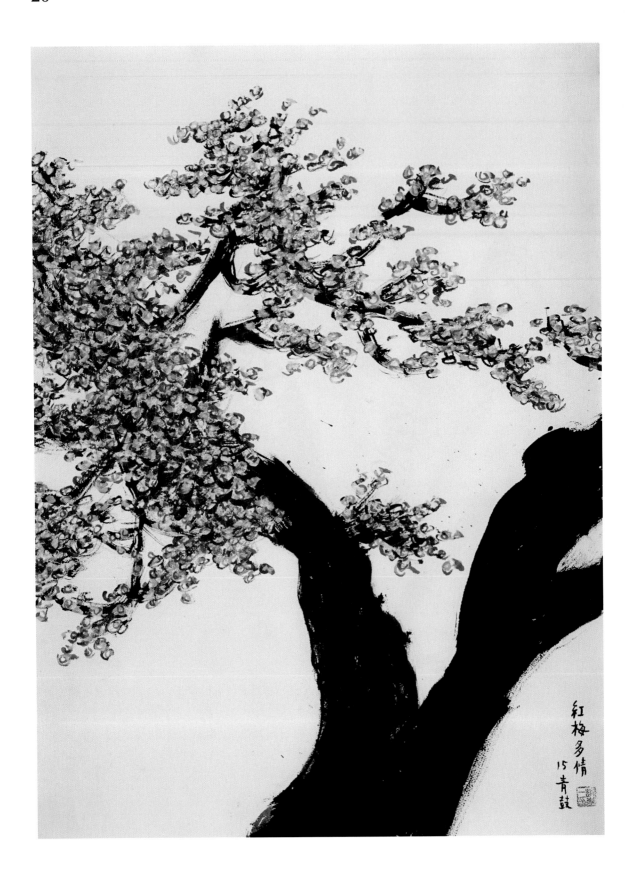

红梅多情
15 青鼓

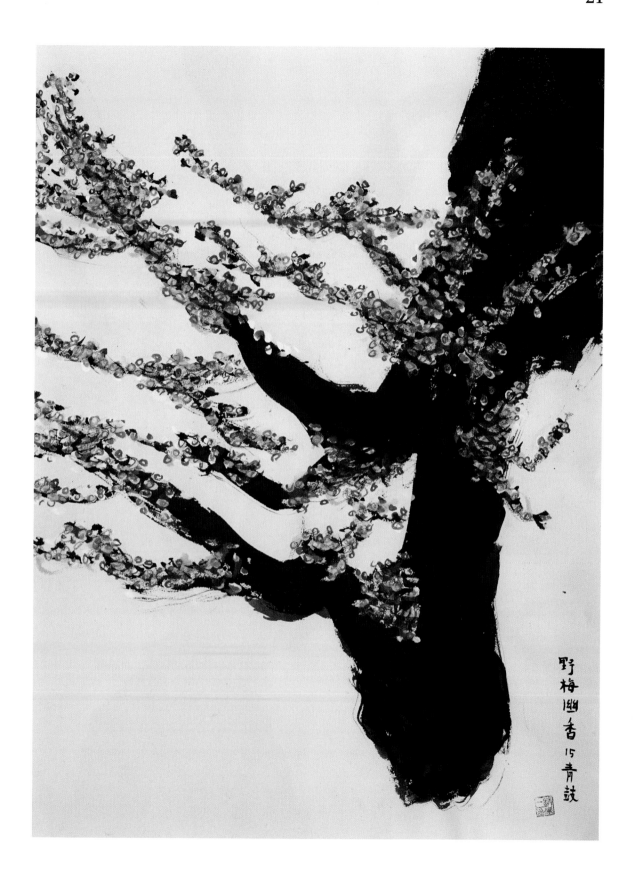

野梅幽香 15 青鼓

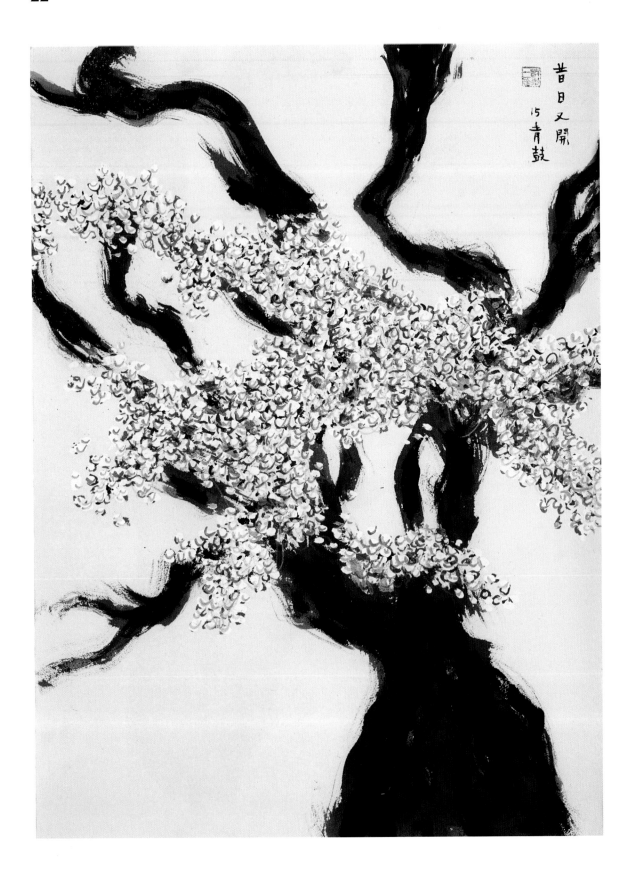

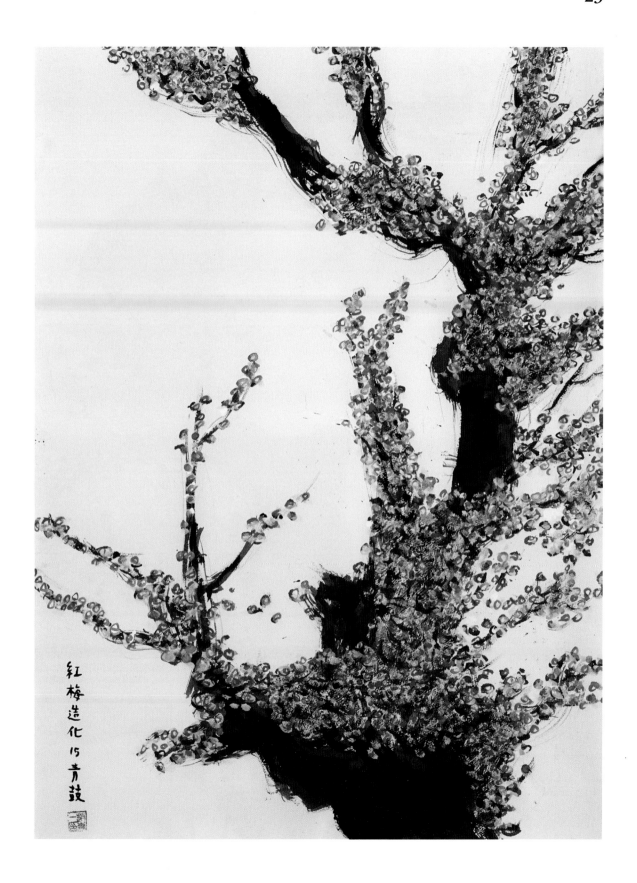

红梅造化 15 青鼓

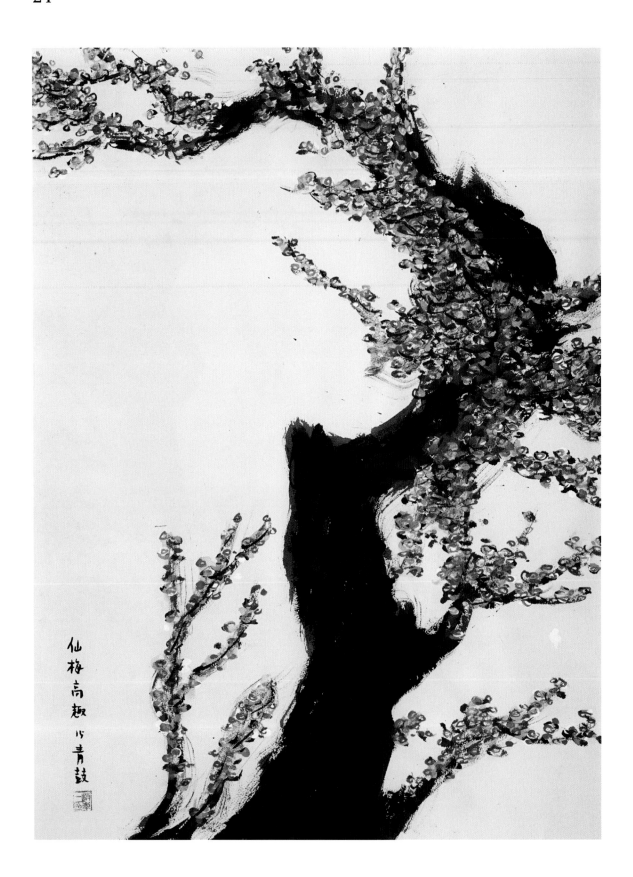

仙梅高趣 以青鼓

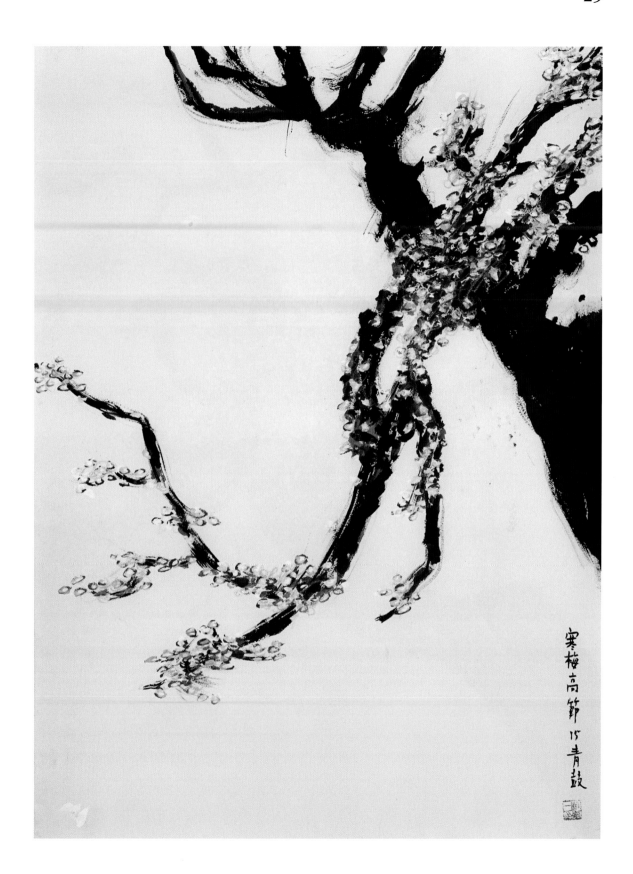

寒梅高節 15 青鼓

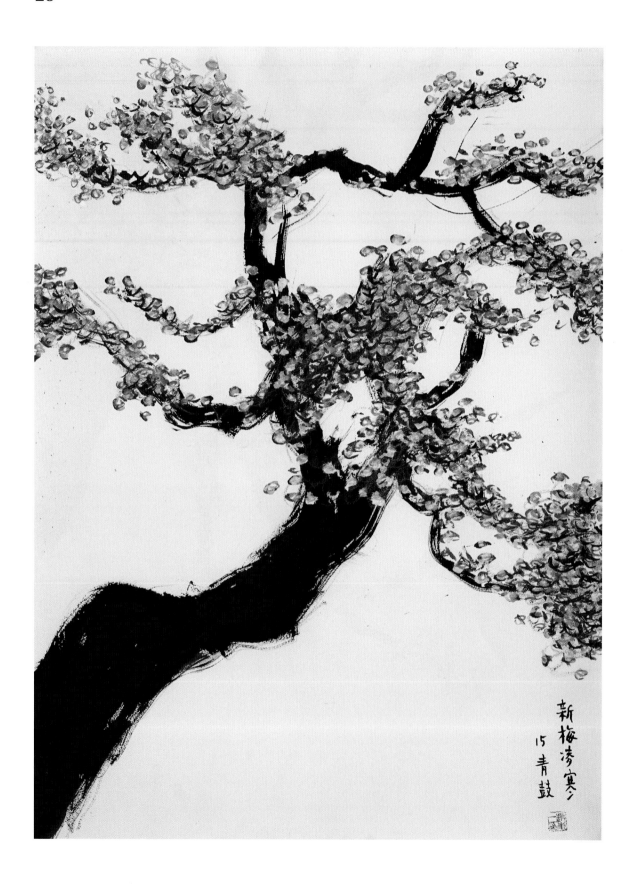

新梅凌寒
15 青鼓

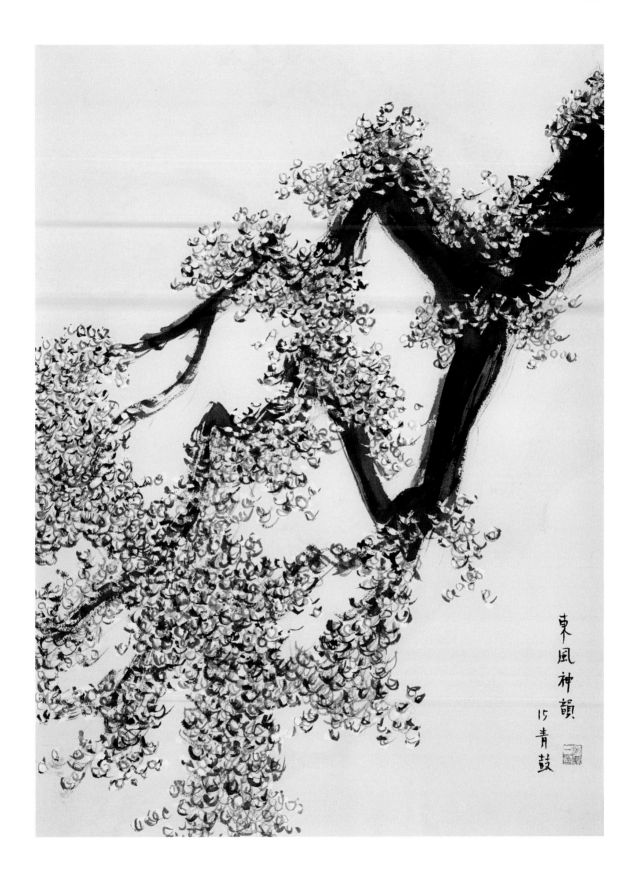

東風神韻
15 青鼓

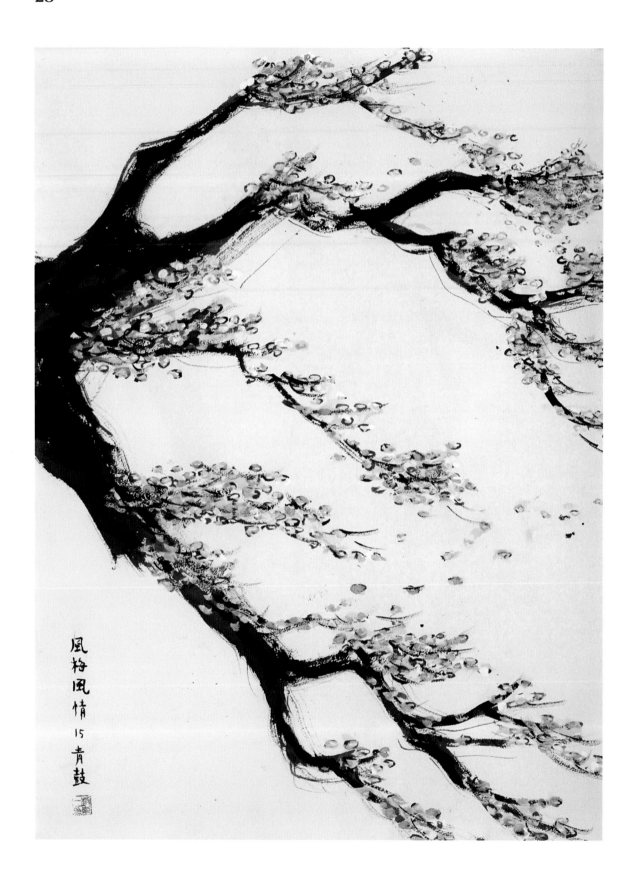

風梅風情
15 青鼓

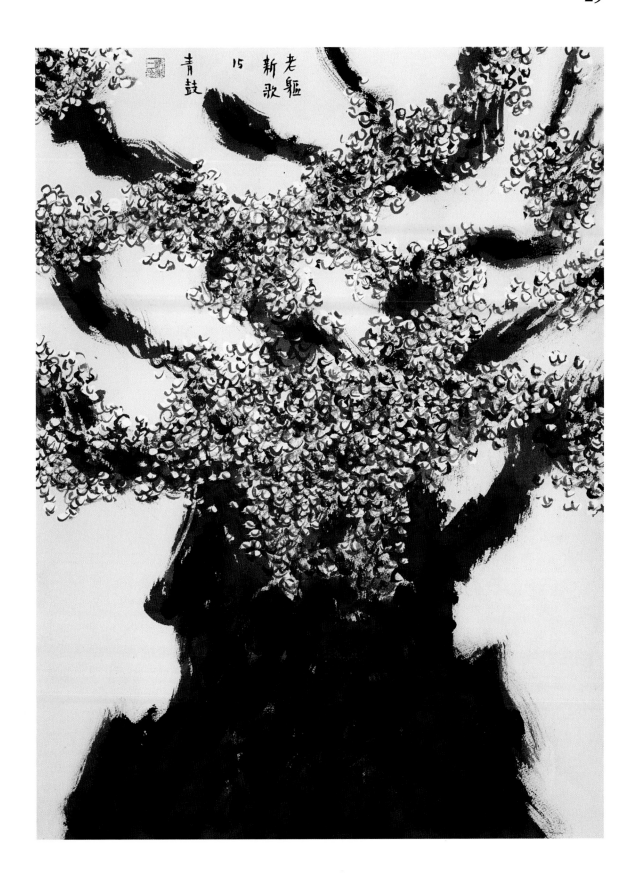

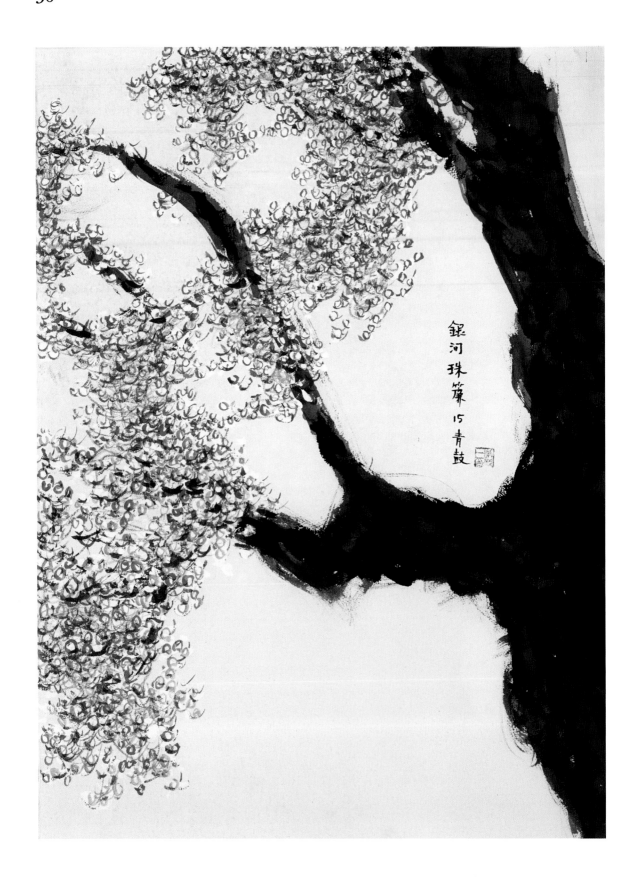

銀河珠簾 15 青鼓

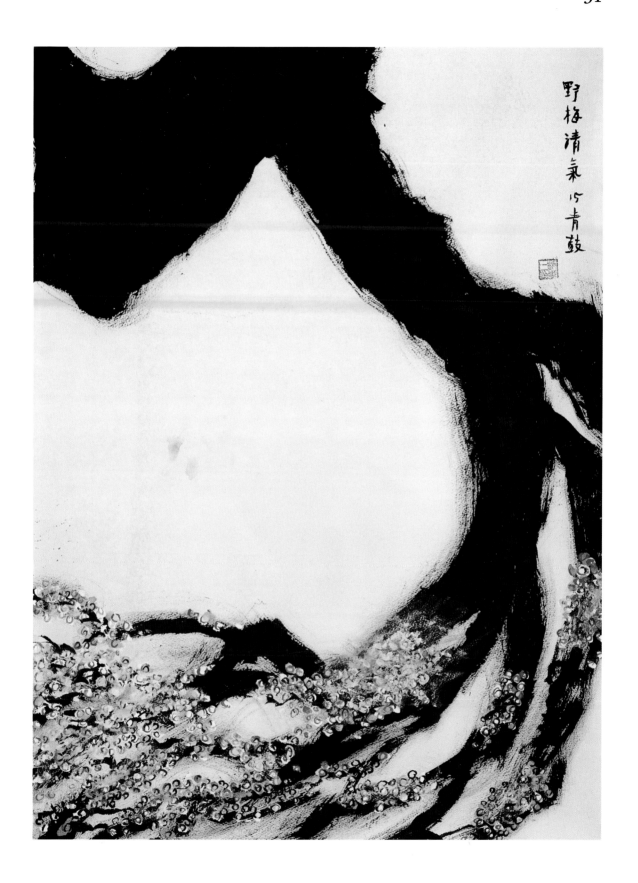

野梅清氣以青鼓

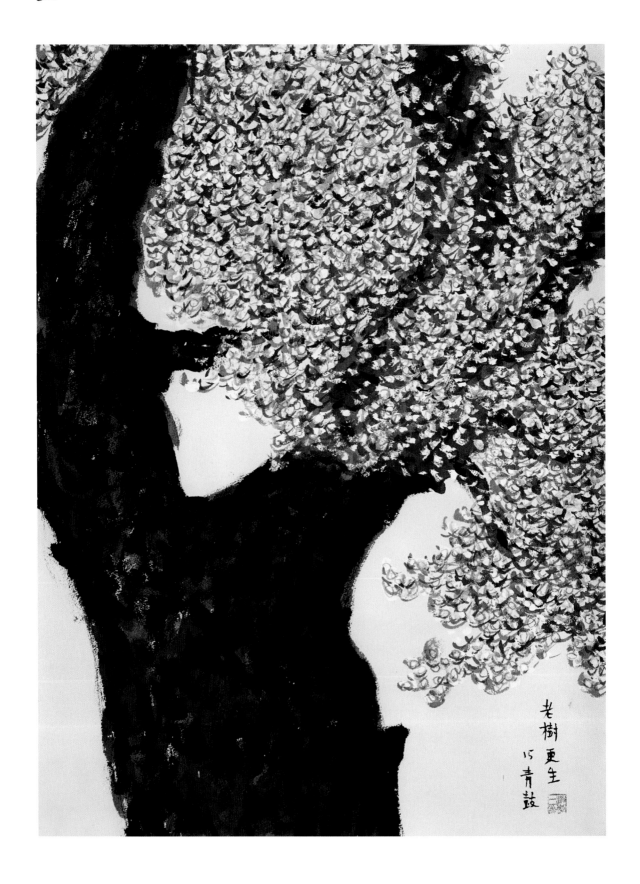

老樹更生
15 青鼓

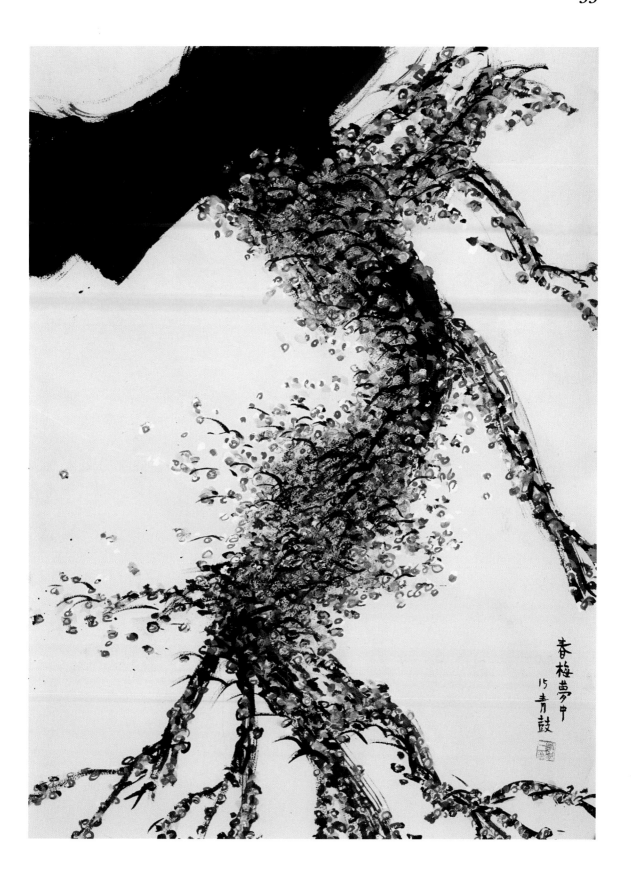

春梅夢中
15 青鼓

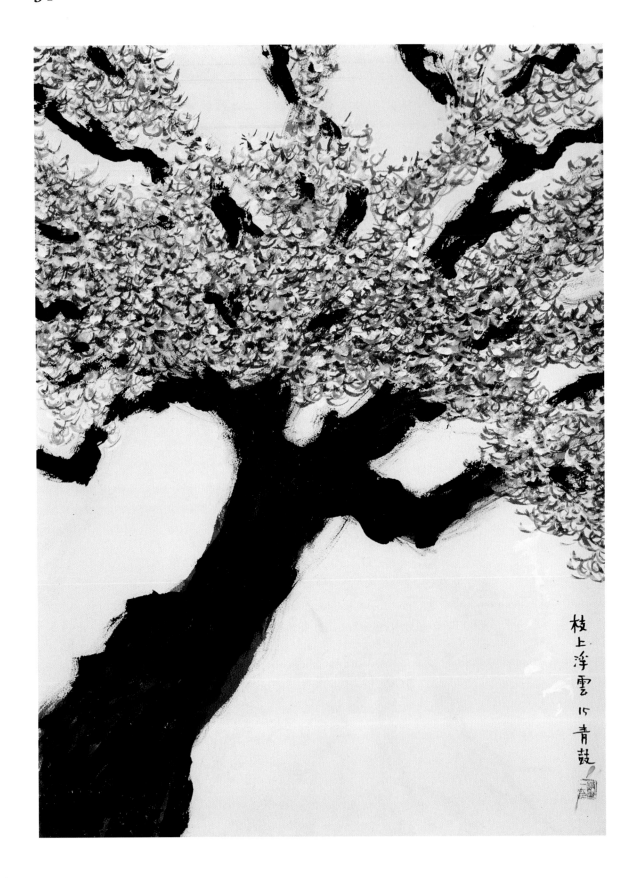

枝上浮雲 15 青鼓

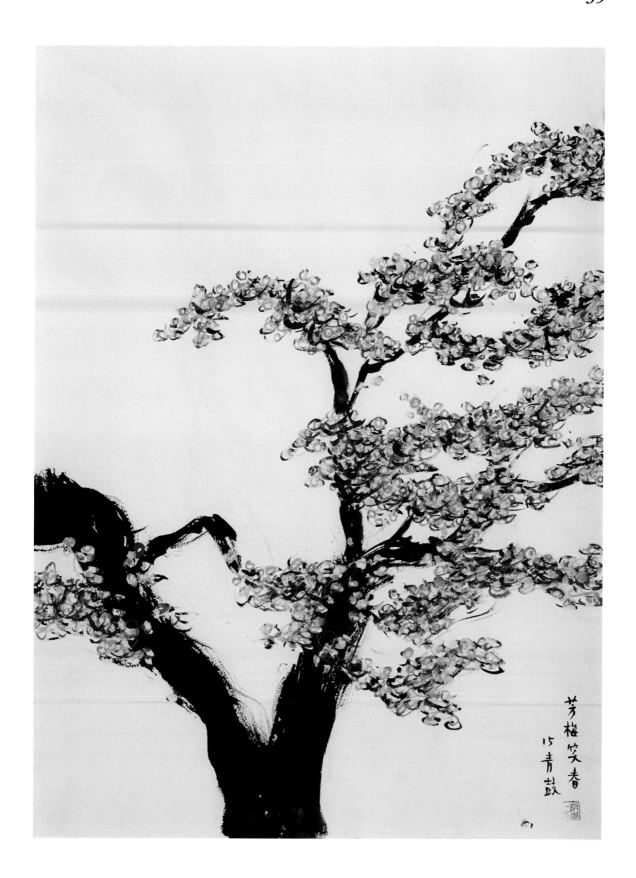

芳梅笑春
15青鼓

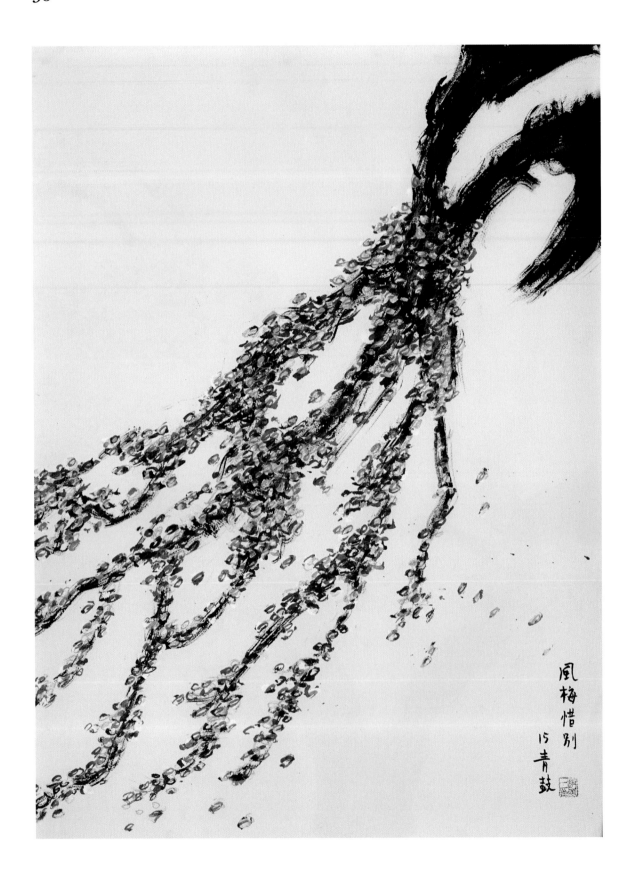

風梅惜別
15 青鼓

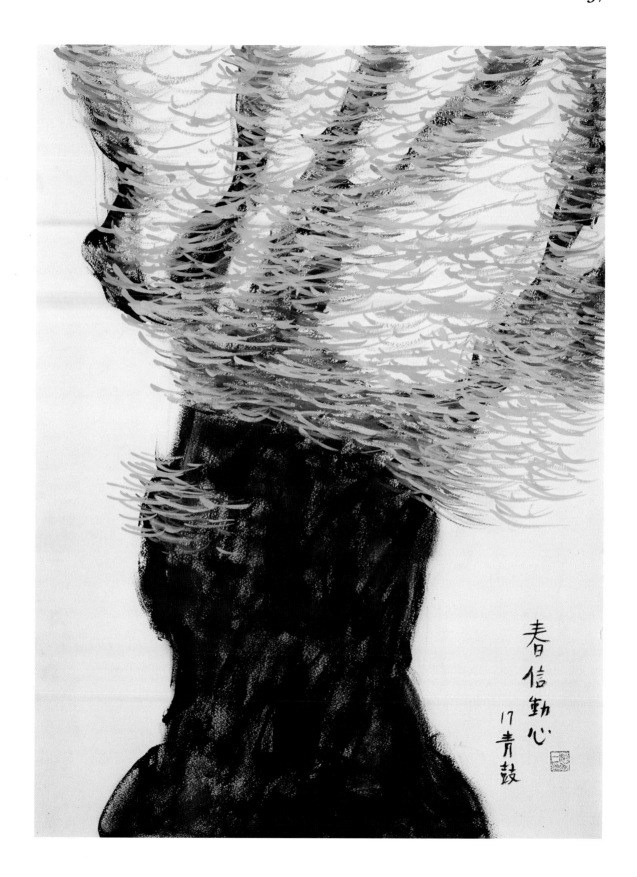

春信勤心
17 青鼓

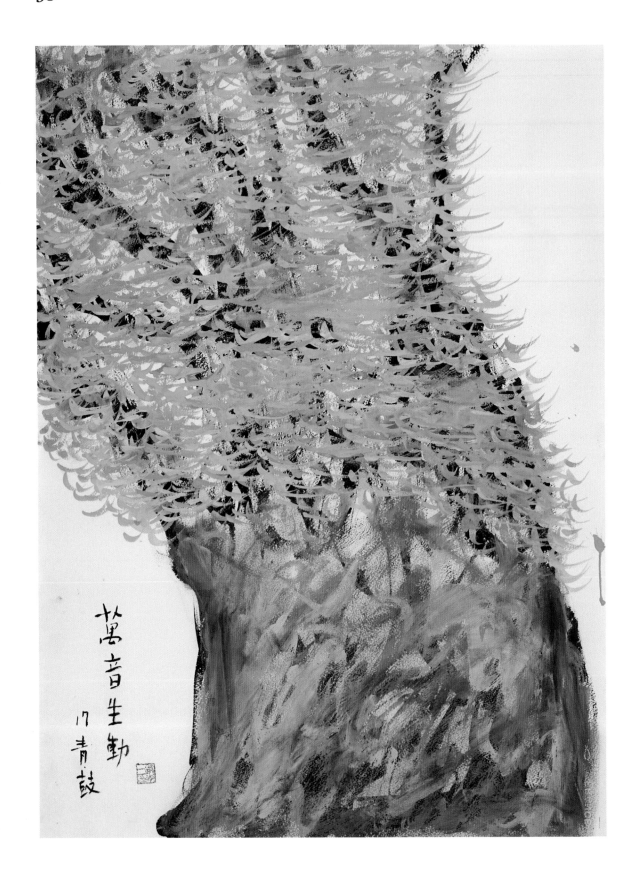

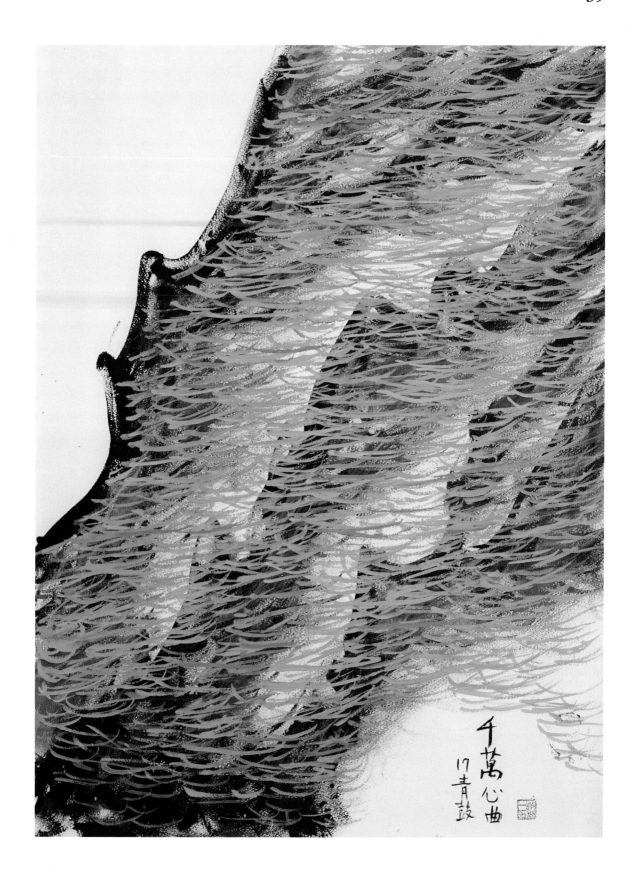

千萬心曲
17青鼓

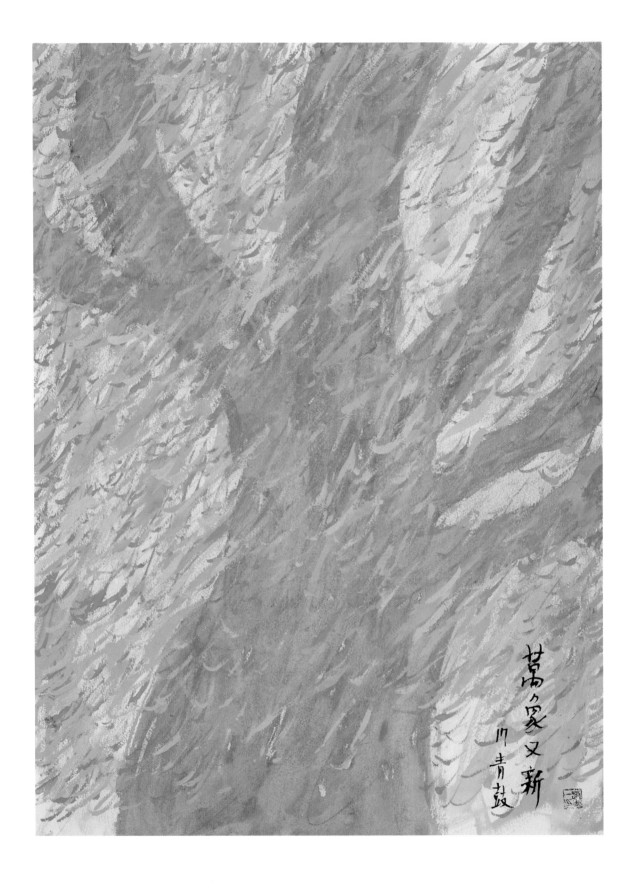

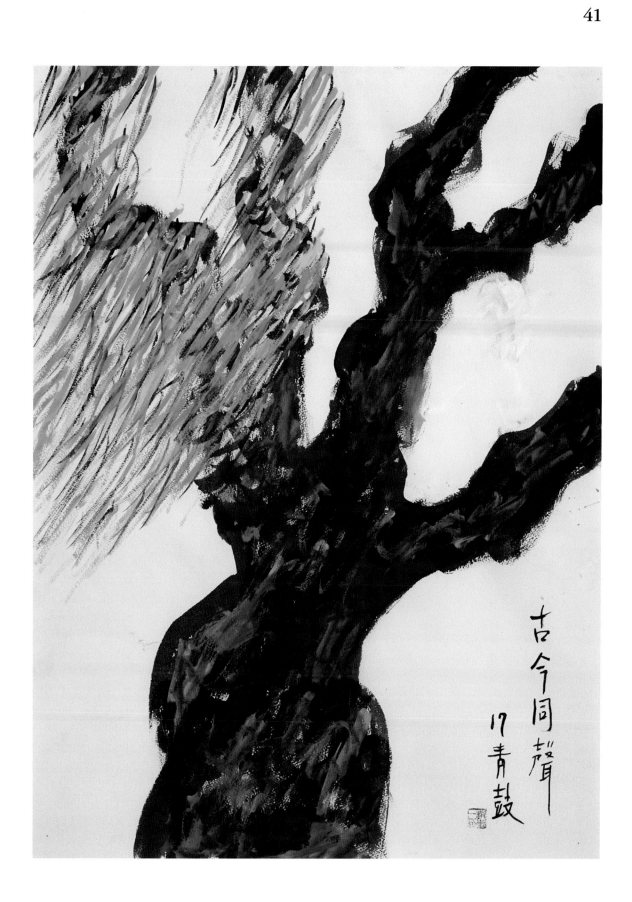

古今同聲

17 青鼓

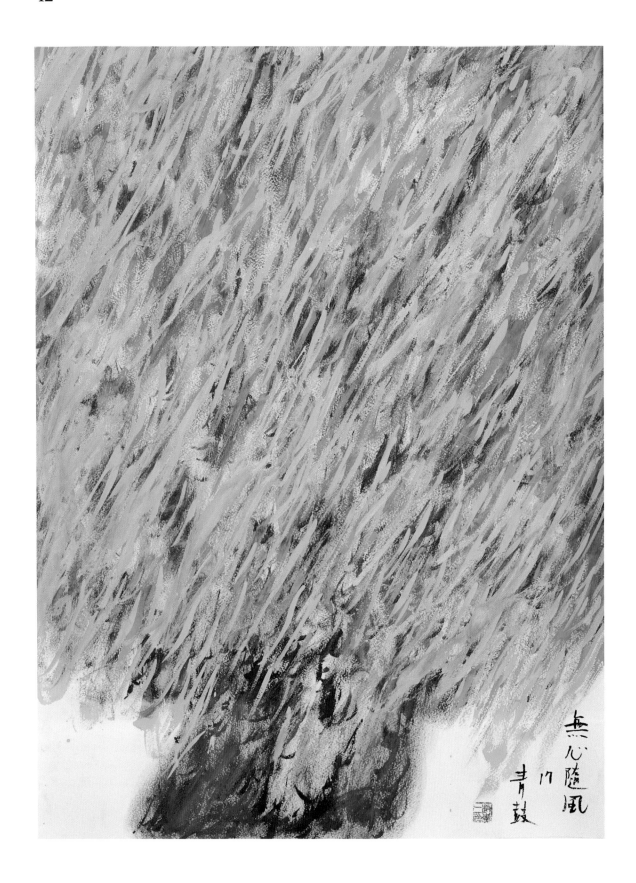

無心隨風
17
青鼓

43

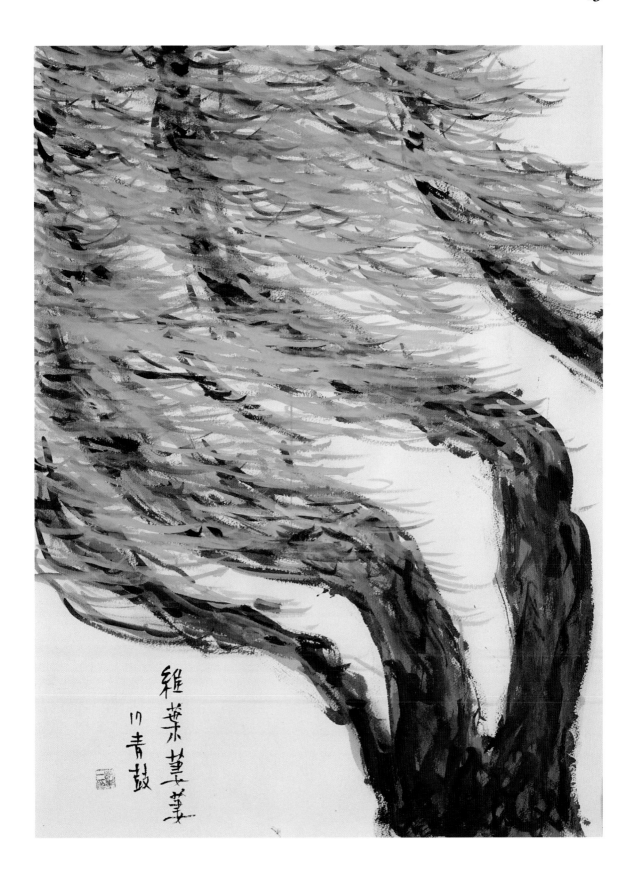

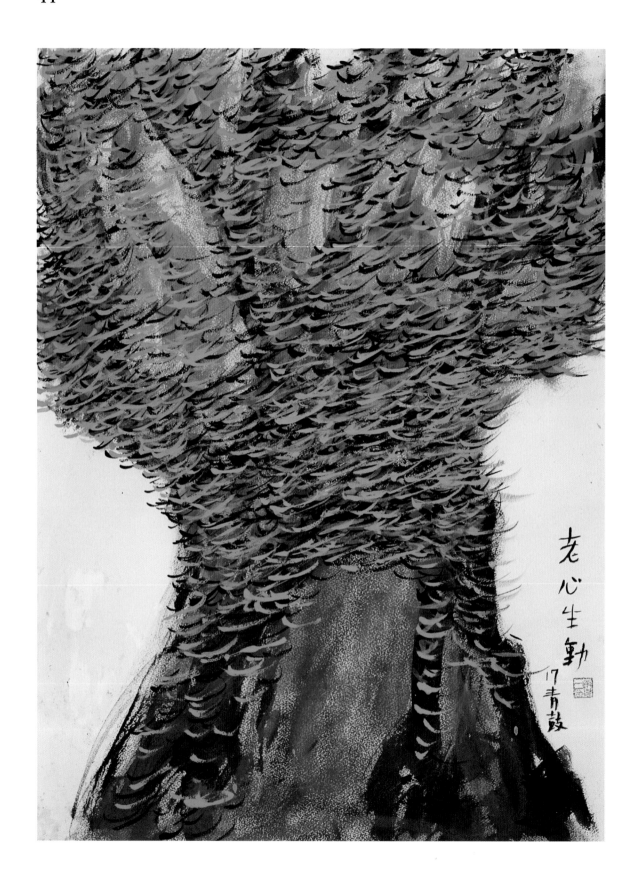

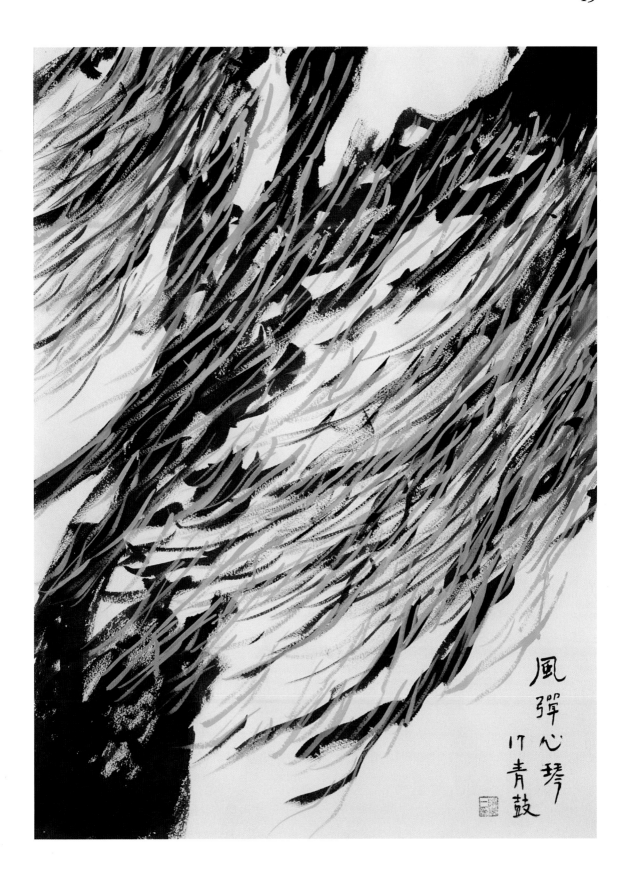

風彈心琴
17 青鼓

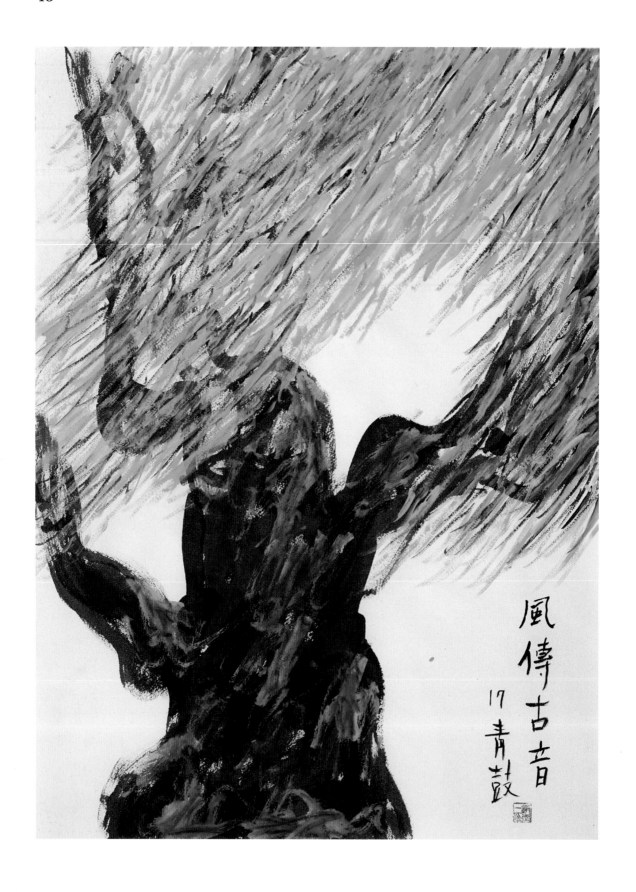

風傳古音
17 青鼓

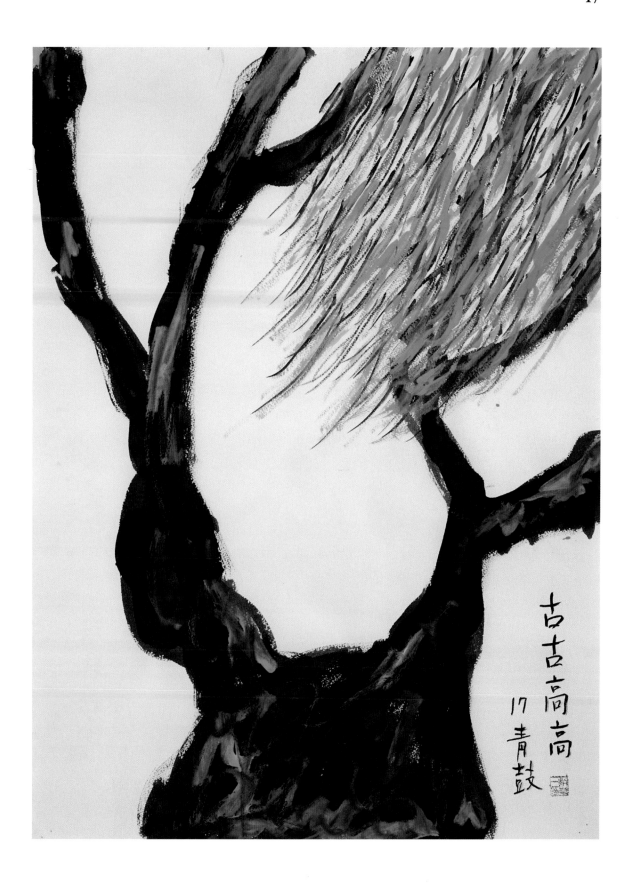

古古高高
17 青鼓

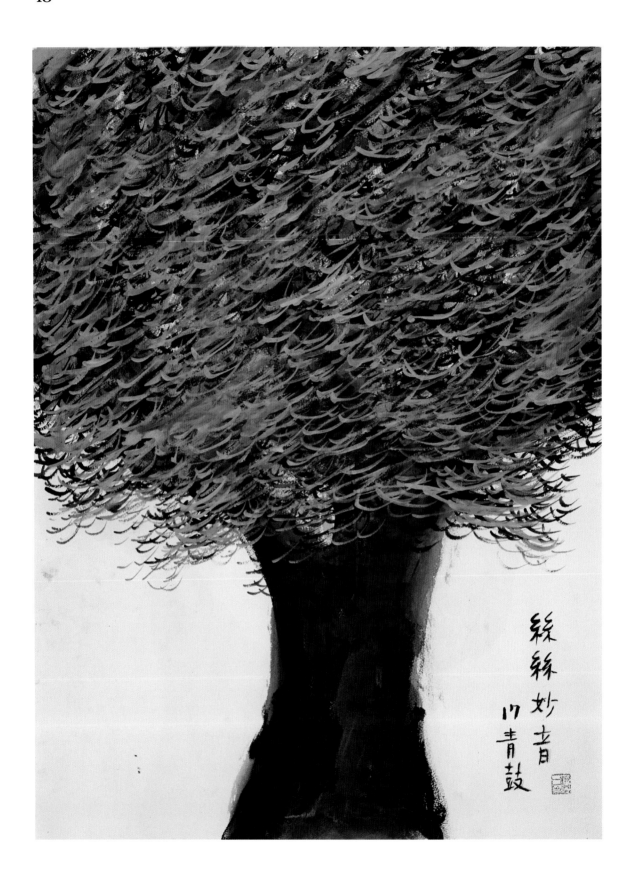

絲絲妙音
17 青鼓

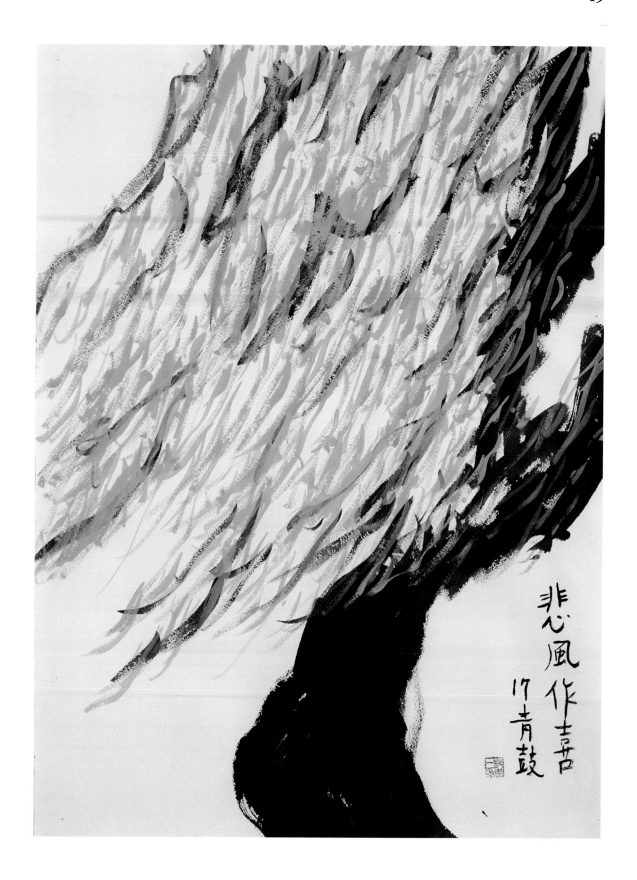

悲風作喜
17青鼓

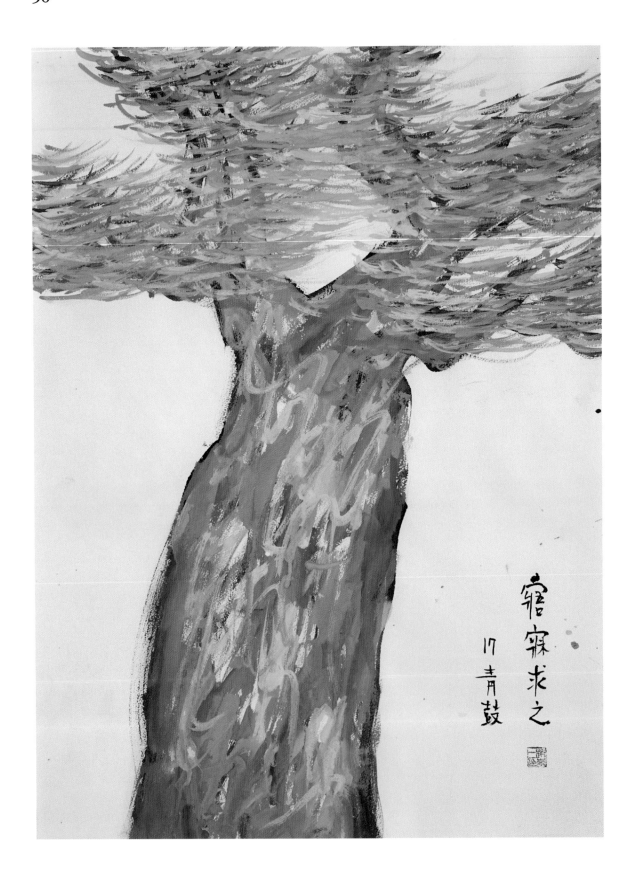

霜寐求之
17 青鼓

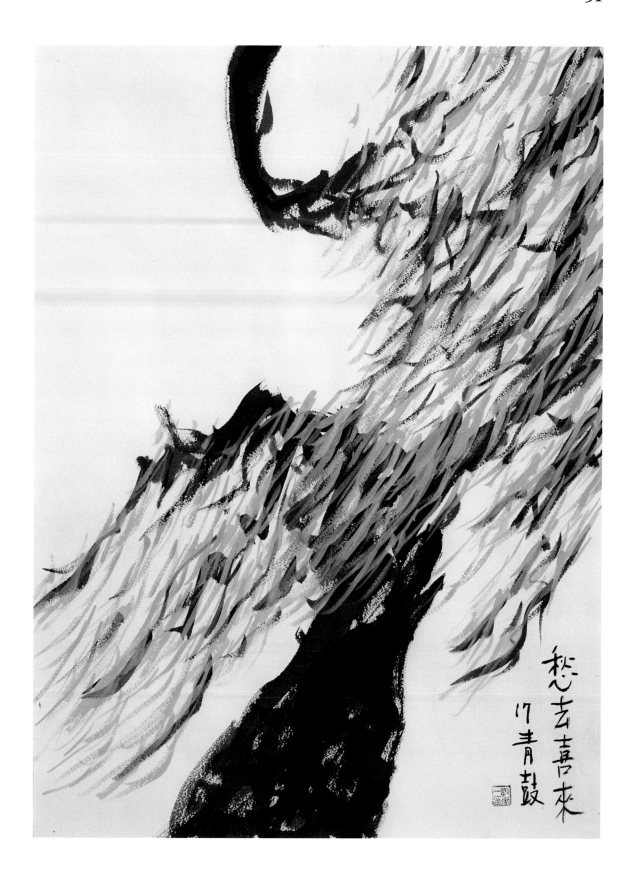

愁去喜來
17 青鼓

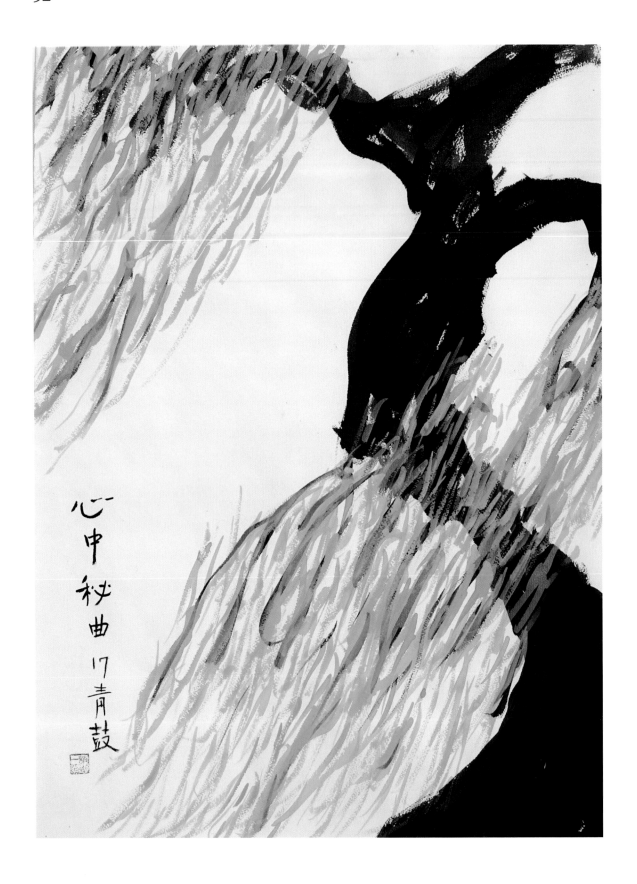

心中秋曲 17 青鼓

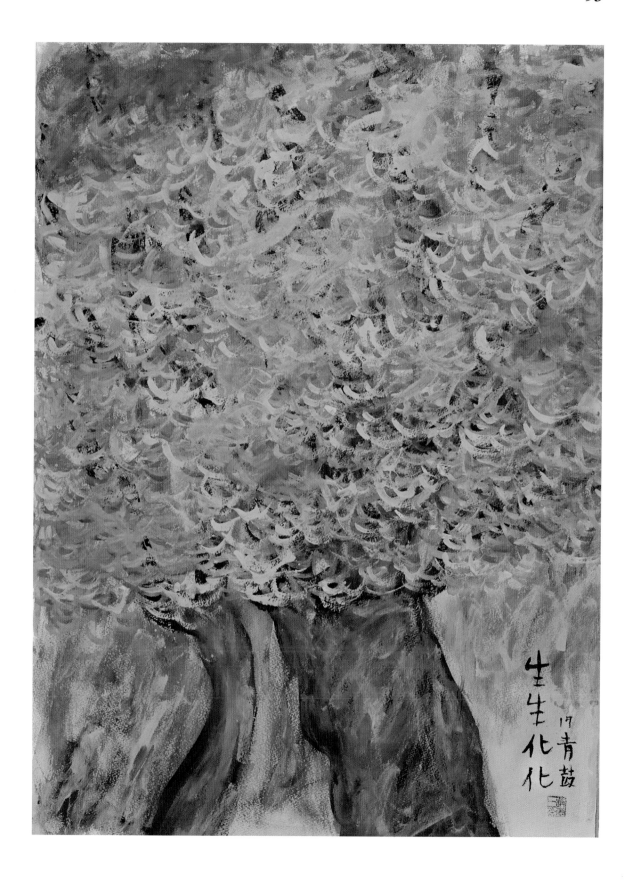

生生化化 17 青乨

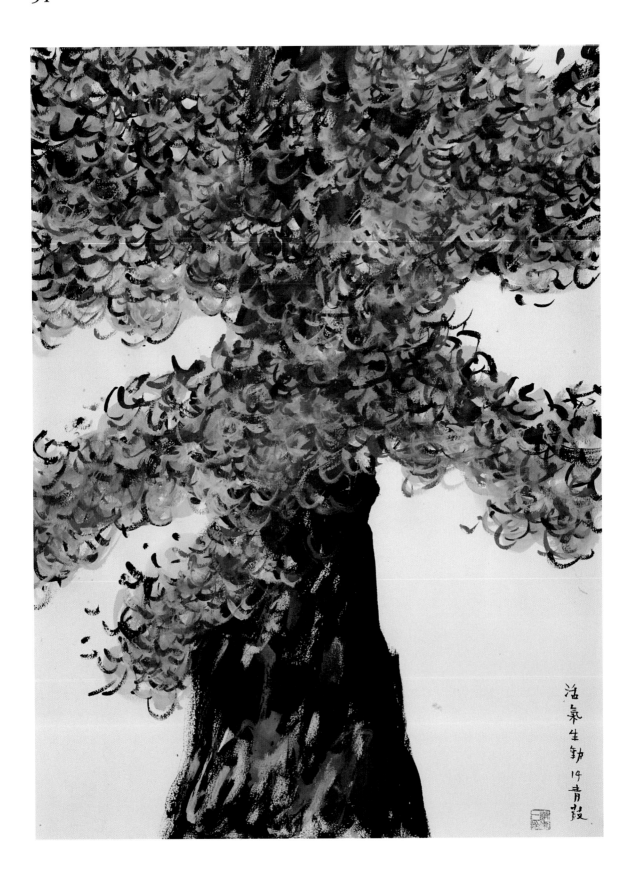

活氣生動
14 青殼

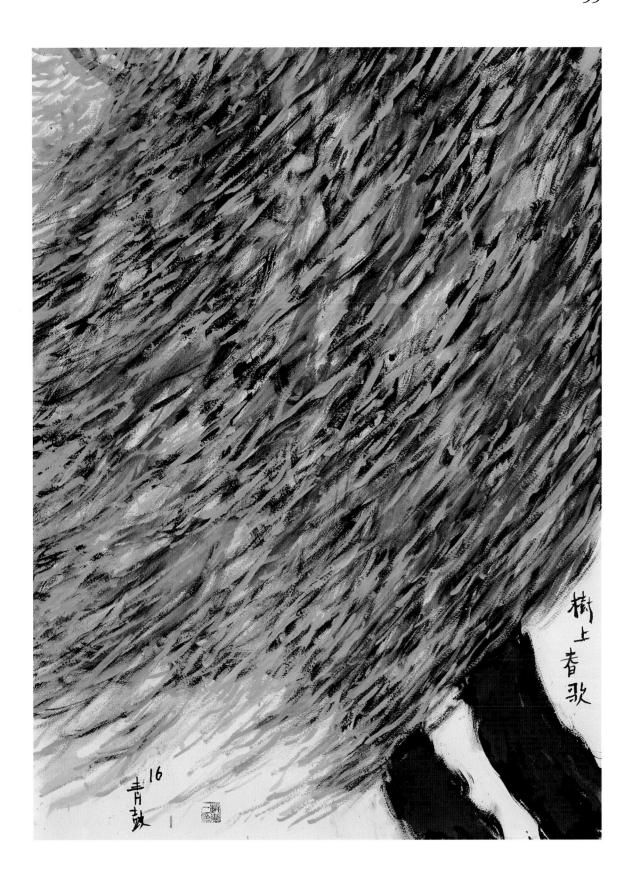

樹上
春歌

16
青
鼓

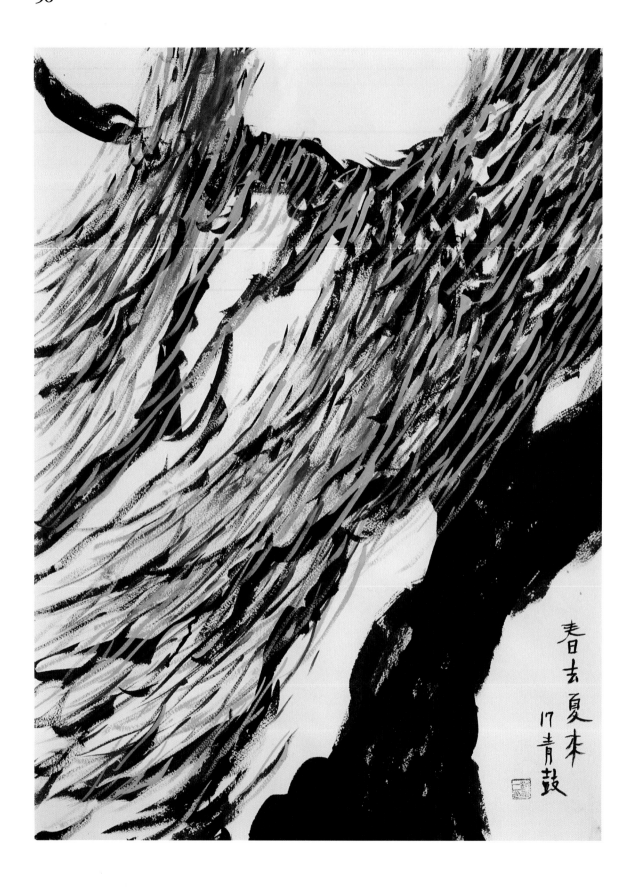

春日去夏來
17青鼓

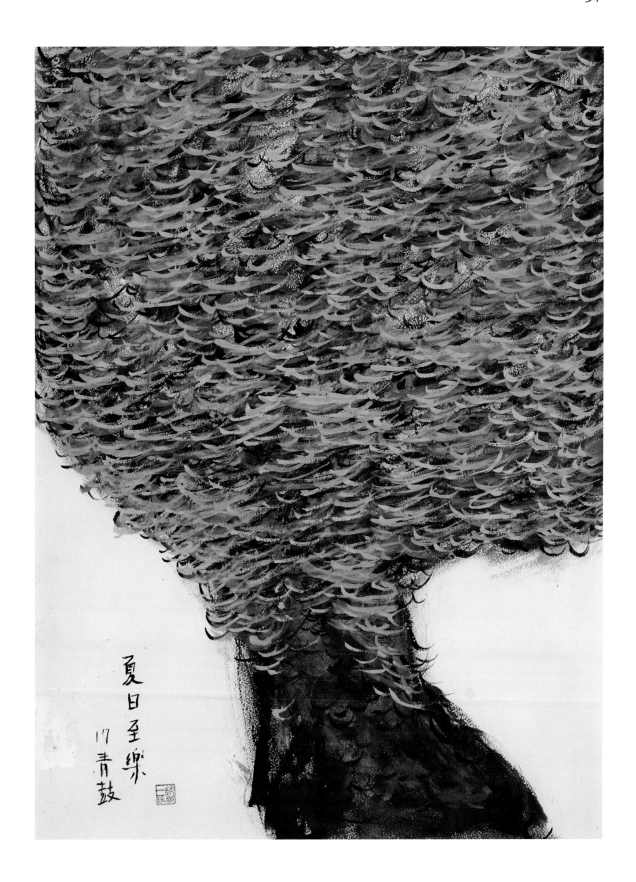

夏日至樂
17 青鼓

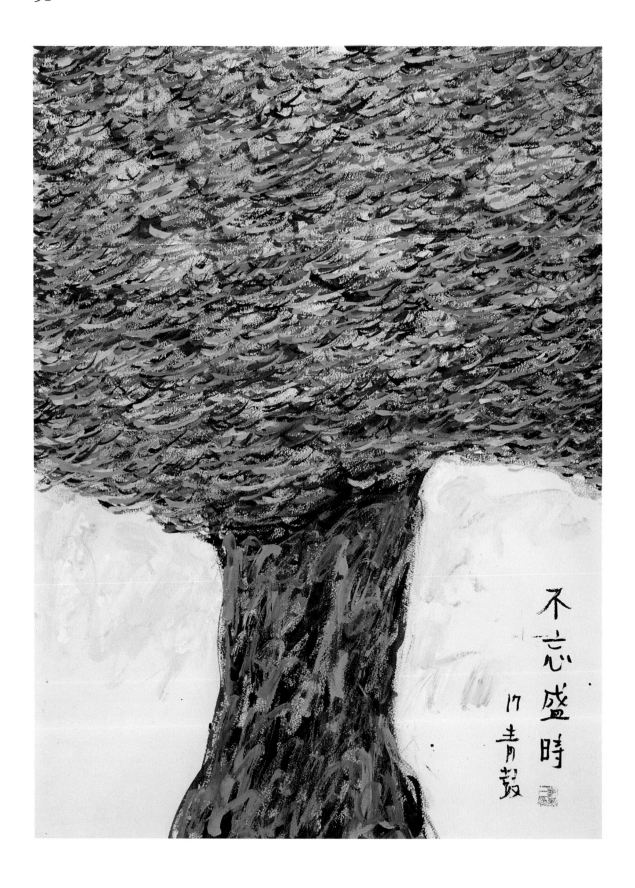

不忘盛時

17 青穀

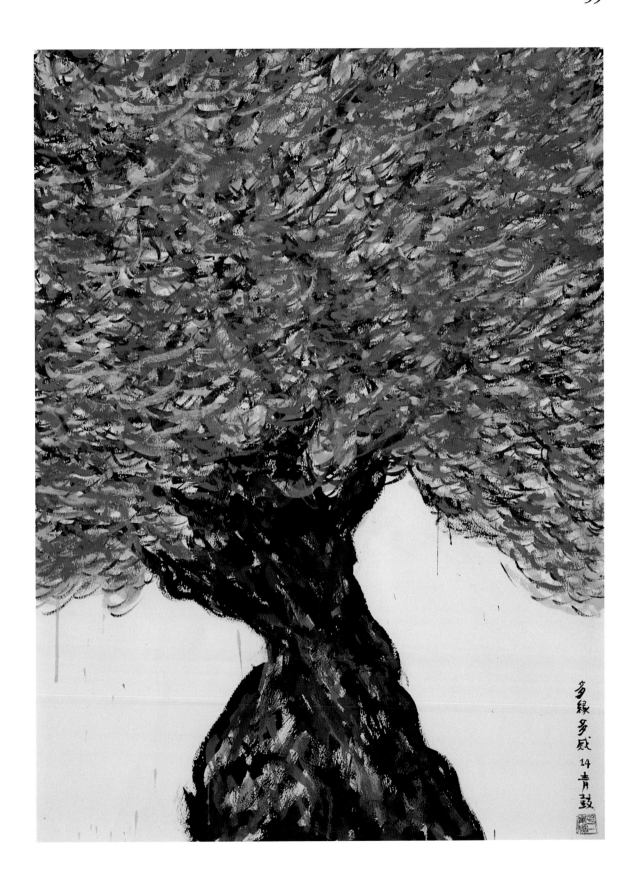

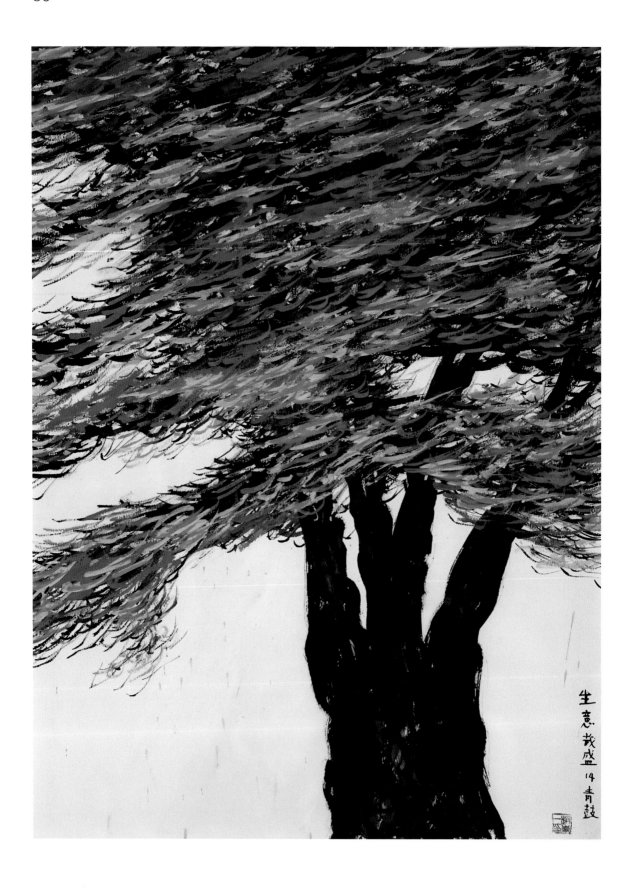

生意
荄盛
14 青鼓

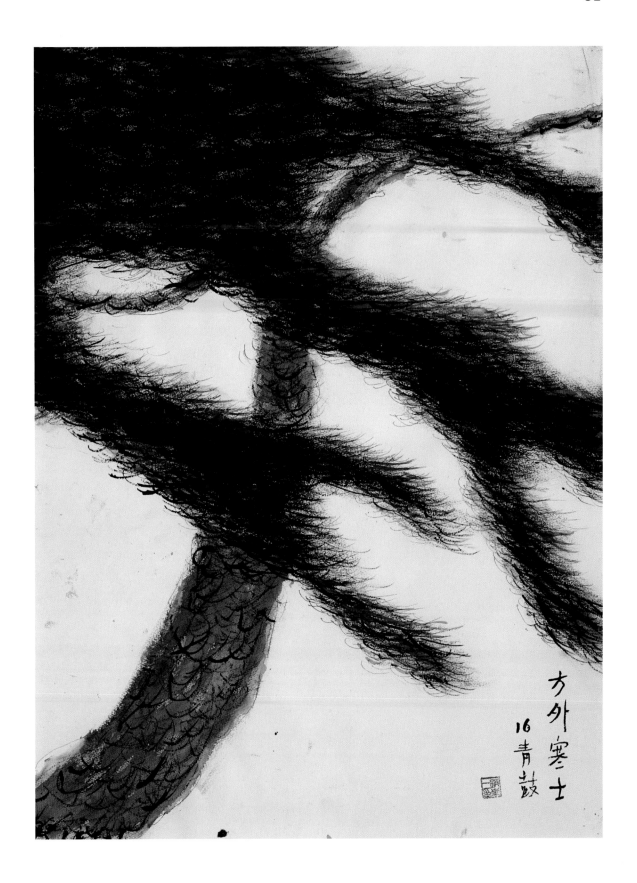

方外寒士
16 青鼓

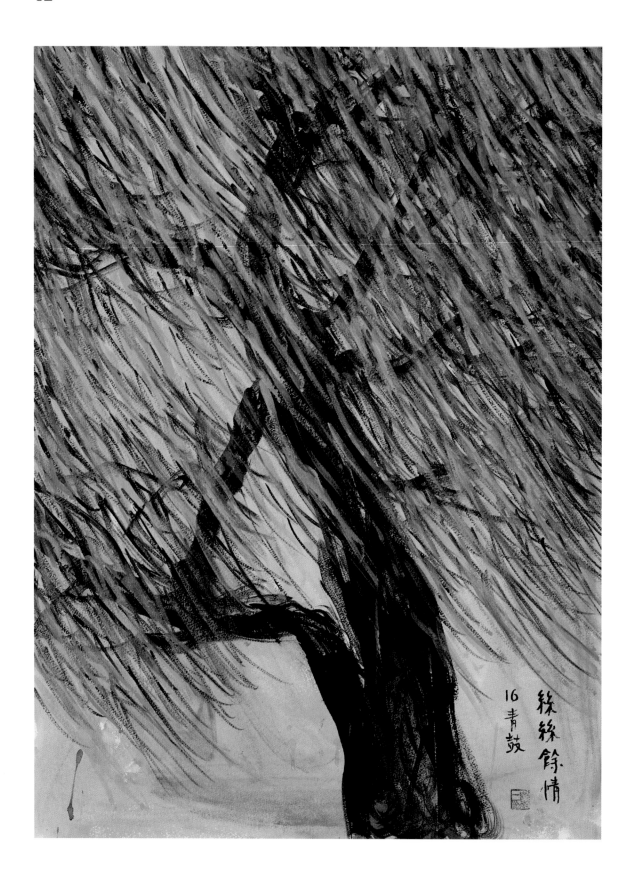

絲絲餘情

16 青鼓

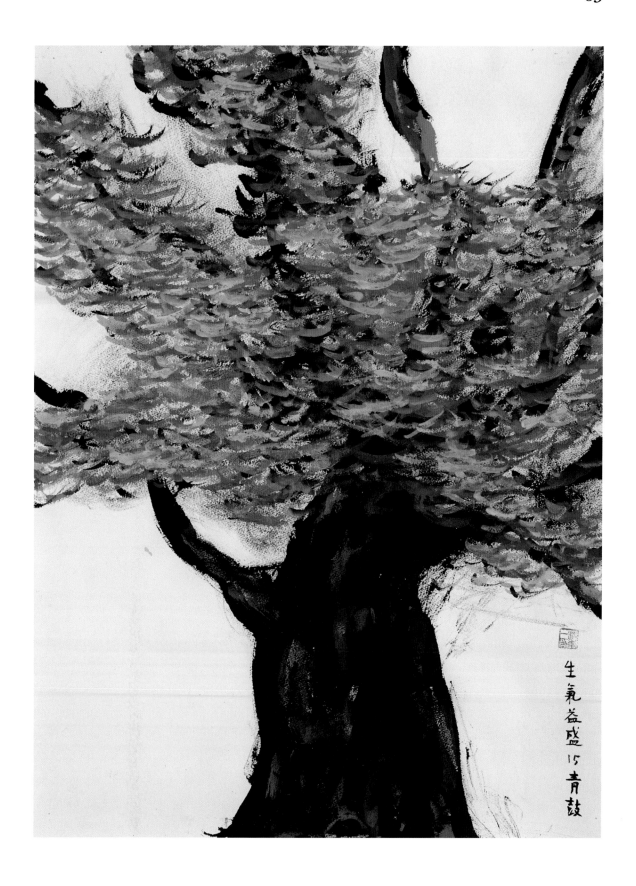

生氣益盛
15 青鼓

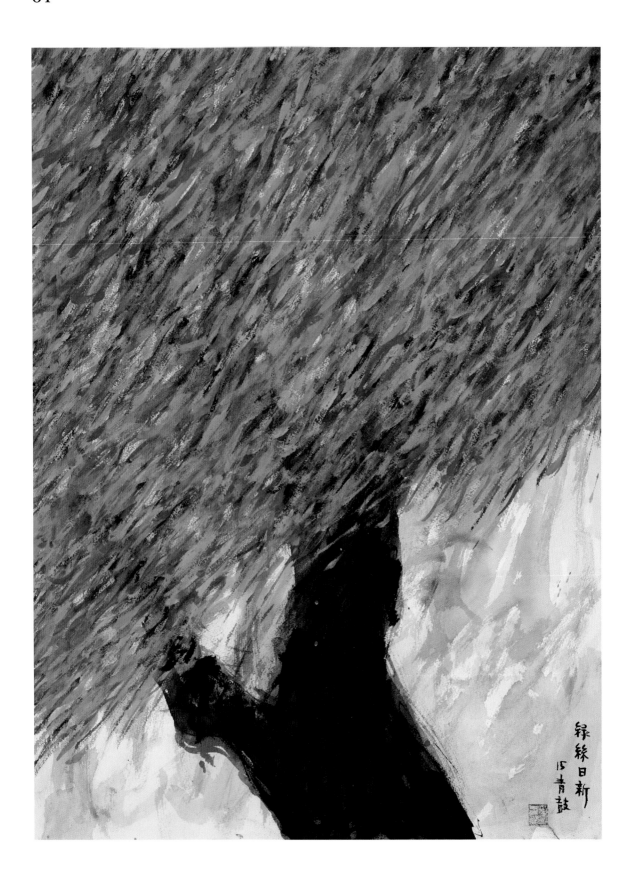

綠絲日新
15青鼓

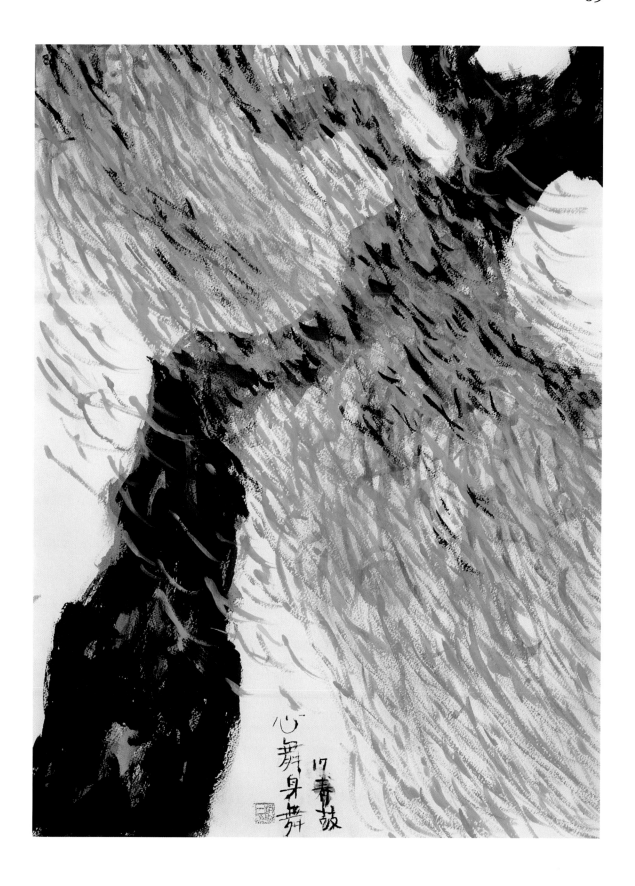

心舞身舞 17 壽鼓

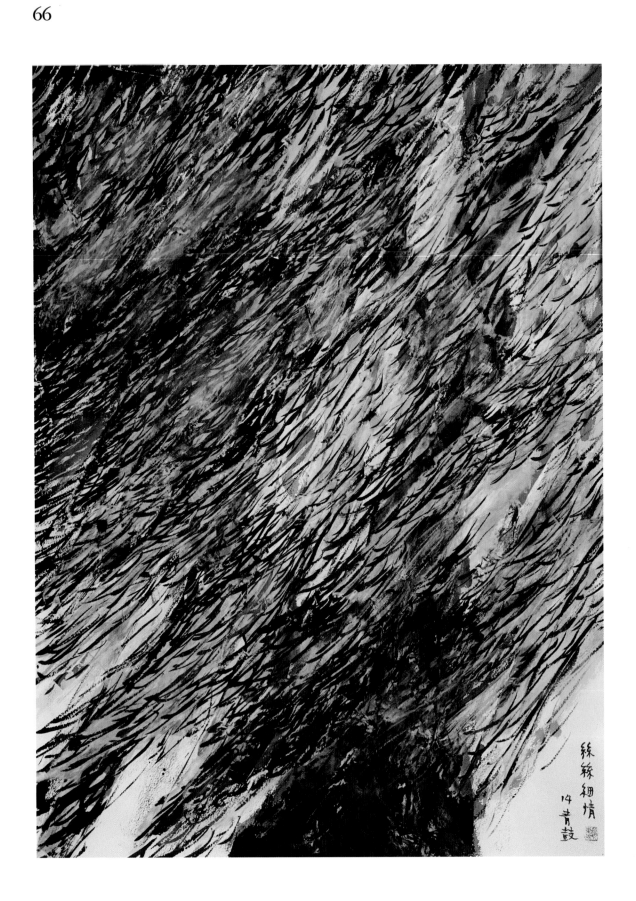

絲絲細情
'14 青鼓

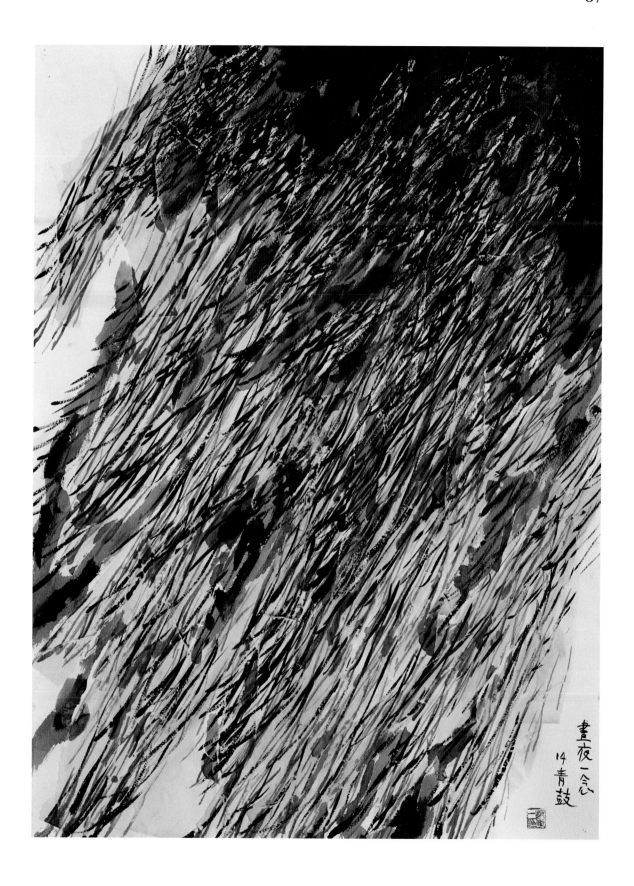

晝夜一念心
14 青鼓

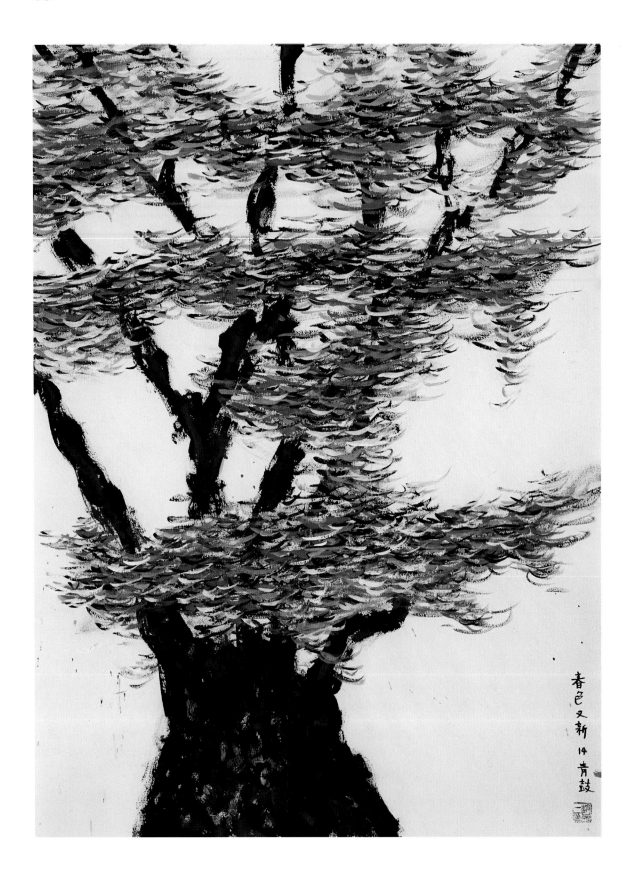

春色又新
14 青鼓

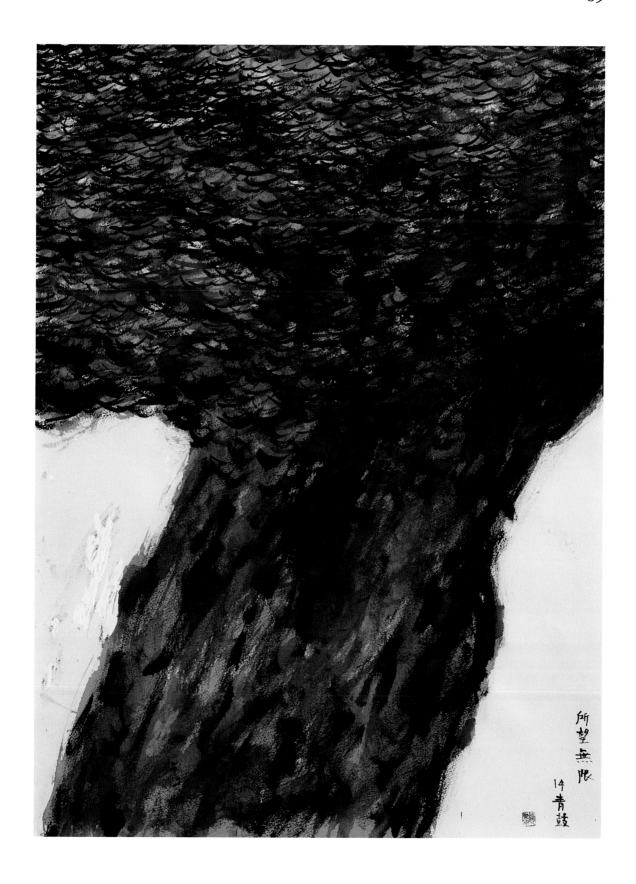

所望無限

14 青鼓

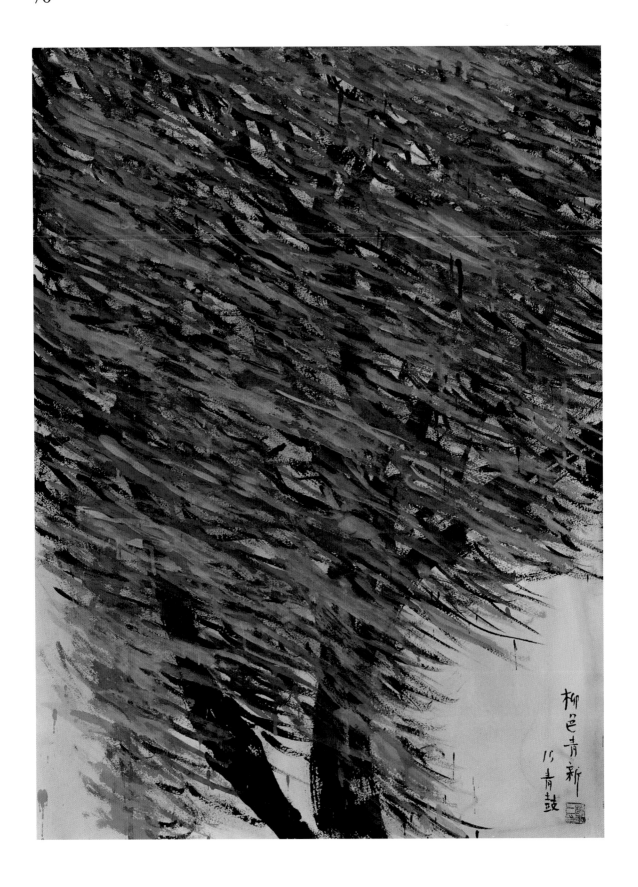

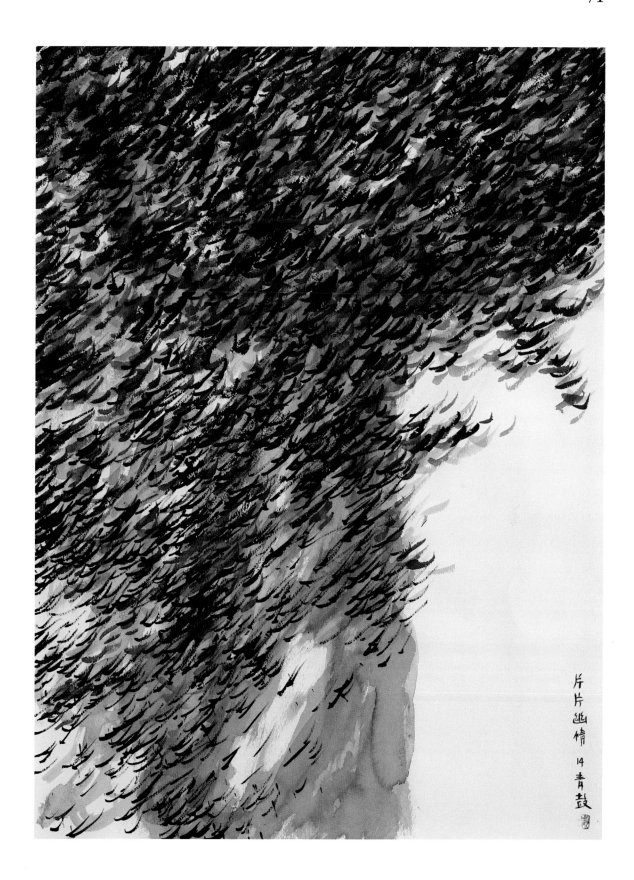

片片逃情
14 青
鼓

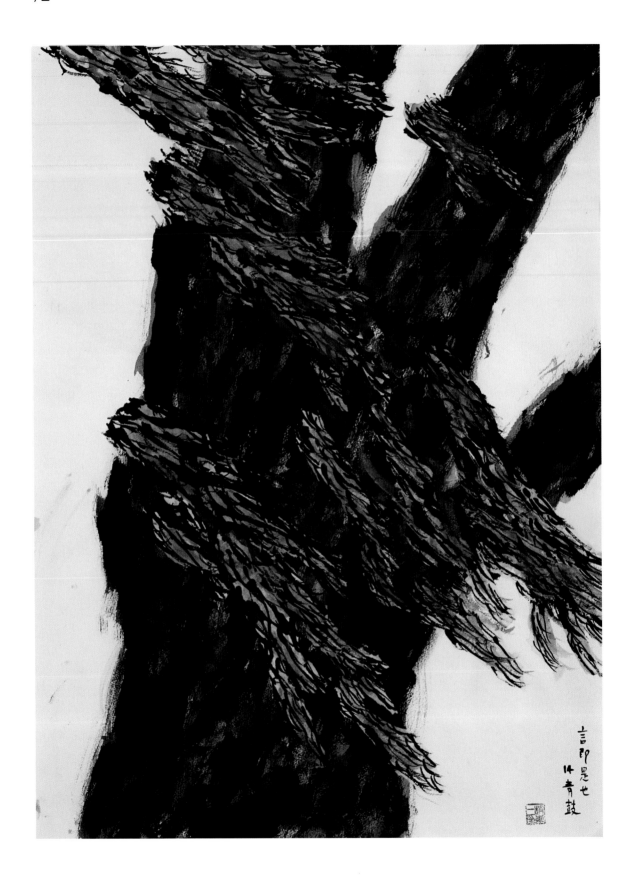

言即是也
14 青鼓

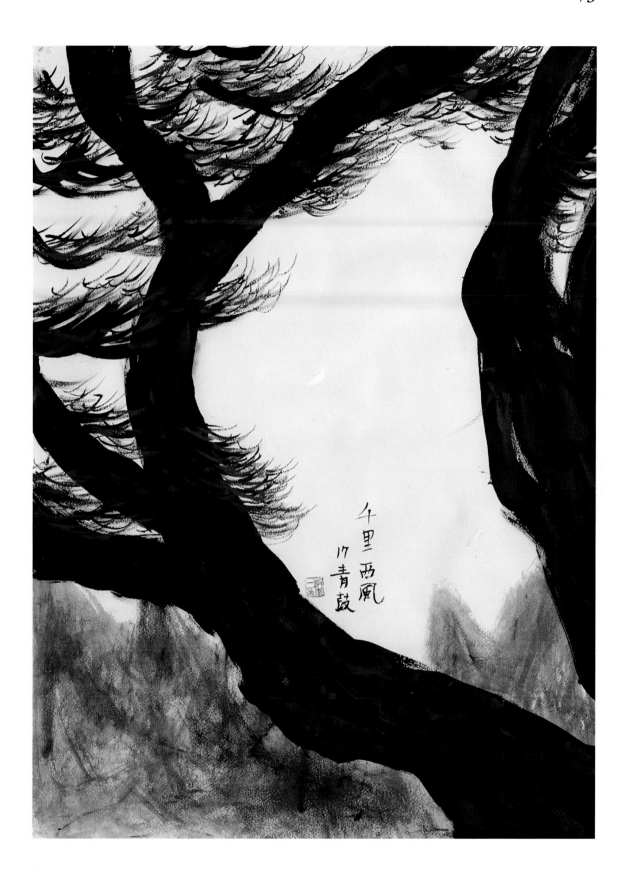

千里西風
17青鼓

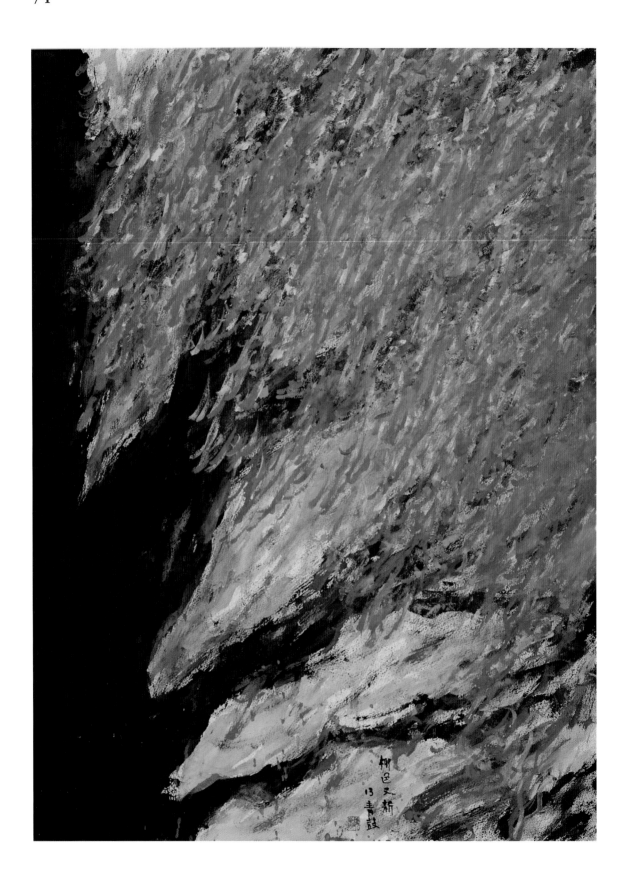

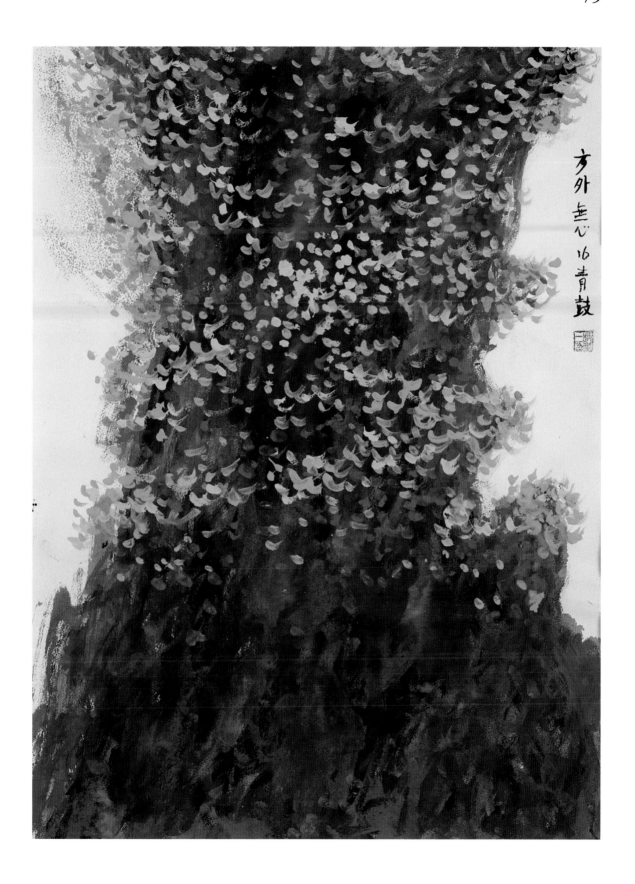

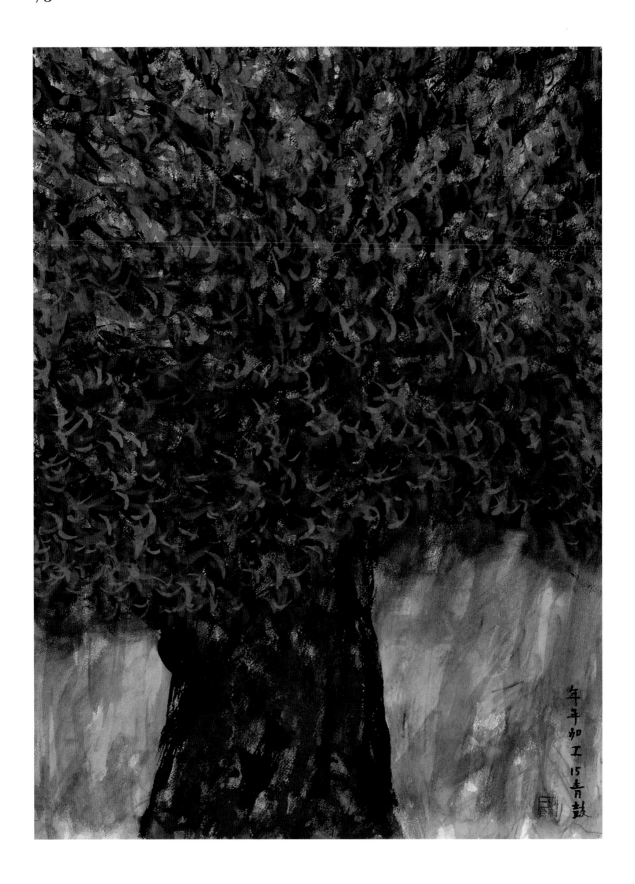

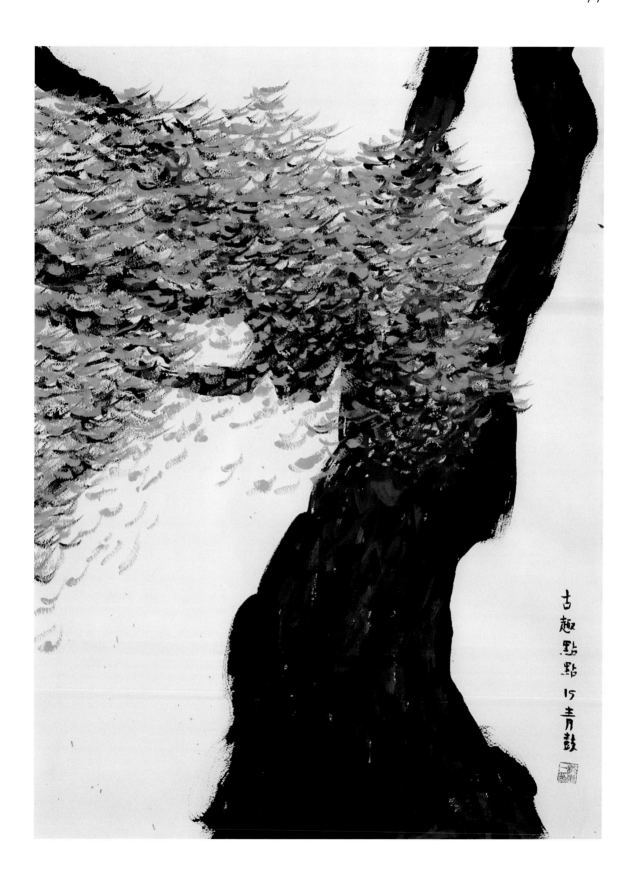

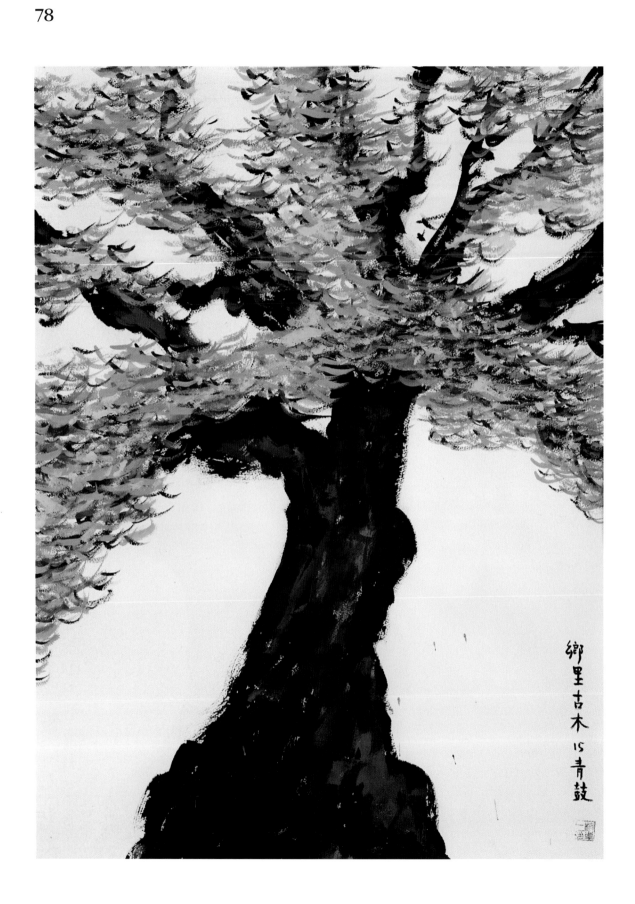

鄉里古木
15 青鼓

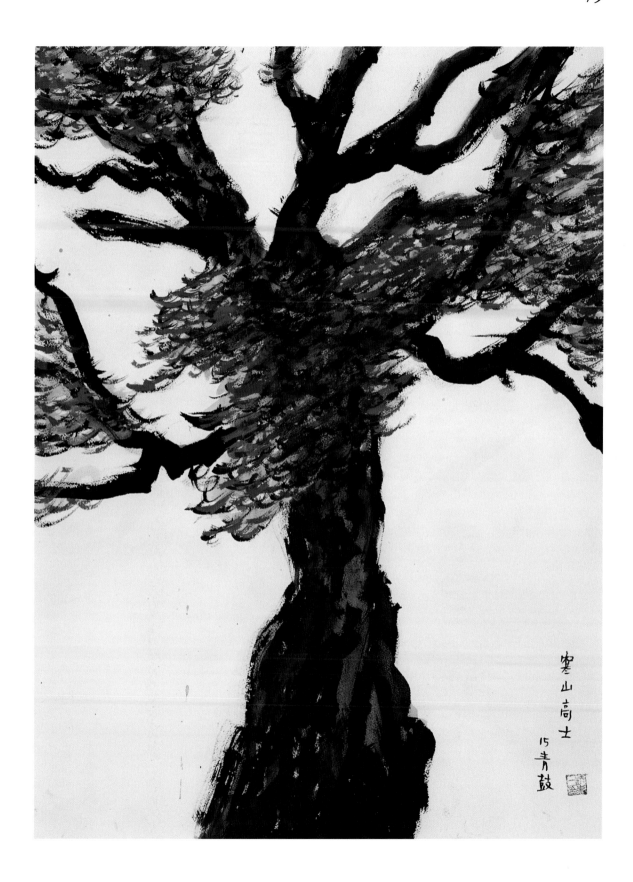

寒山高士
15青鼓

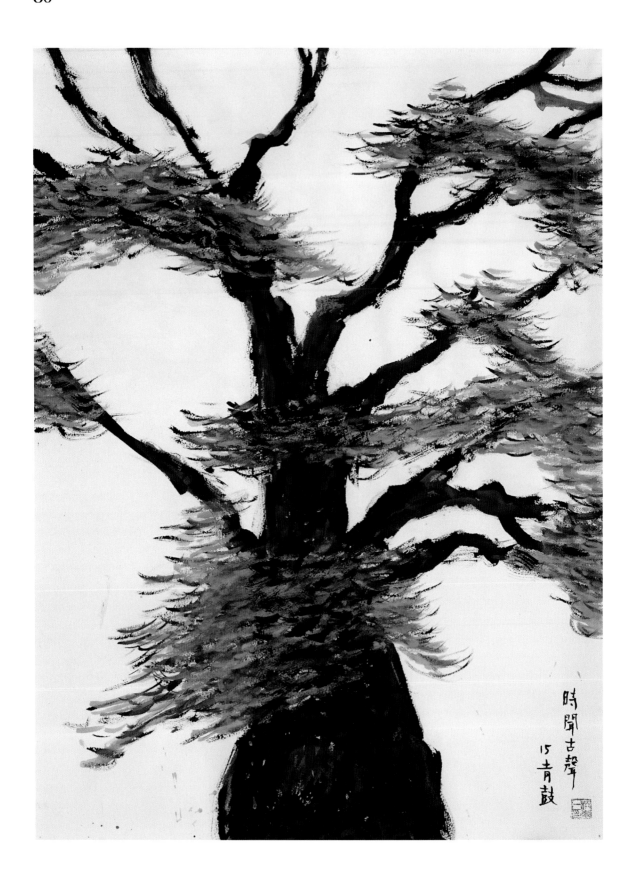

時聞古聲
15 青鼓

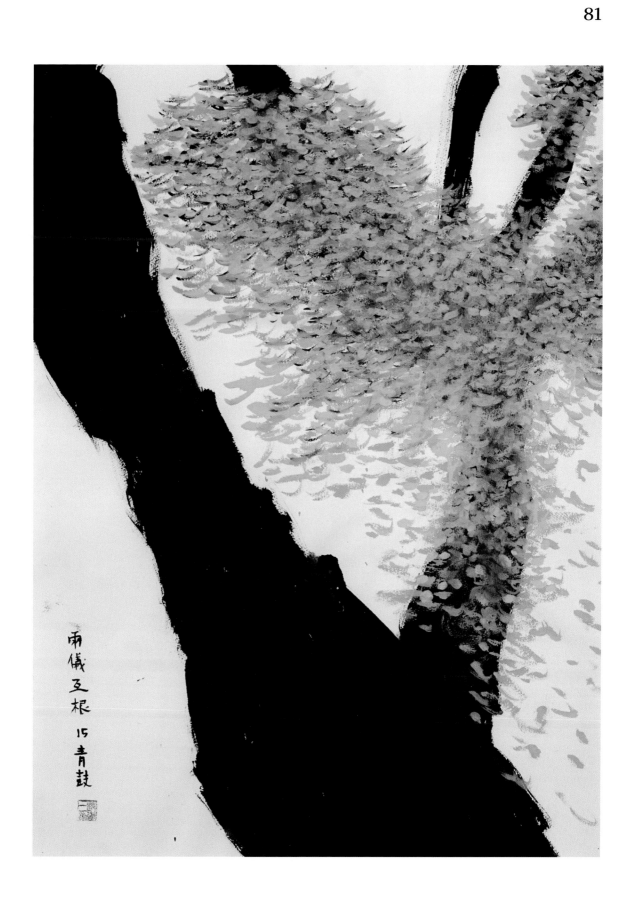

兩儀互根
15 青鼓

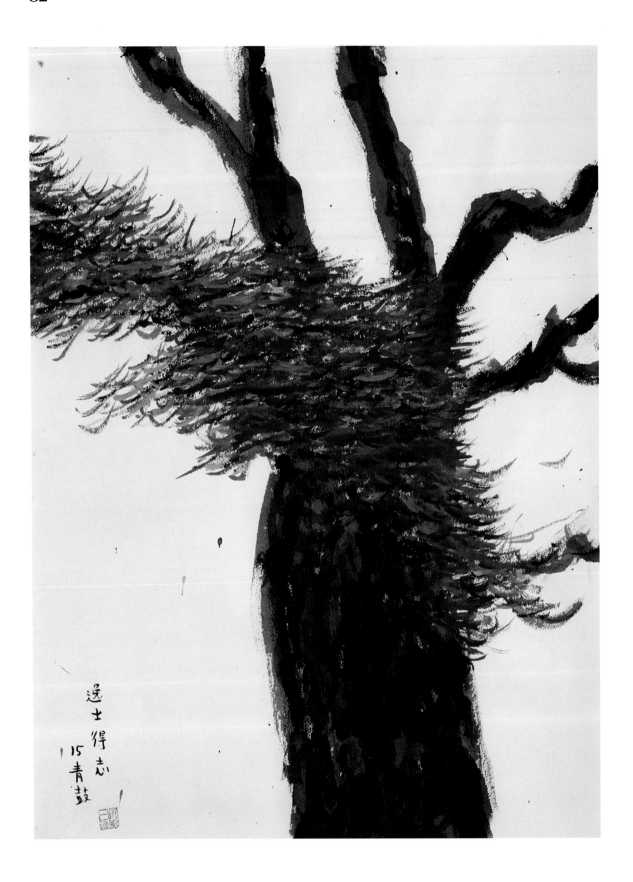

逸士得志
15 青鼓

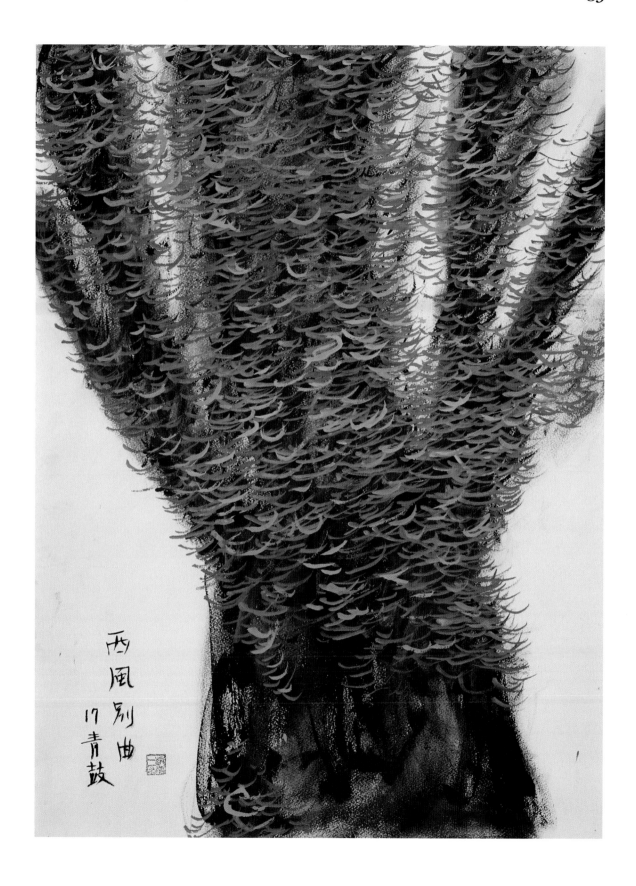

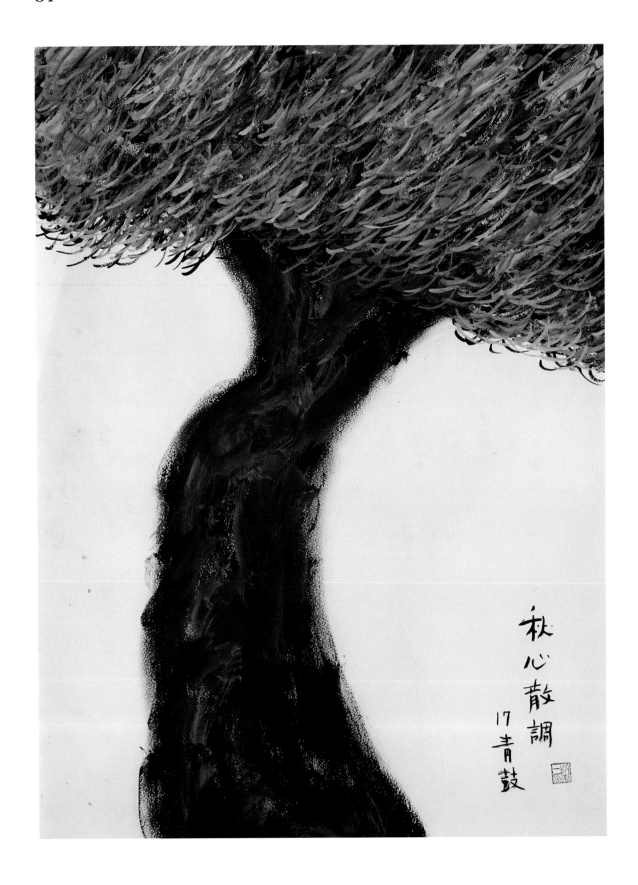

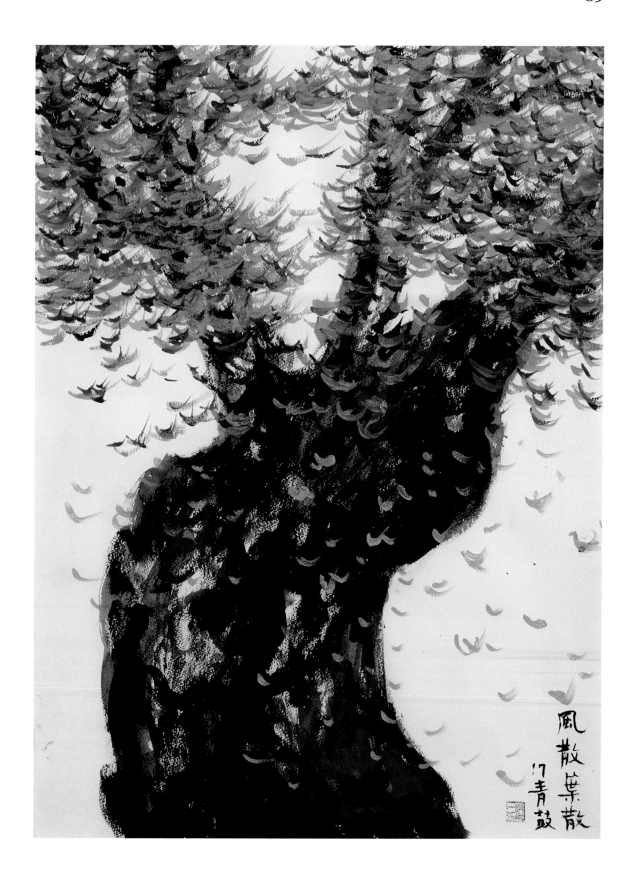

風散葉散
'7 青鼓

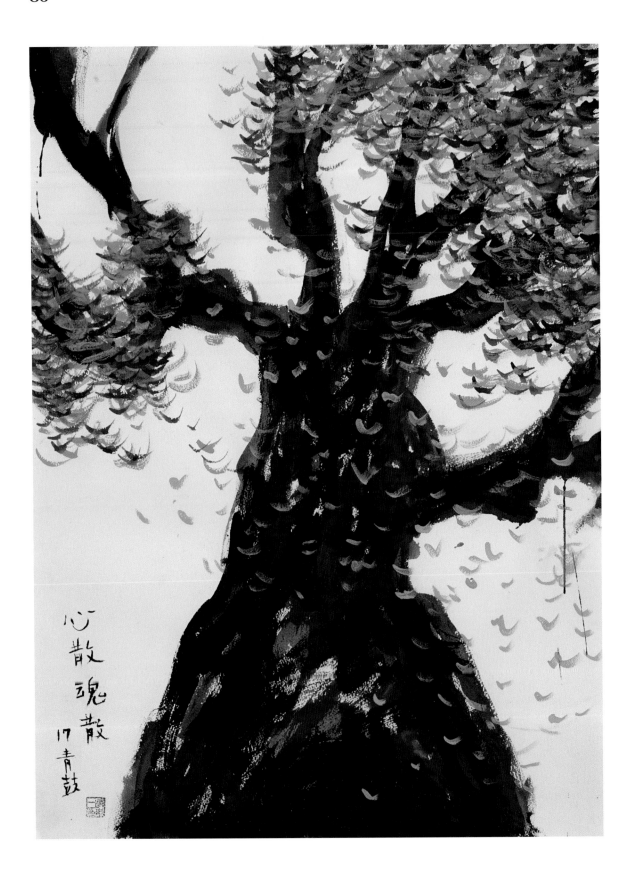

心散魂散
17青鼓

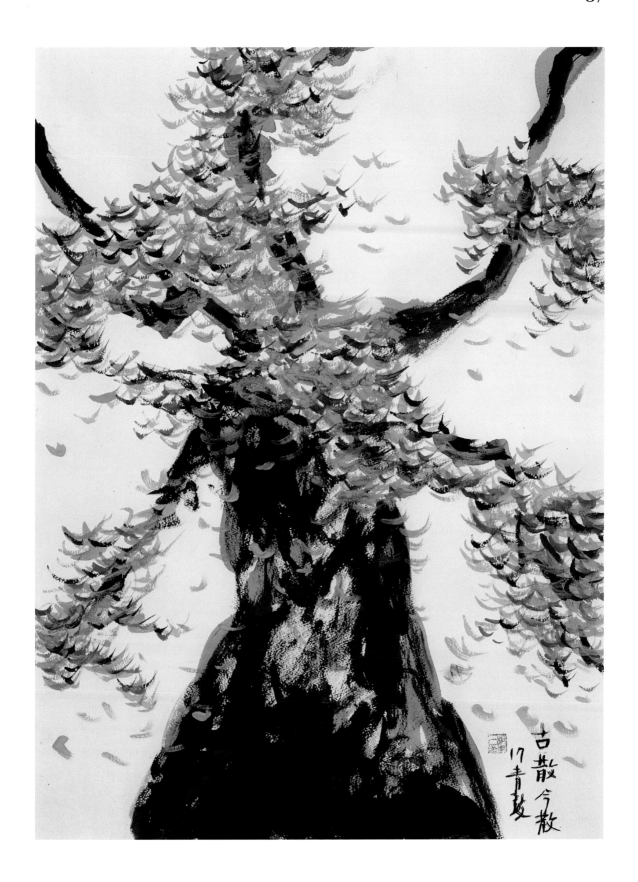

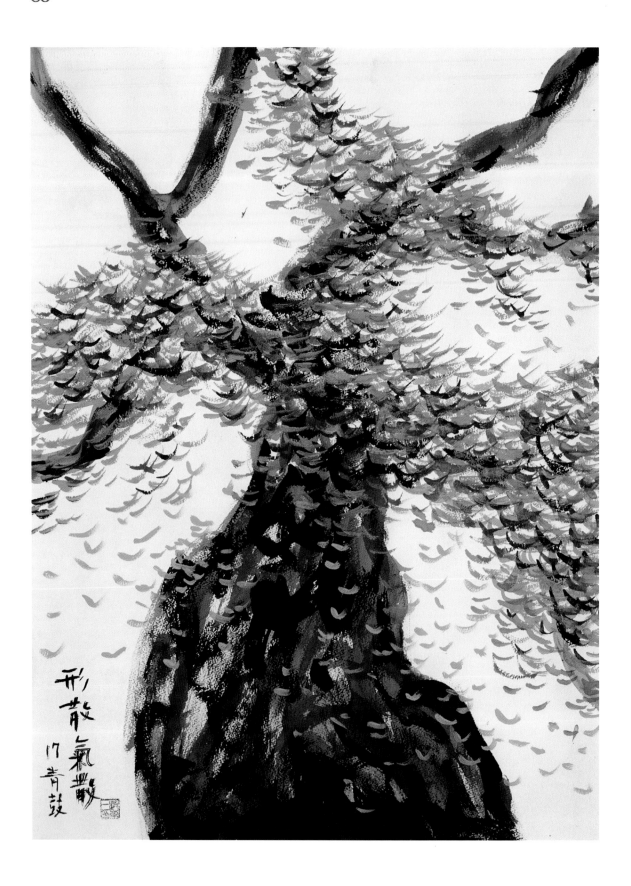

形散
氣無
17 青
散
鼓

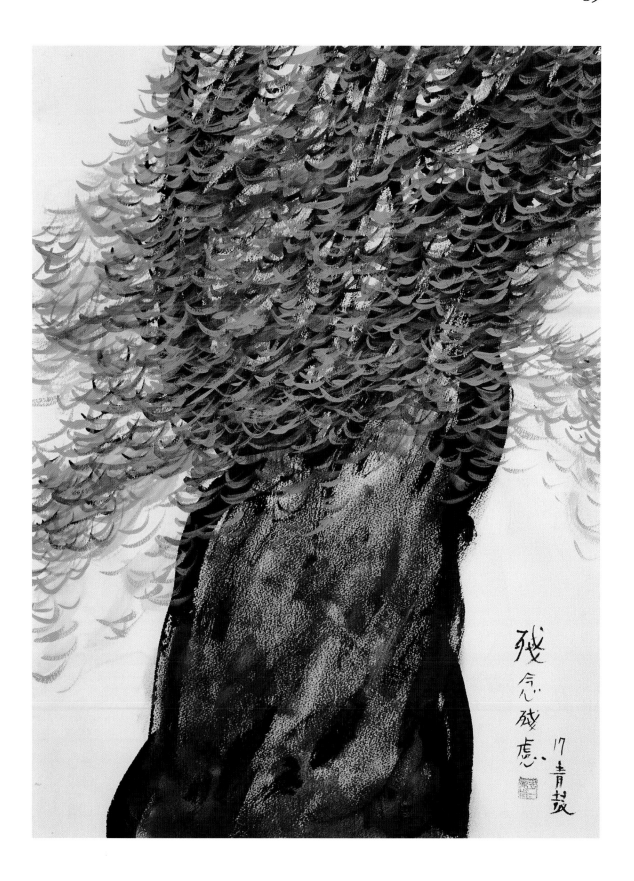

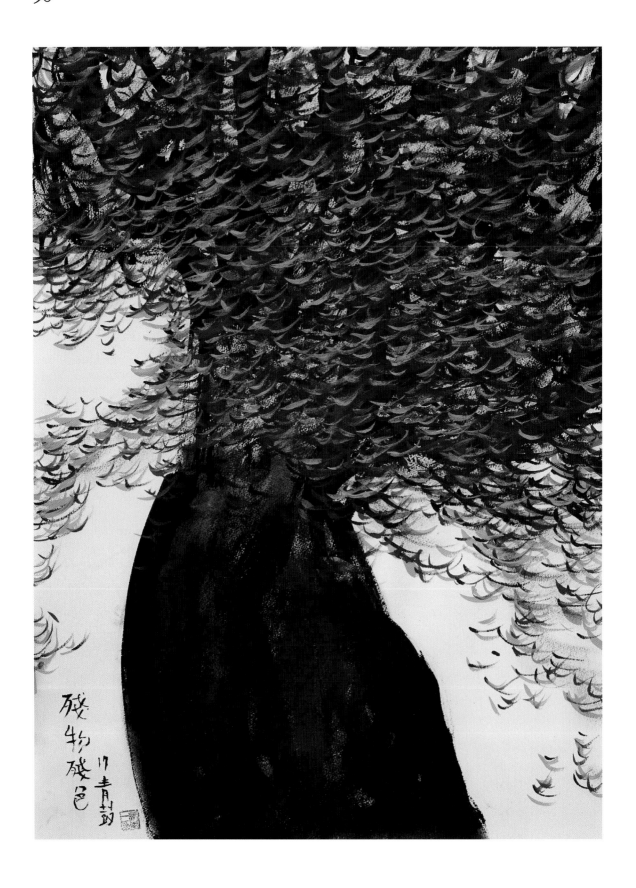

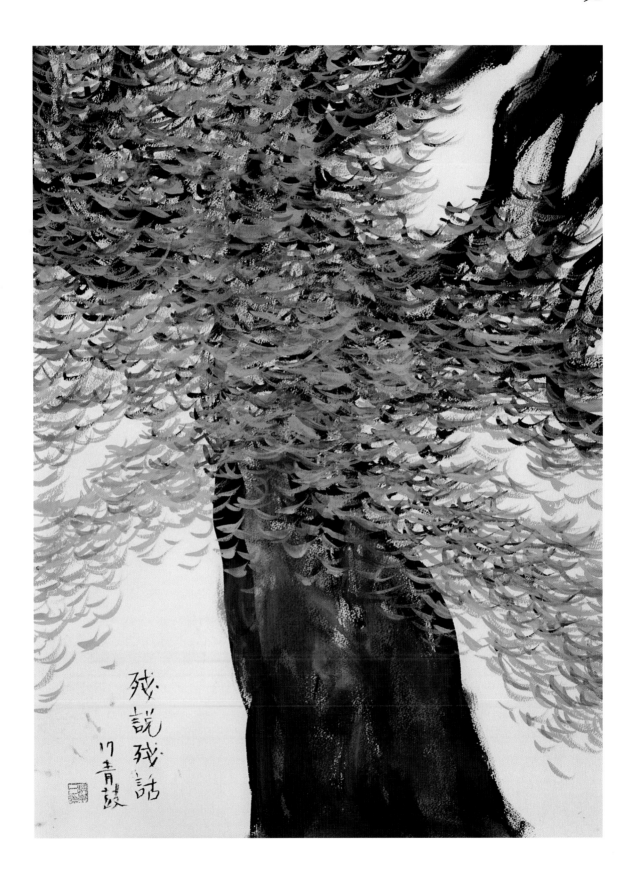

殘說殘話
17青鼓

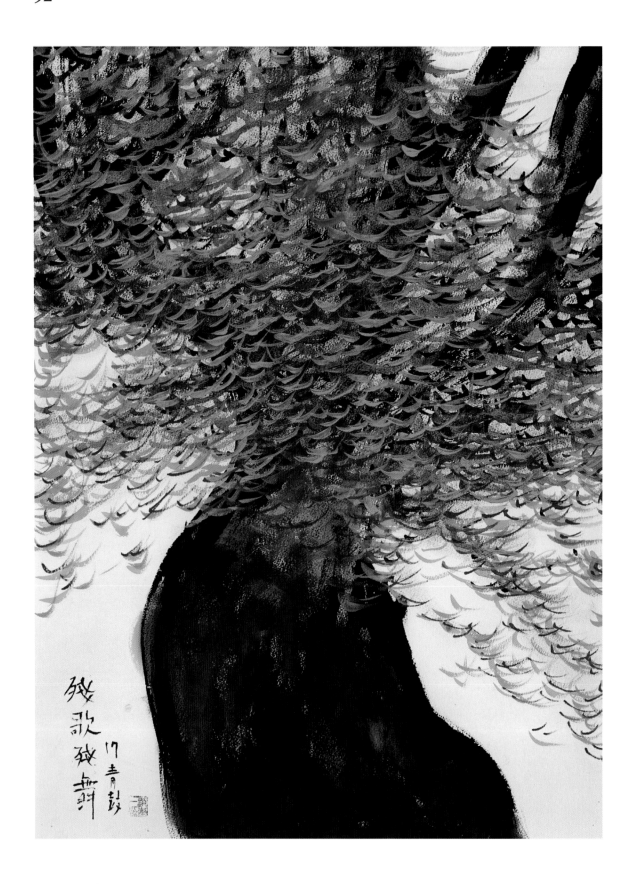

殘歌殘舞
17 青月 記

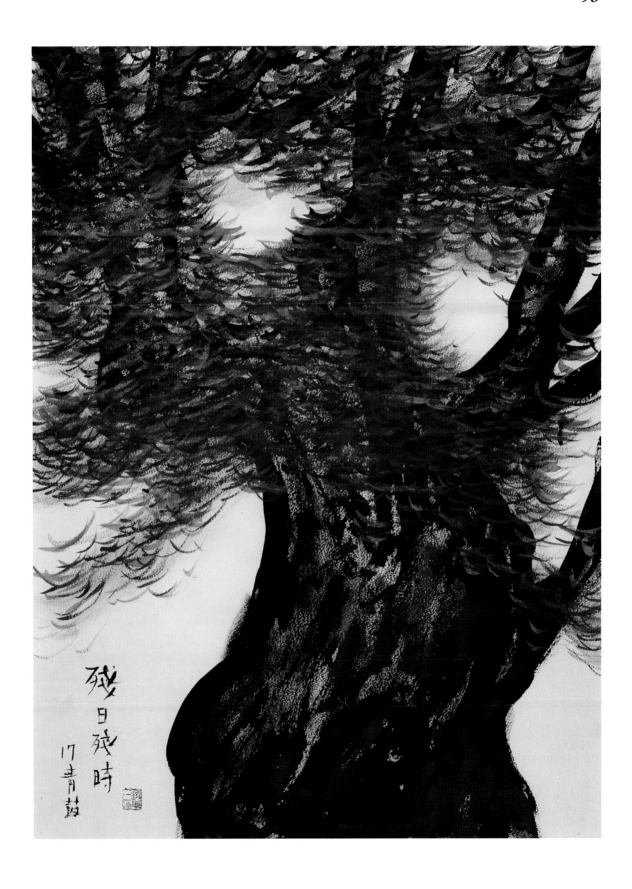

残日残時
17青菽

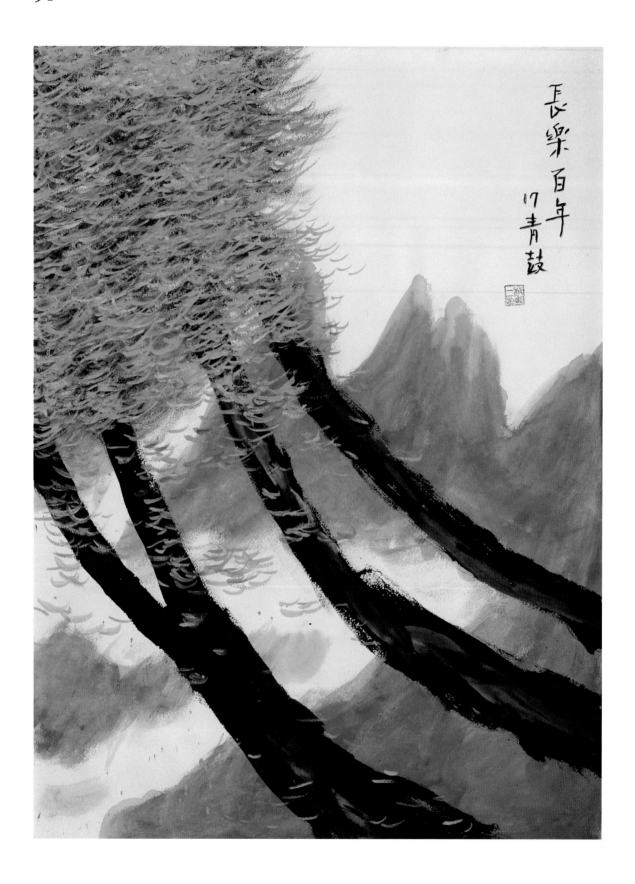

長樂百年

17 青鼓

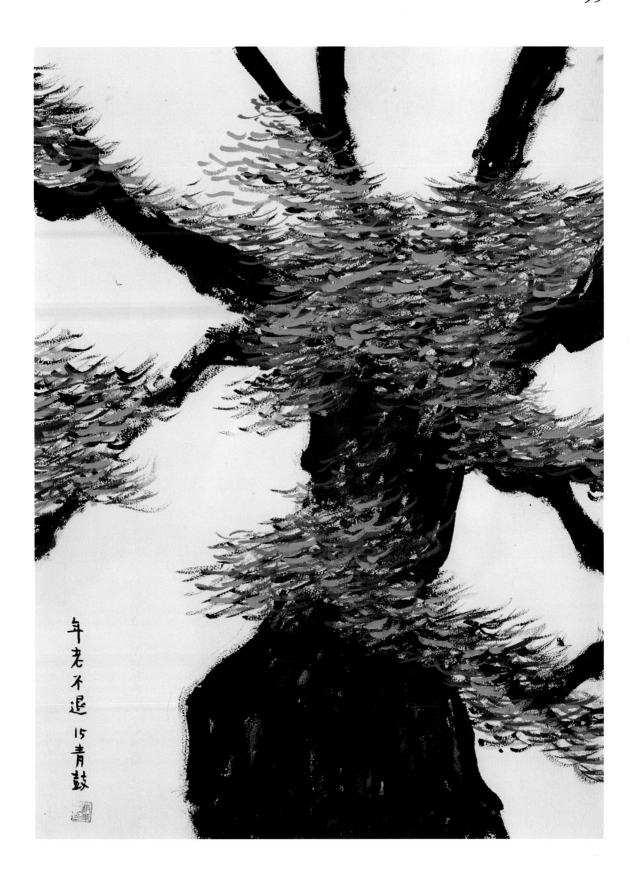

年老不退
15 青鼓

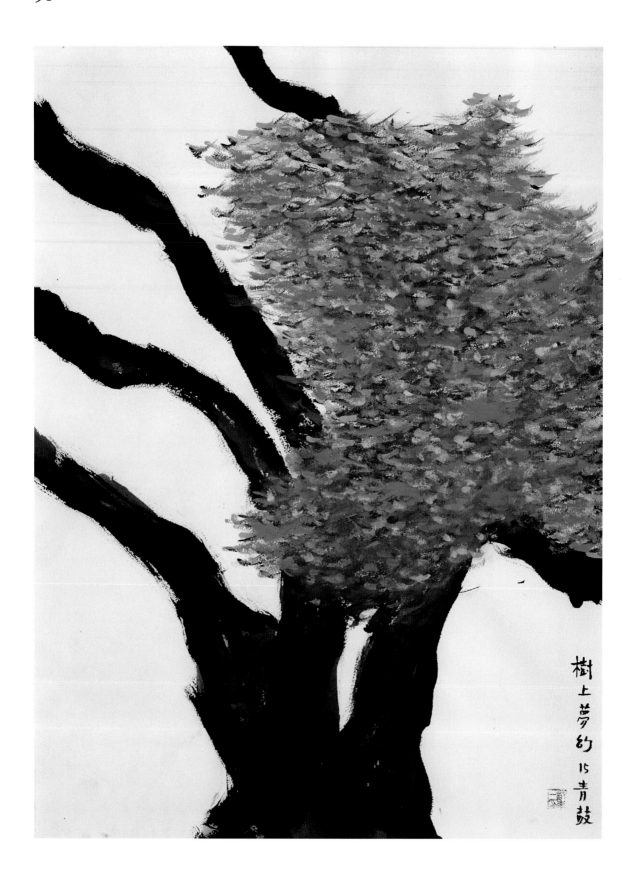

樹上夢幻

15 青鼓

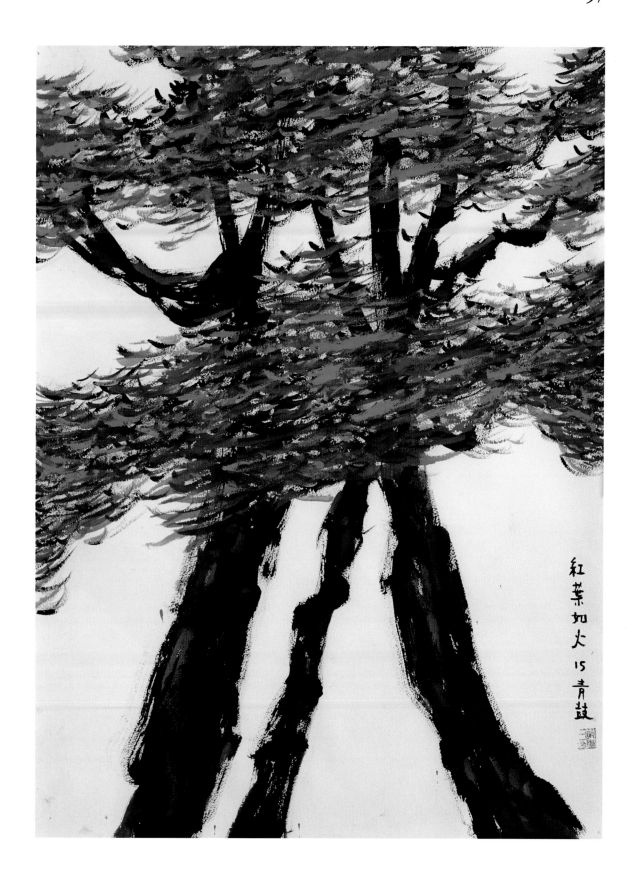

紅葉如火　15　青鼓

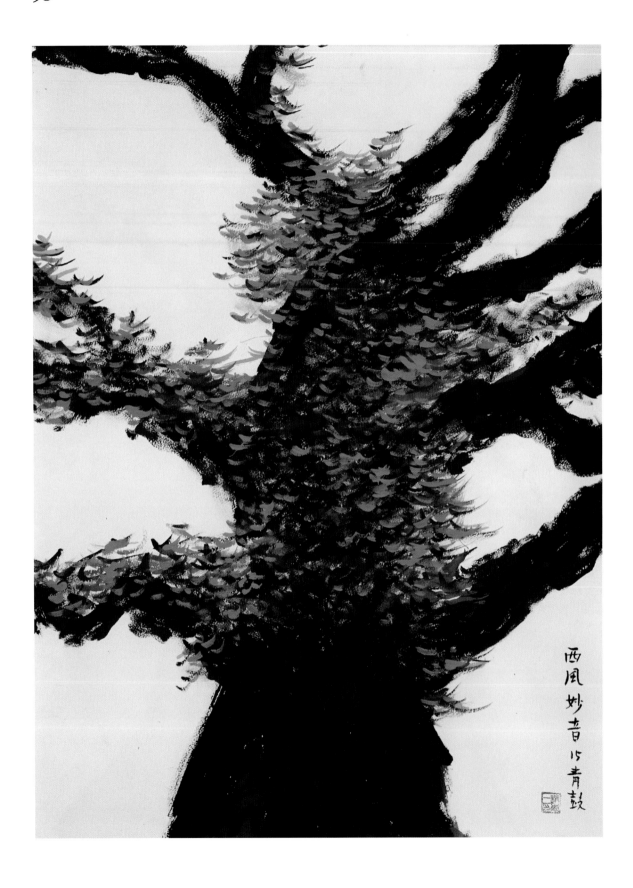

西風妙音
15青鼓

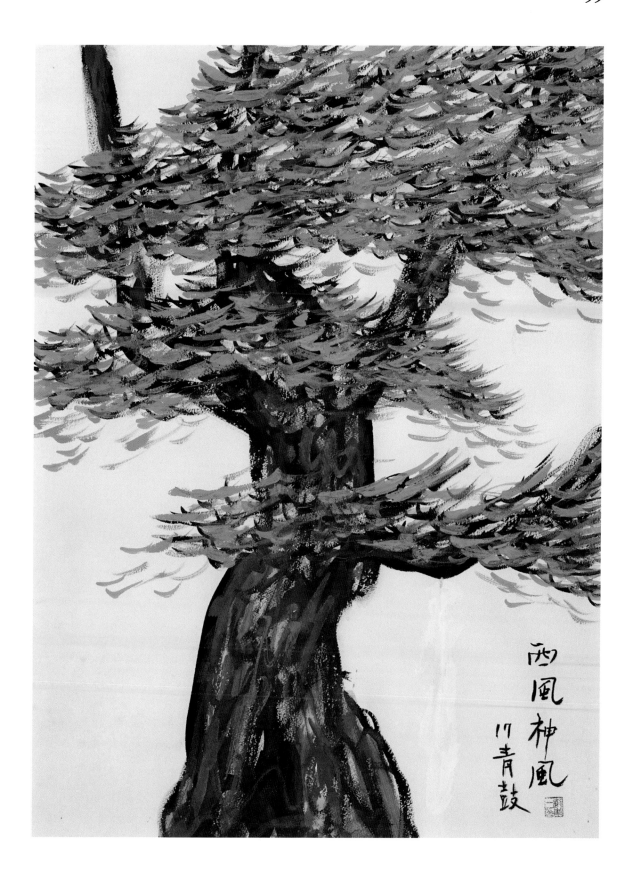

兩
風神風
17青
鼓

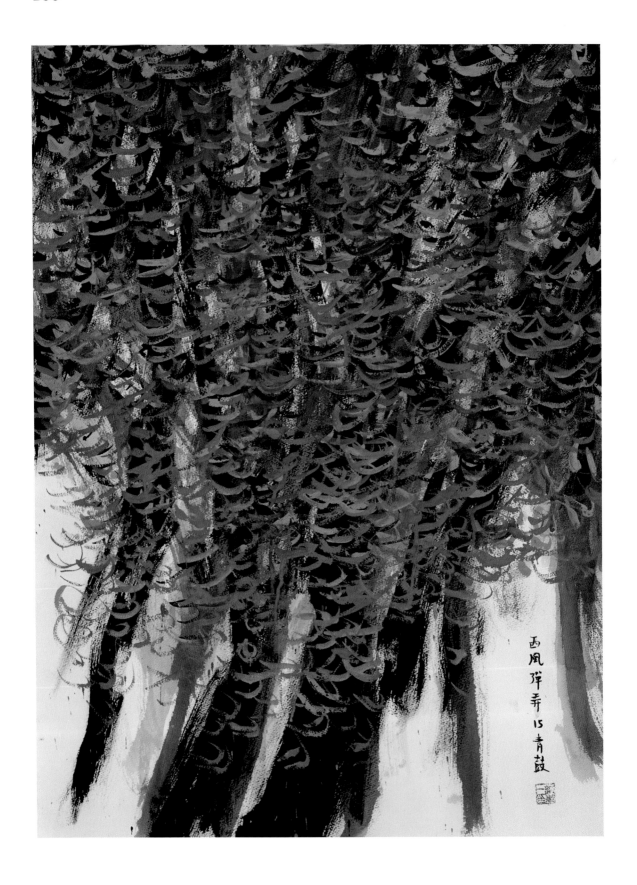

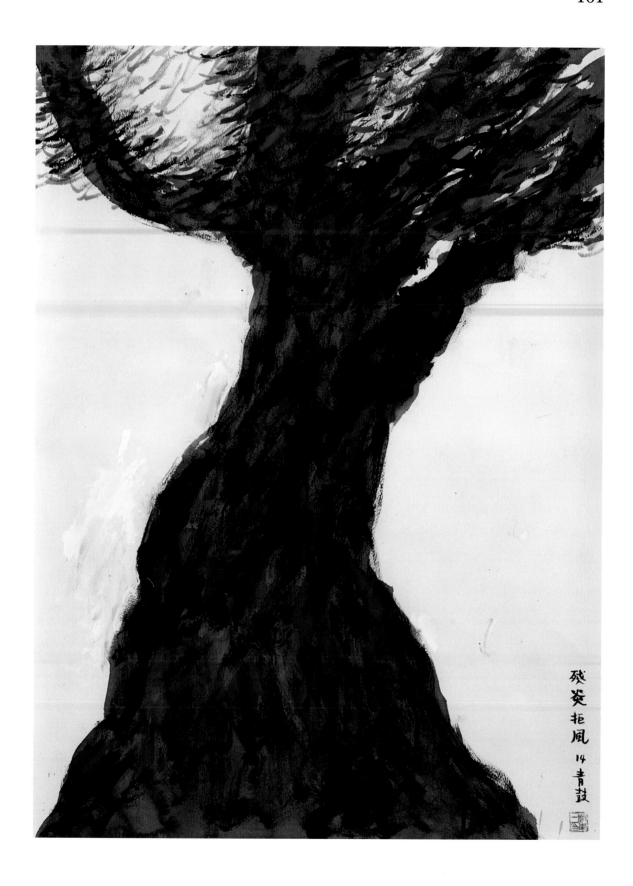

殘姿拒風
14 青鼓

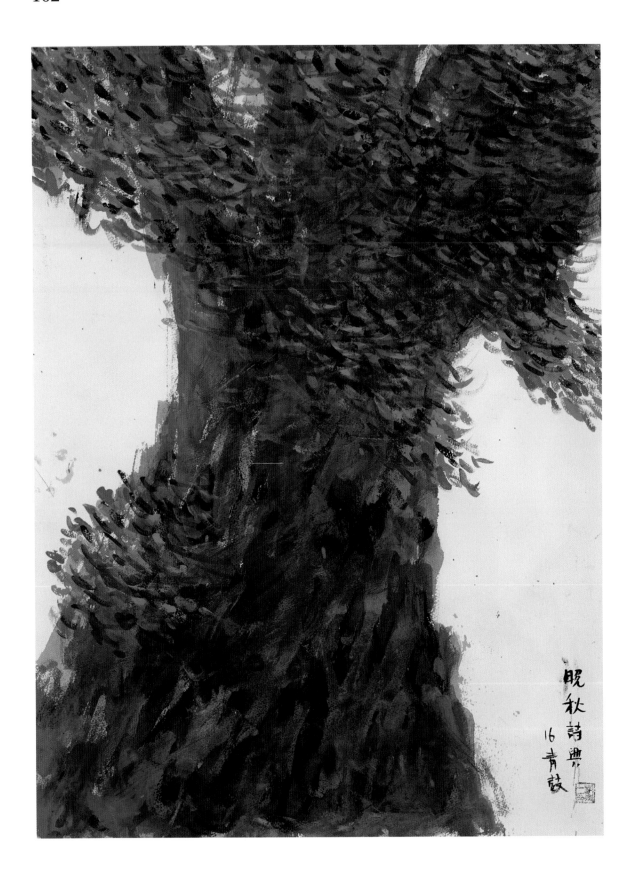

晩秋詩興
16 青鼓

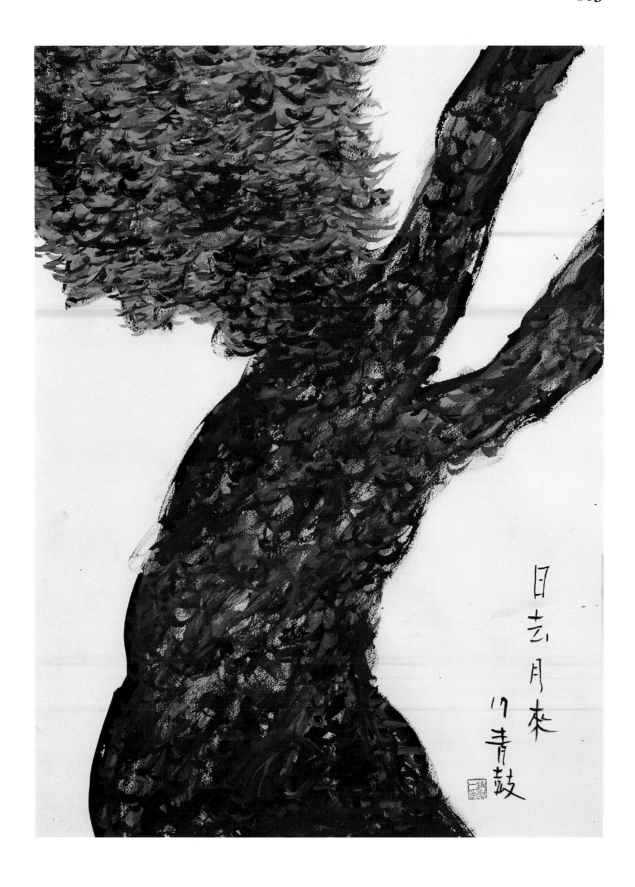

日去月來
17 青鼓

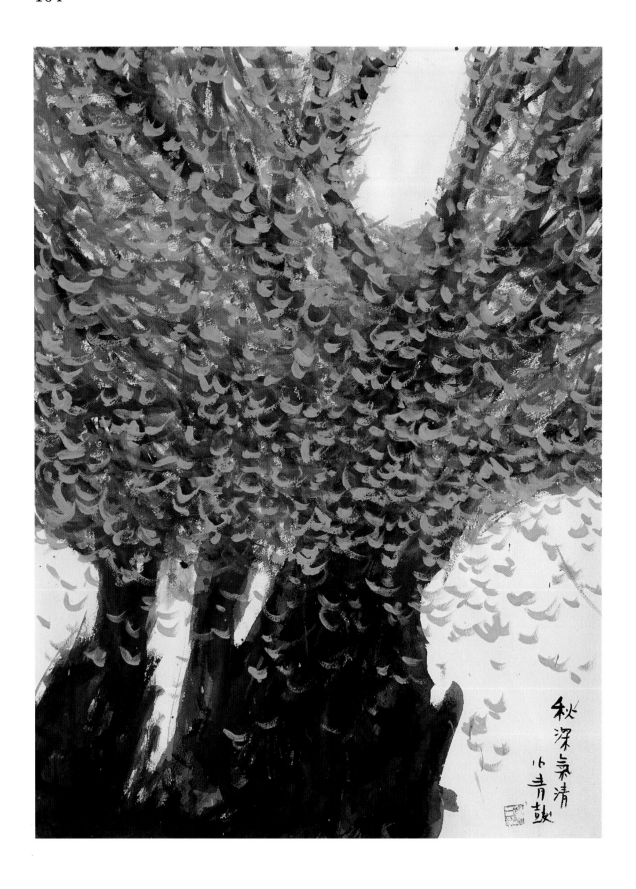

秋深氣清
卜青鼓

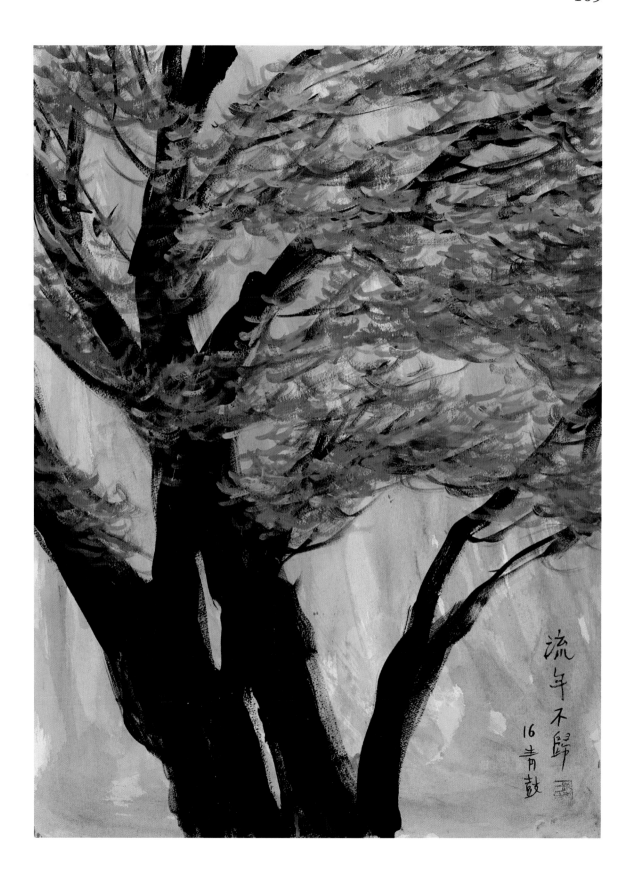

流年不歸
16 青鼓

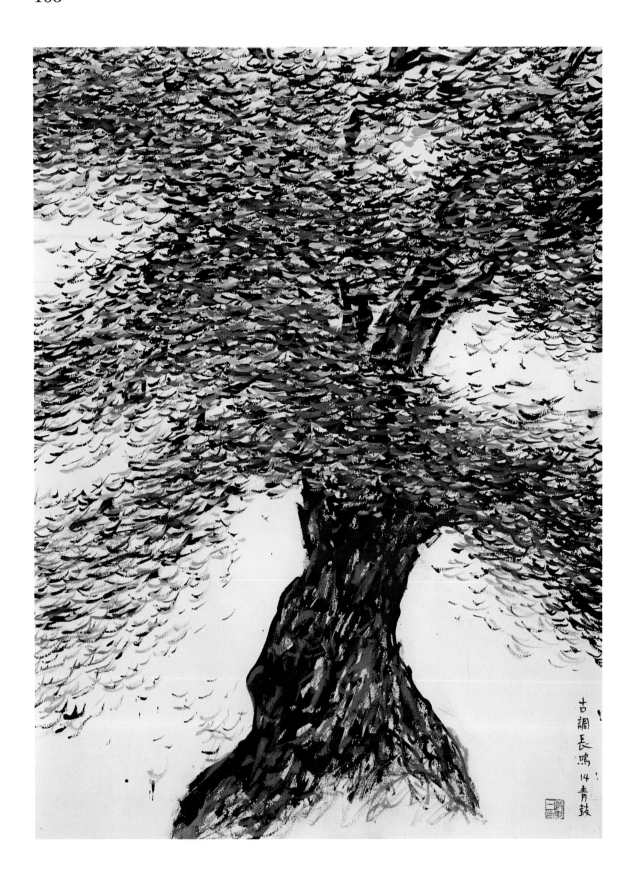

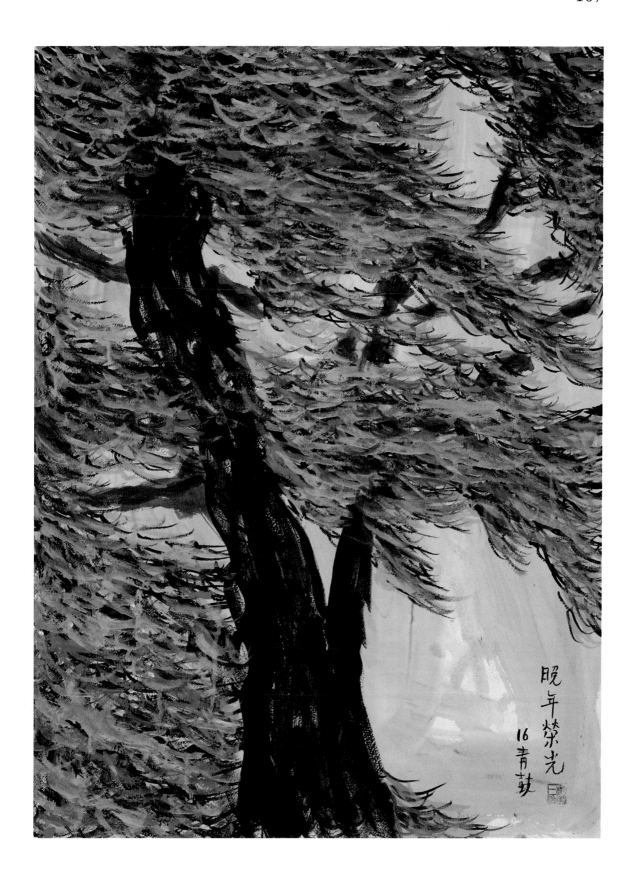

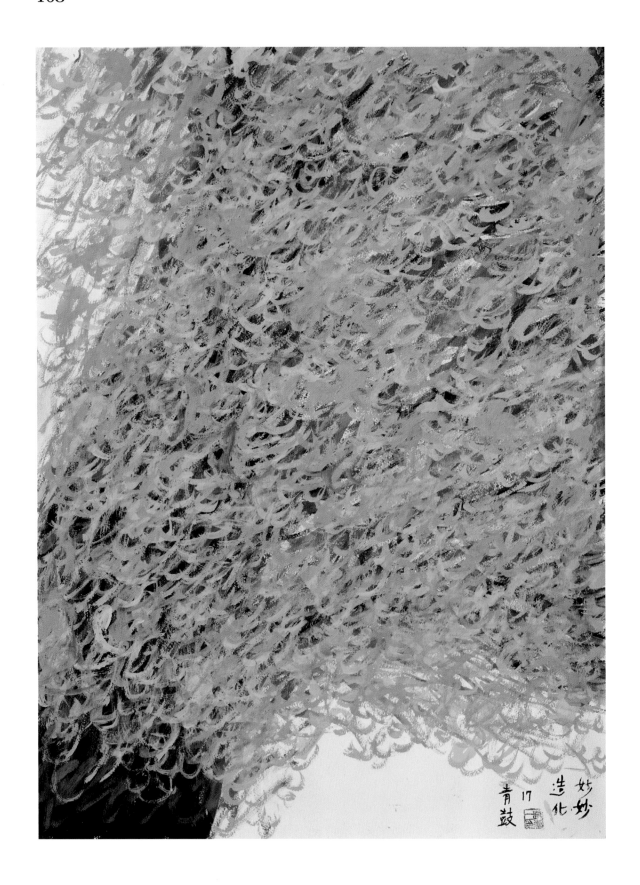

妙妙
造化
青 17
鼓

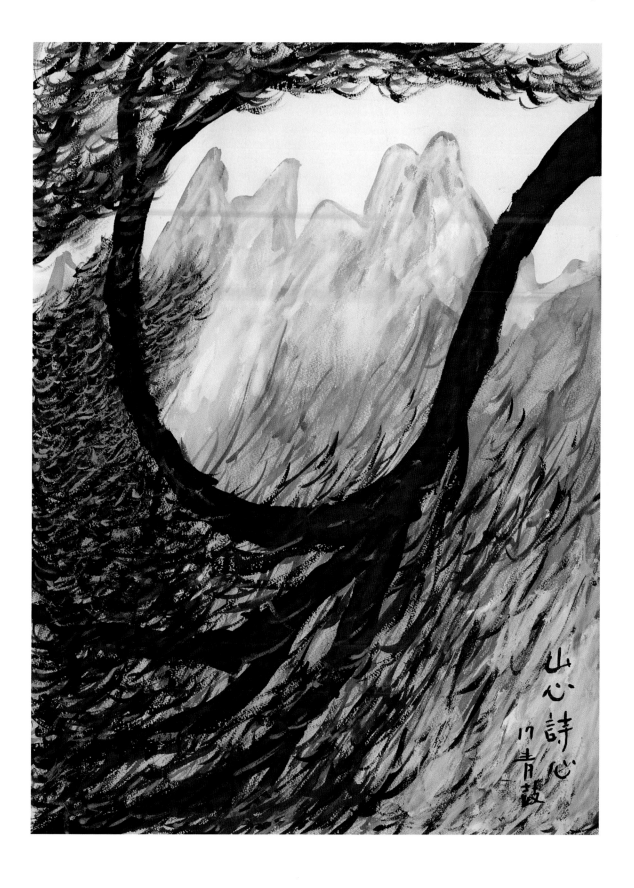

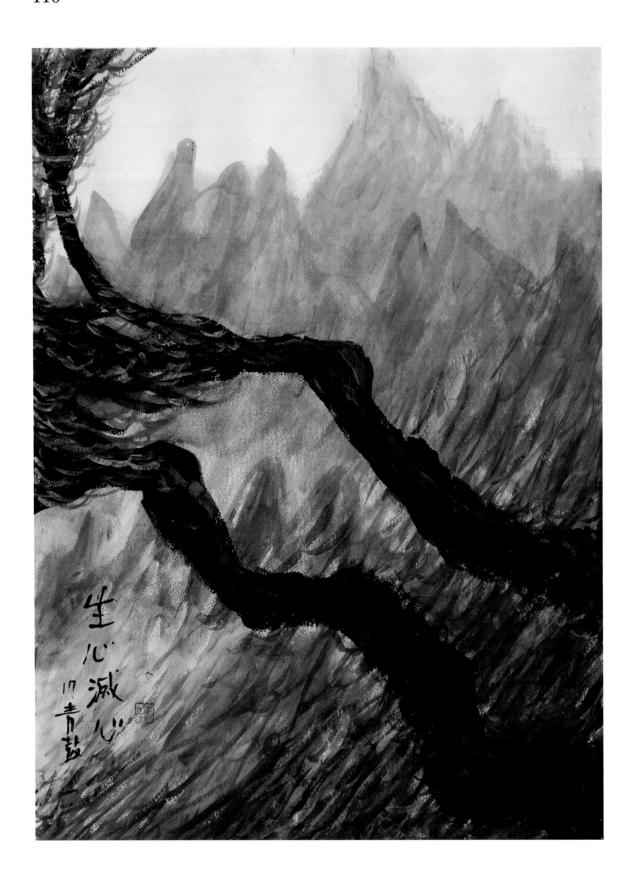

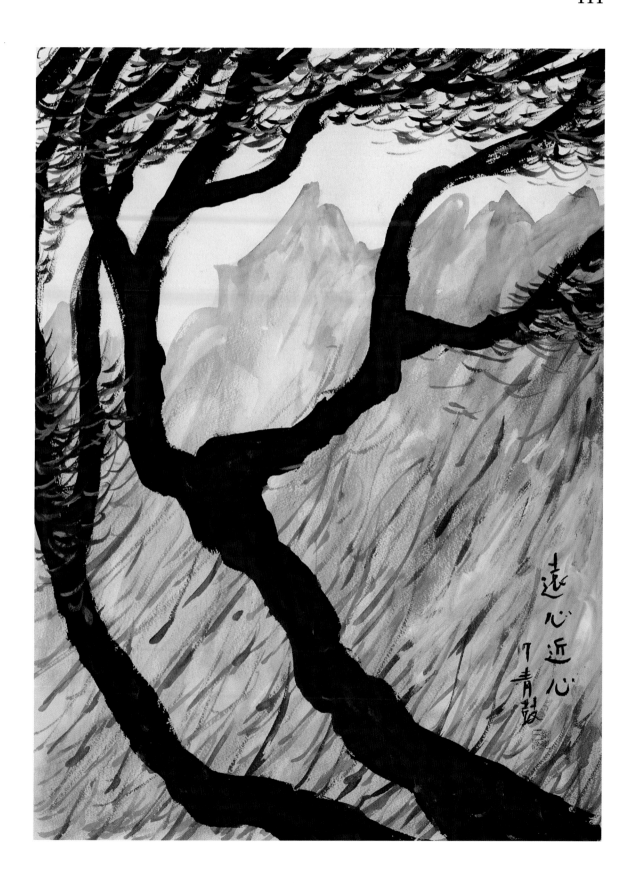

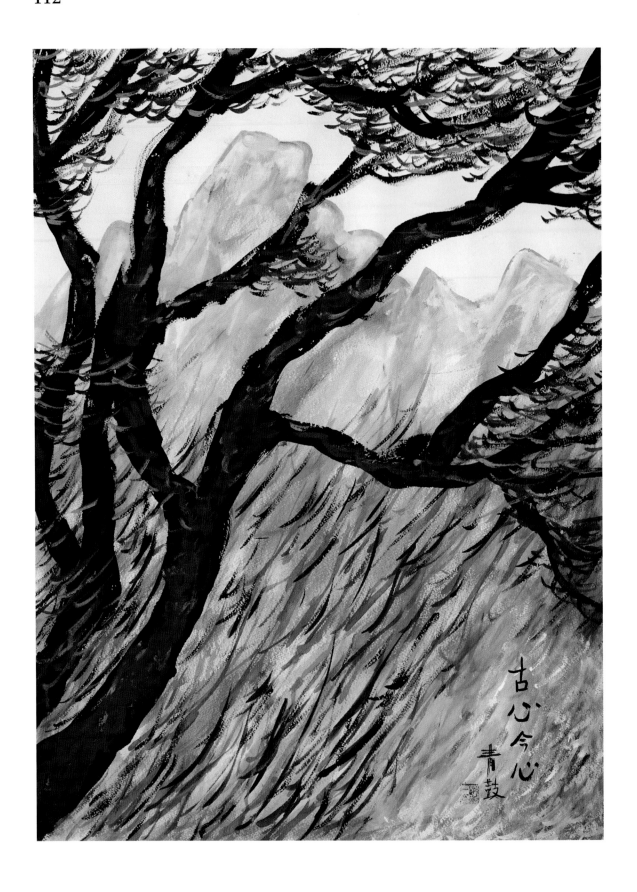

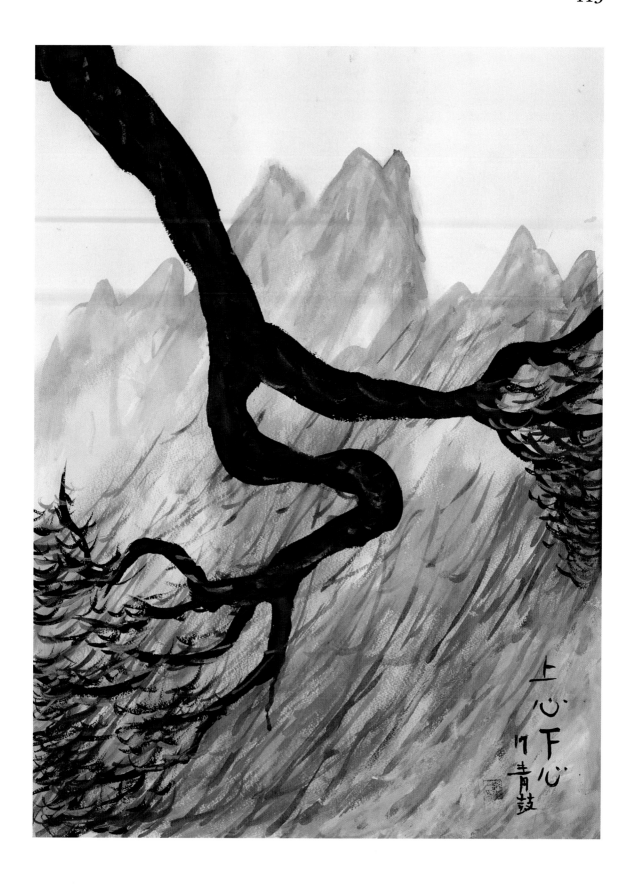

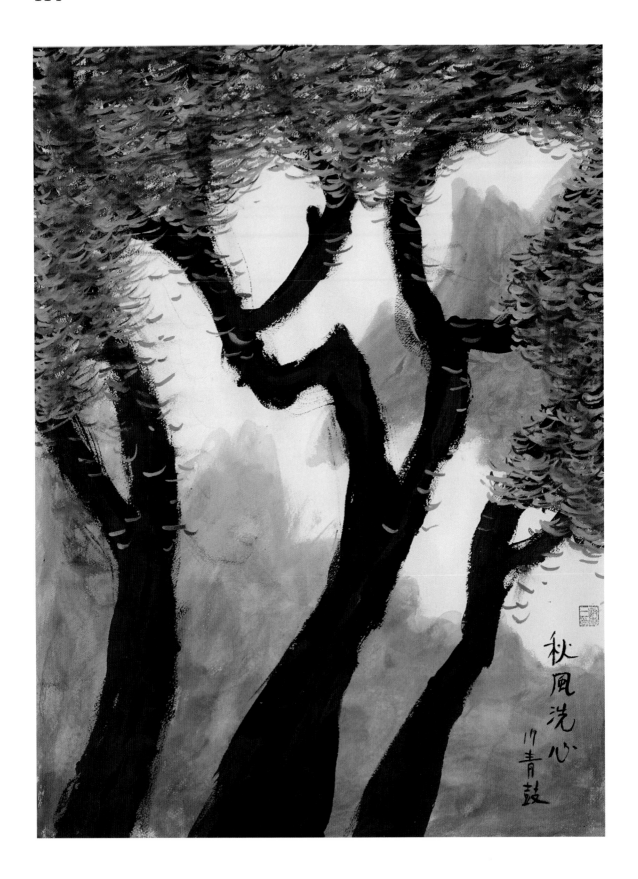

秋風洗心

竹青鼓

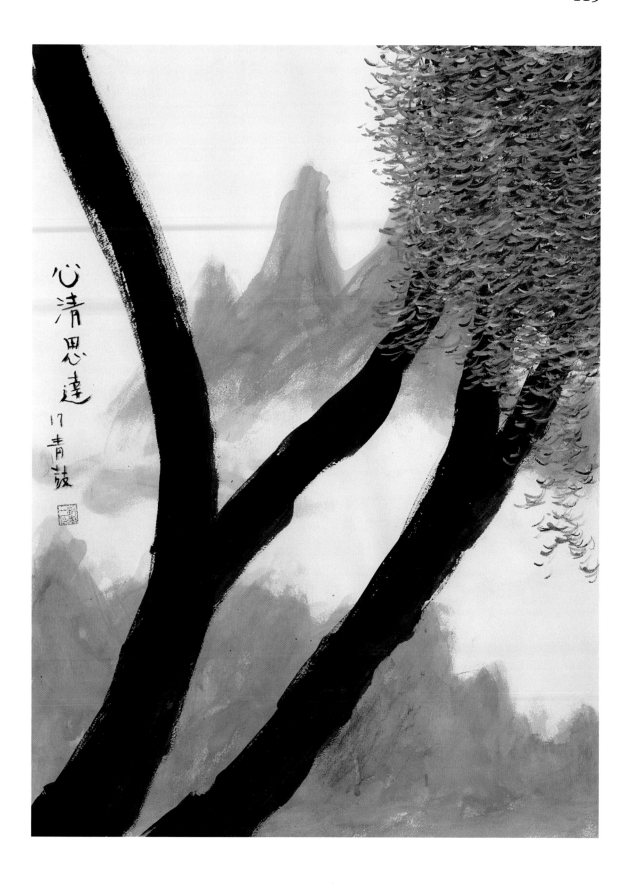

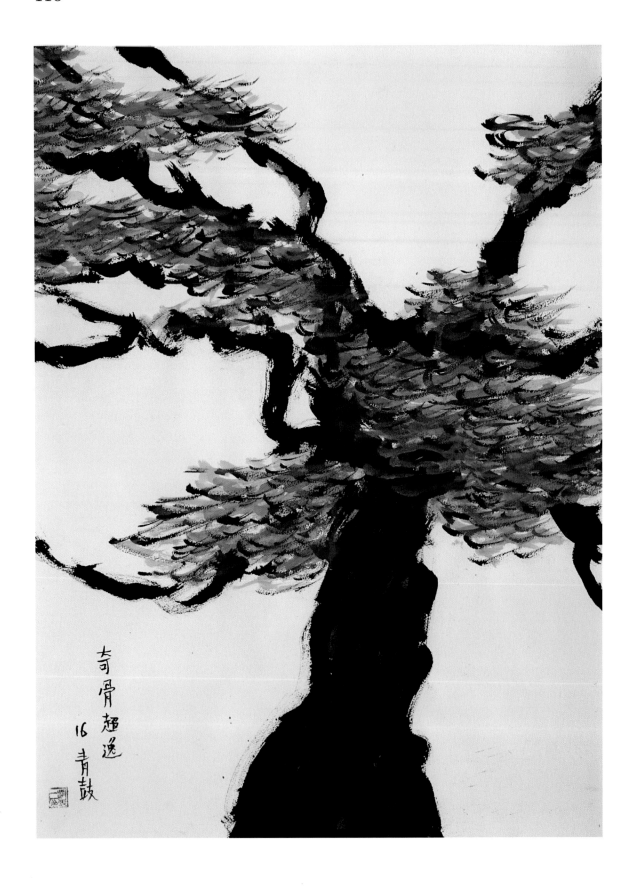

奇骨超逸
16 青鼓

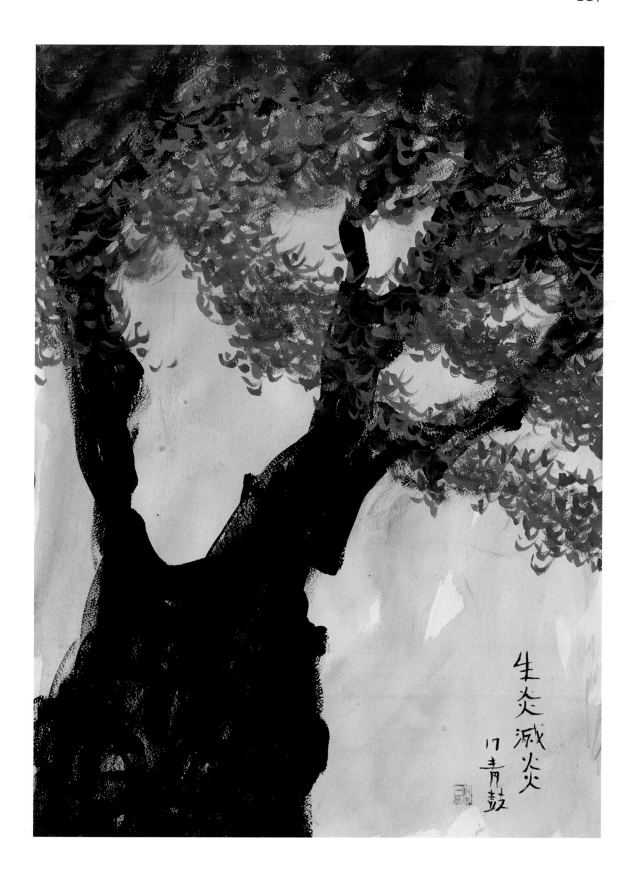

生炎滅炎
17 青鼓

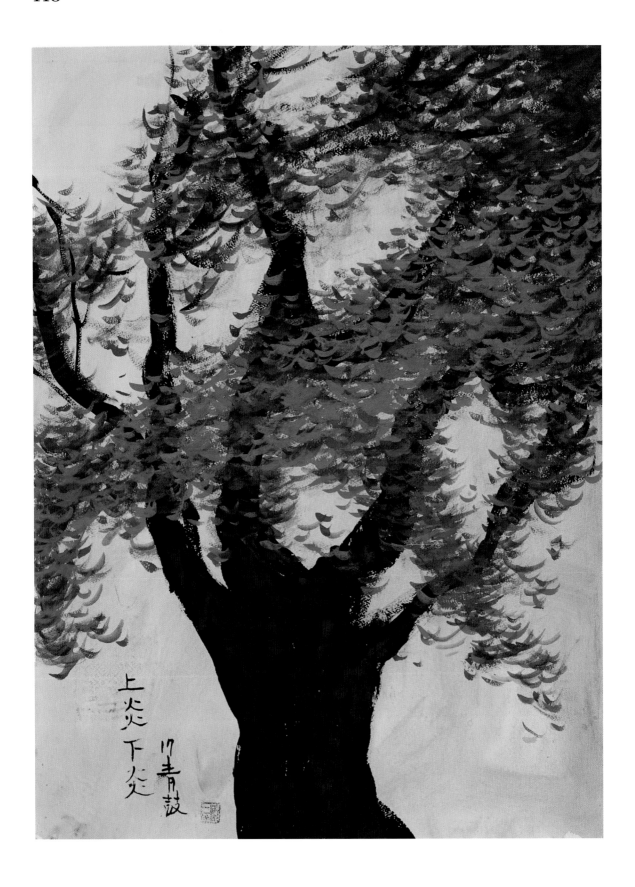

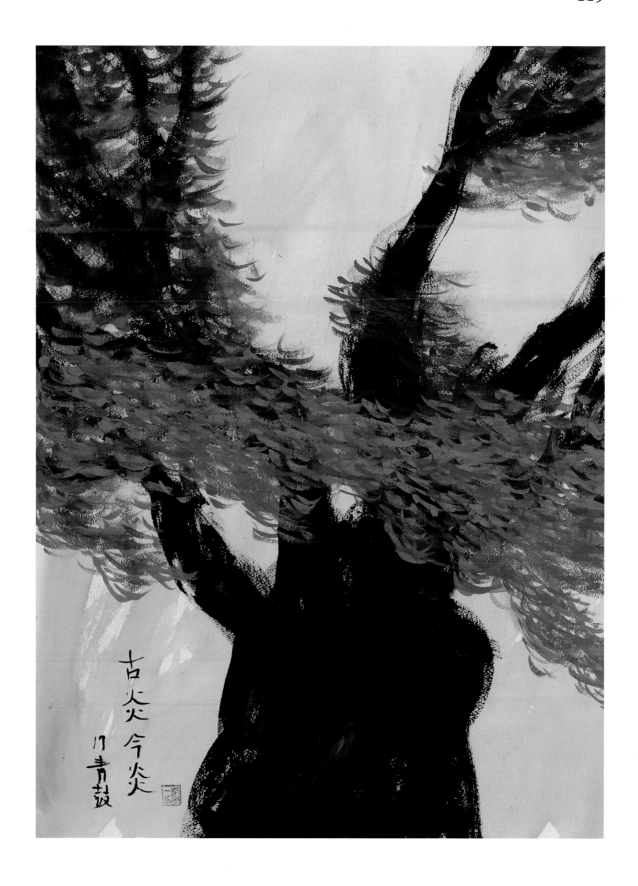

古火火 今火火

門青鼓

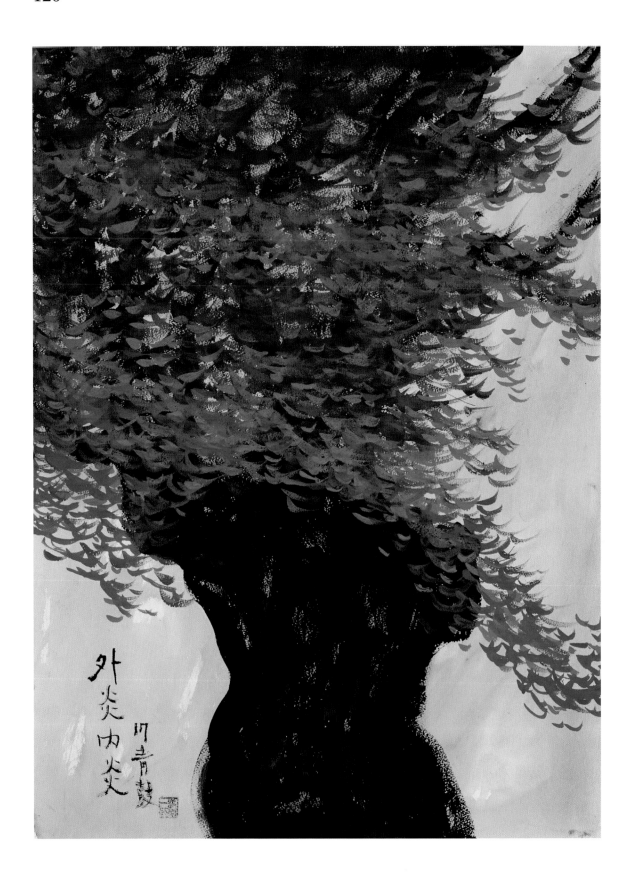

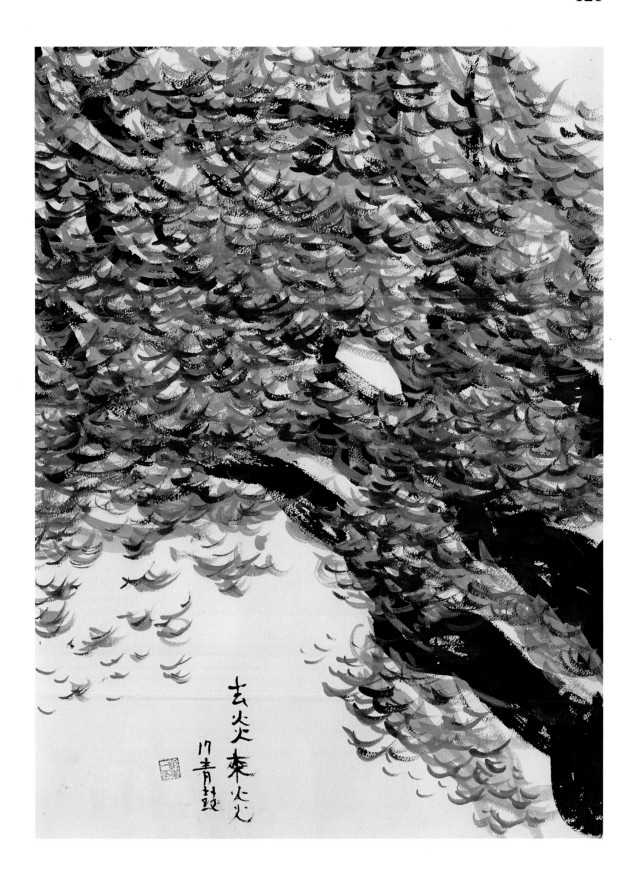

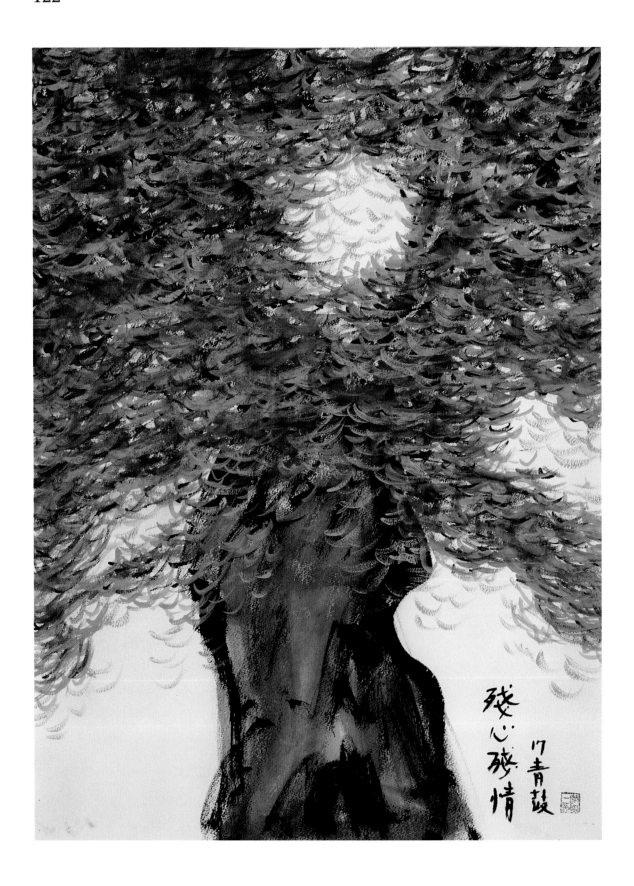

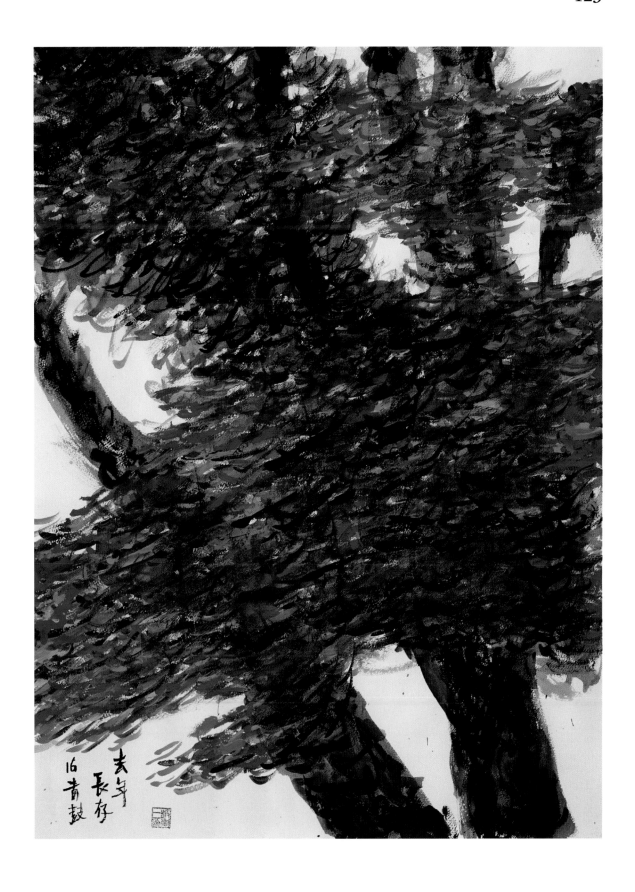

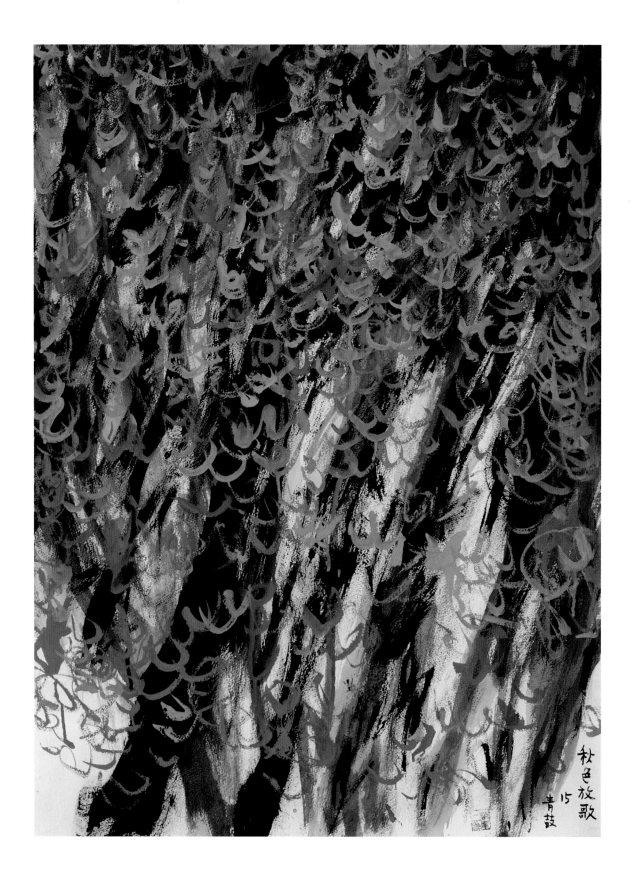

秋色放歌
15
青鼓

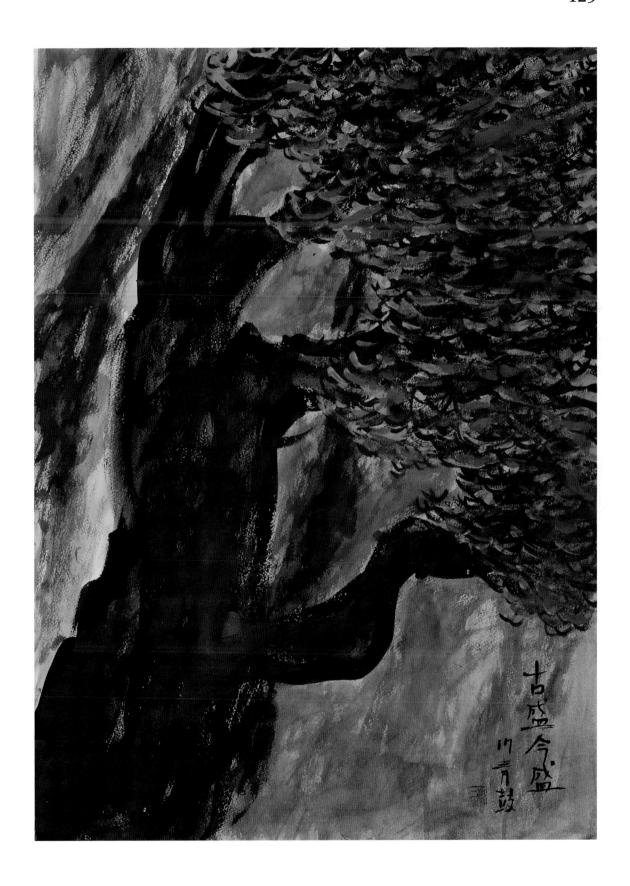

古盛今盛·
川青
鼓

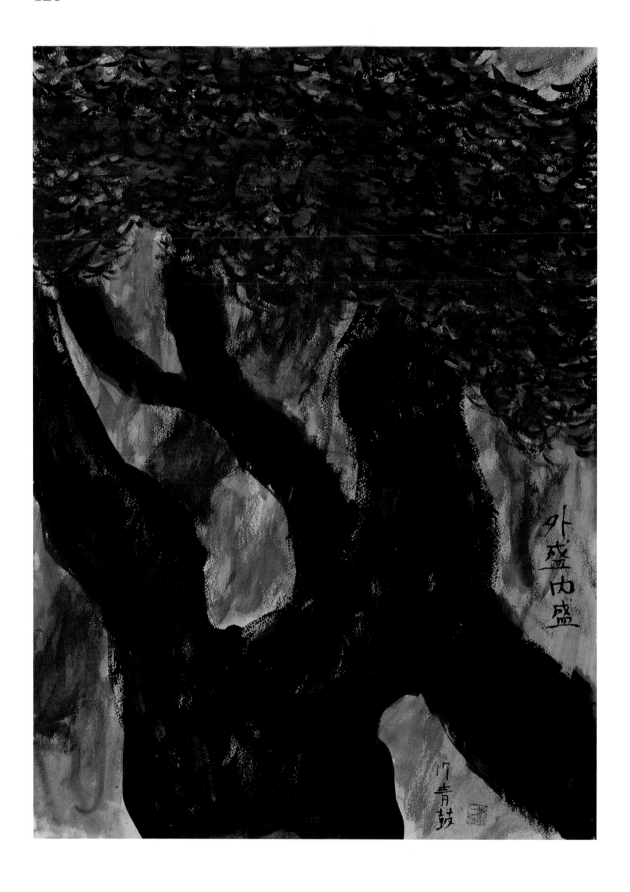

外盛内盛

竹青

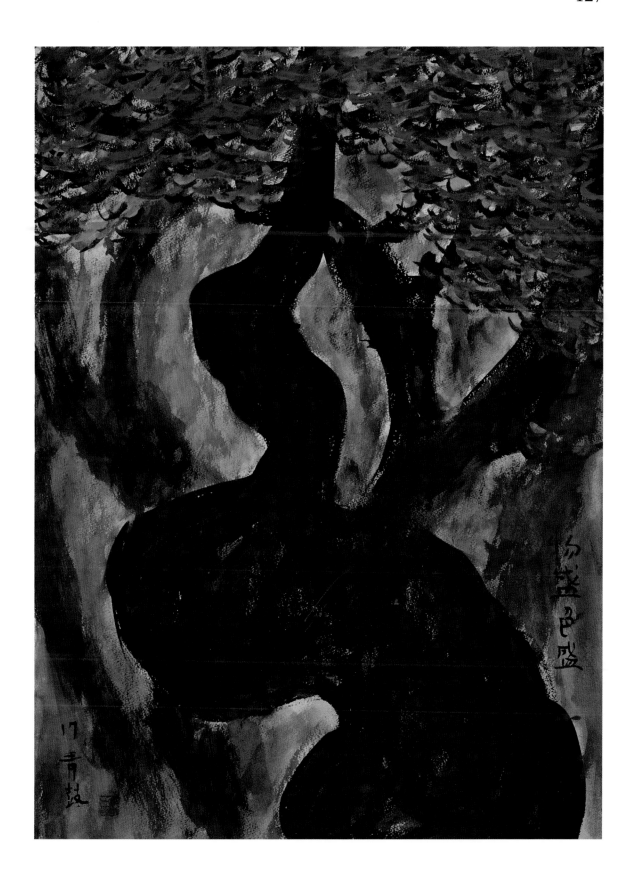

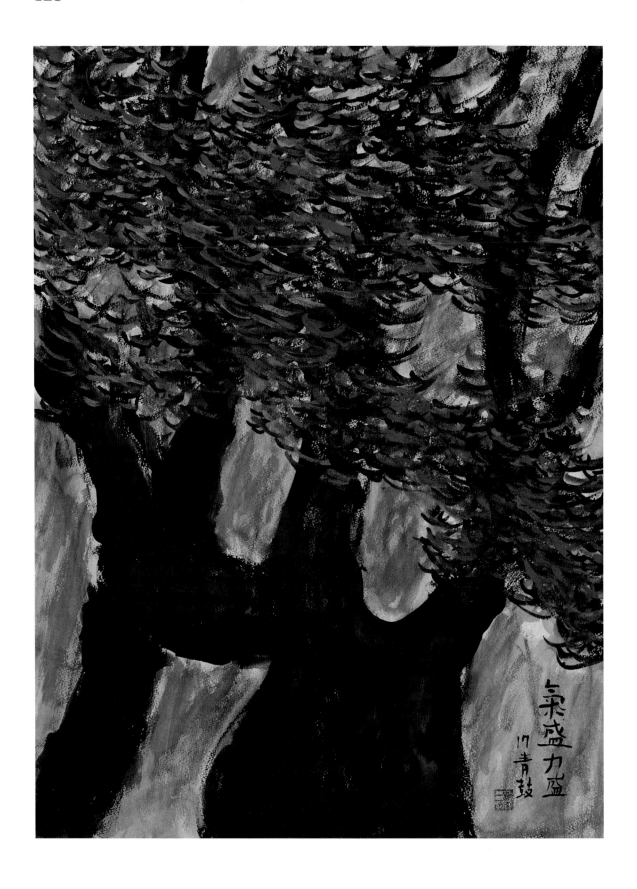

氣盛力盛
17青鼓

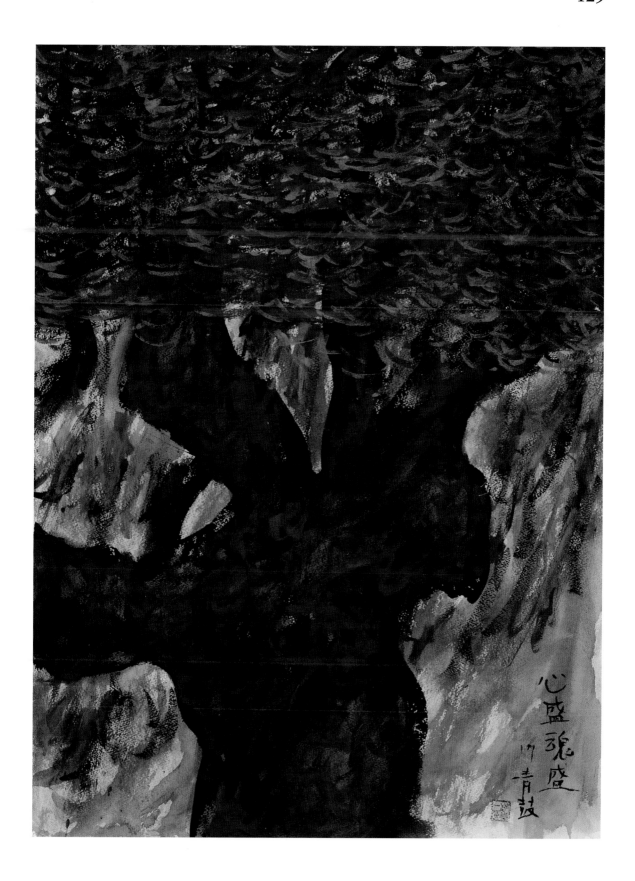

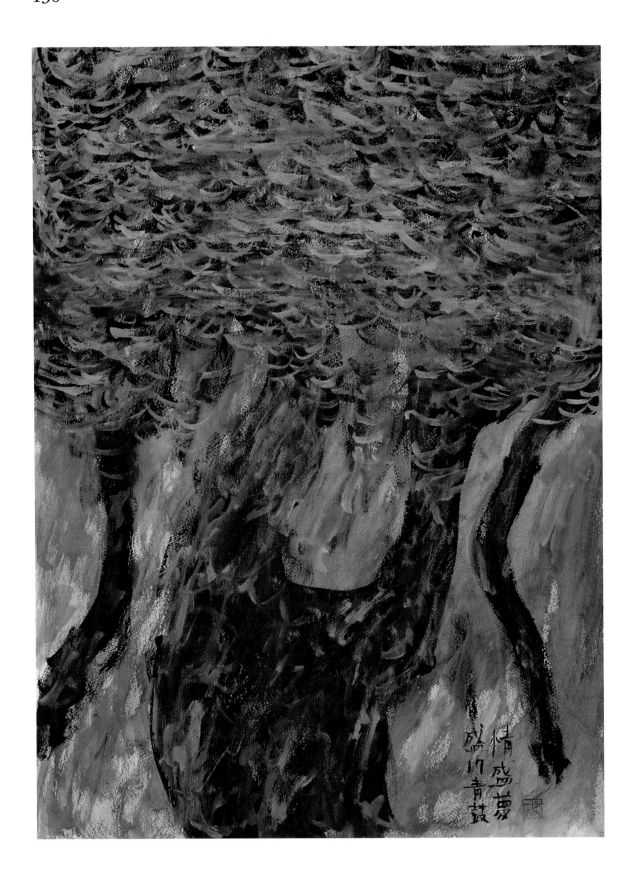

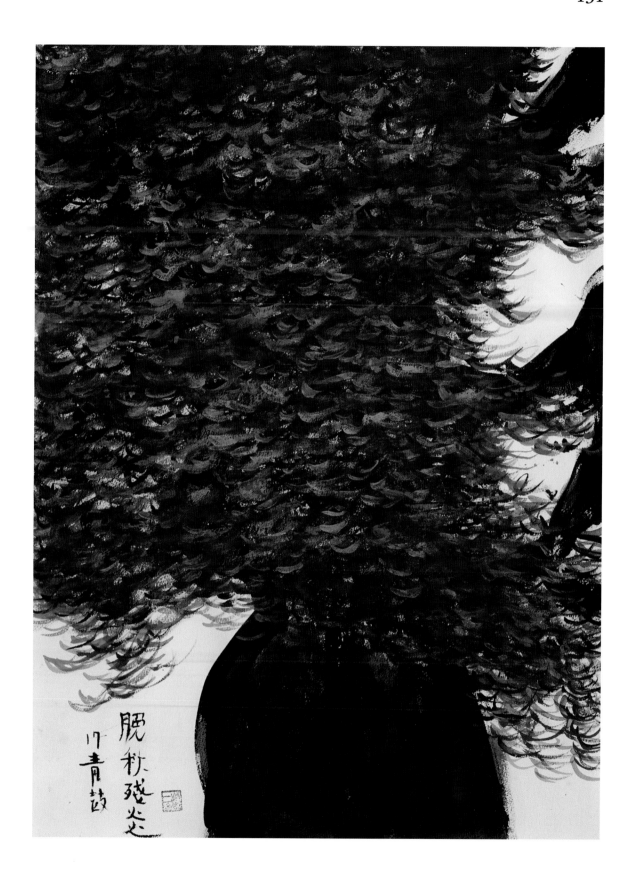

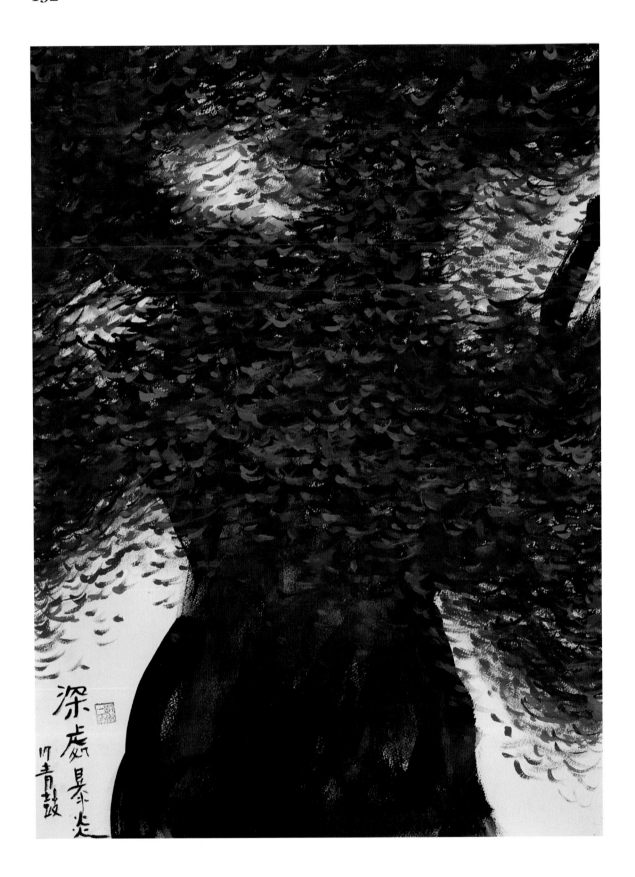

深處景暴炎

17青蚊

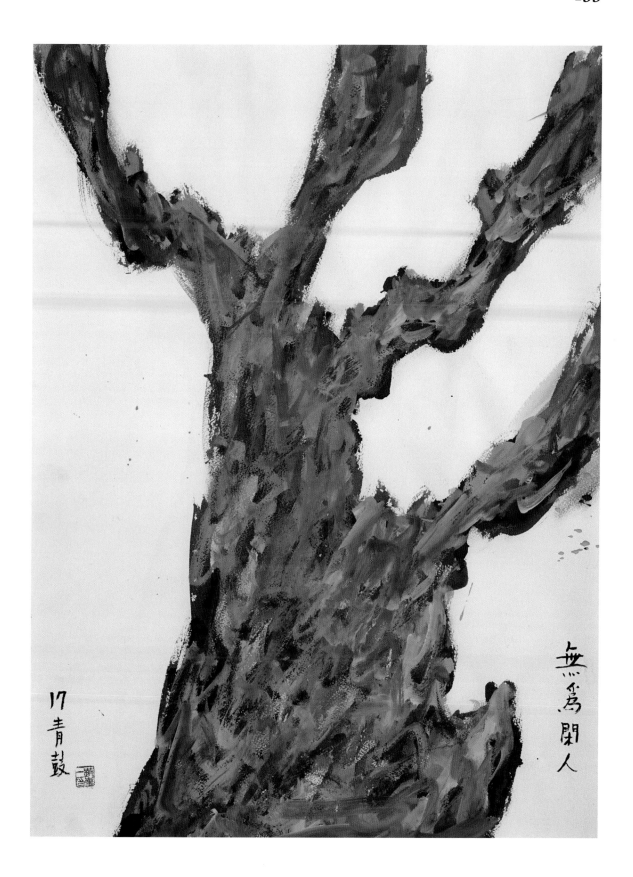

無為閑人

17青鼓

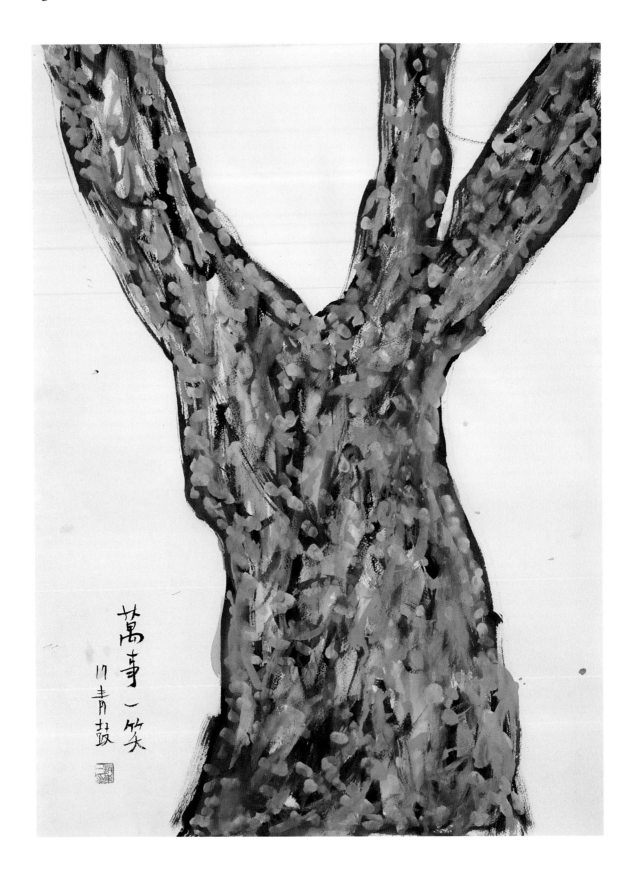

萬事一笑
17青鼓

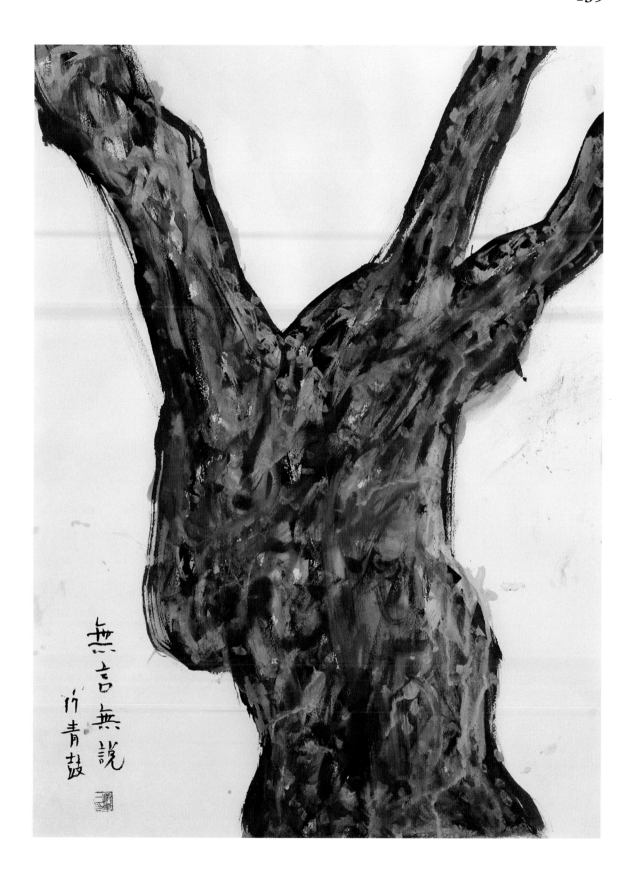

無言無說
竹青鼓

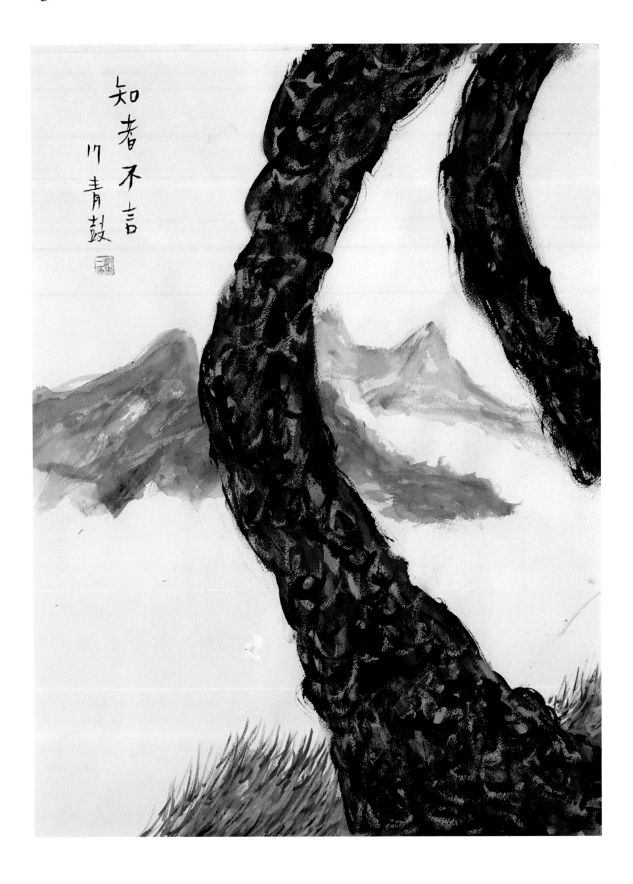

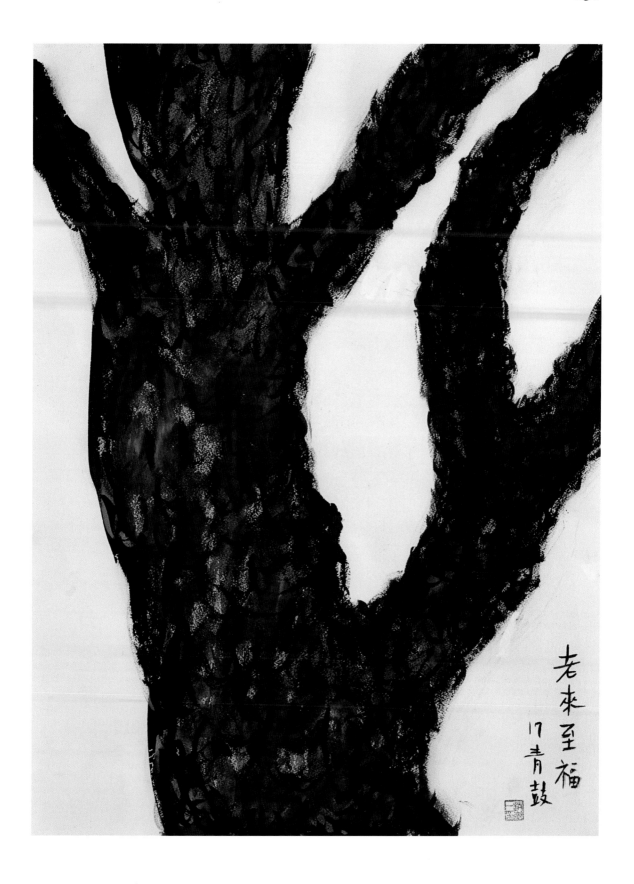

老來至福

17青鼓

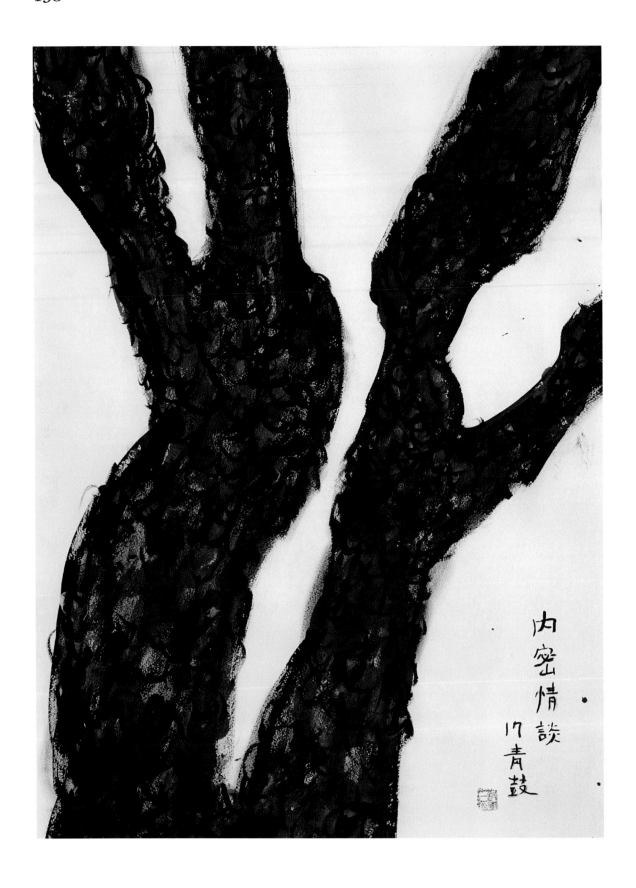

内密情談
17青鼓

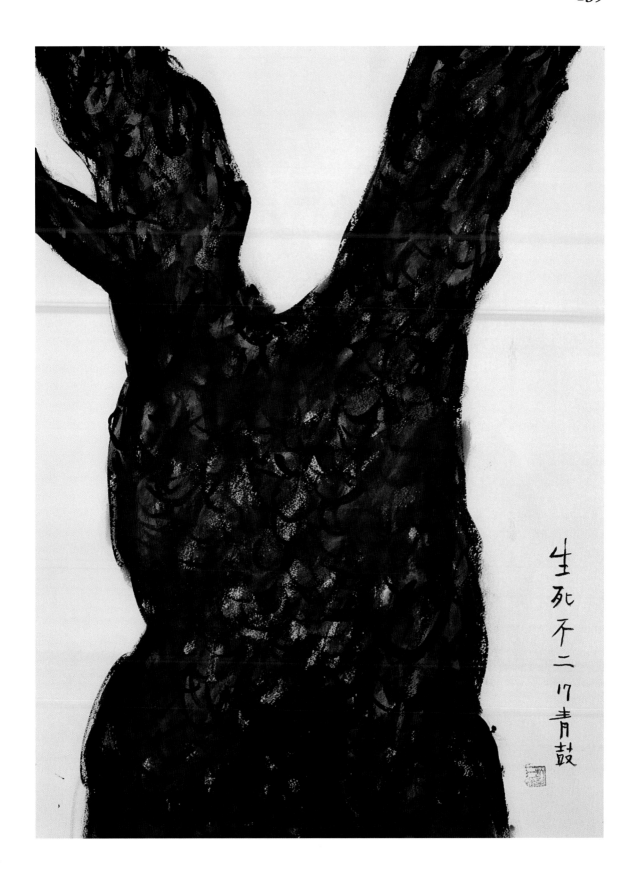

生死不二
17 青鼓

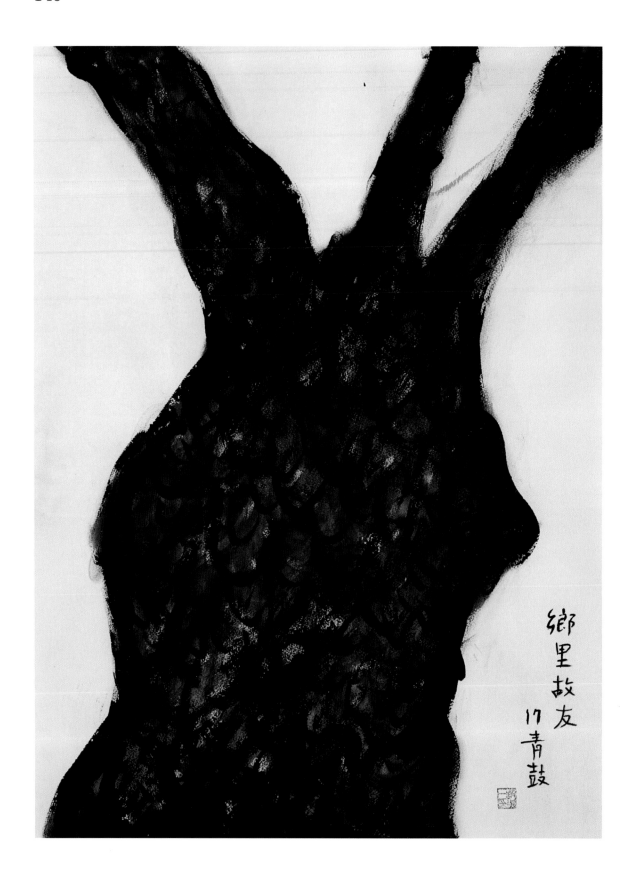

鄉里故友

17 青鼓

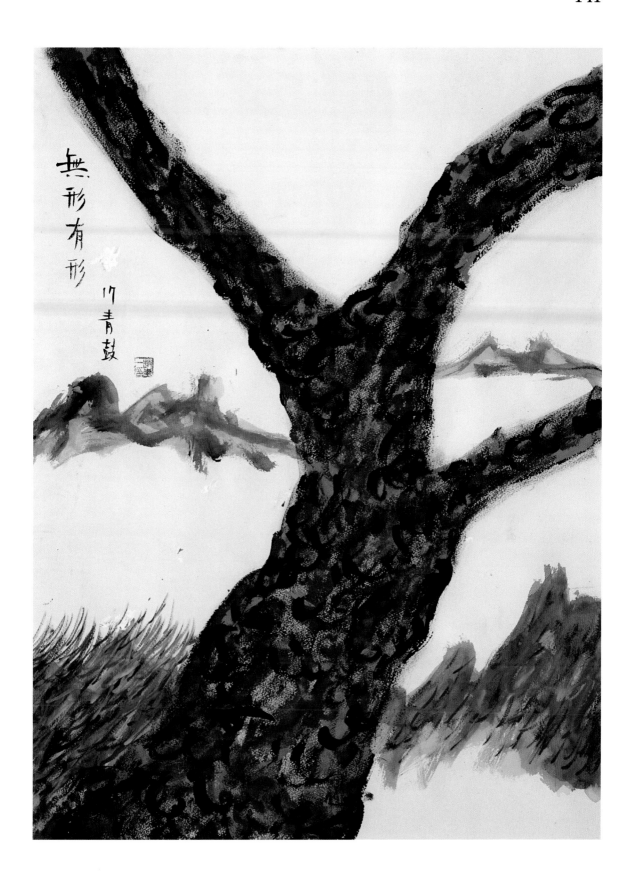

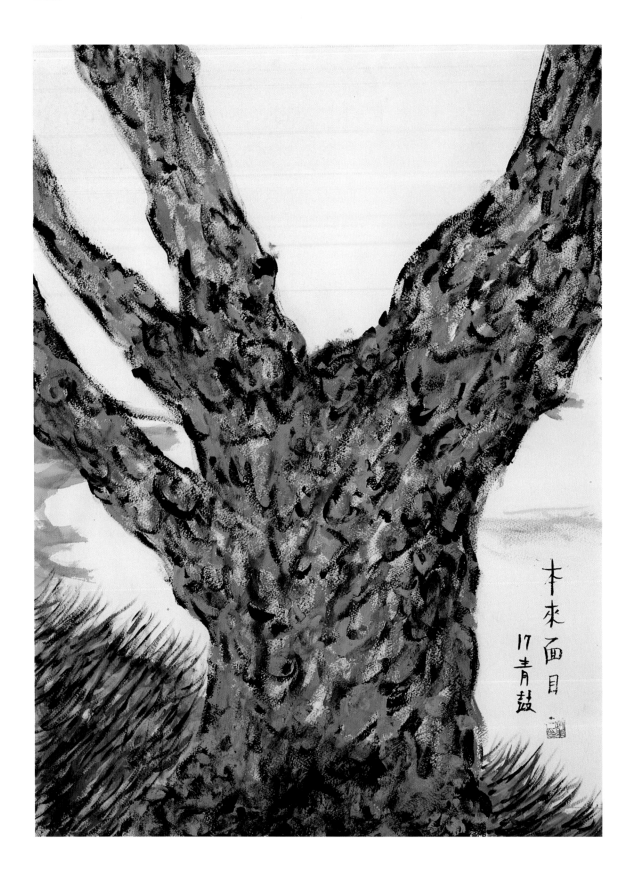

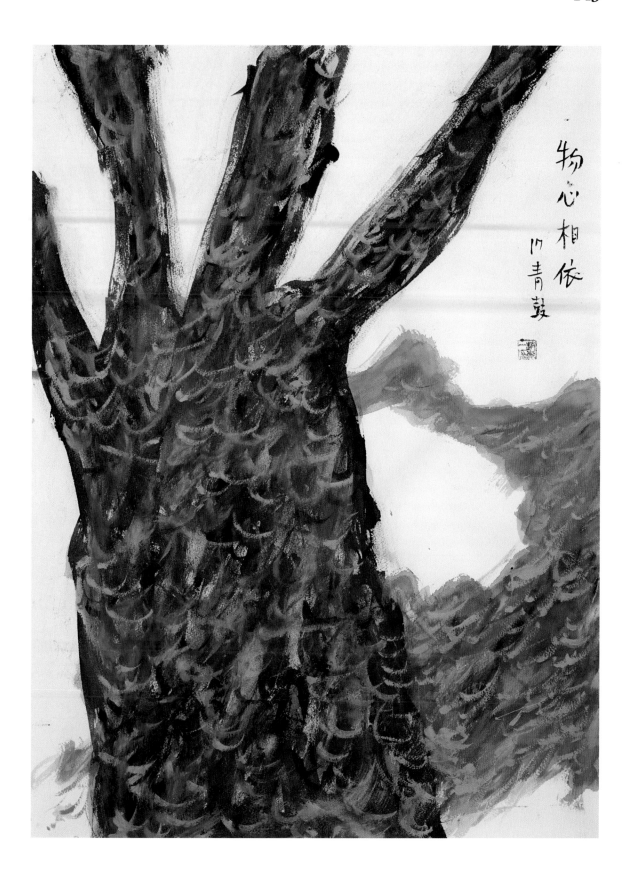

物心相依

丁青鼓

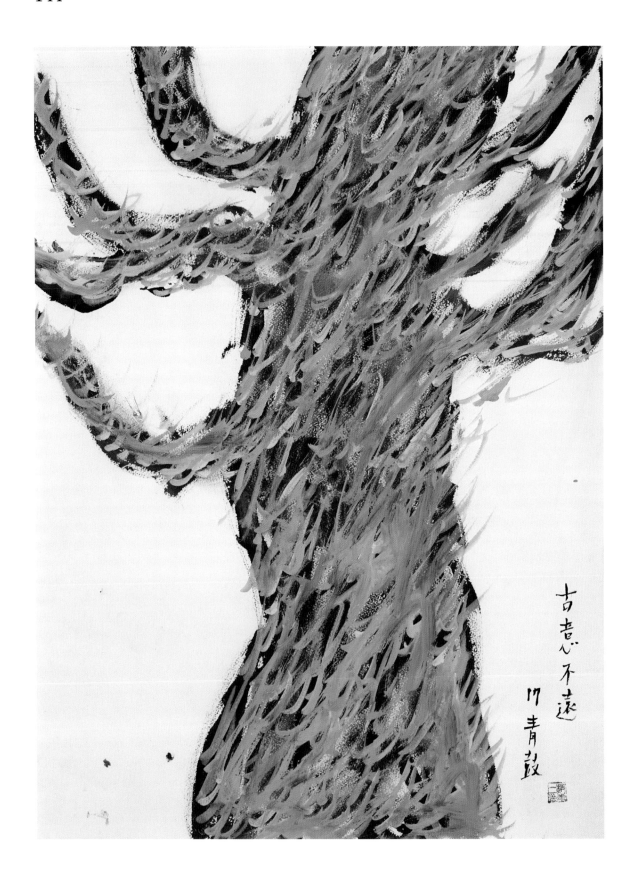

古意不遠

17青鼓

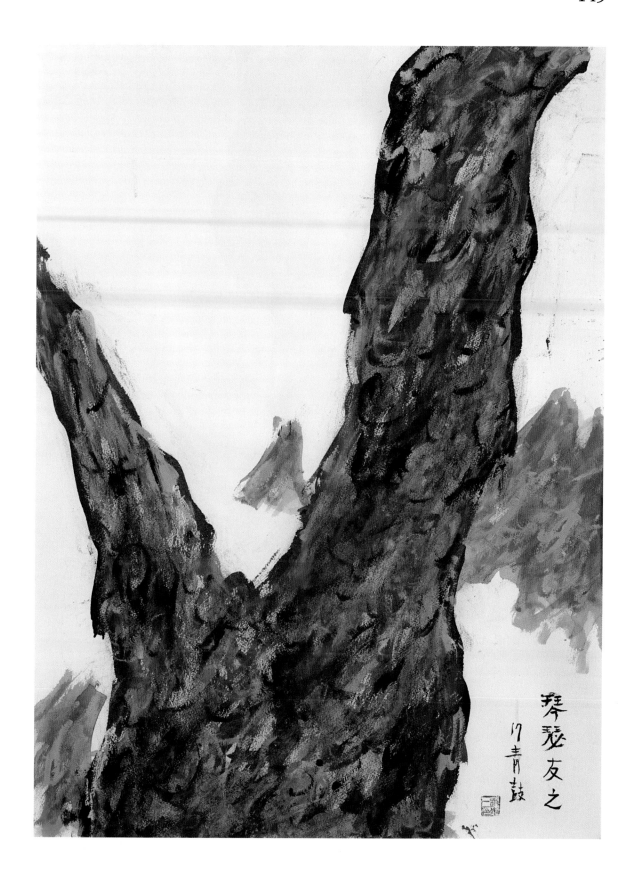

琴瑟友之
竹青鼓

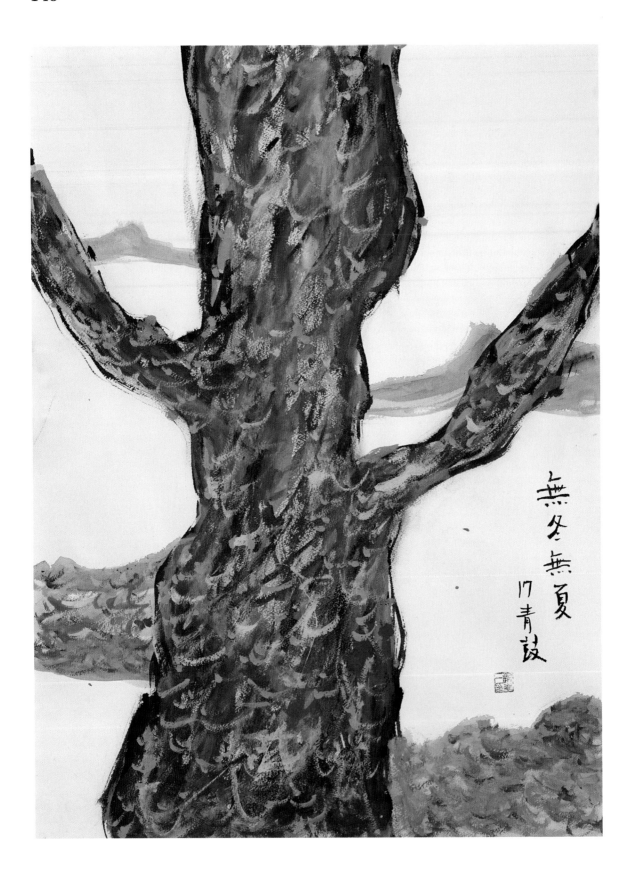

無冬無夏
17青蔸

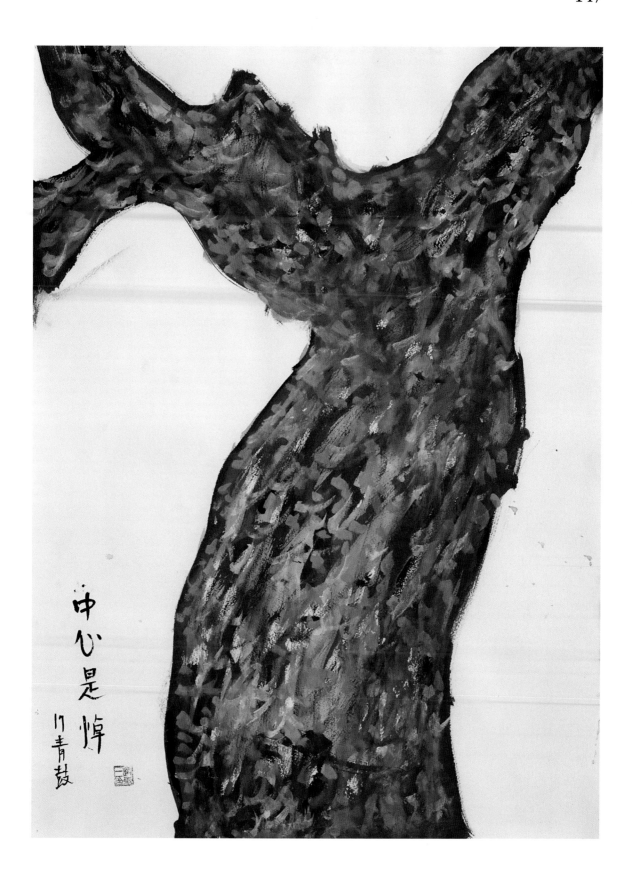

中心是悼

竹青鼓

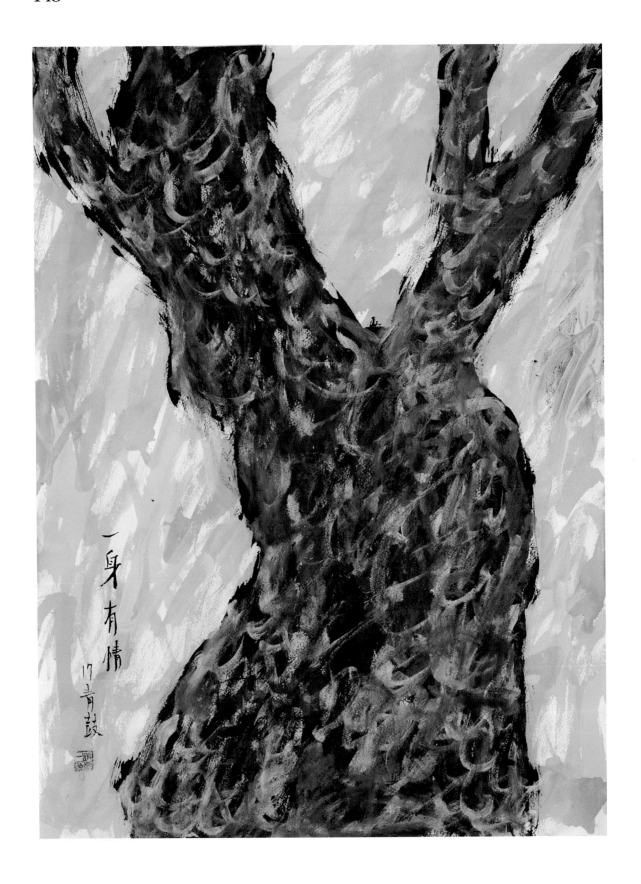

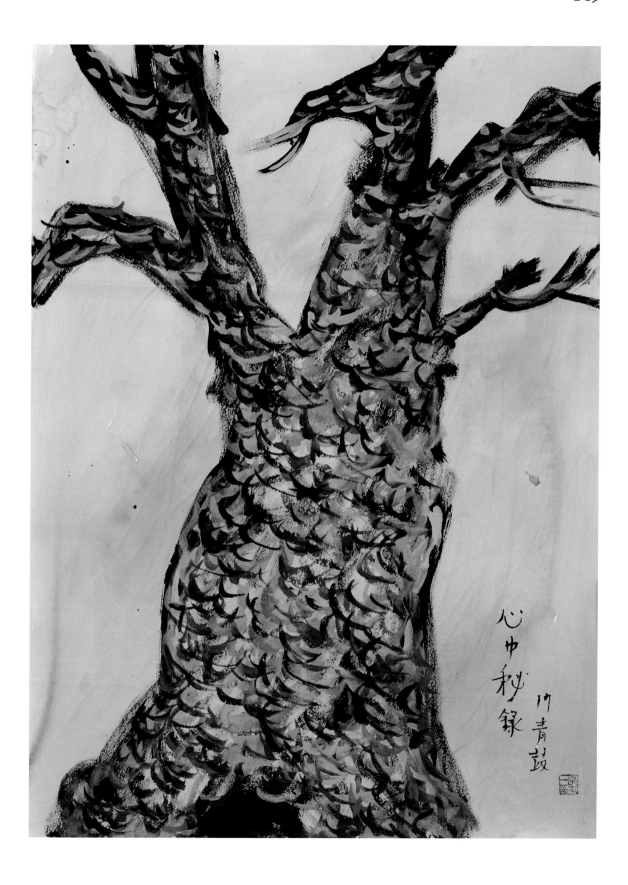

心中秋錄　17青鼓

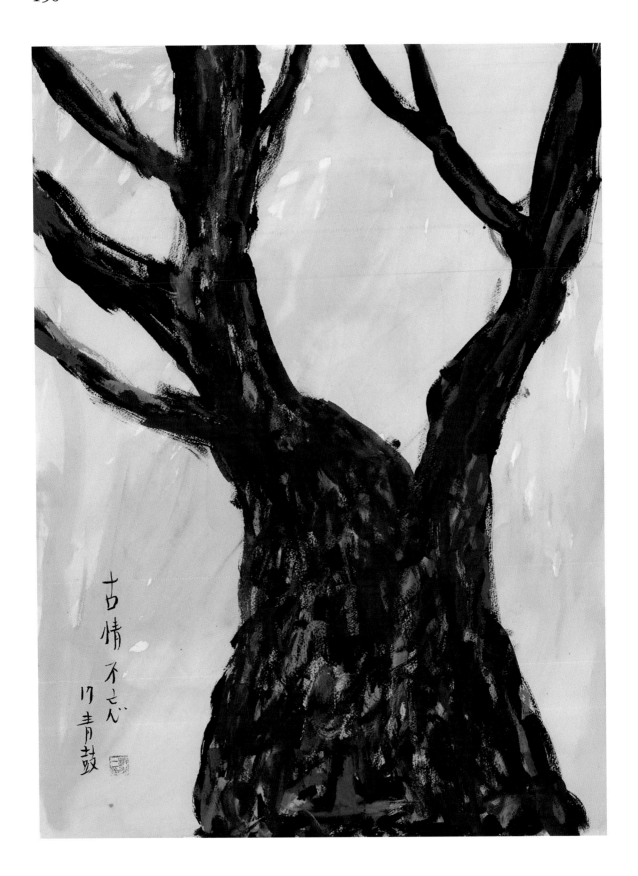

古情
不忘
仍青鼓

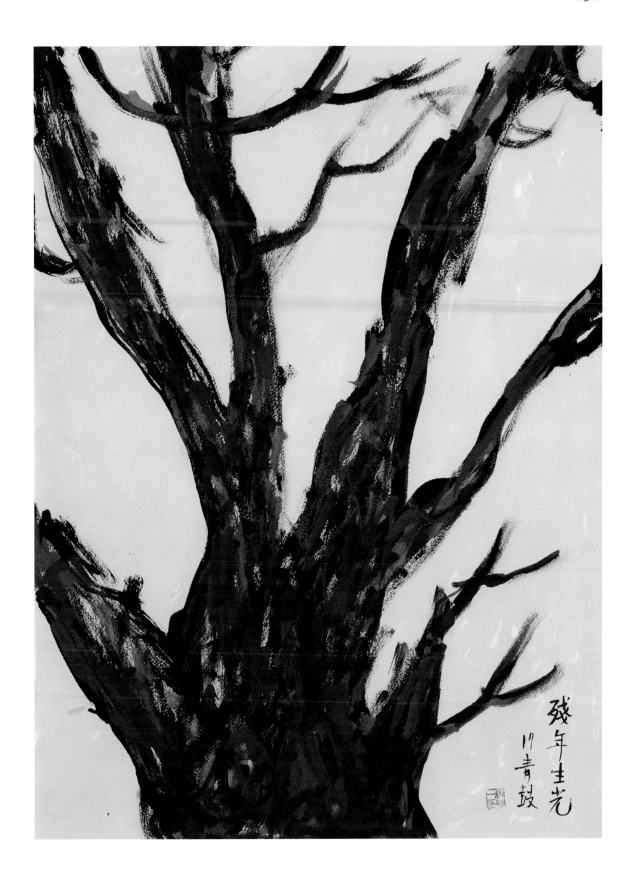

残年生光
川青鼓

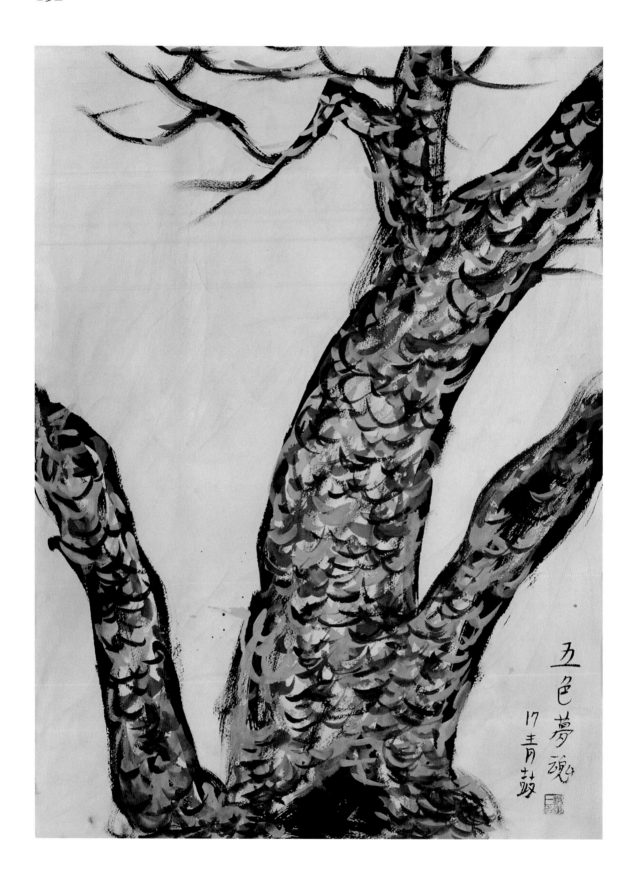

五色夢魂
17青月故

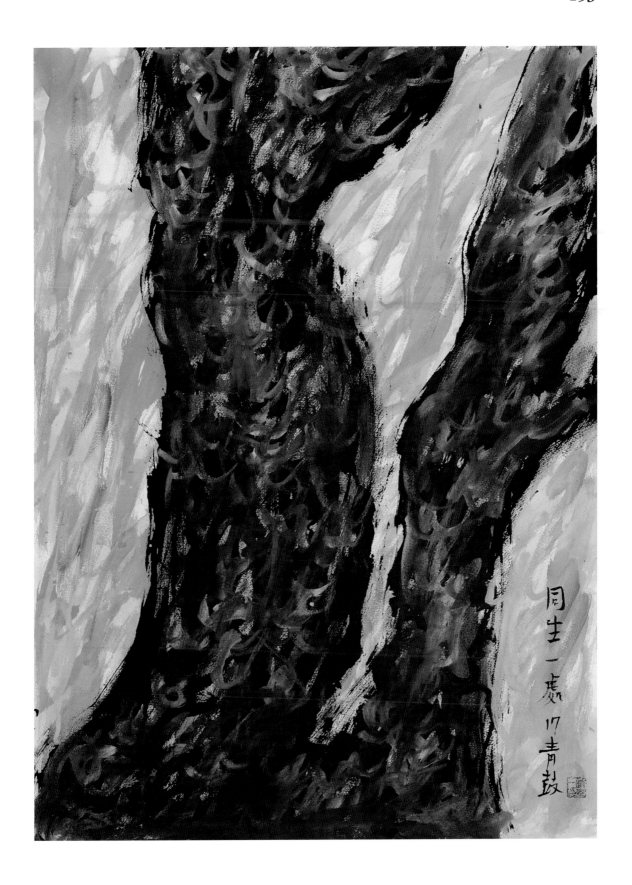

同生一處 17 青鼓

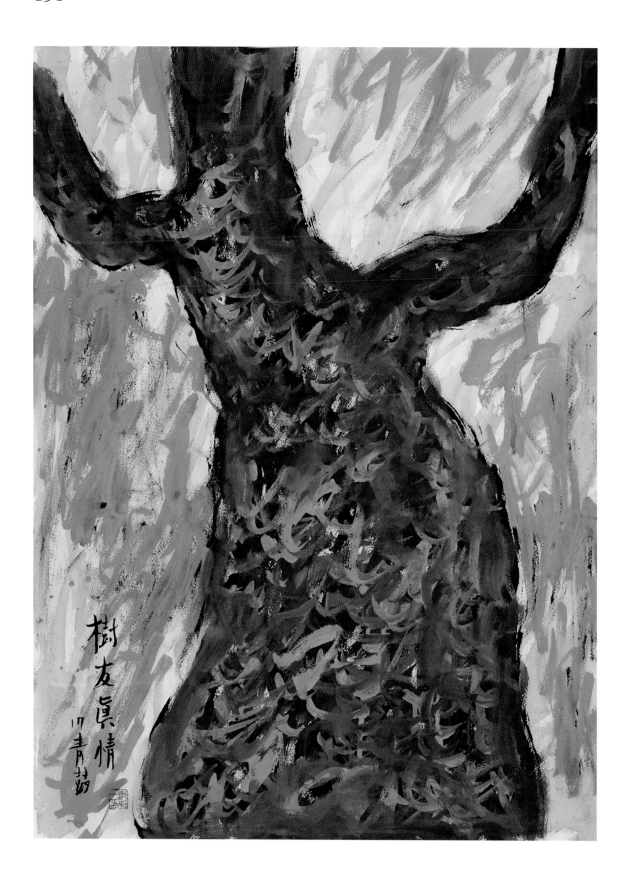

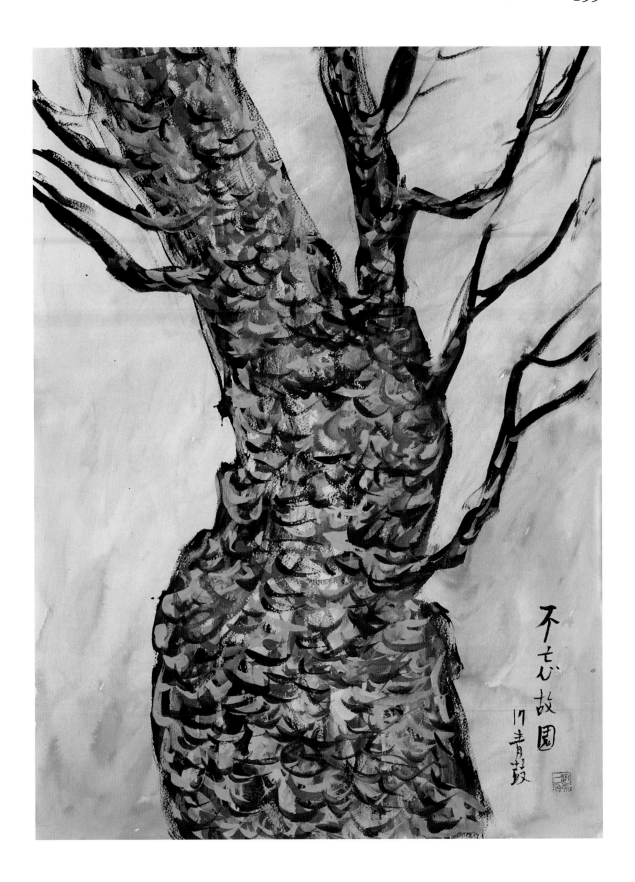

不忘故園

17青枝

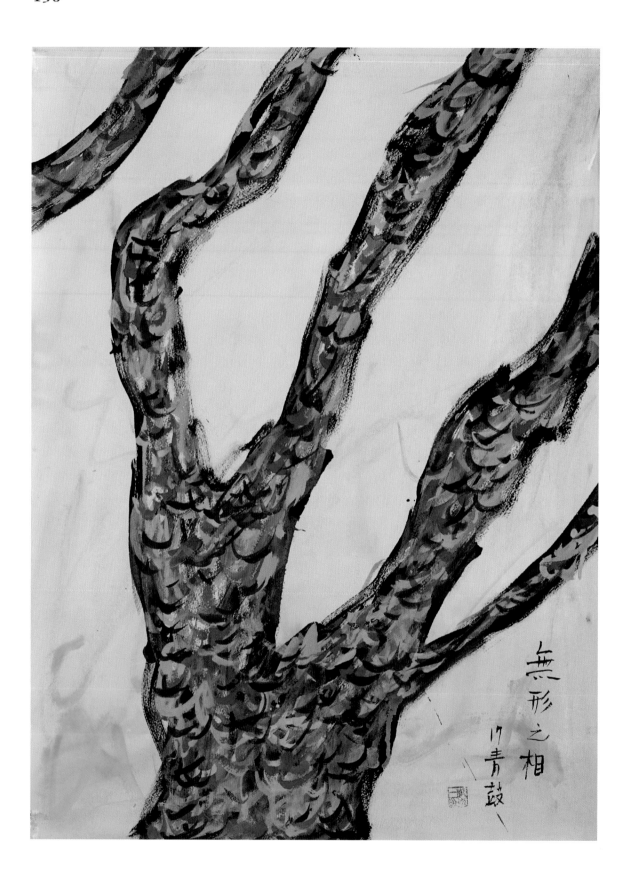

無形之相
17青鼓

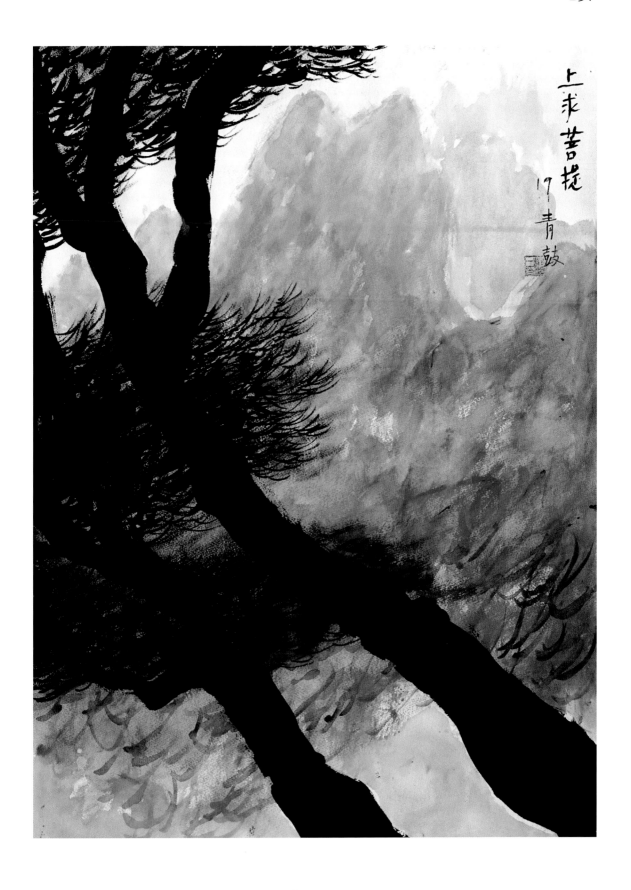

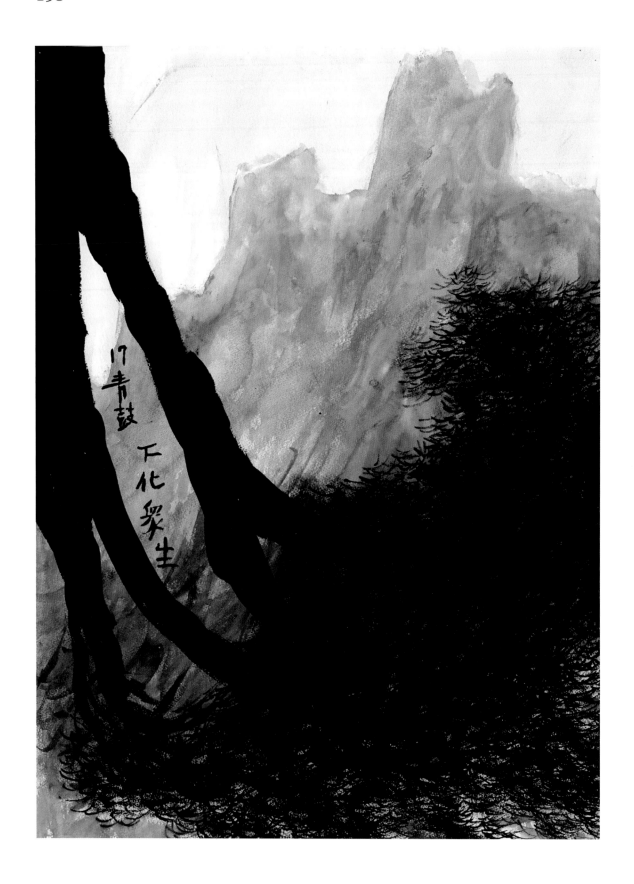

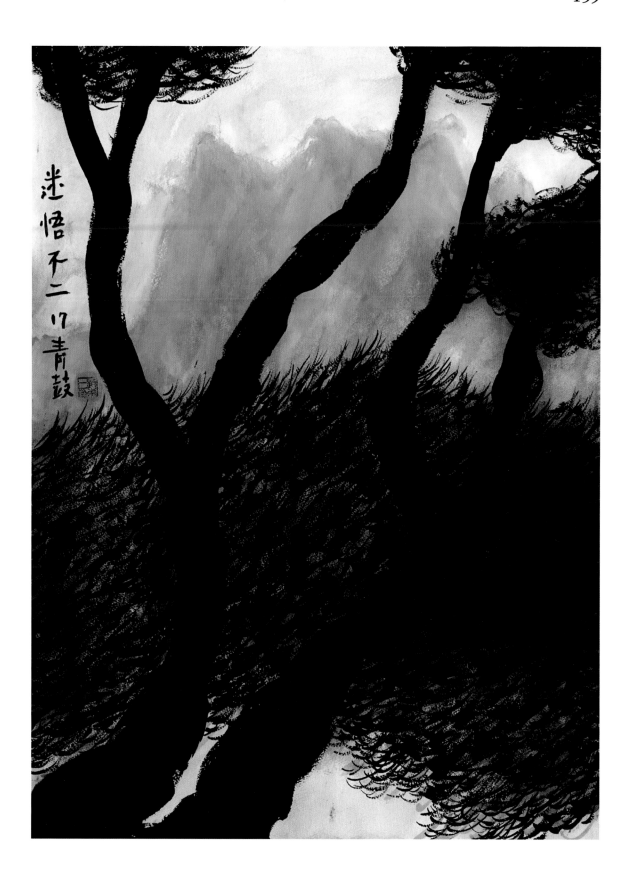

迷
悟
不
二
17青鼓

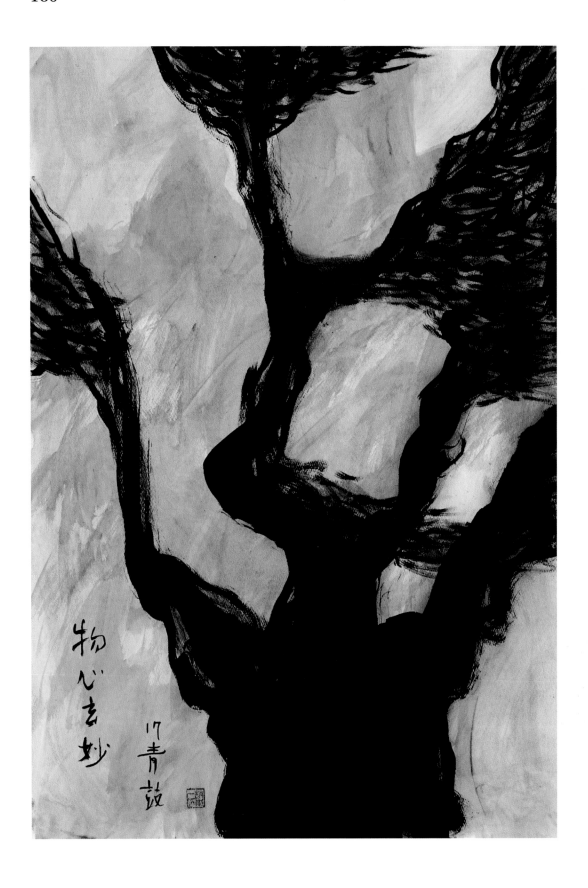

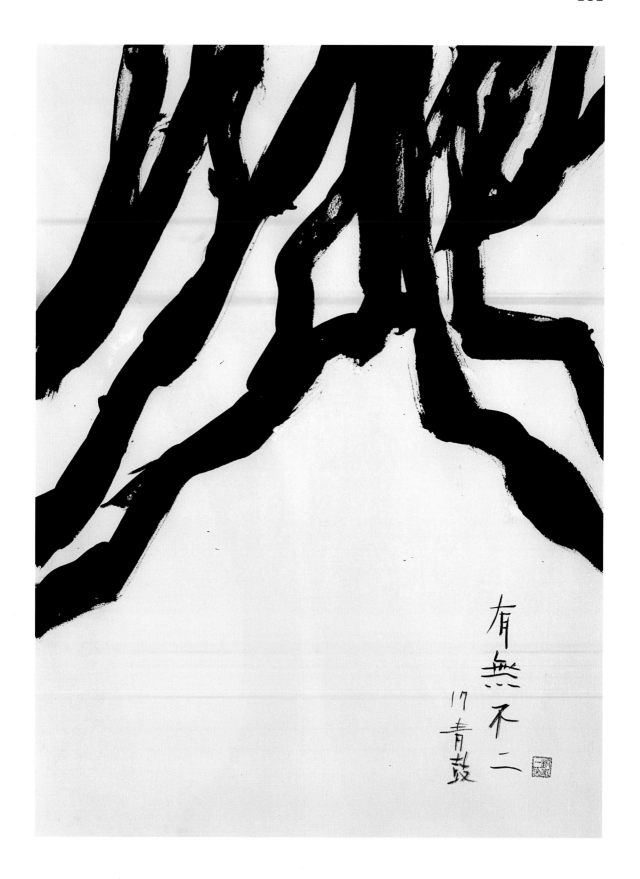

有
無
不
二
17 青鼓

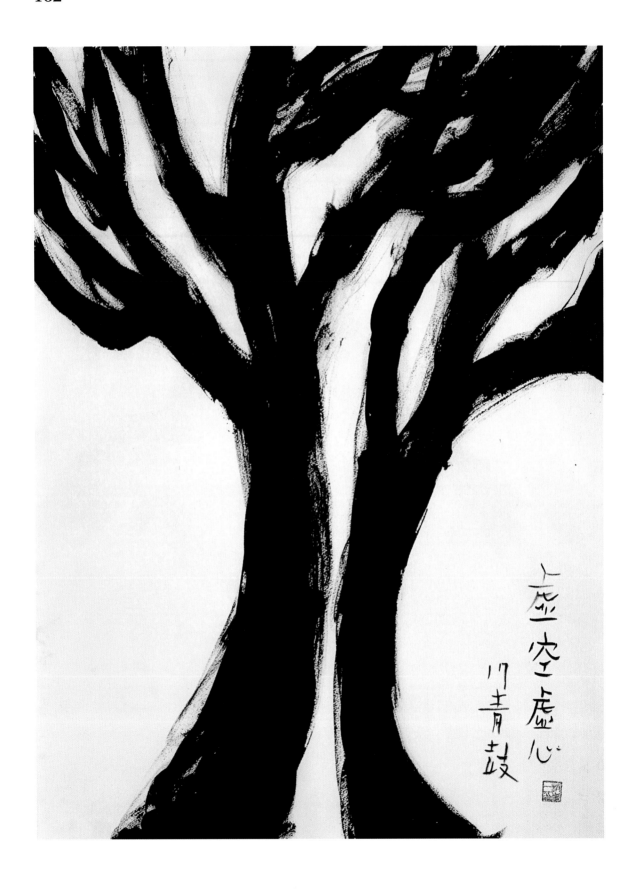

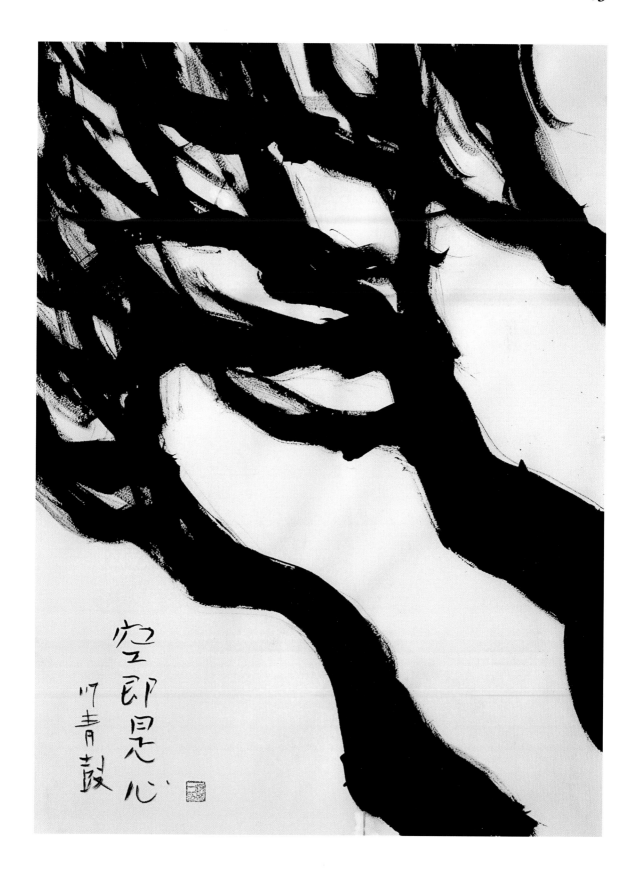

空即是心
川青鼓

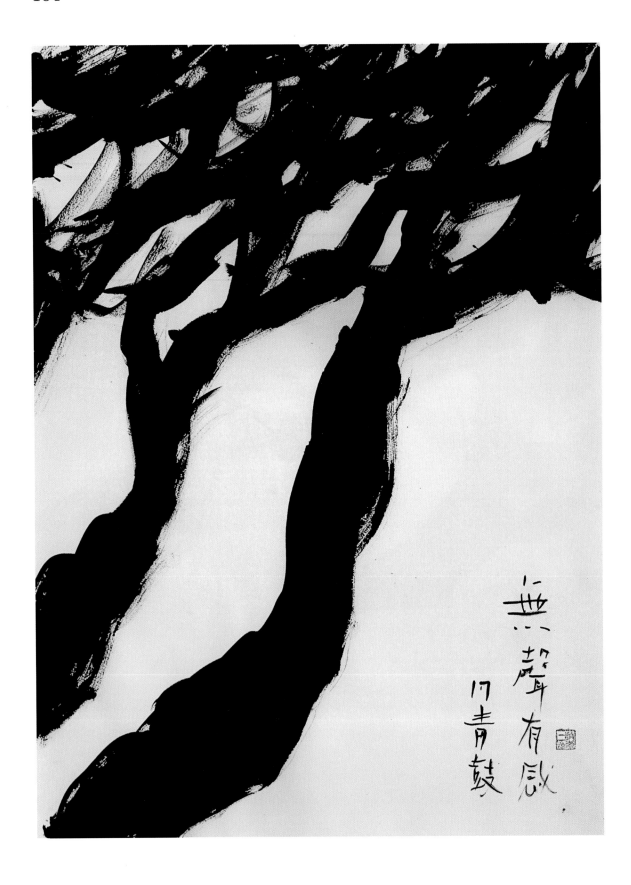

無聲有感
门青鼓

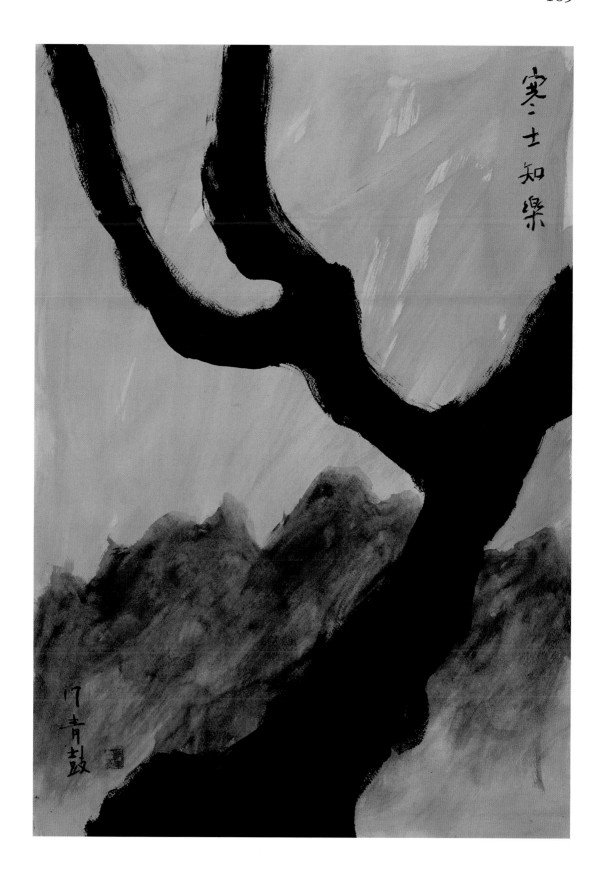

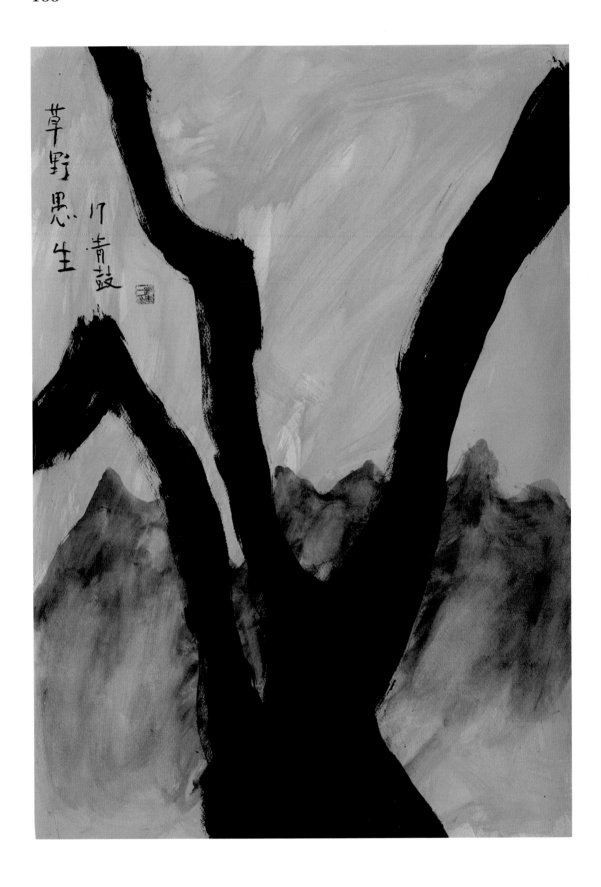

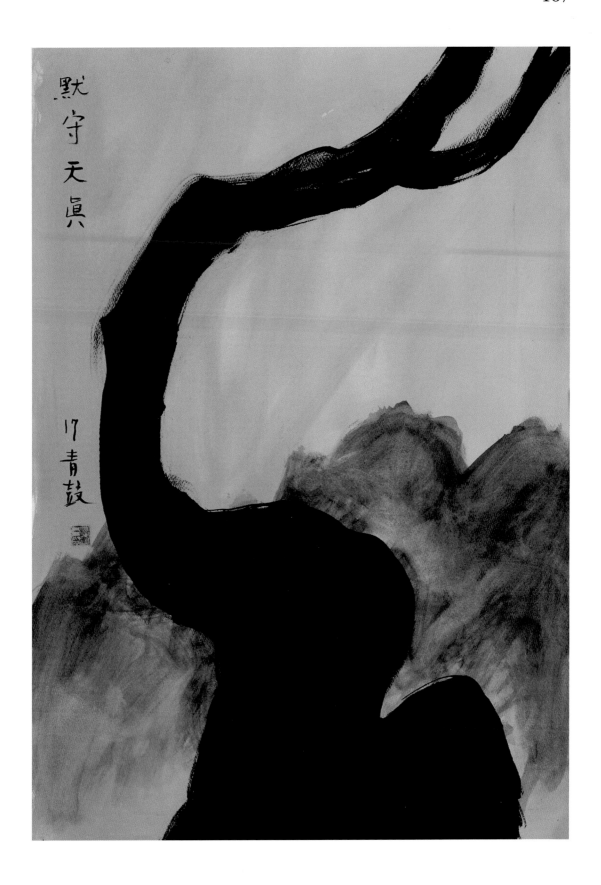

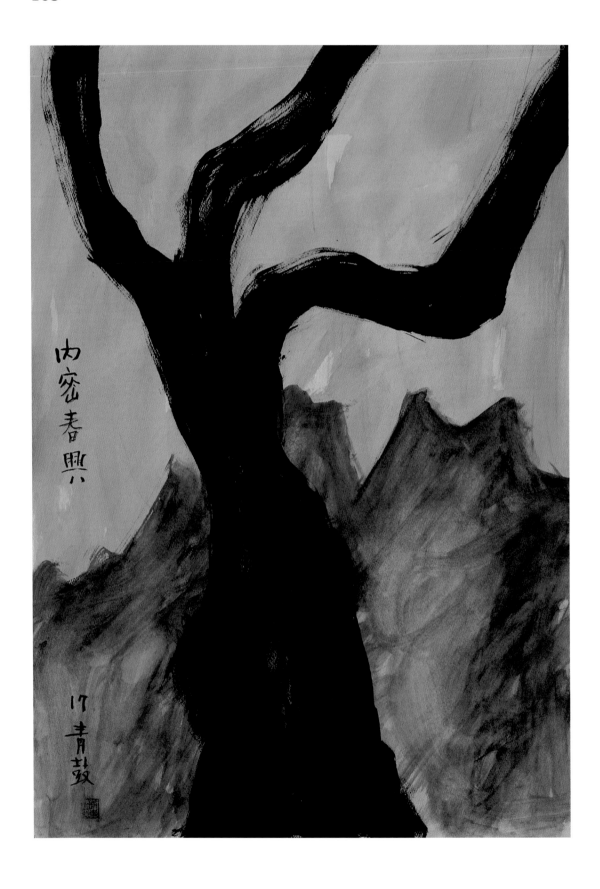

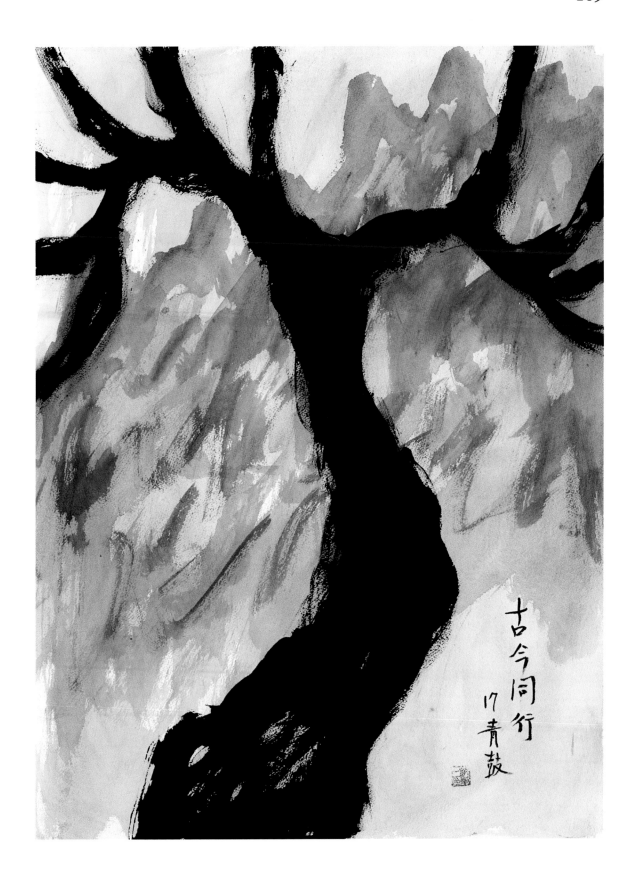

古今同行

17 青鼓

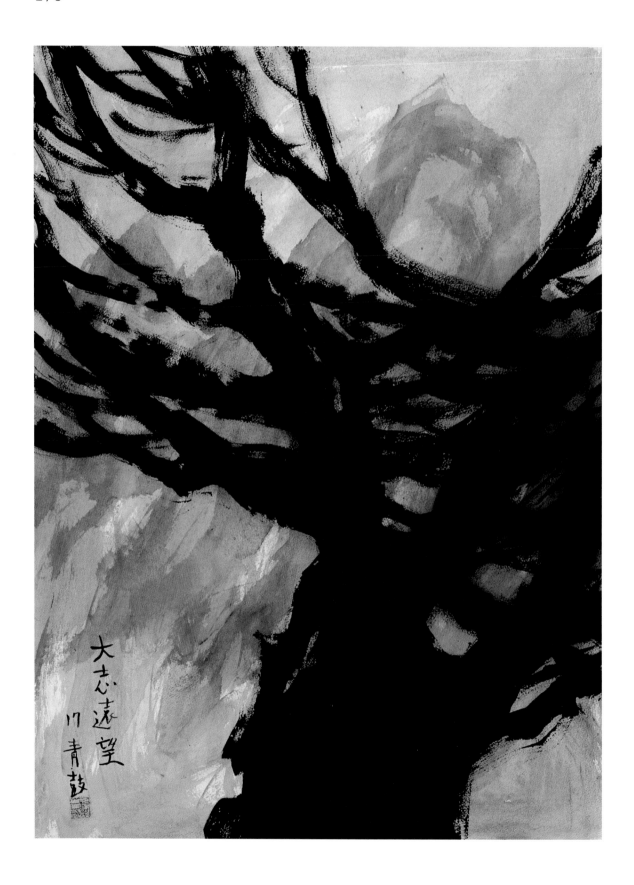

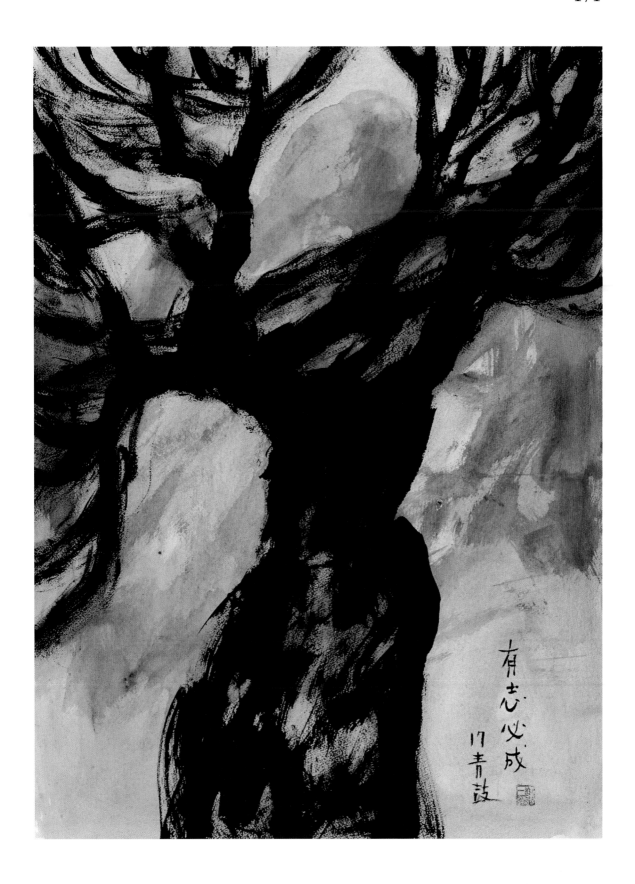

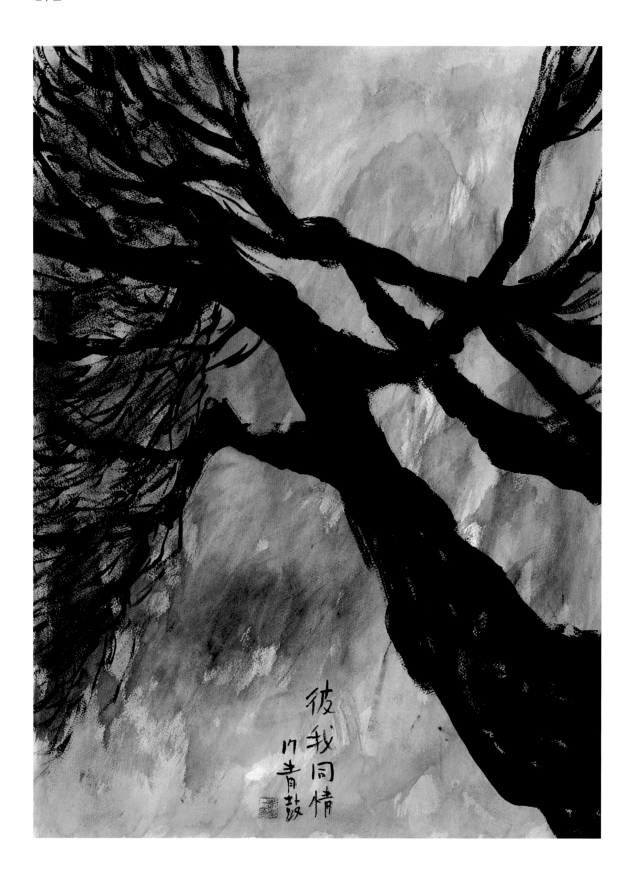

彼
我
同
情

17青鼓

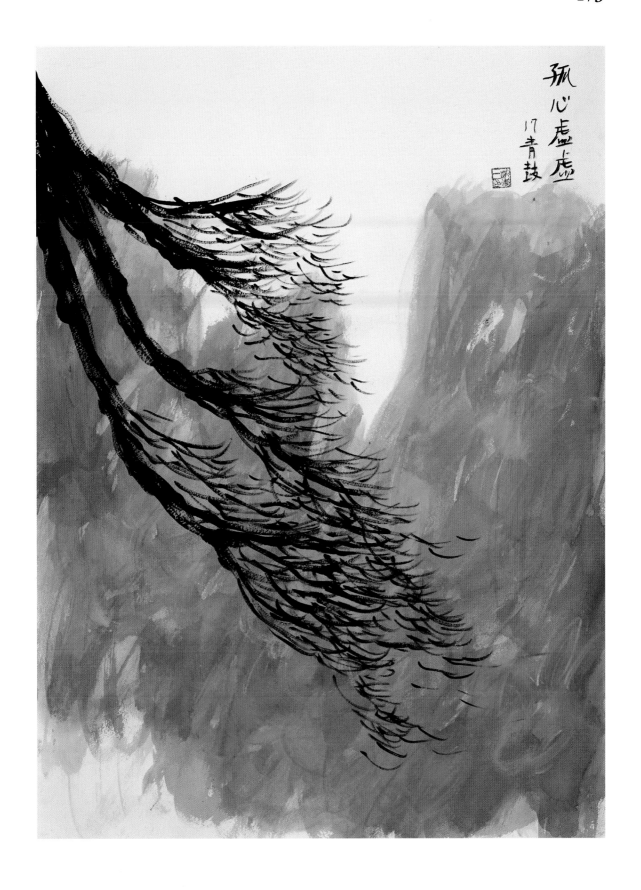

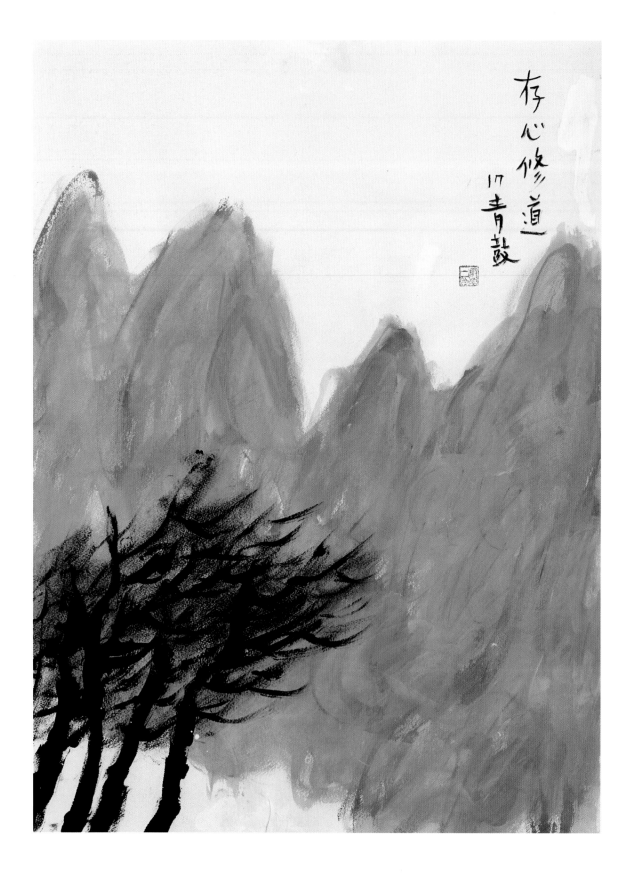

存心修道
17 青鼓

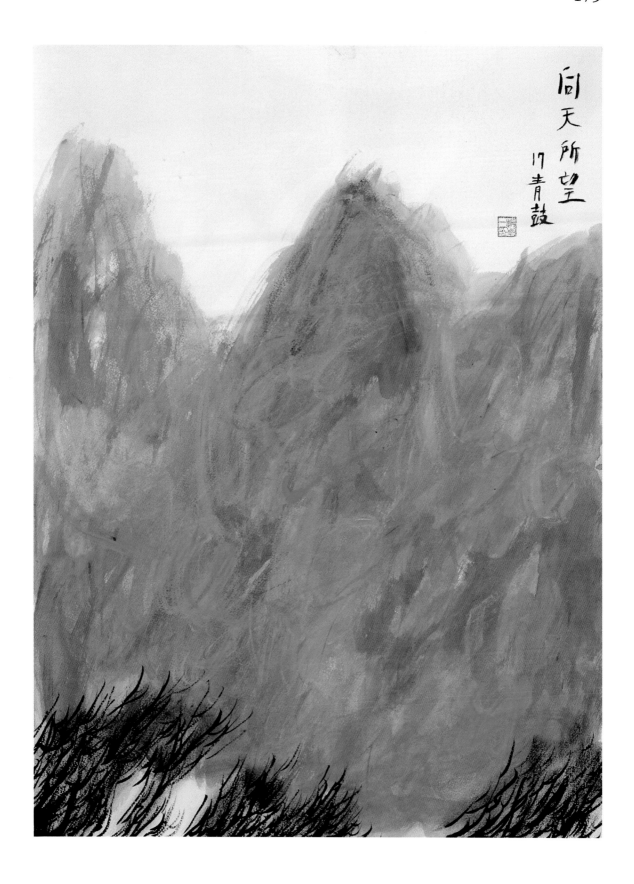

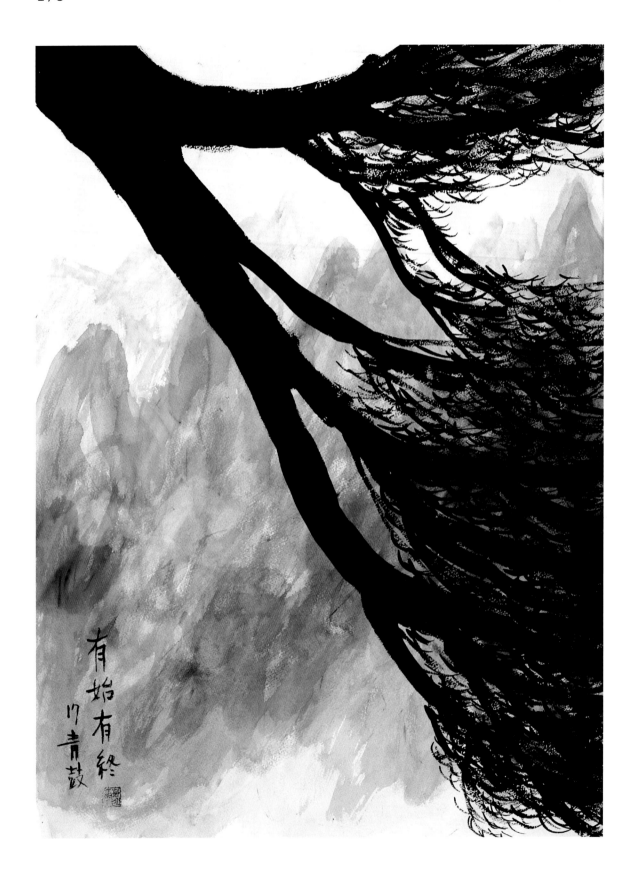

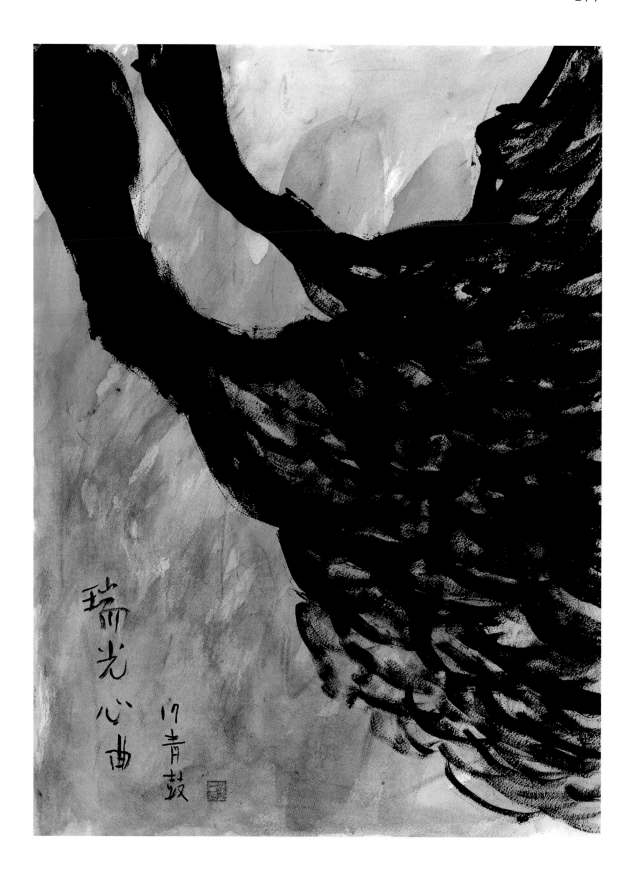

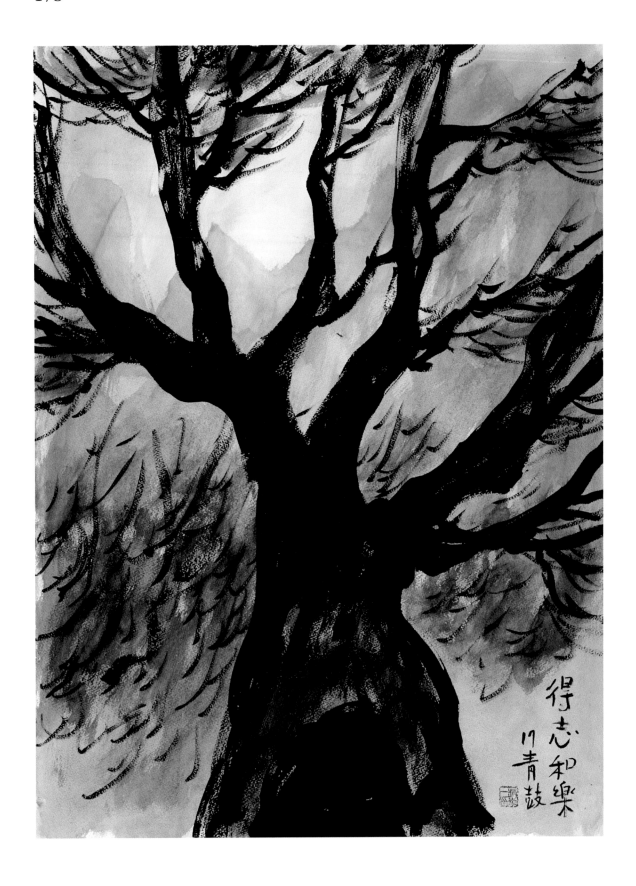

得志和樂
17青
鼓

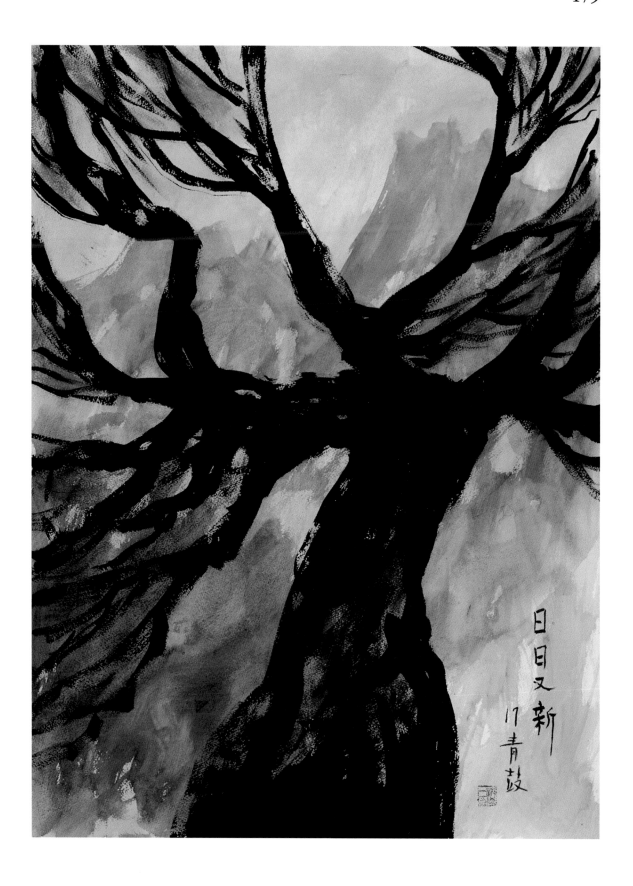

日日又新

17 青鼓

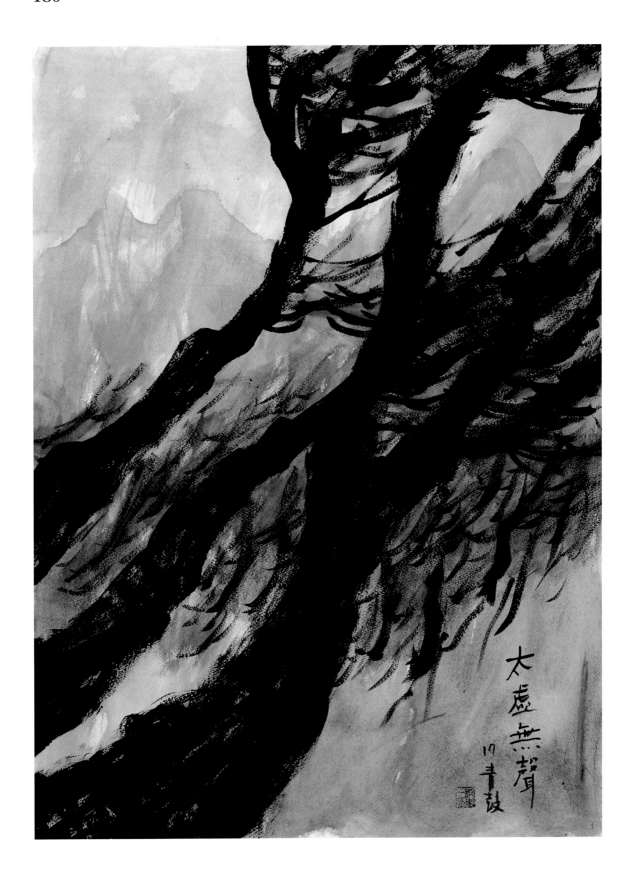

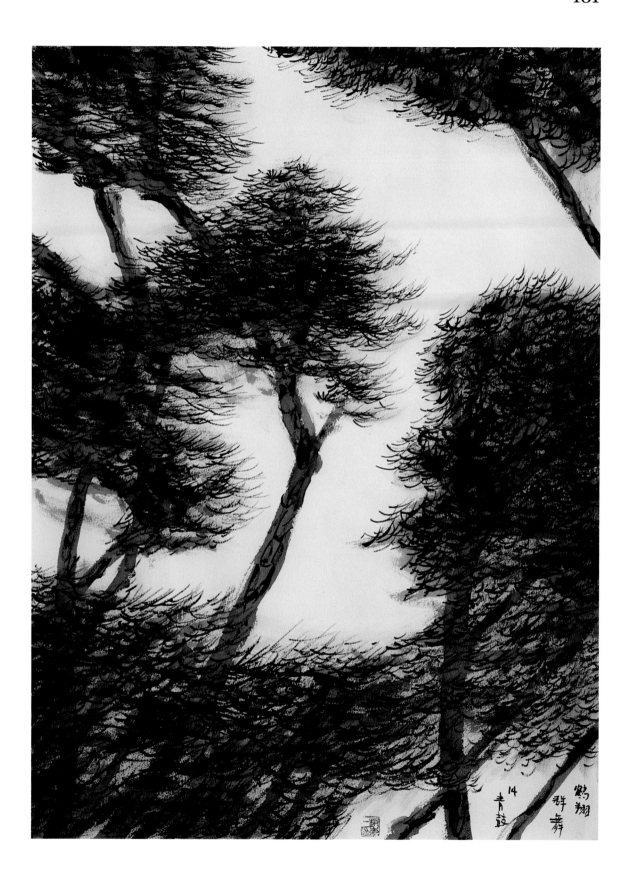

鶴翔
群舞

14
青鼓

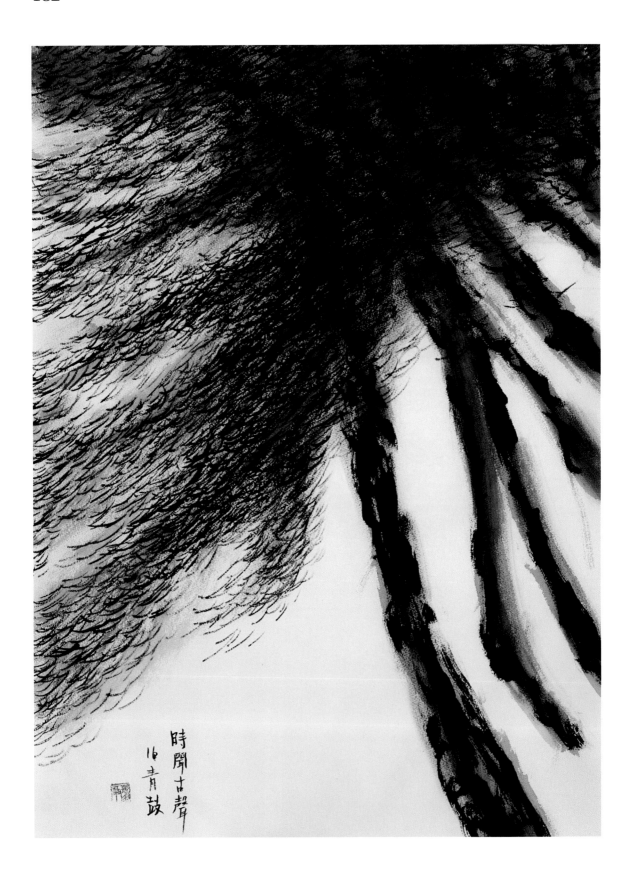

時聞古聲
作青鼓

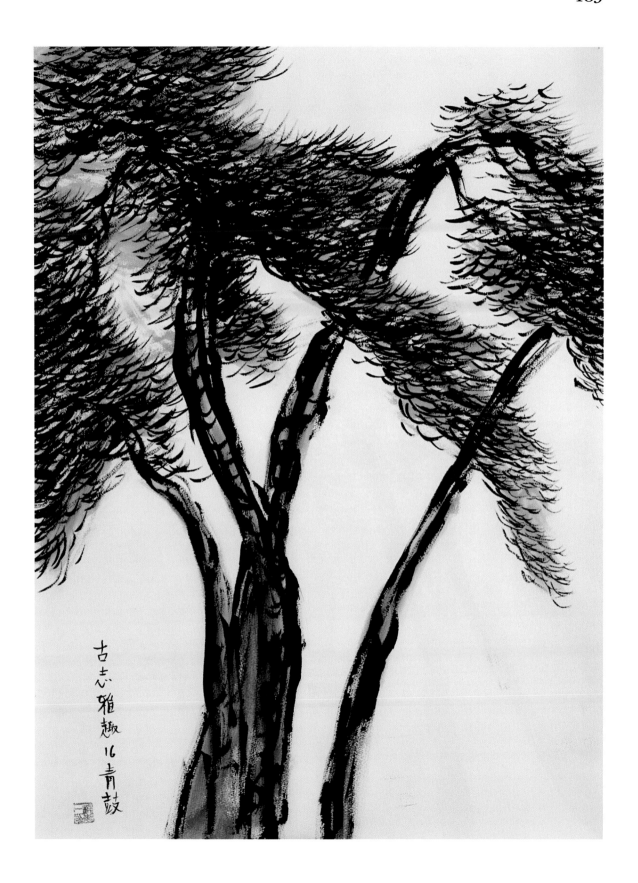

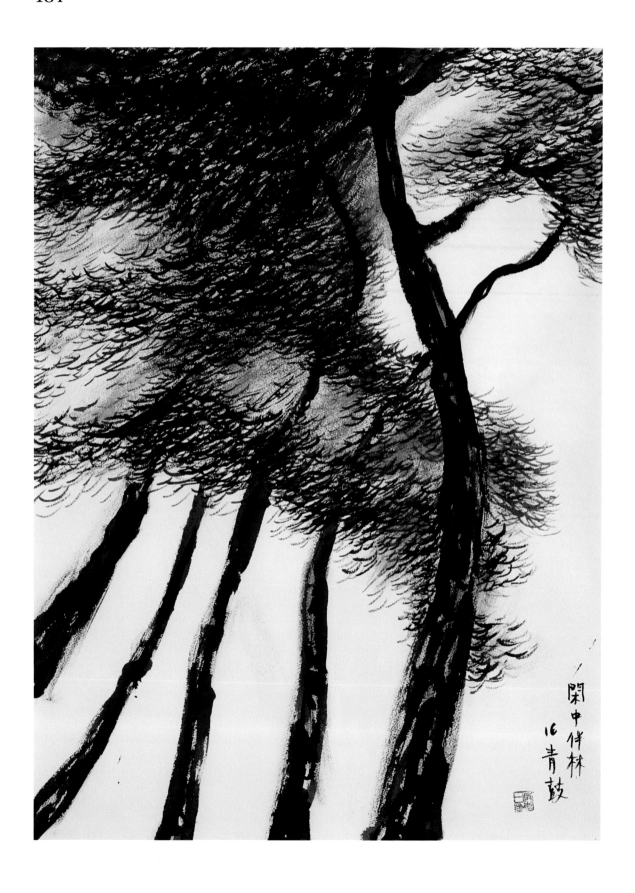

閑中伴林
16 青鼓

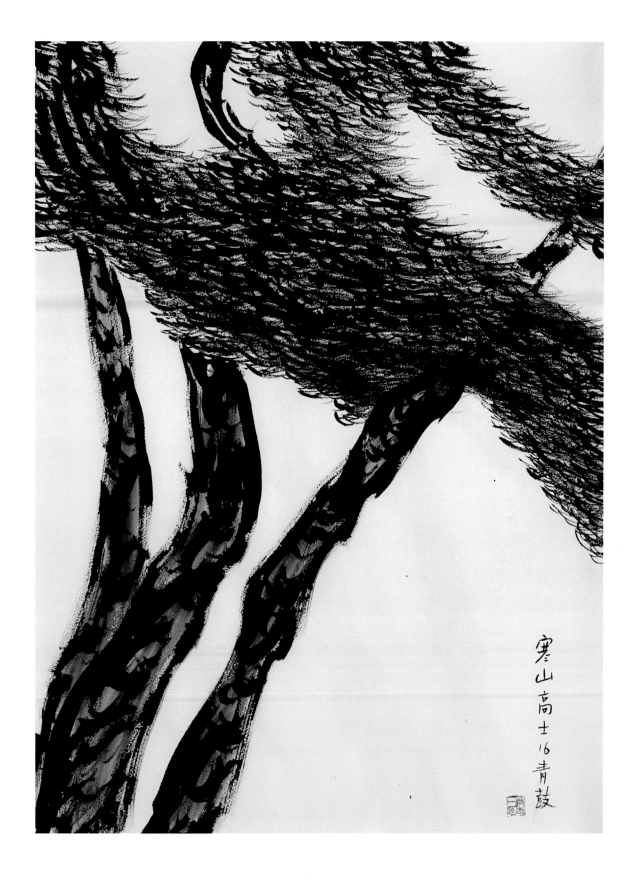

寒山高士 16 青鼓

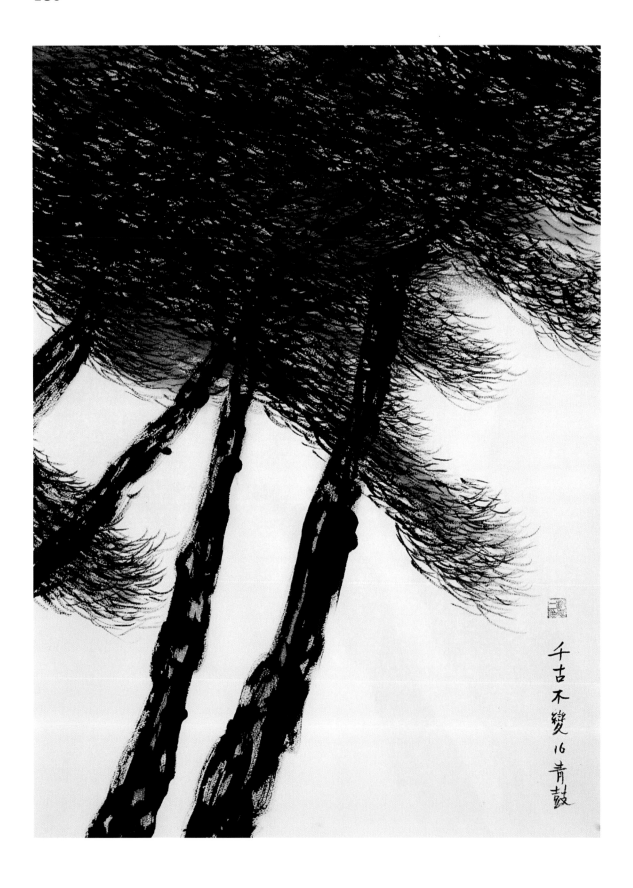

千古不變 16 青鼓

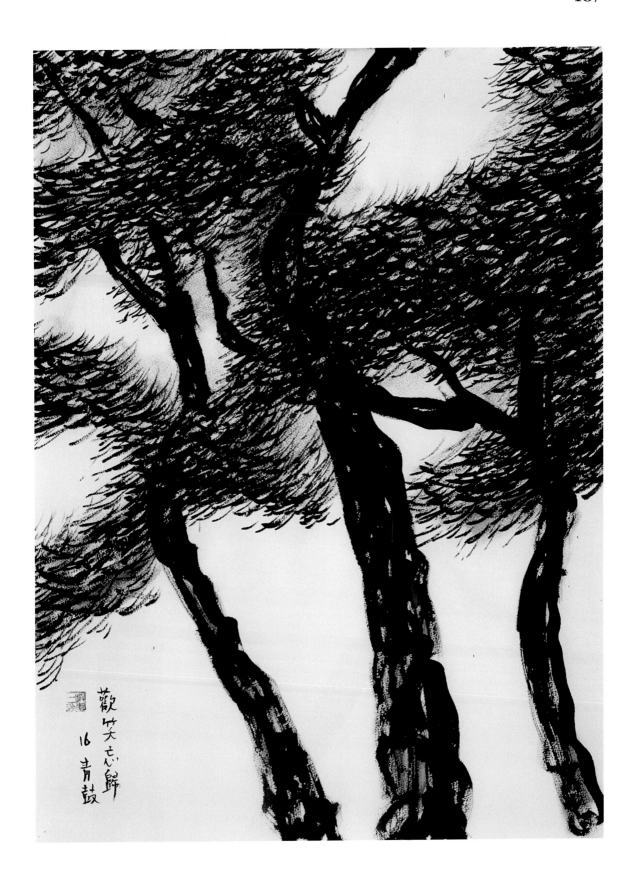

歡笑忘記歸
16 青鼓

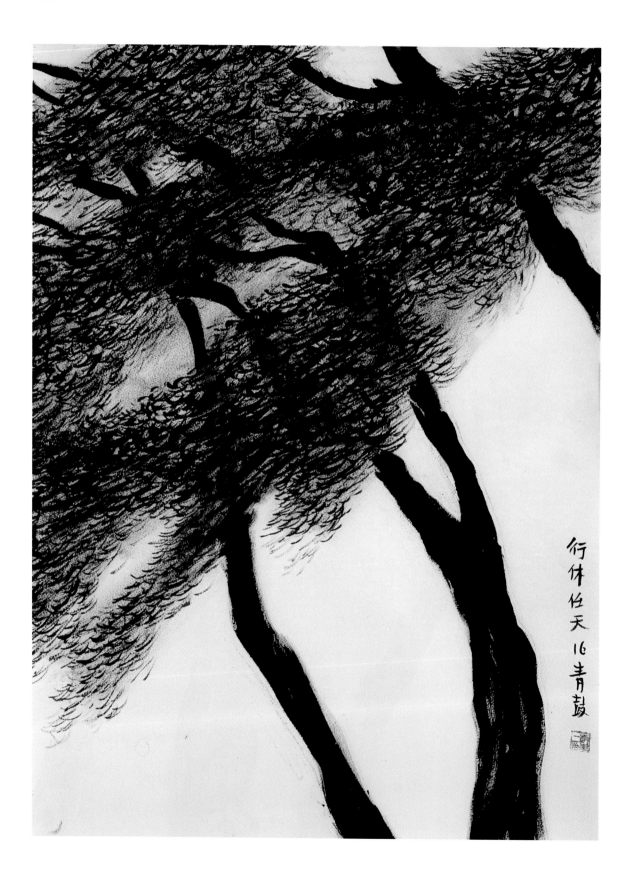

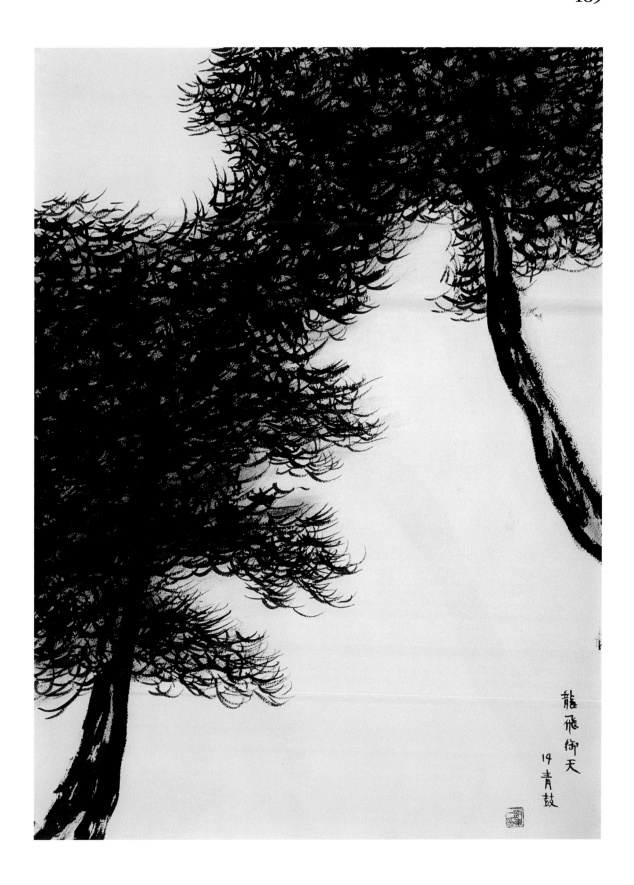

龍飛御天
14 青鼓

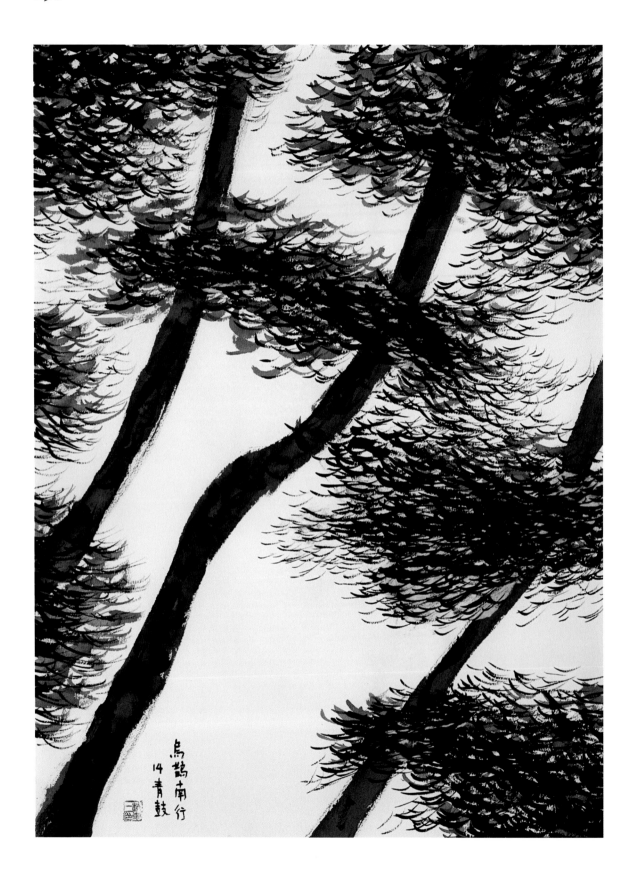

烏鵲南行
14 青鼓

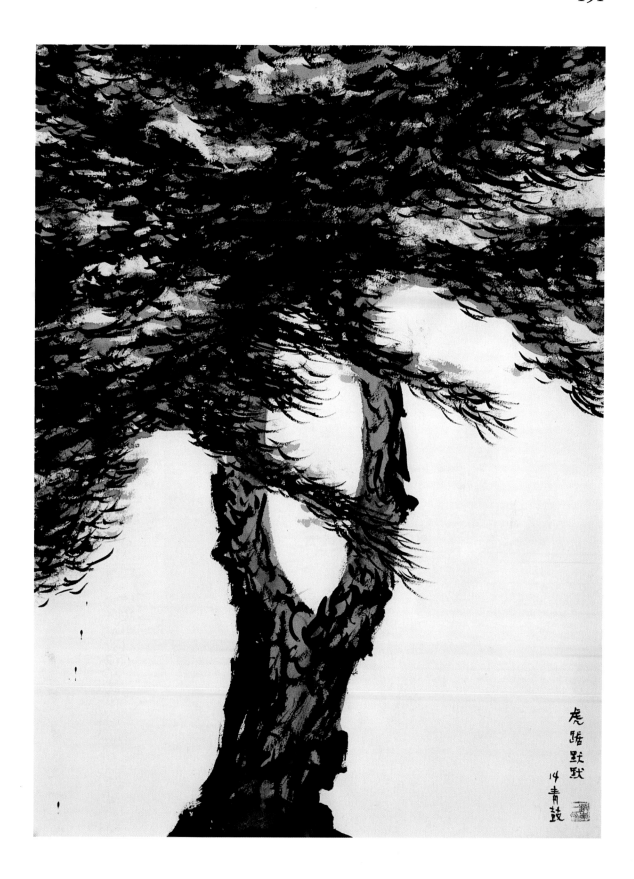

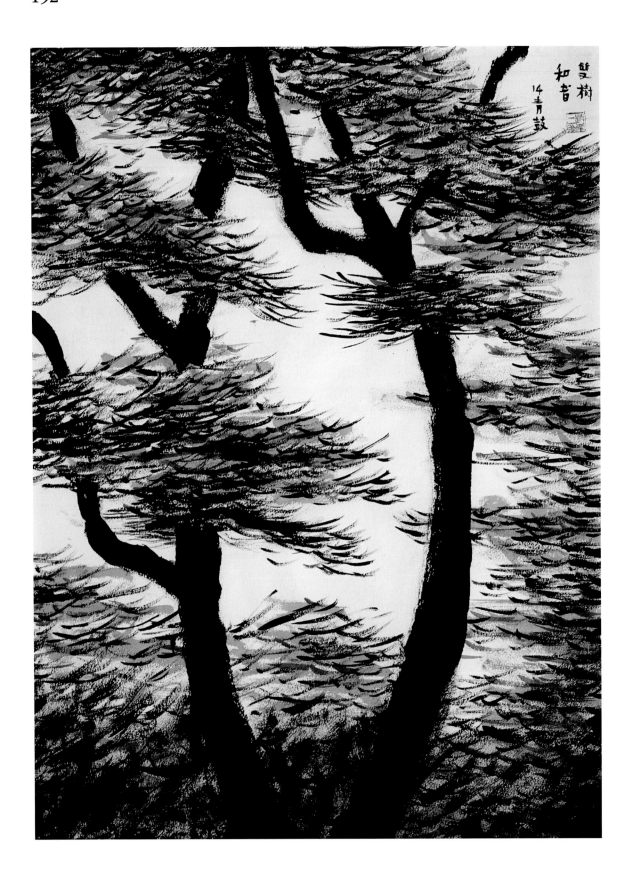

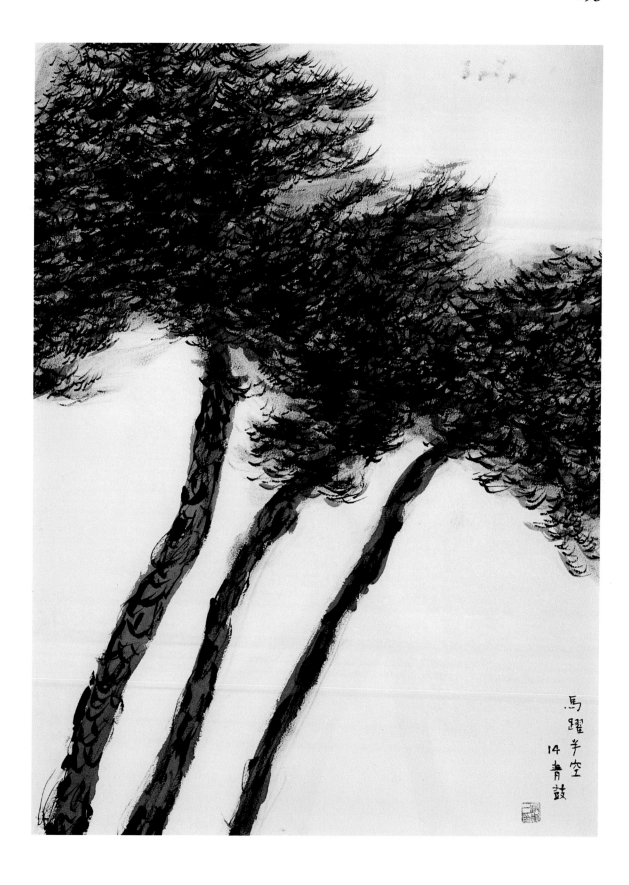

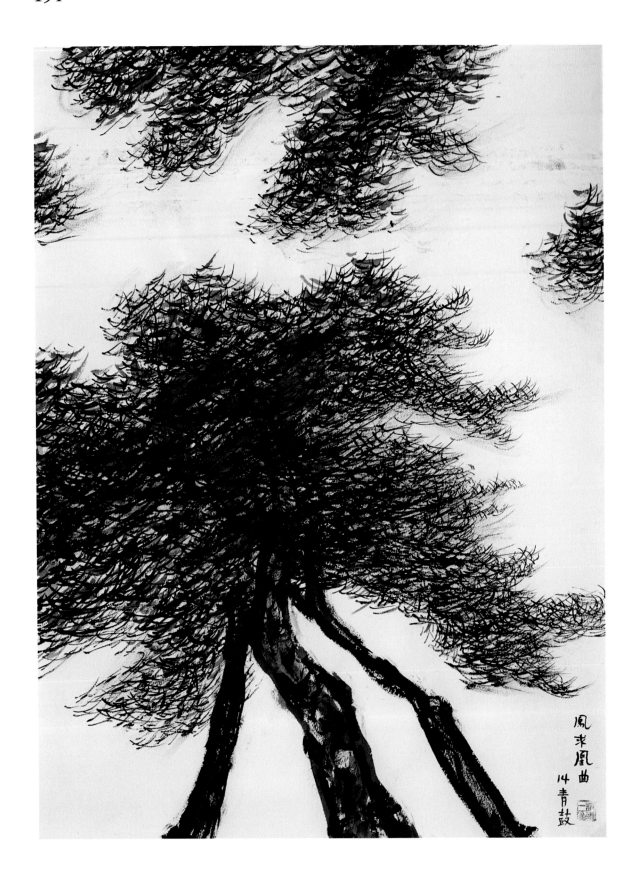

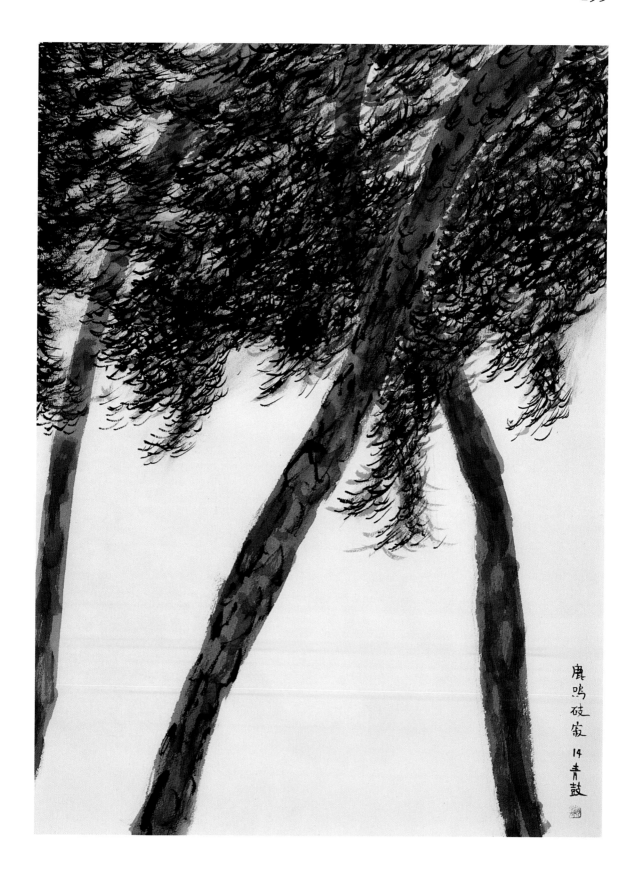

鹿鳴破寂
14 青鼓

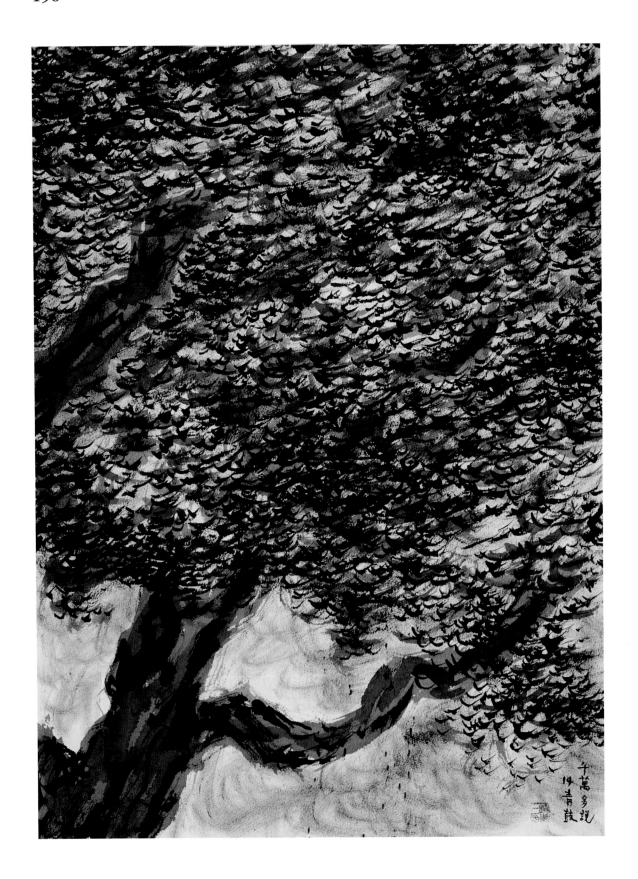

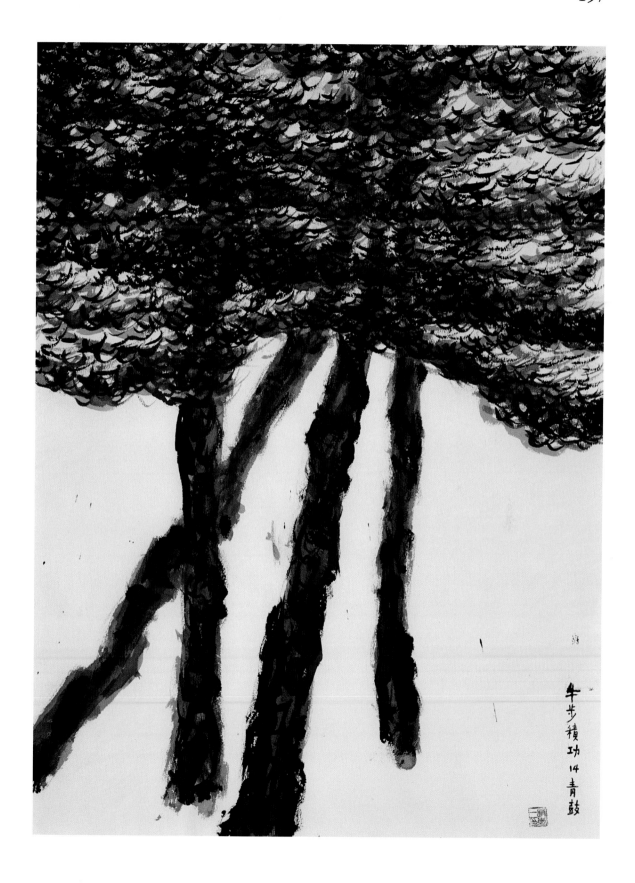

牛步積功 14 青鼓

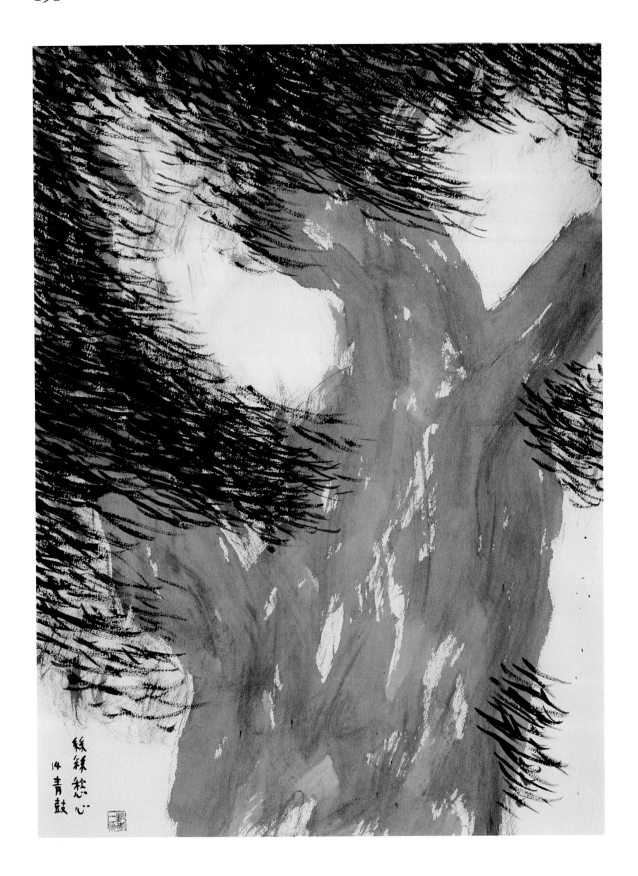

絲絲愁心
14 青鼓

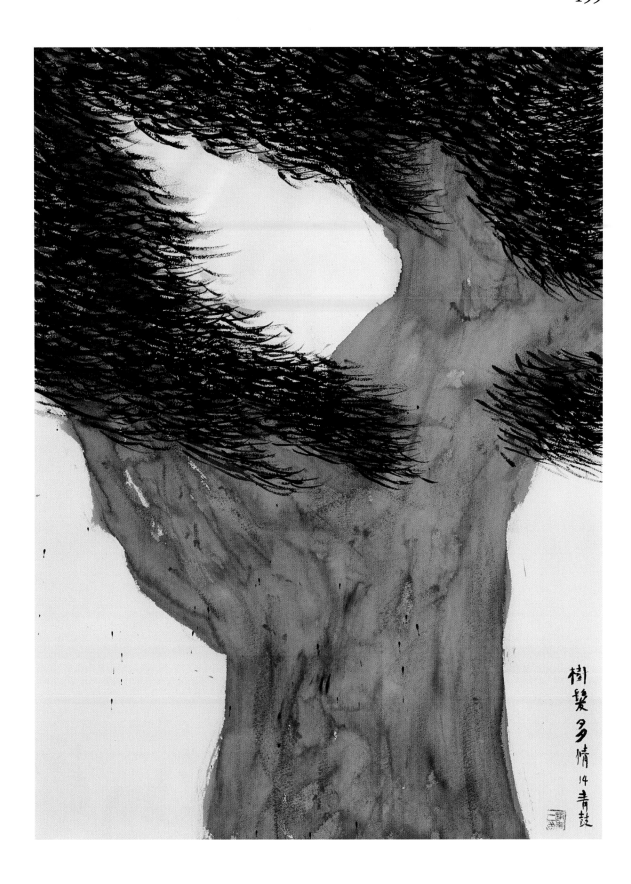

樹髪
多情
14
青趚

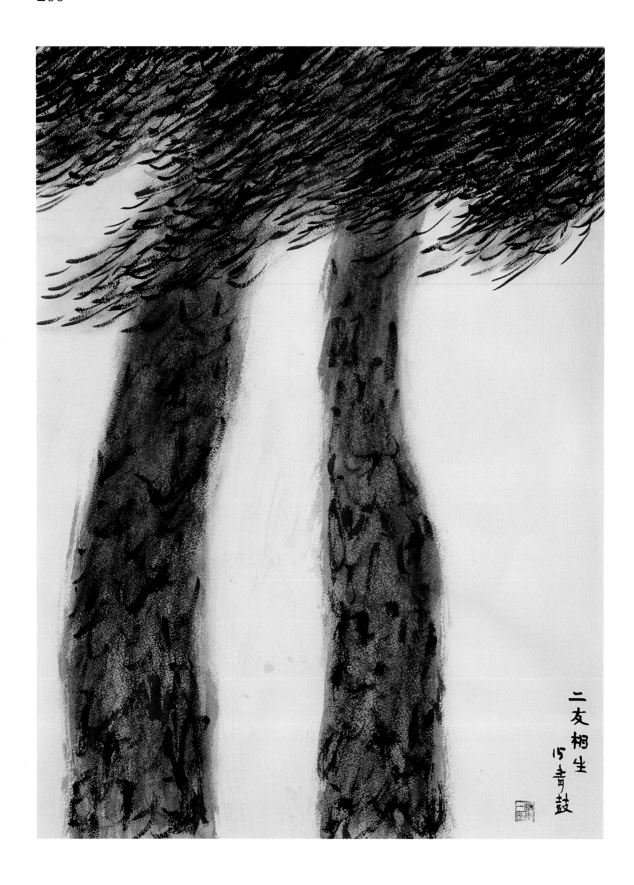

二友栩生
15青鼓

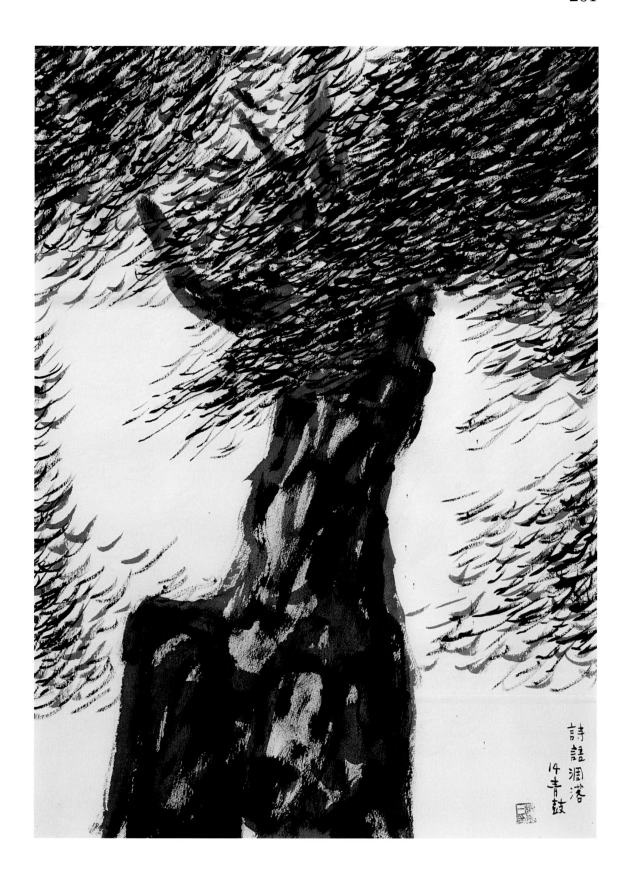

詩語潤落
14青鼓

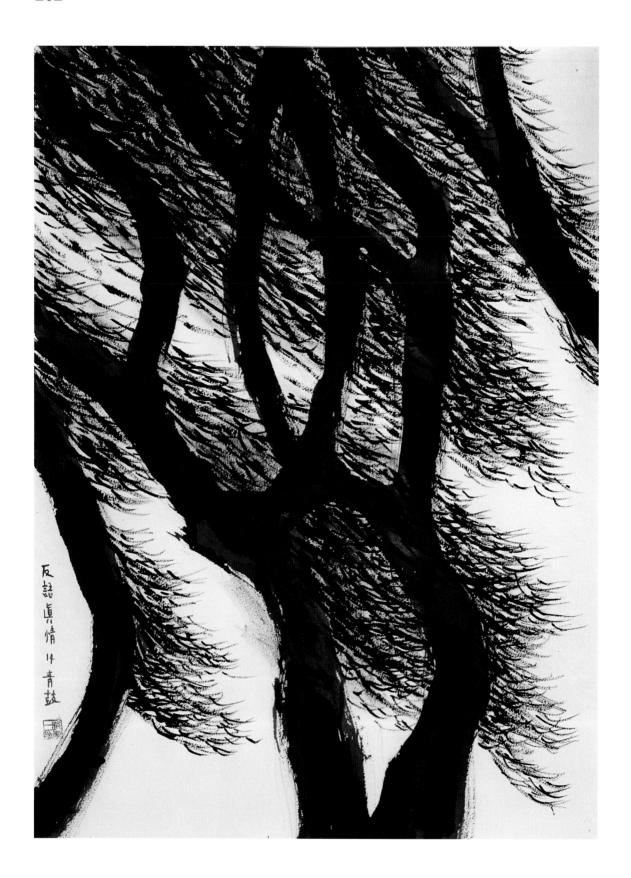

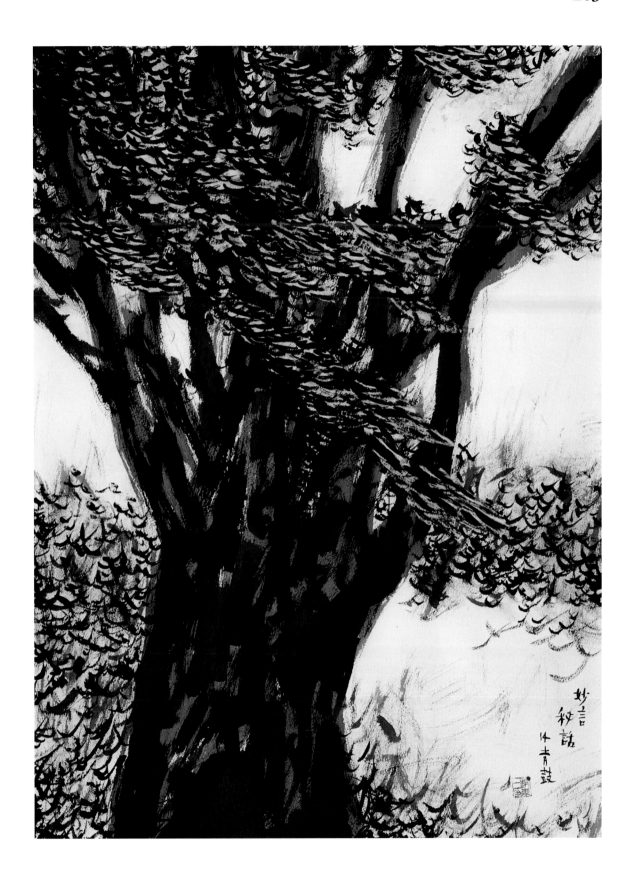

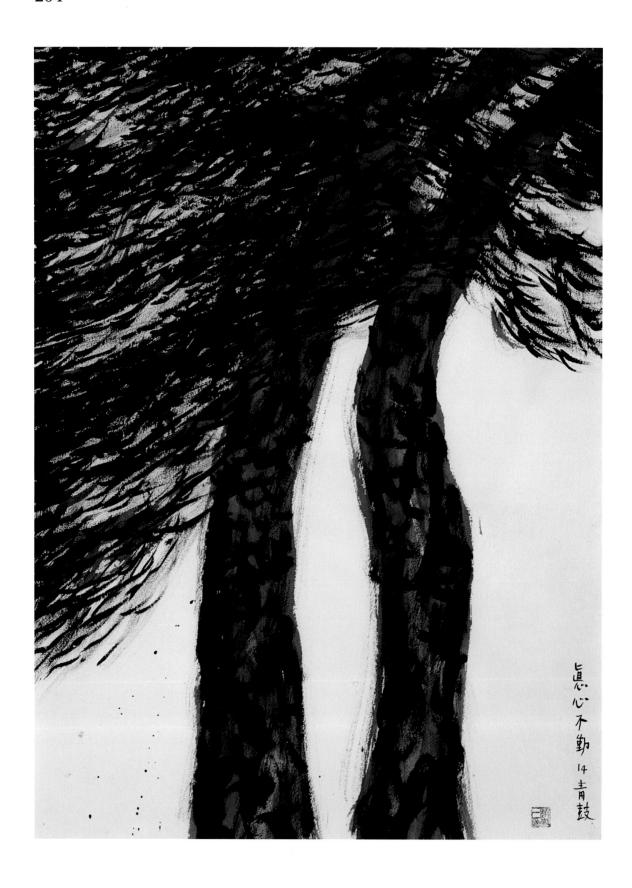

真心不動
14 青鼓

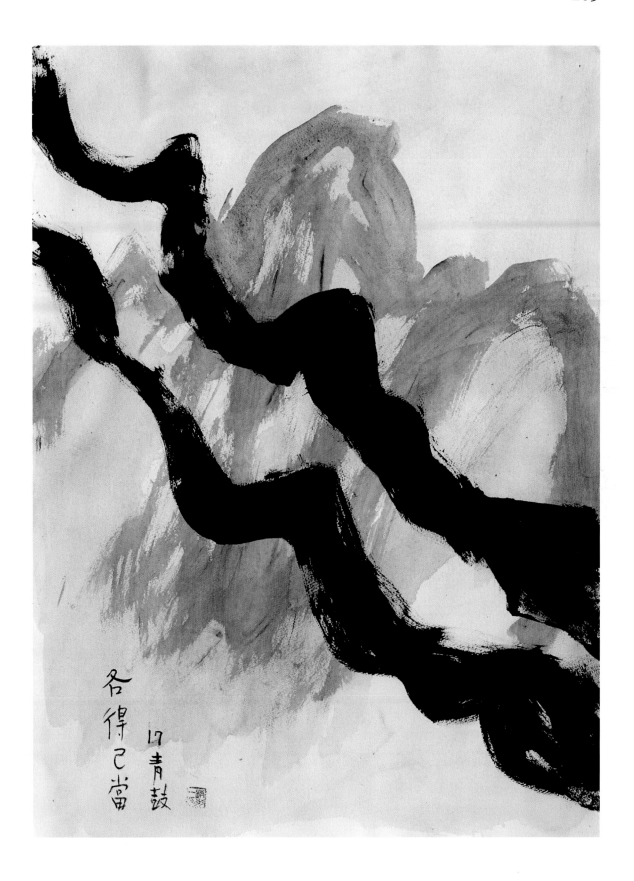

各得己當
口青鼓

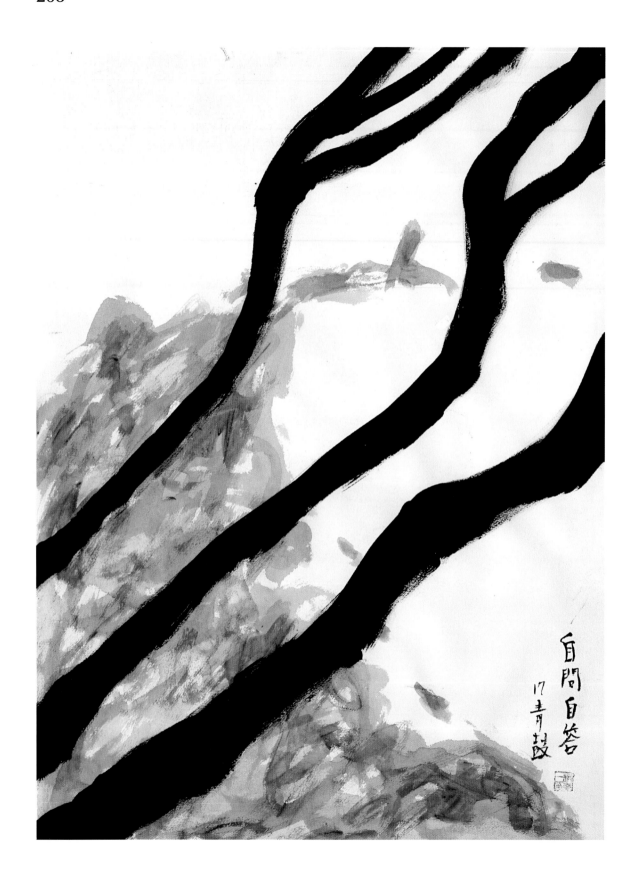

自問自答
17 青
鼓

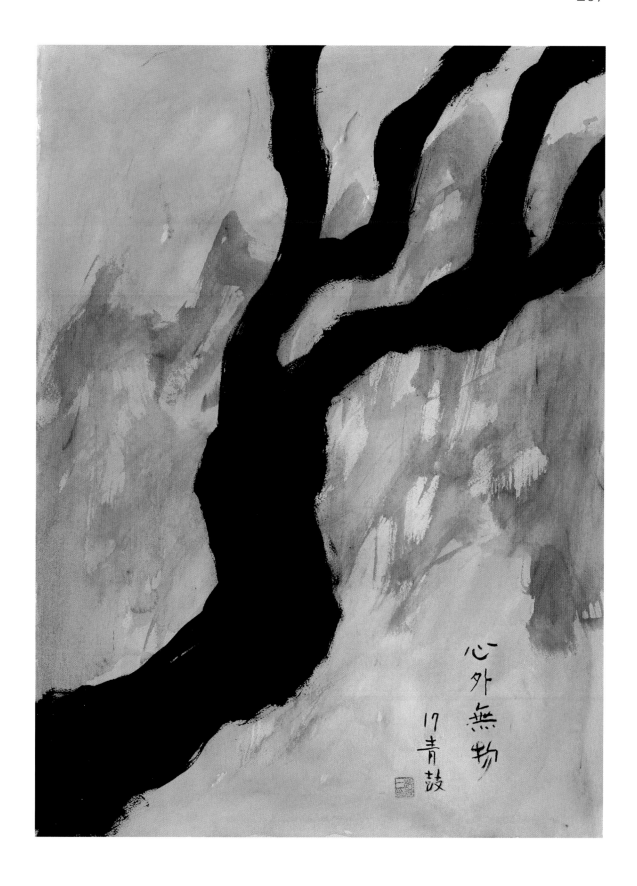

心外無物

17 青鼓

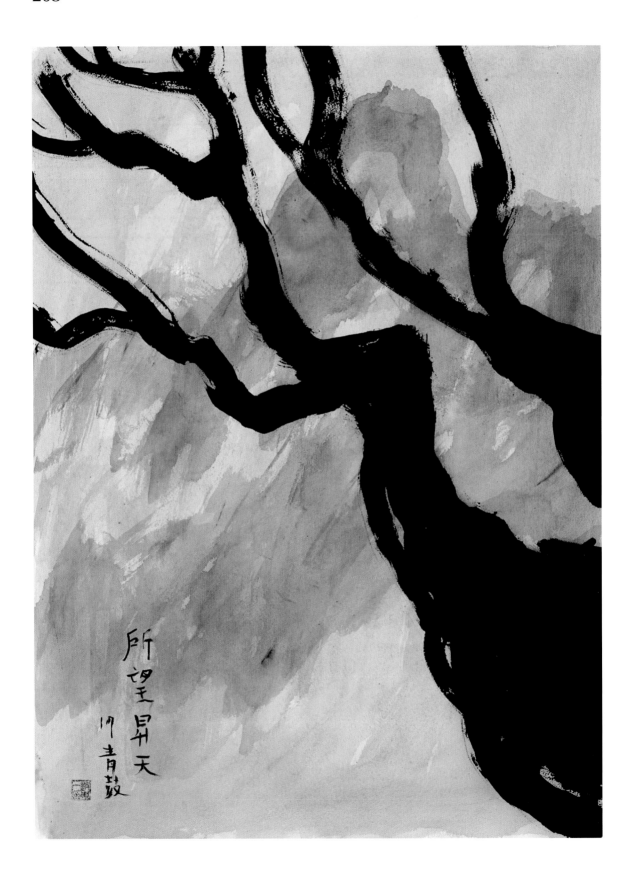

所望昇天
何青蚊

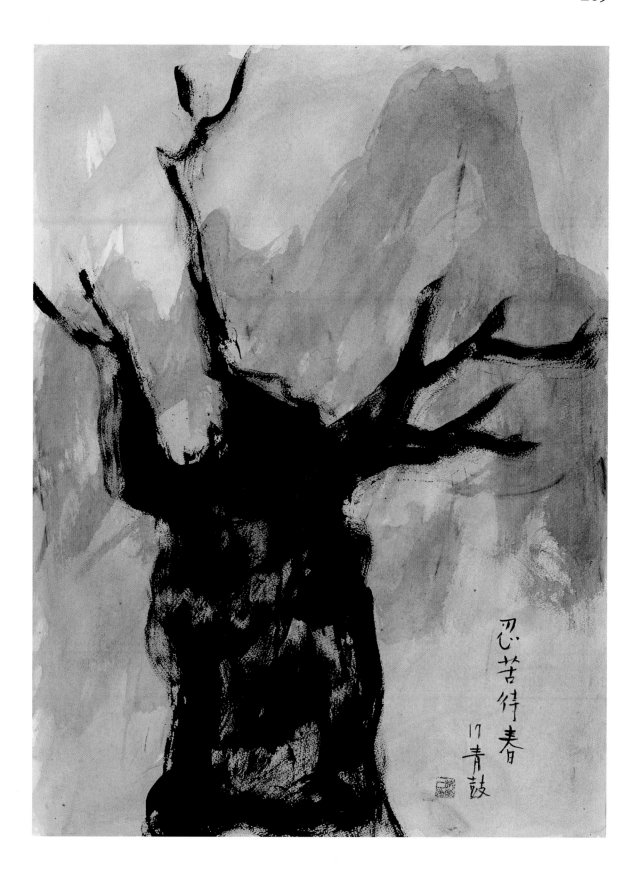

忍苦待春

17 青鼓

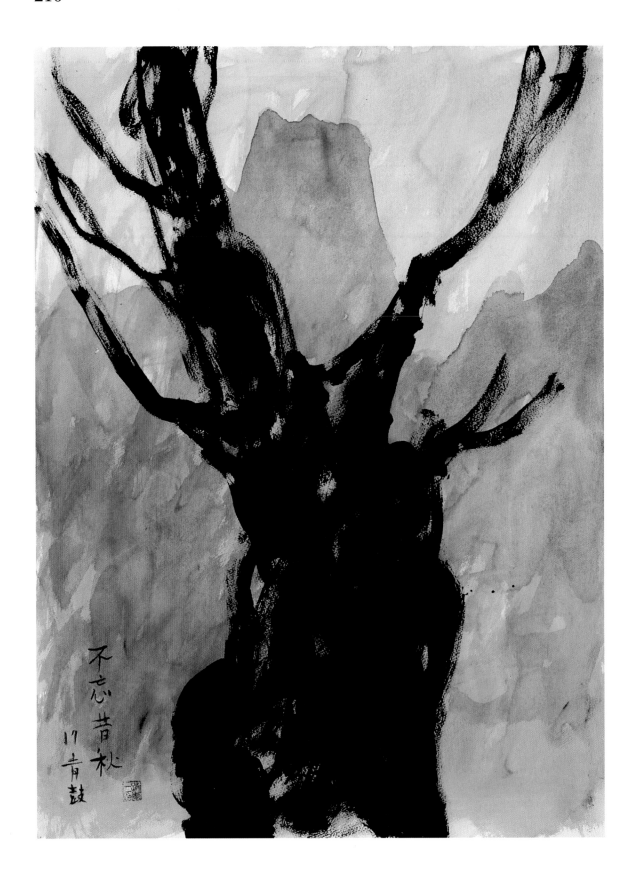

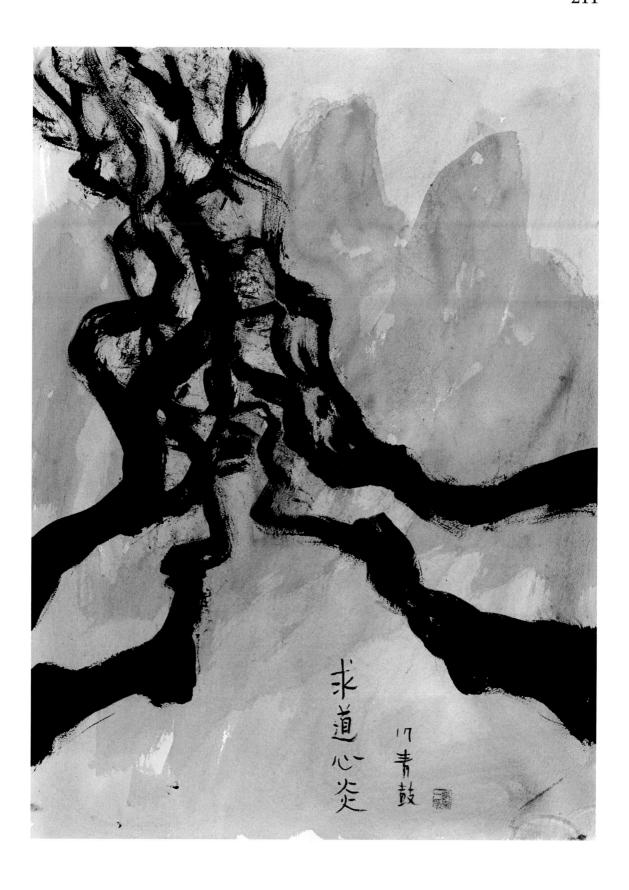

求道心炎

17 青鼓

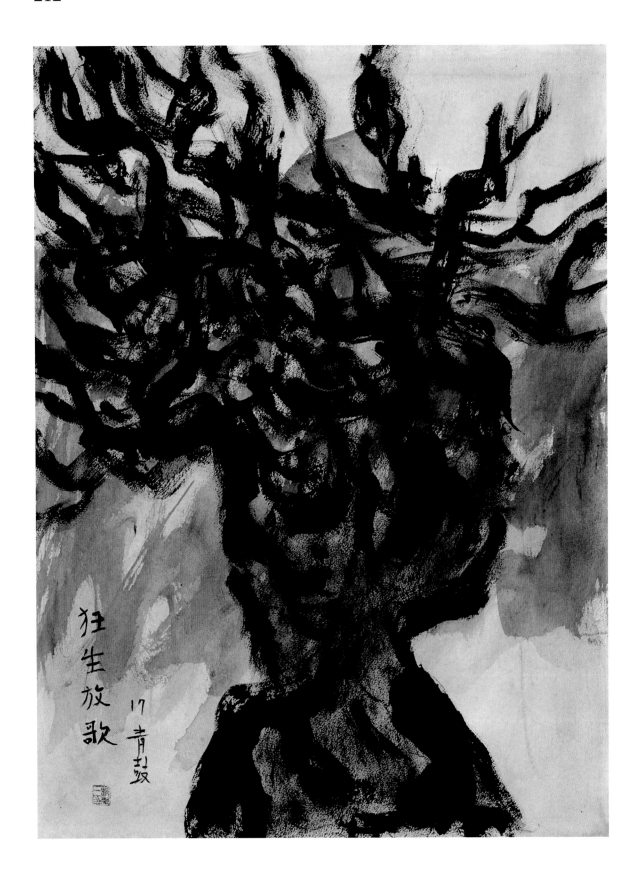

狂生放歌 17 青鼓

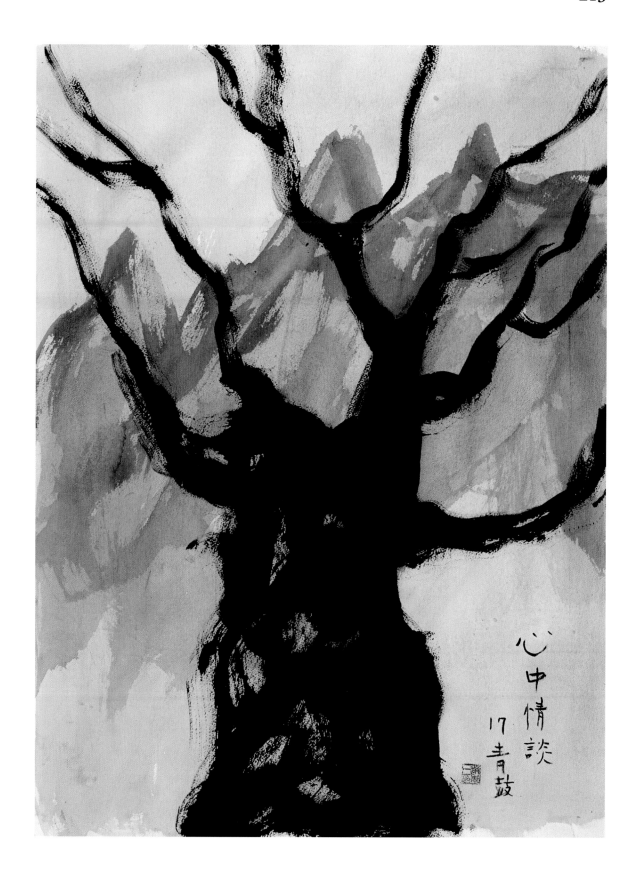

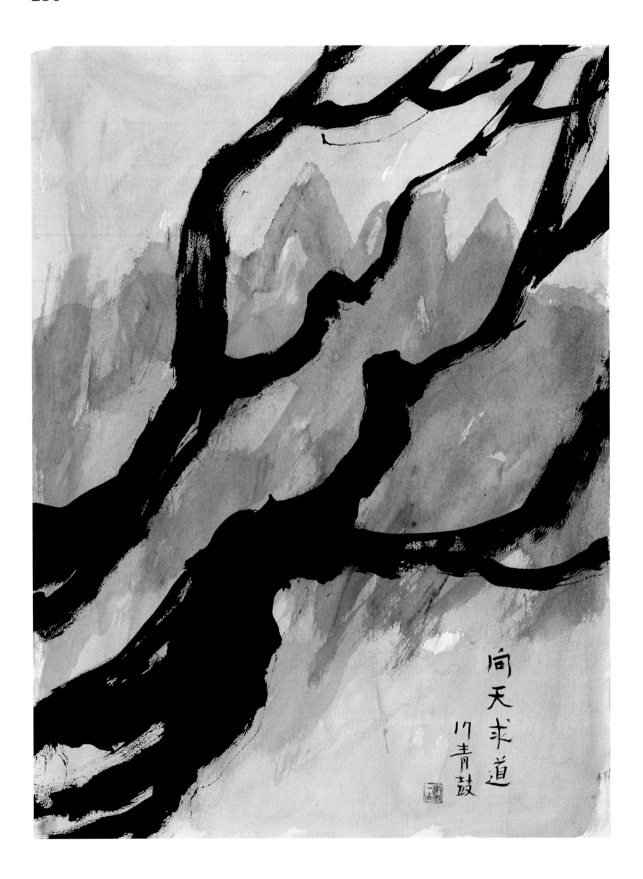

向天求道
竹青鼓

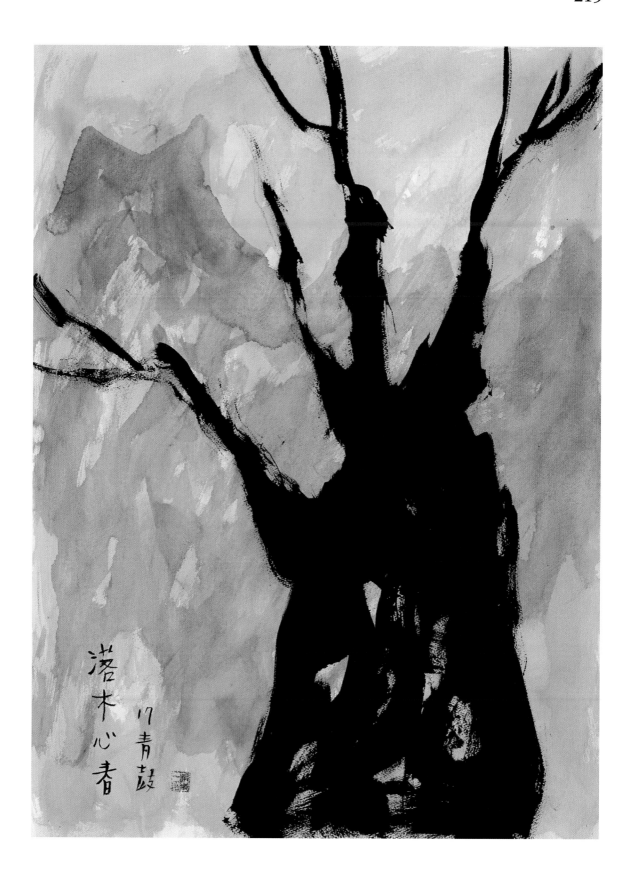

落木心青

17青鼓

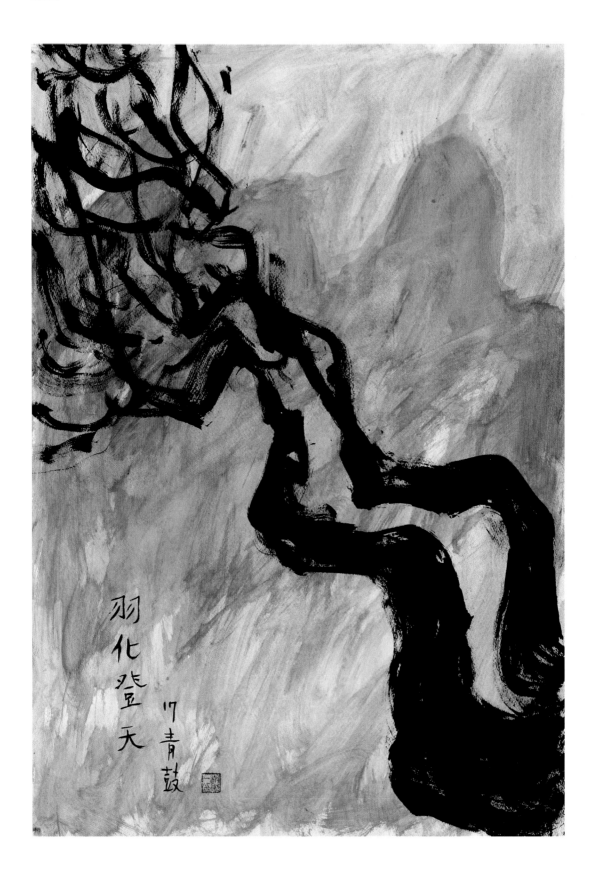

羽化登天

17青鼓

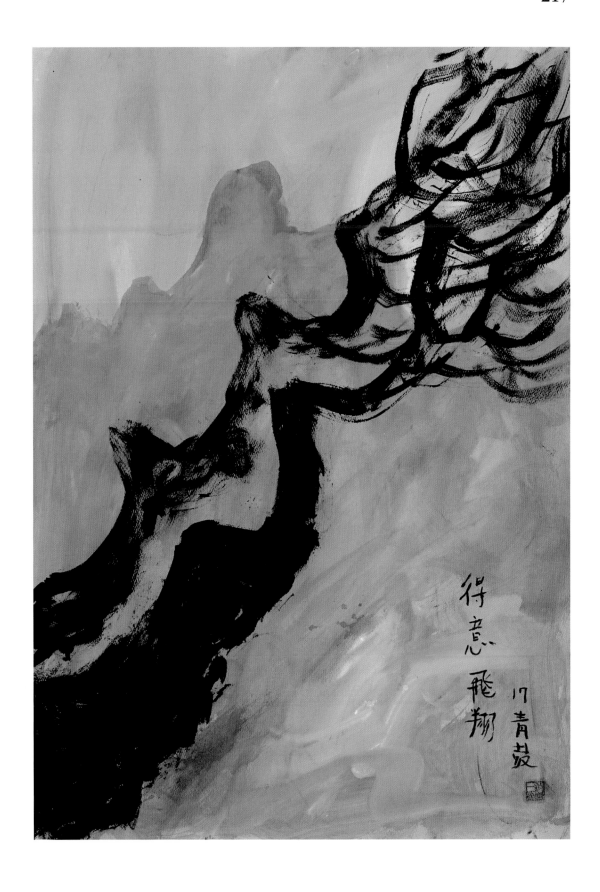

得意 飛翔 17 青蒸

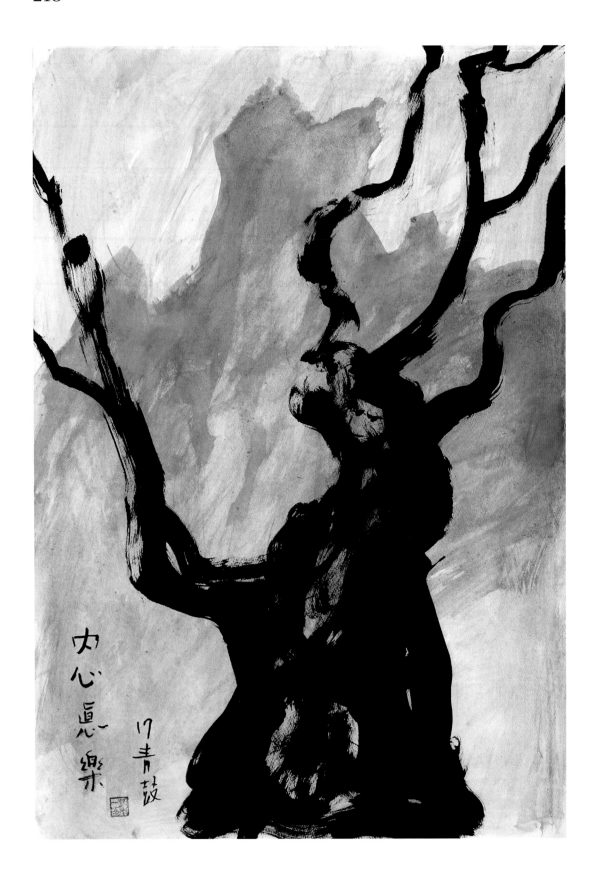

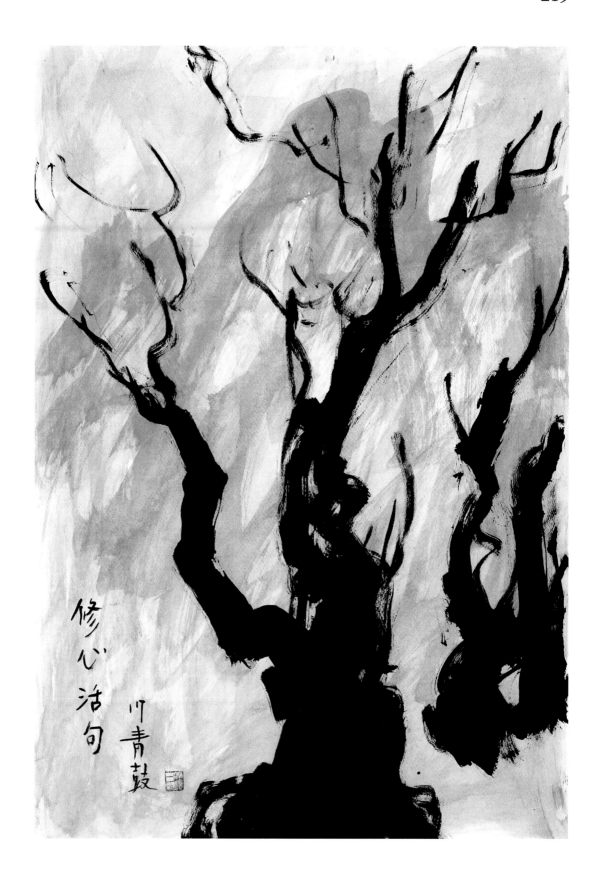

修心活句

川青鼓

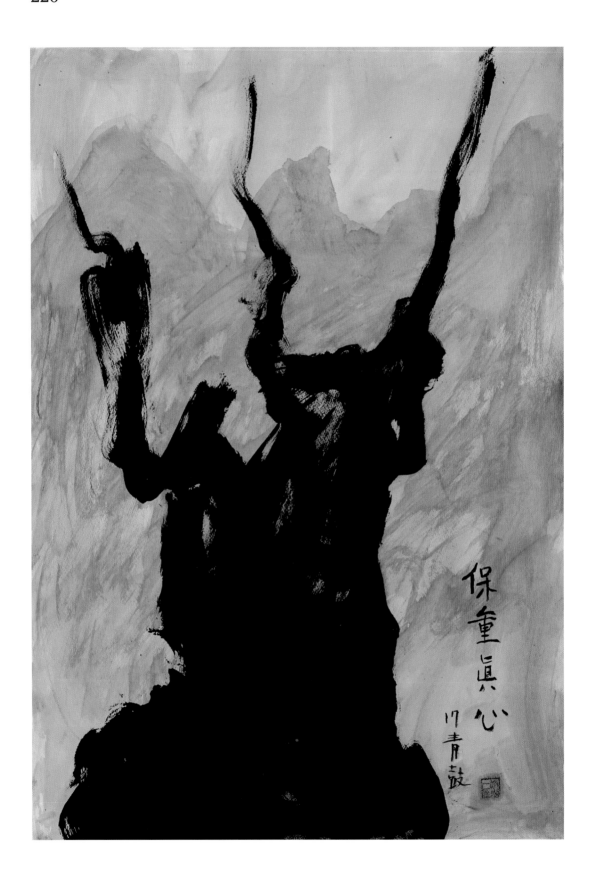

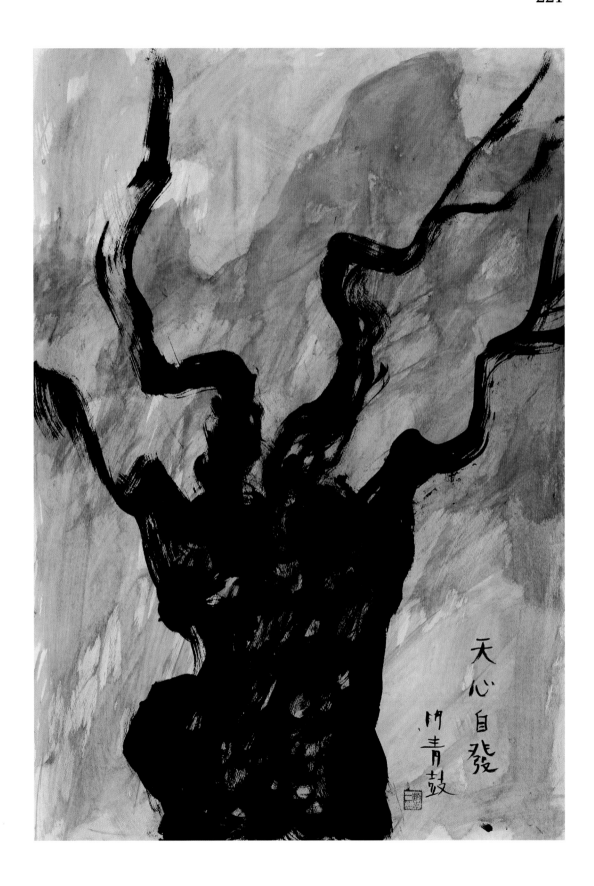

天心自發

竹青鼓

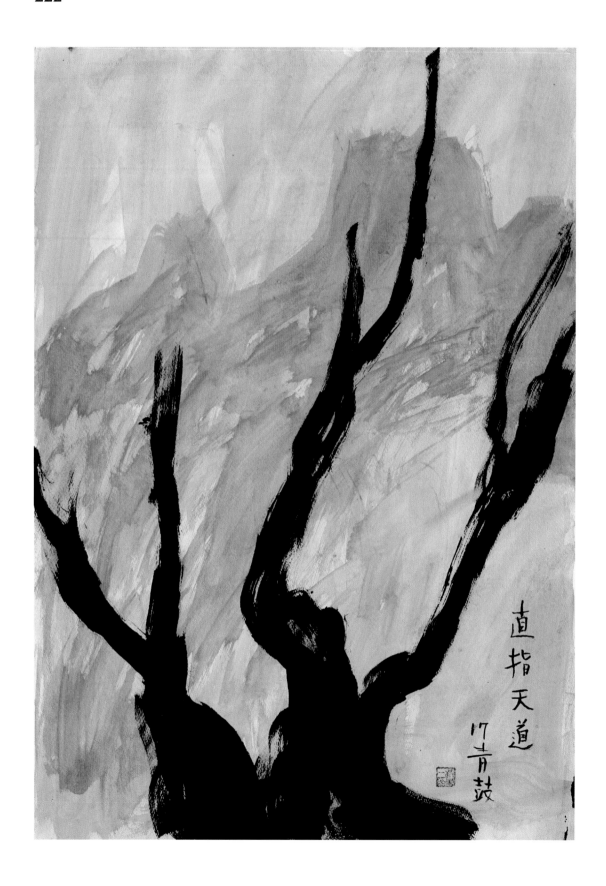

直指天道

17青鼓

223

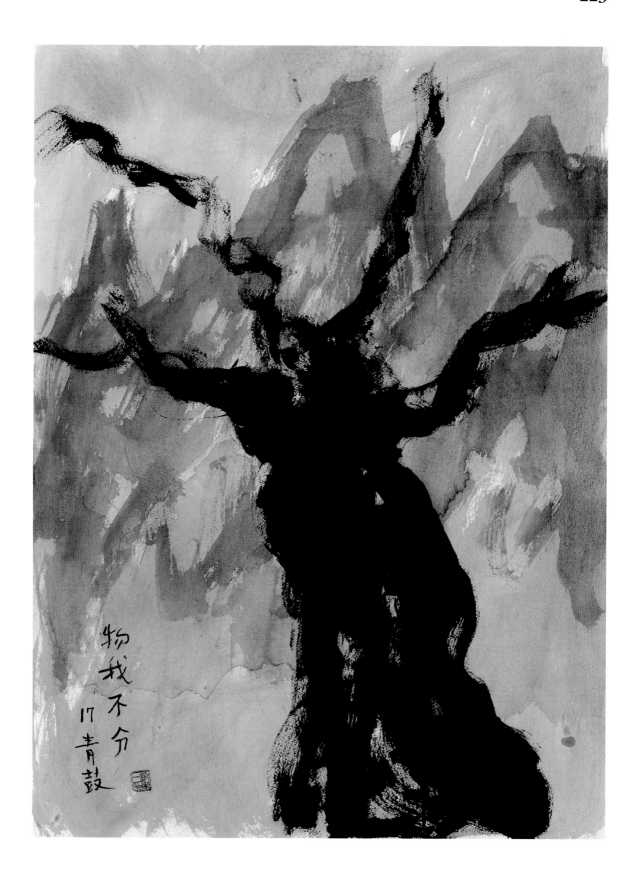

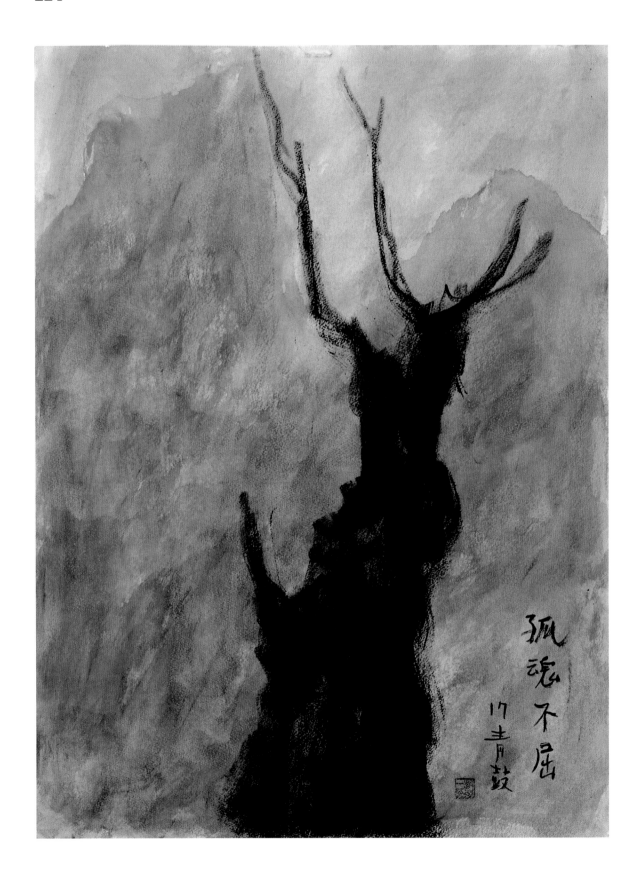

孤魂 不屈

17青月
鼓

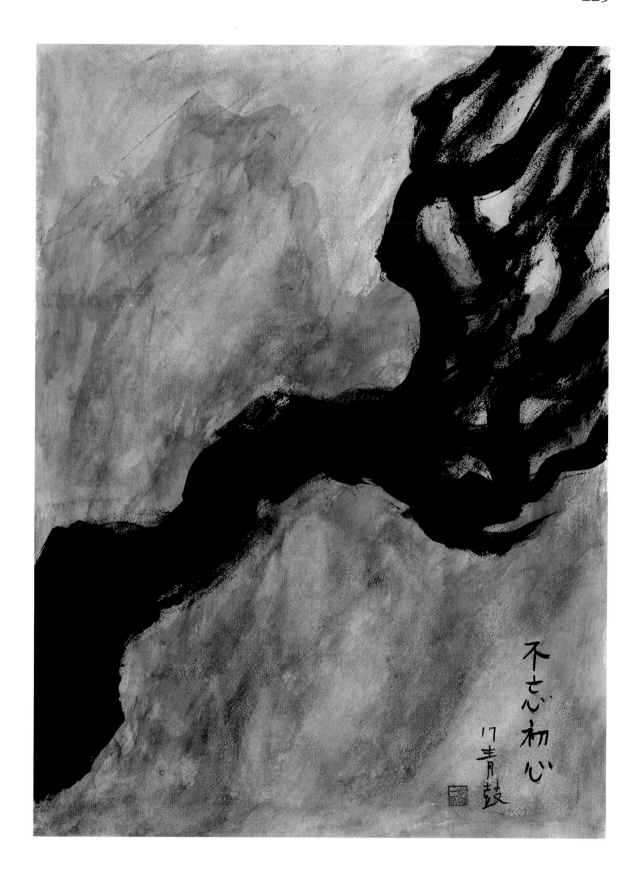

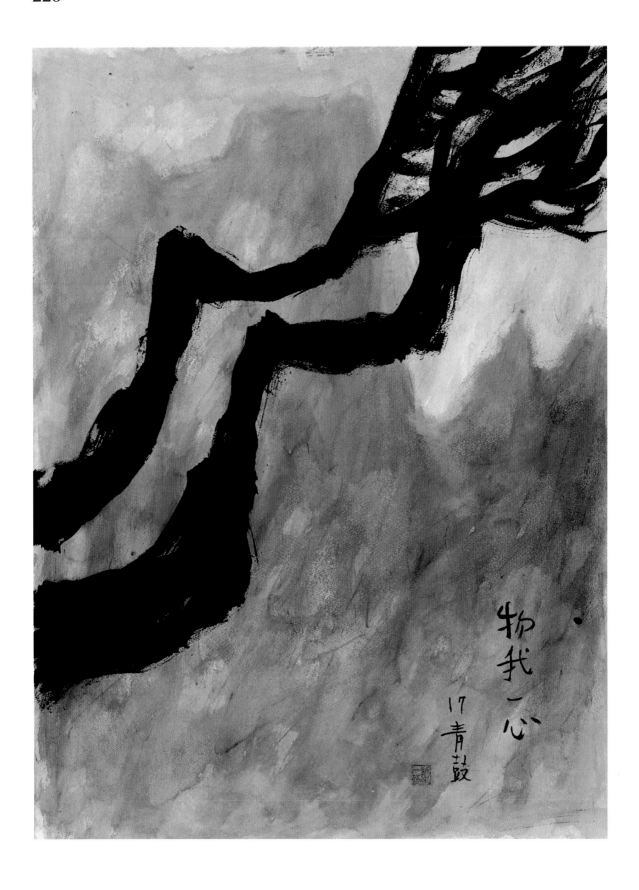

物我一心

17 青鼓

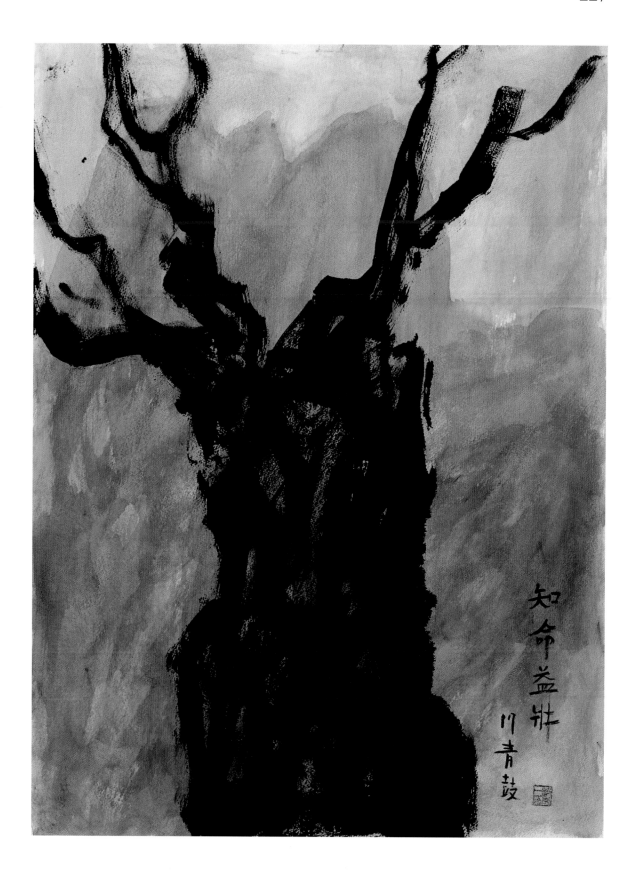

知命益壯

門青鼓

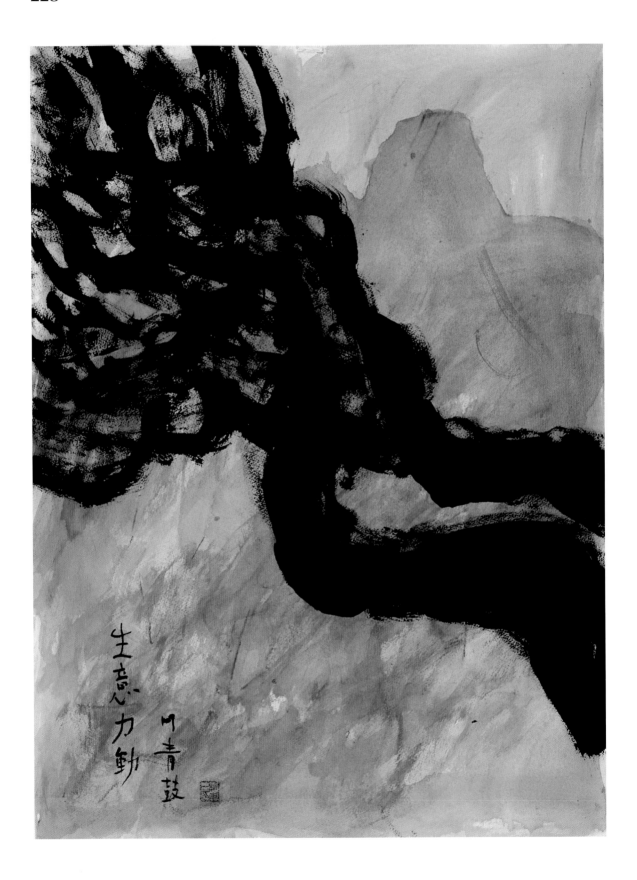

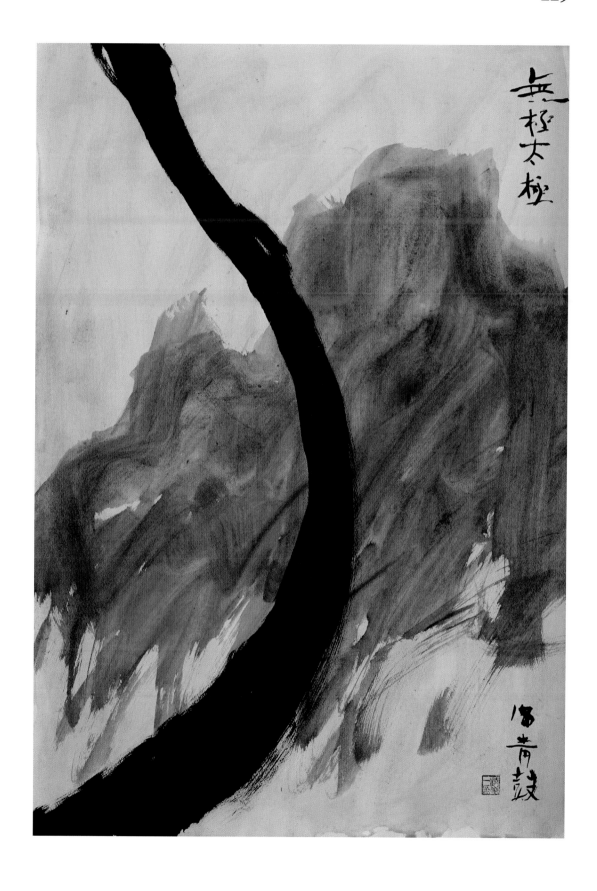

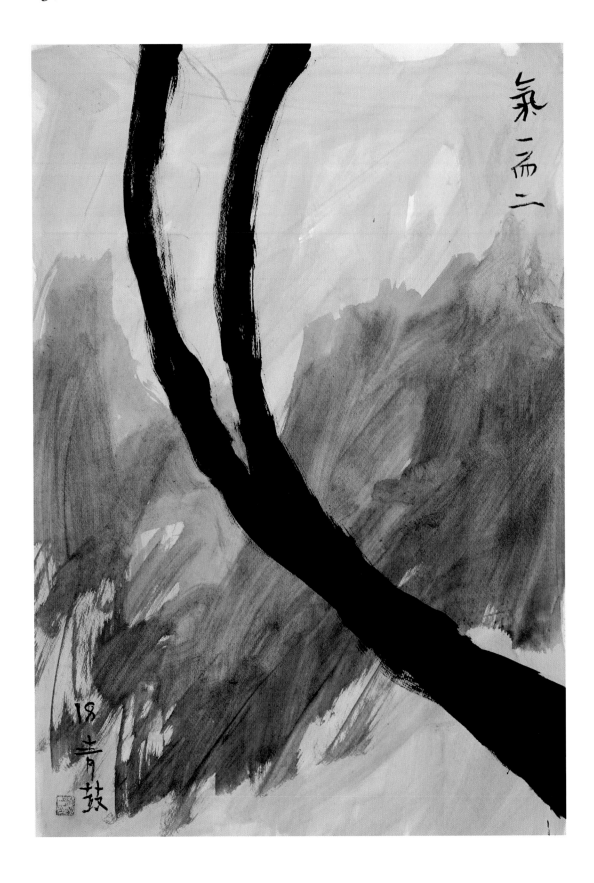

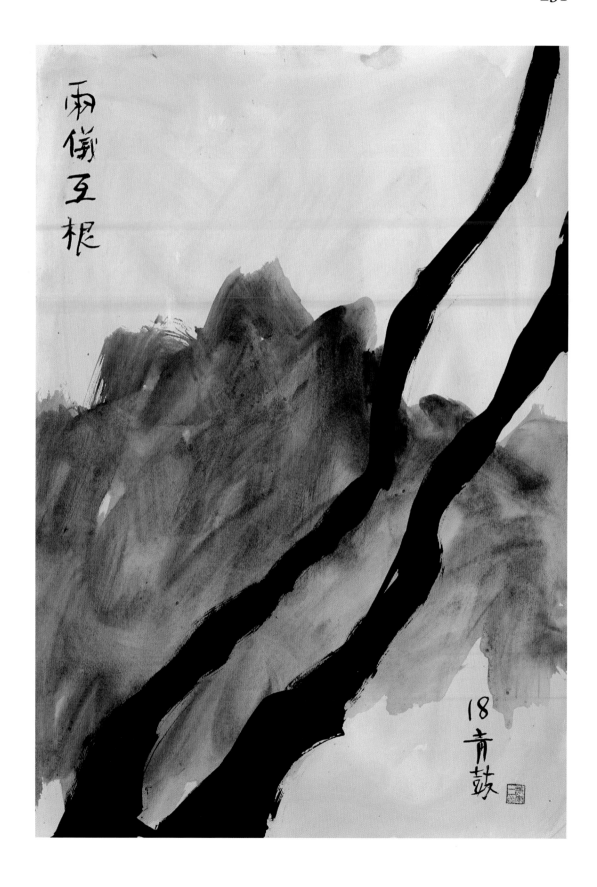

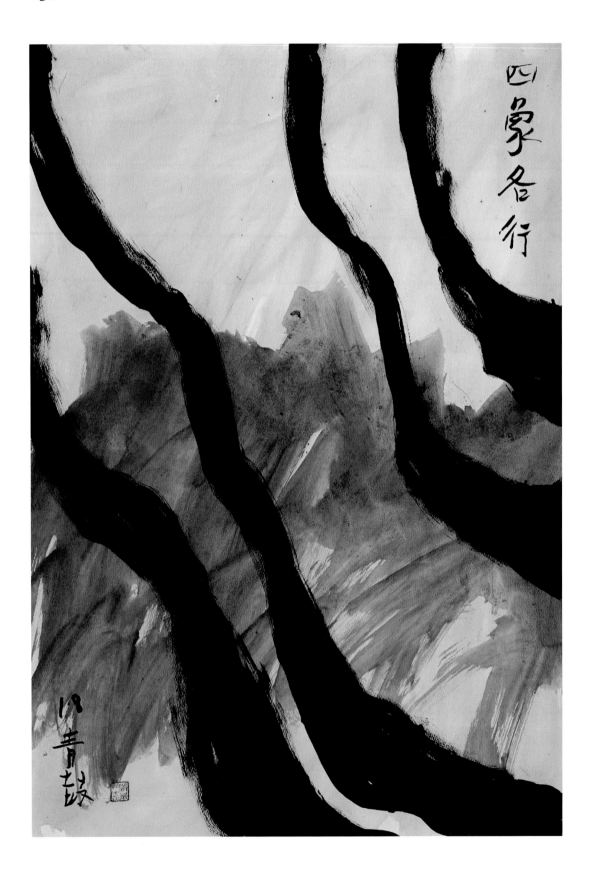

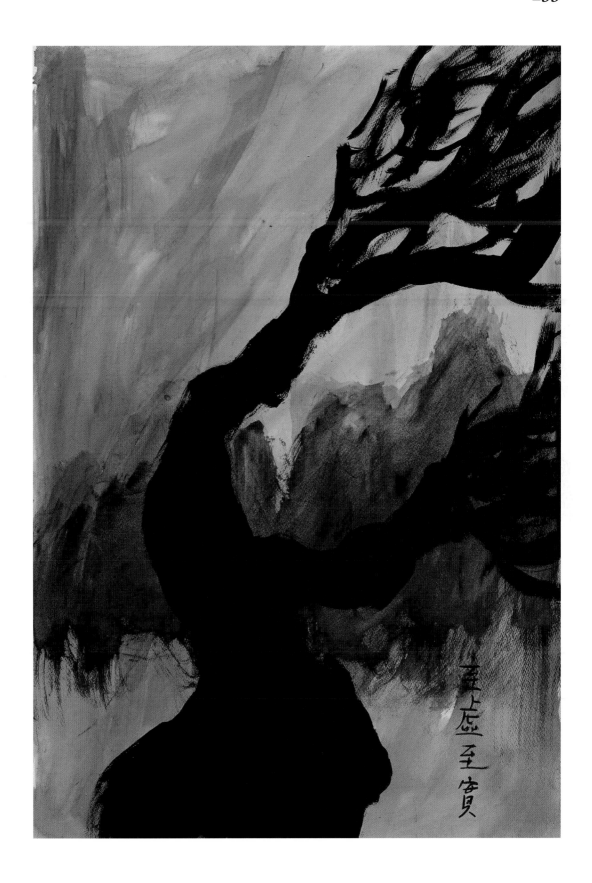

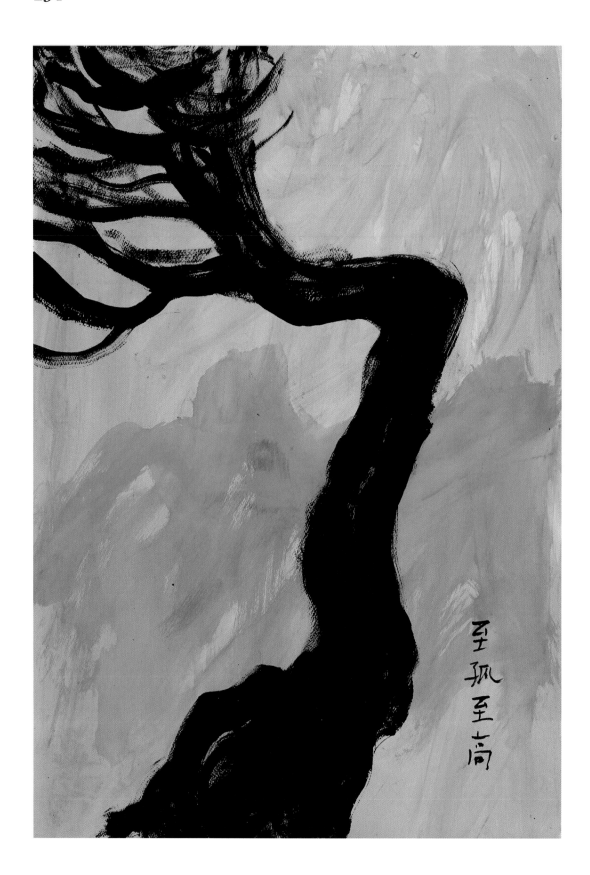

至孤至高

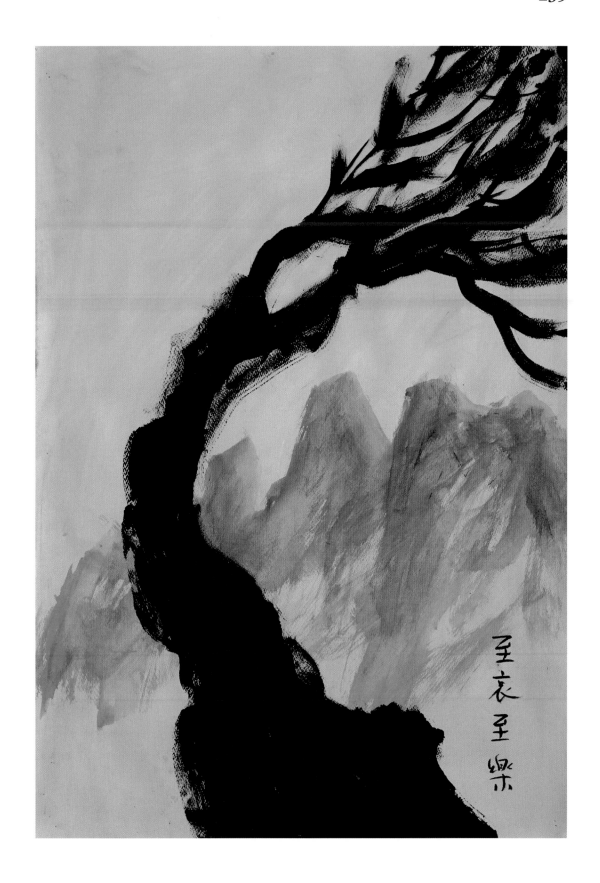

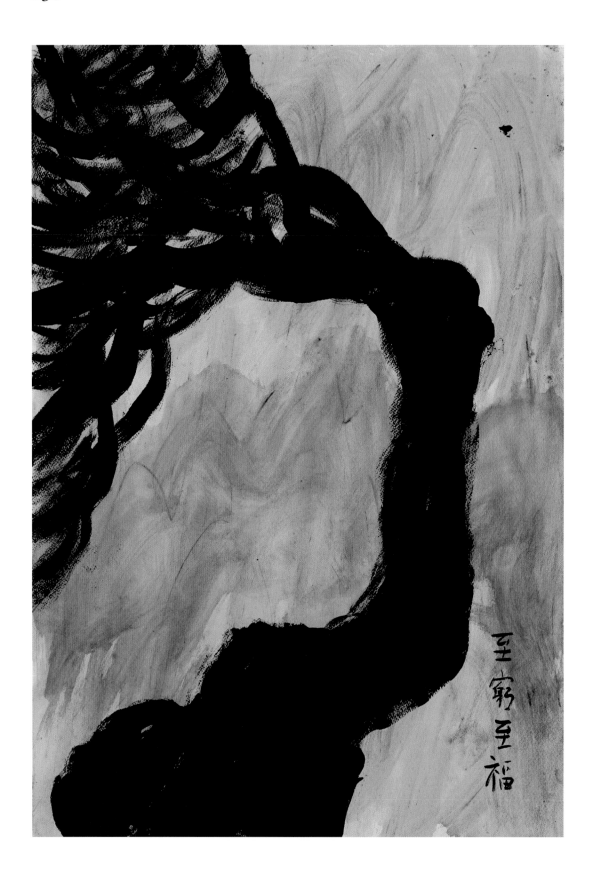

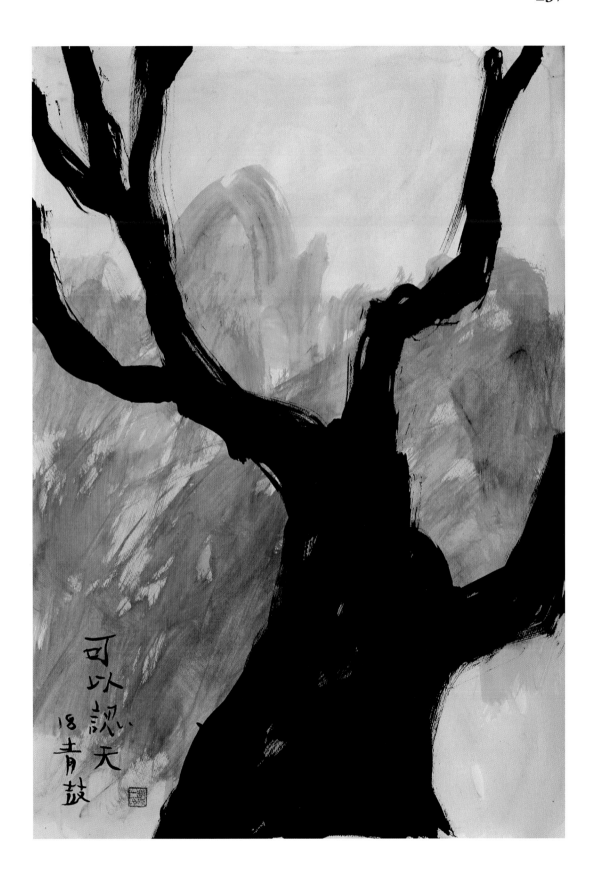

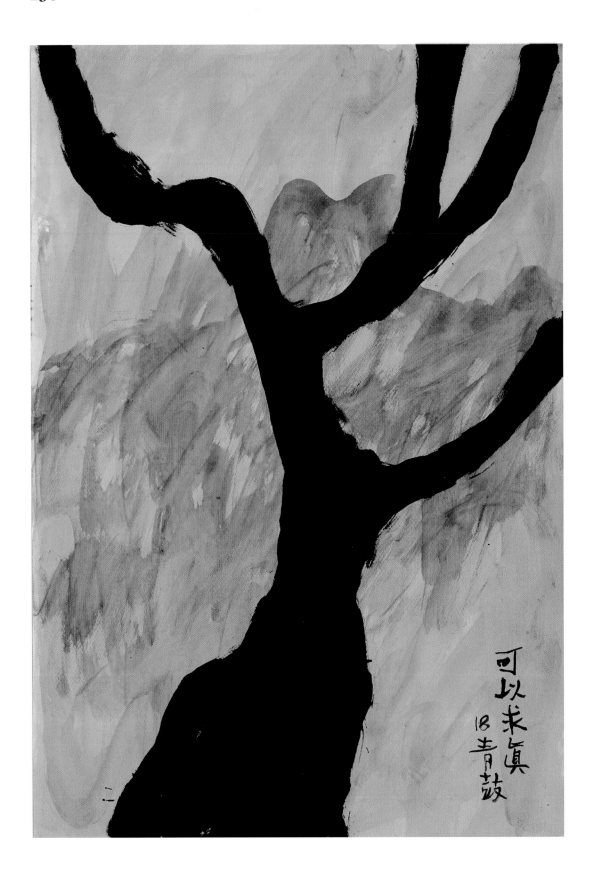

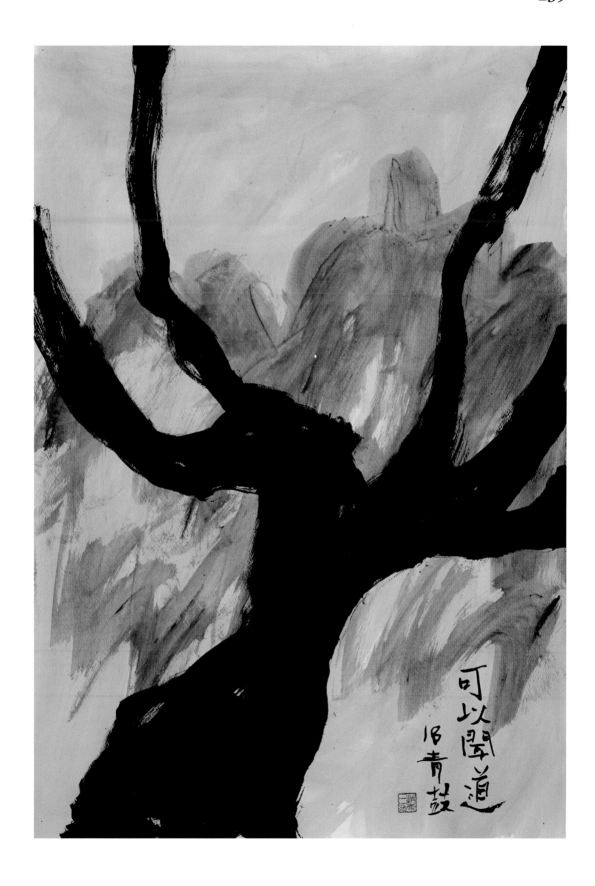

可以聞道
旧青鼓

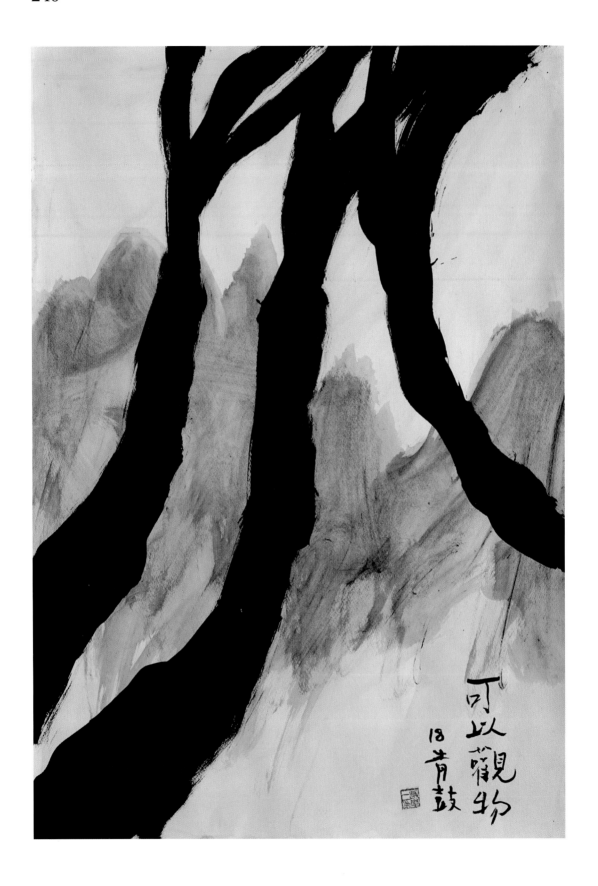

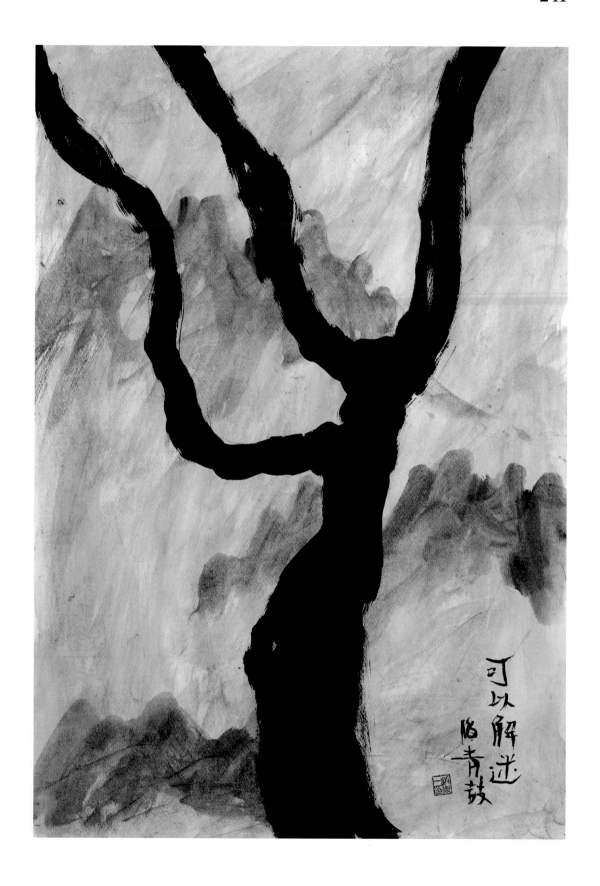

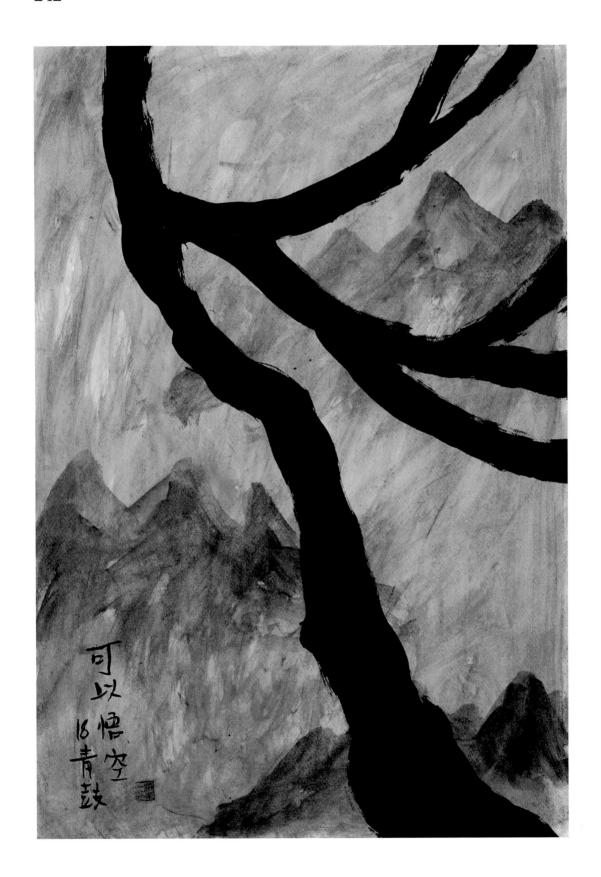

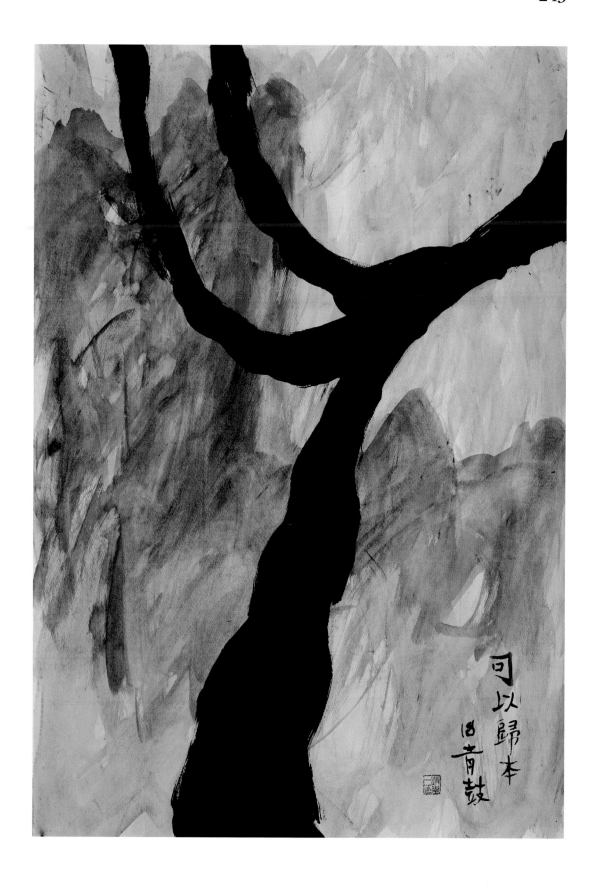

可以歸本

18 青鼓

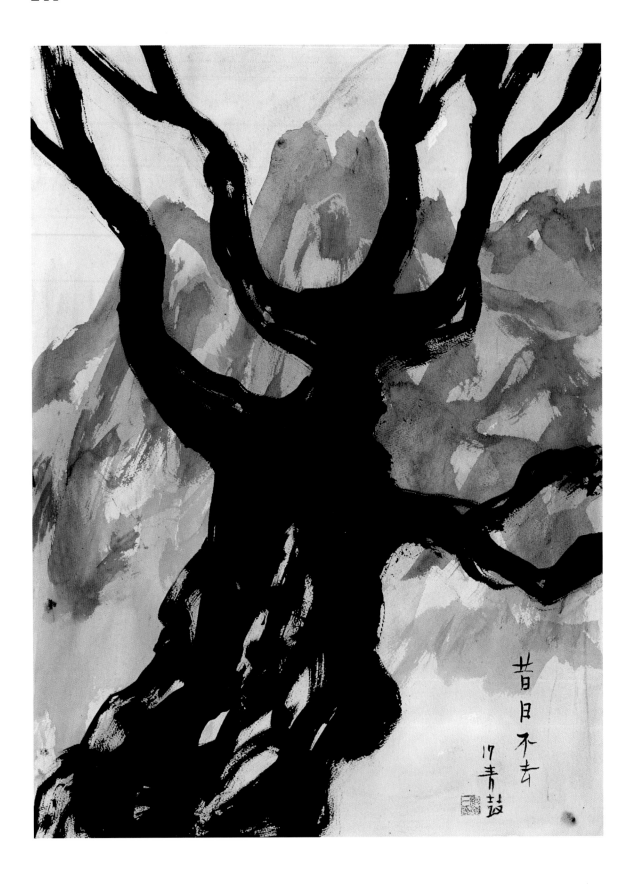

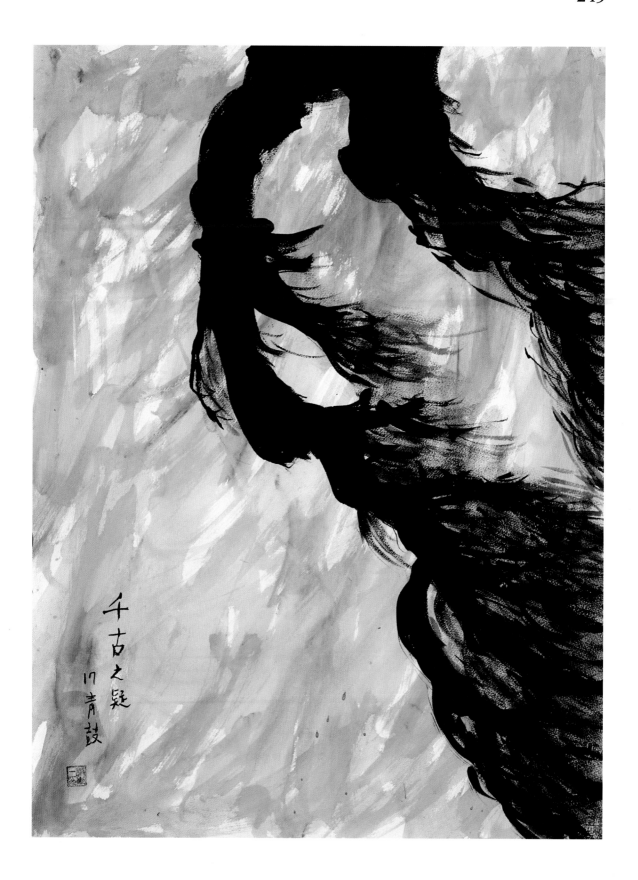

千古之疑

17青鼓

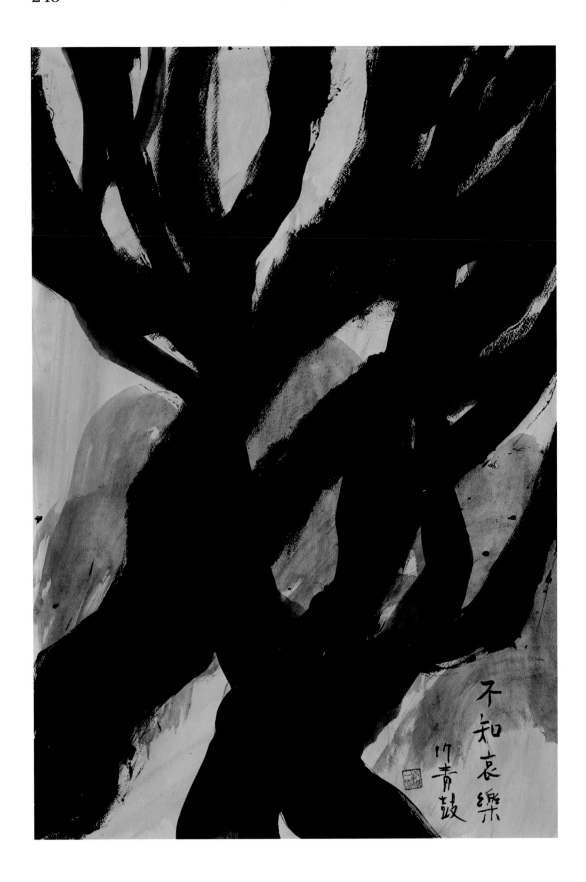

不知哀樂

竹青鼓

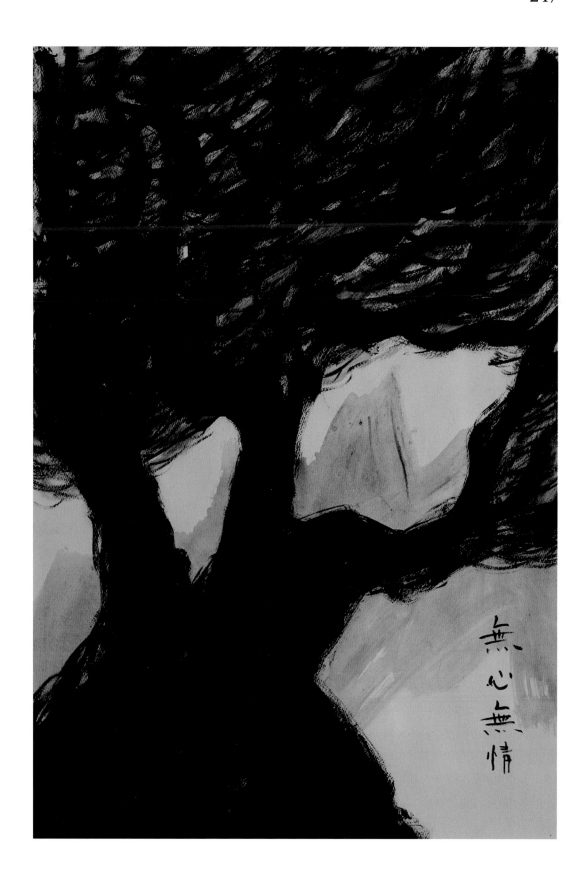

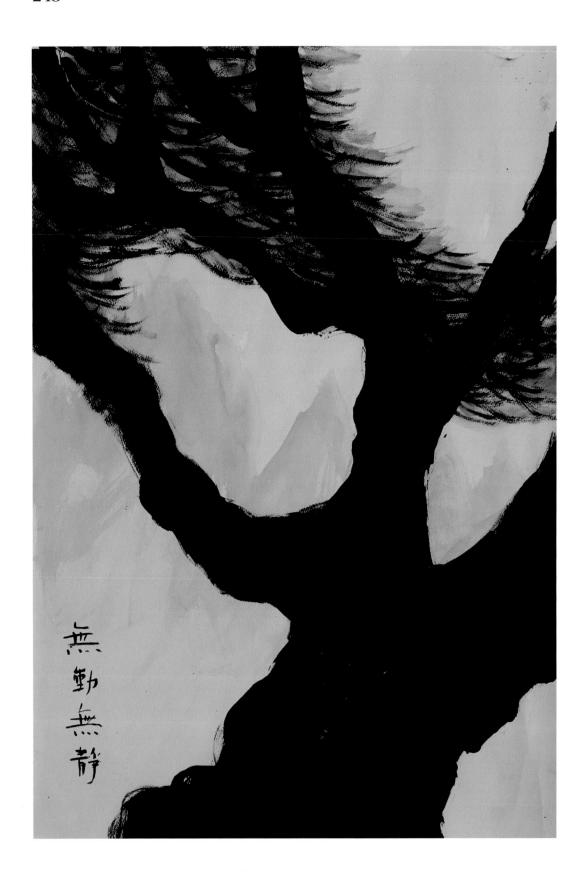

無動無靜

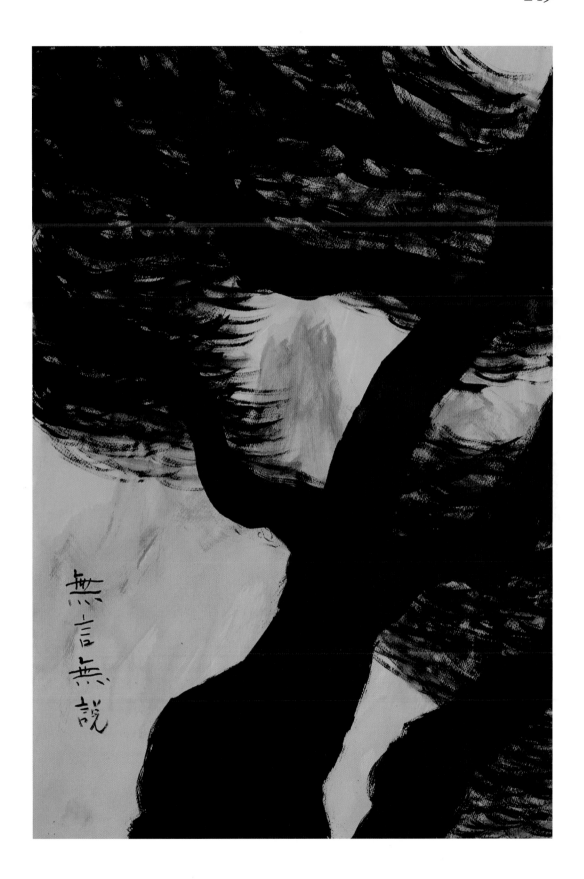

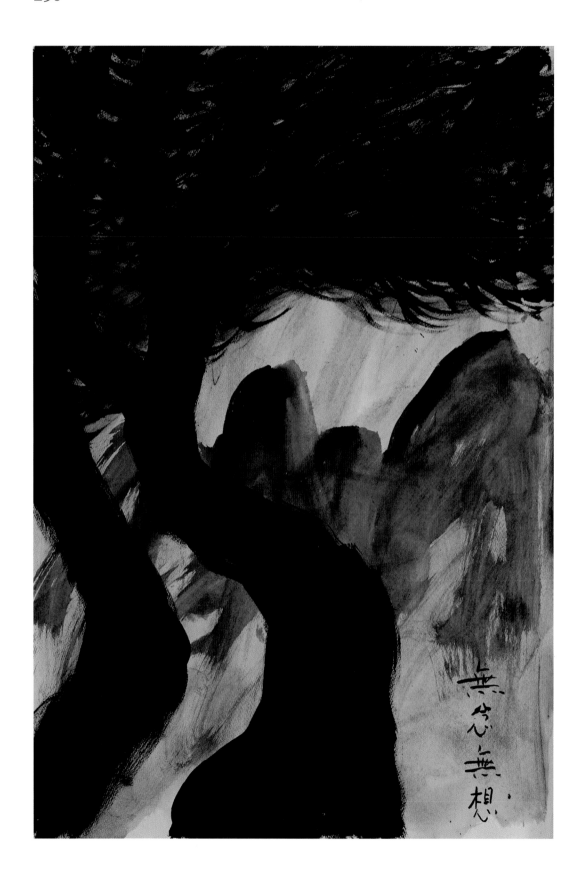

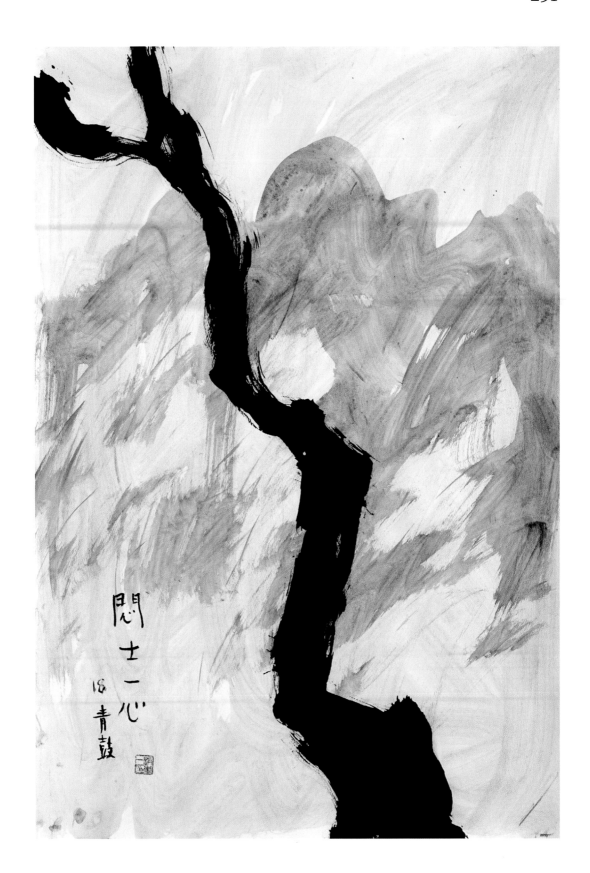

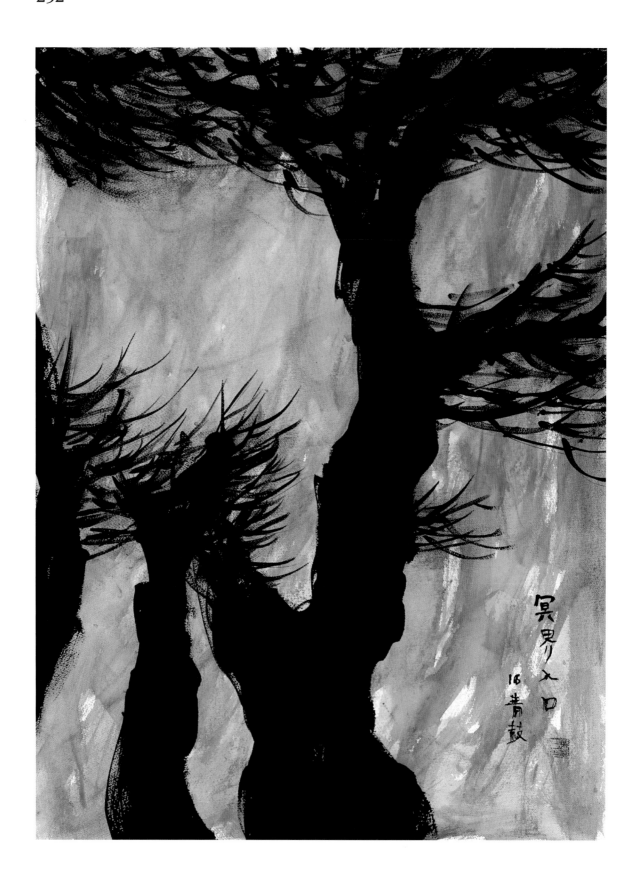

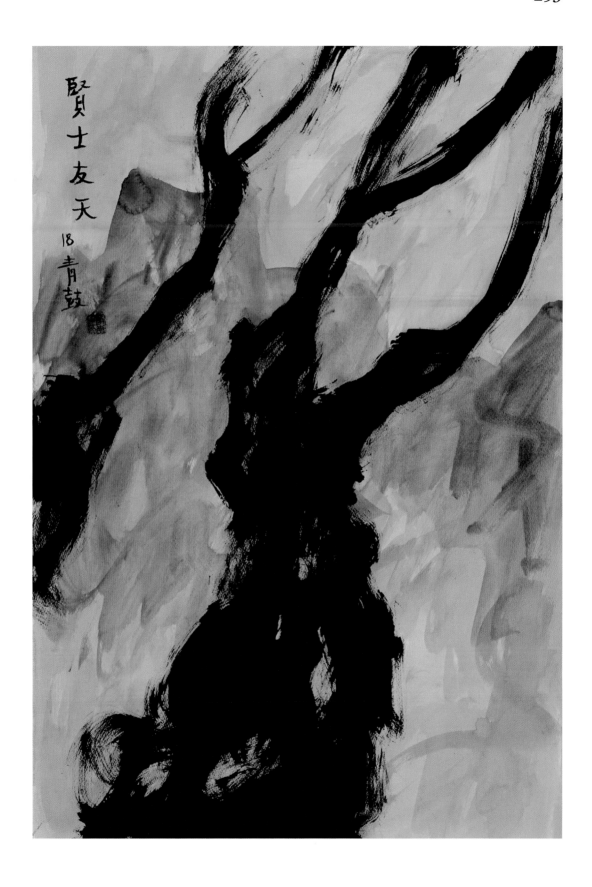

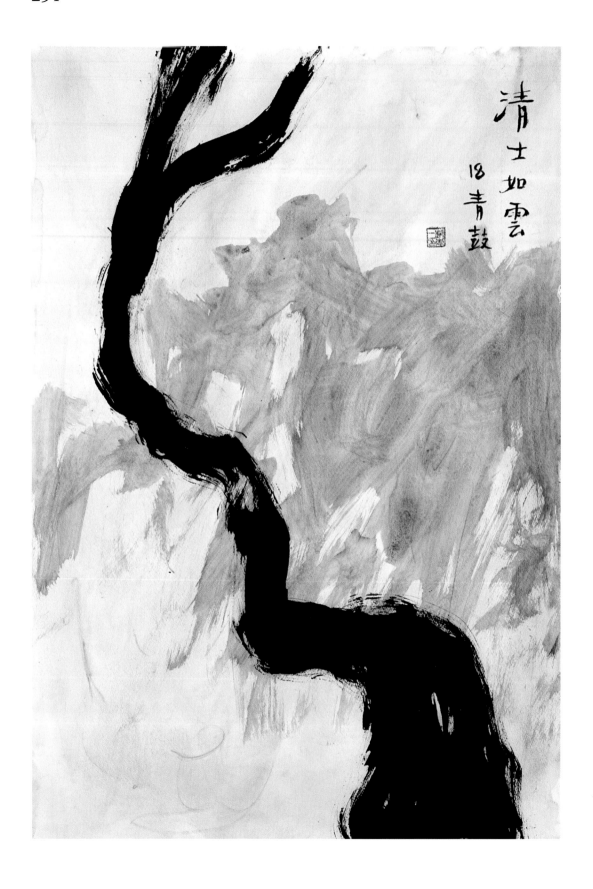

清士如雲
18 青鼓

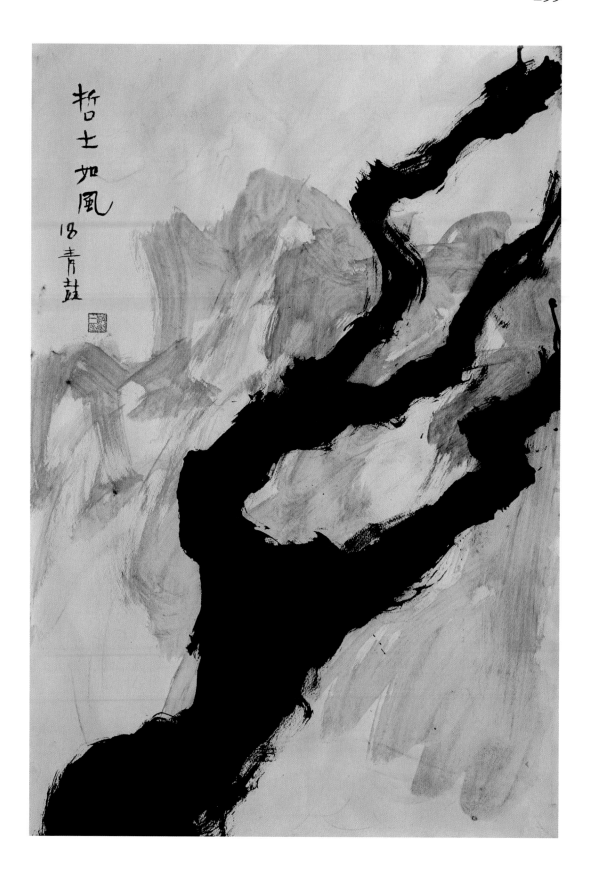

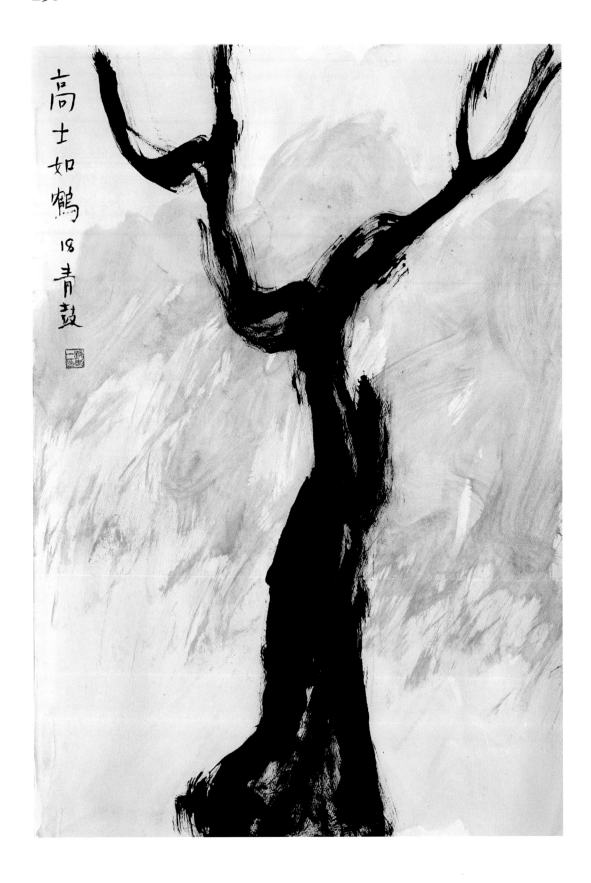

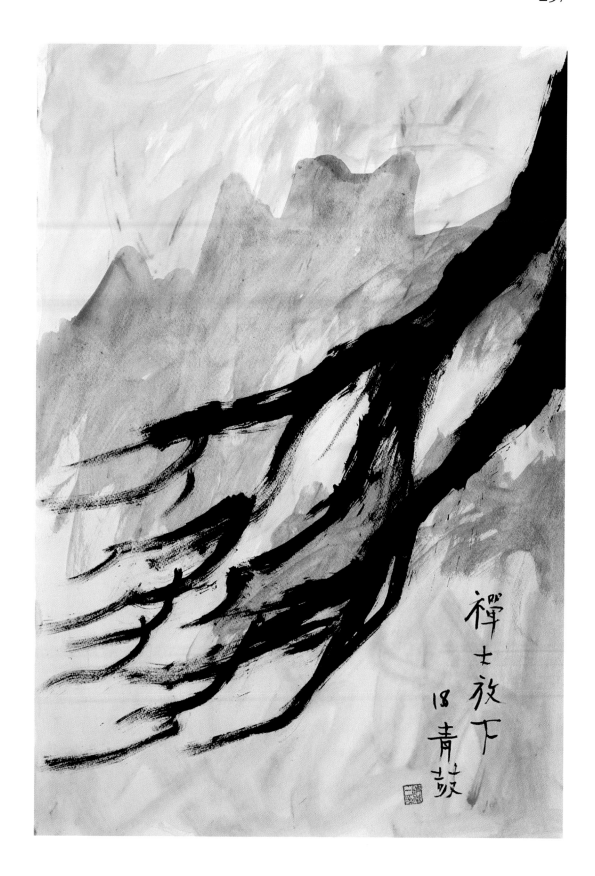

禪士放下
僧青鼓

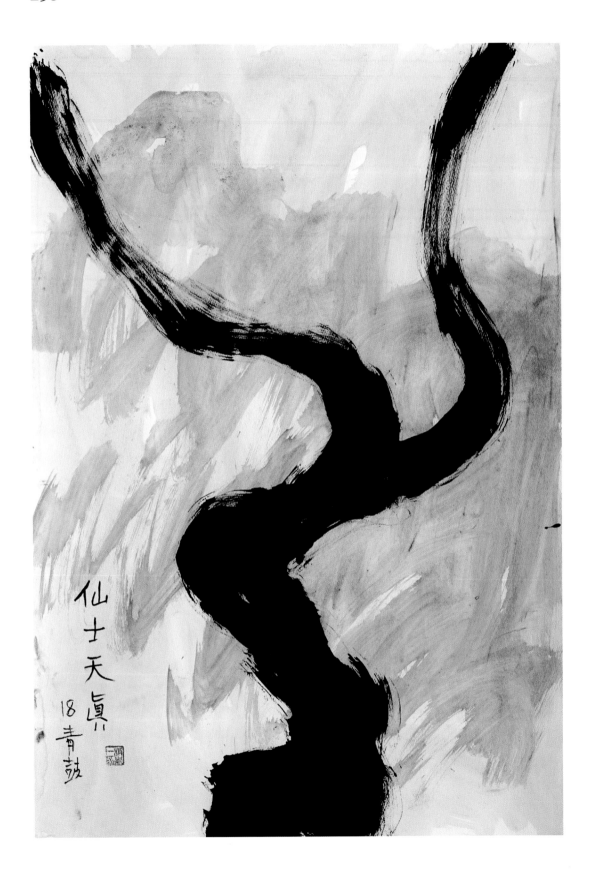

仙士天眞
18青鼓

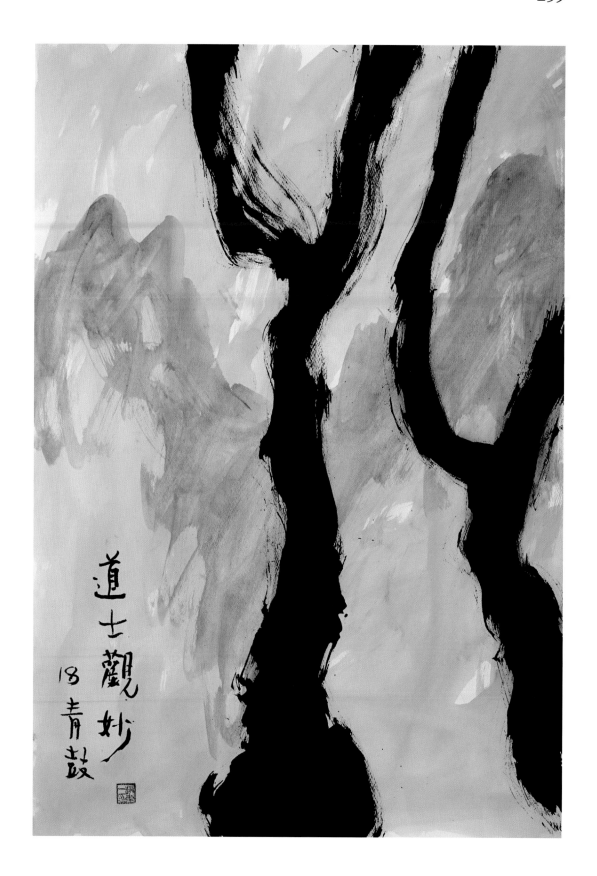

道士觀妙
18 青鼓

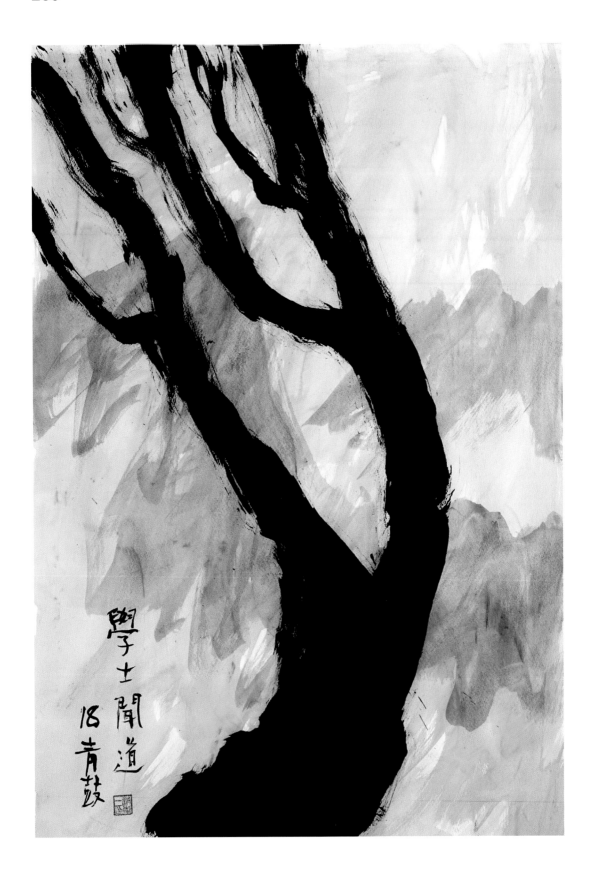

學士聞道
18 青鼓

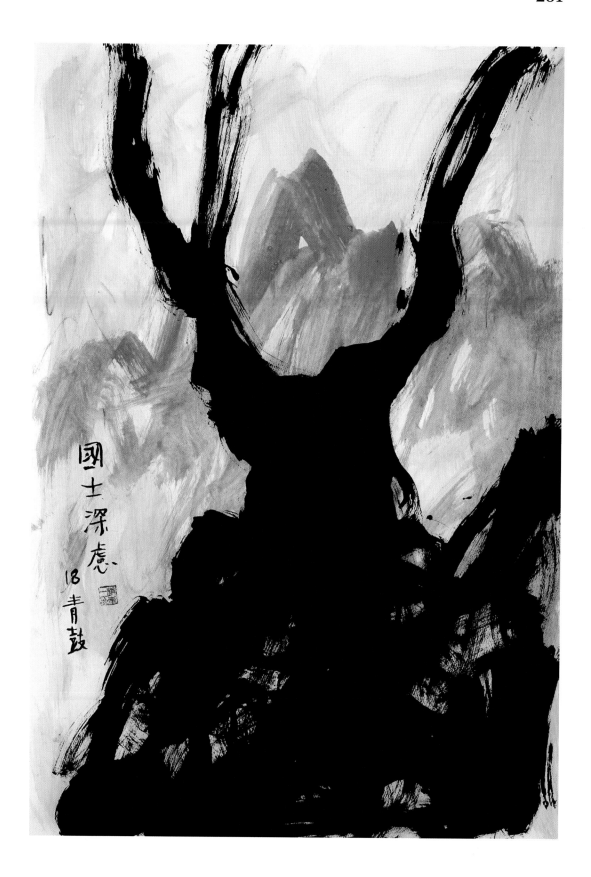

國士深慮
18 青鼓

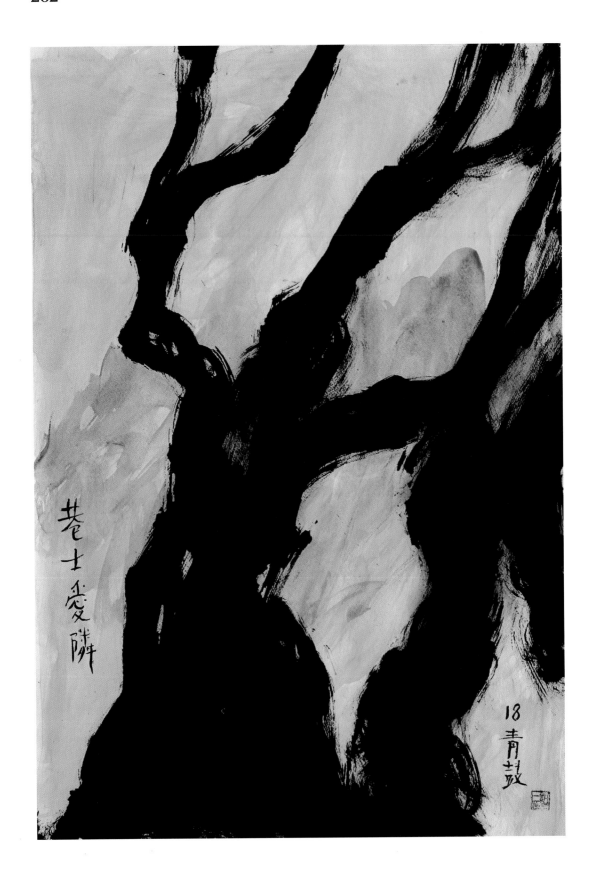

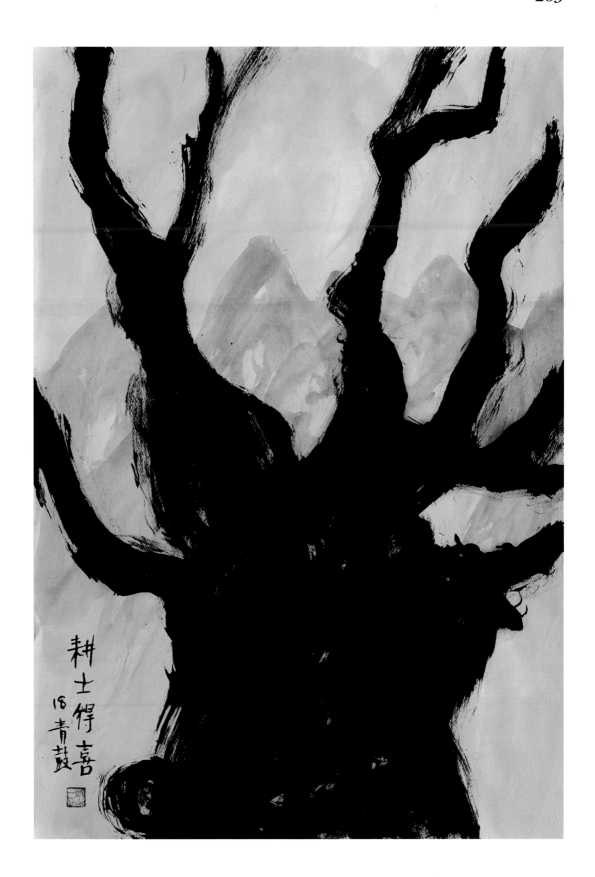

耕土得喜
18 青
鼓

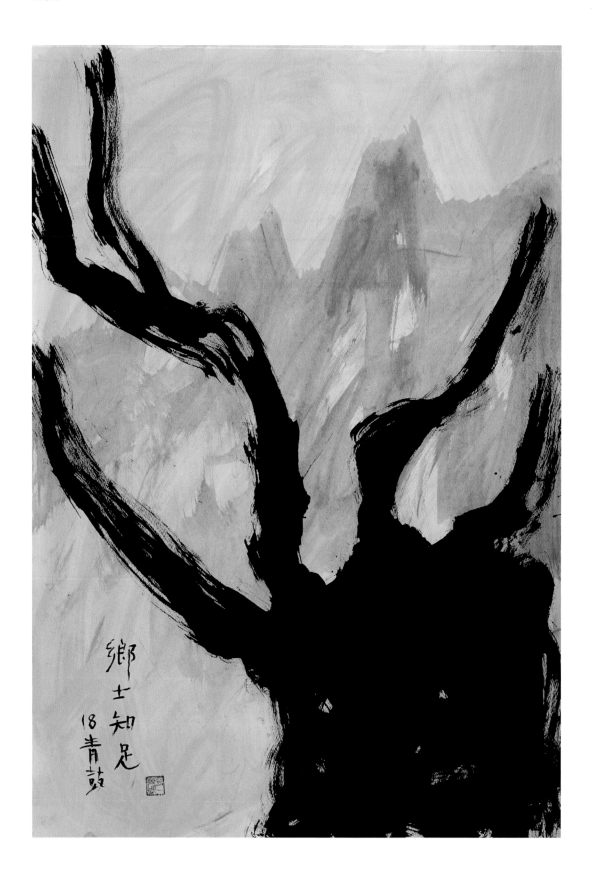

鄉
士 知
18 青 足
鼓

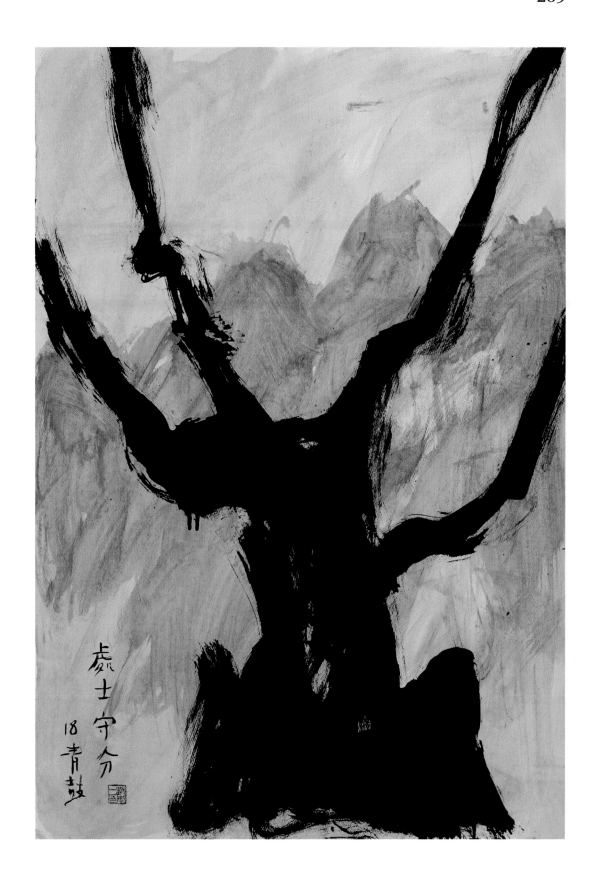

處士守分
18 青鼓

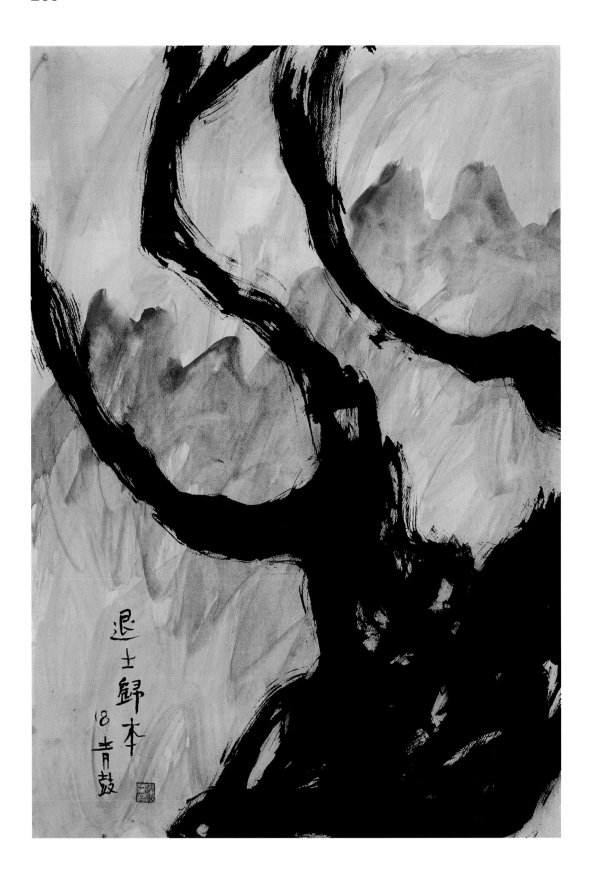

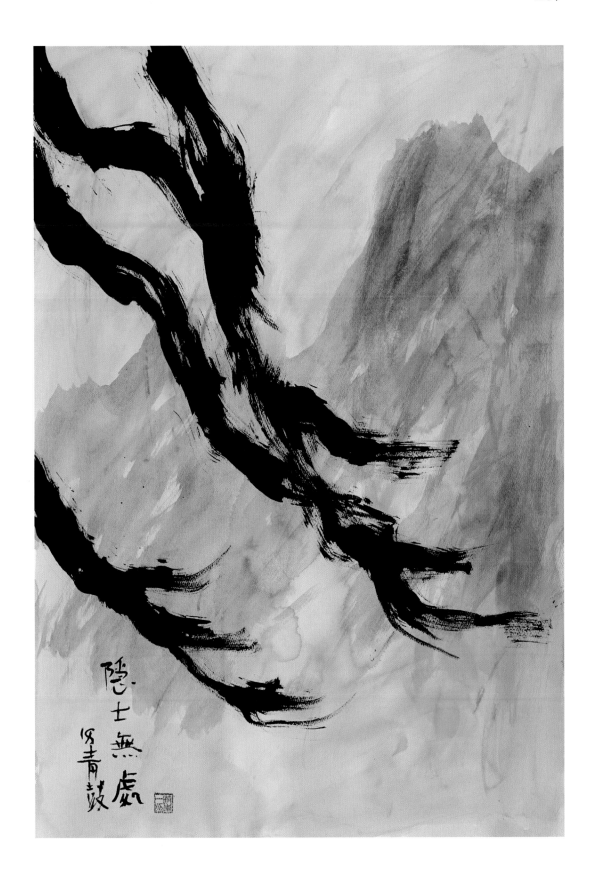

隱士無處
'8'青鼓

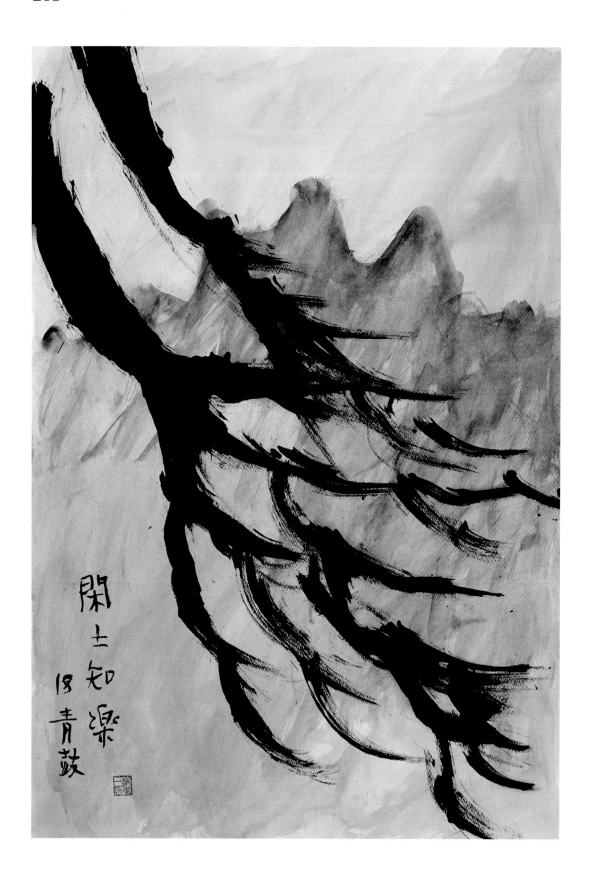

閑
士
知
樂
因
青
鼓

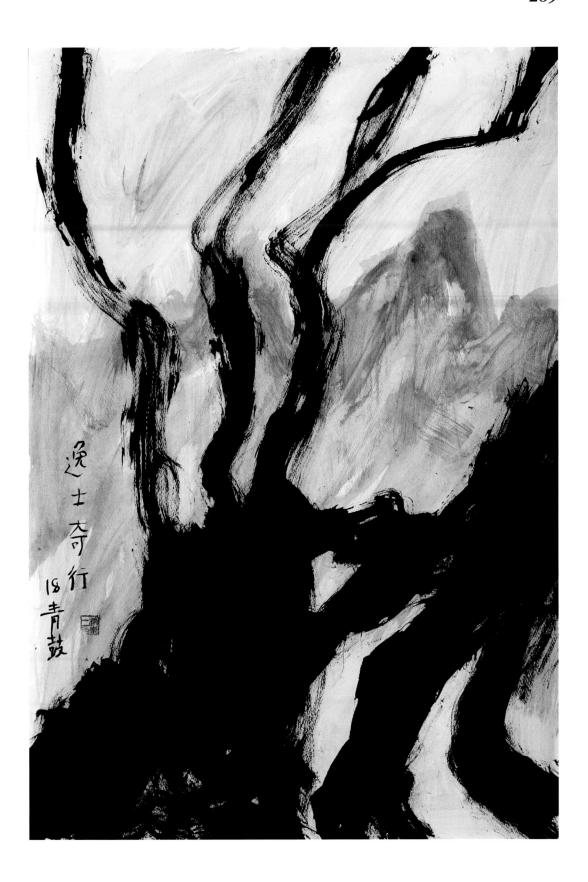

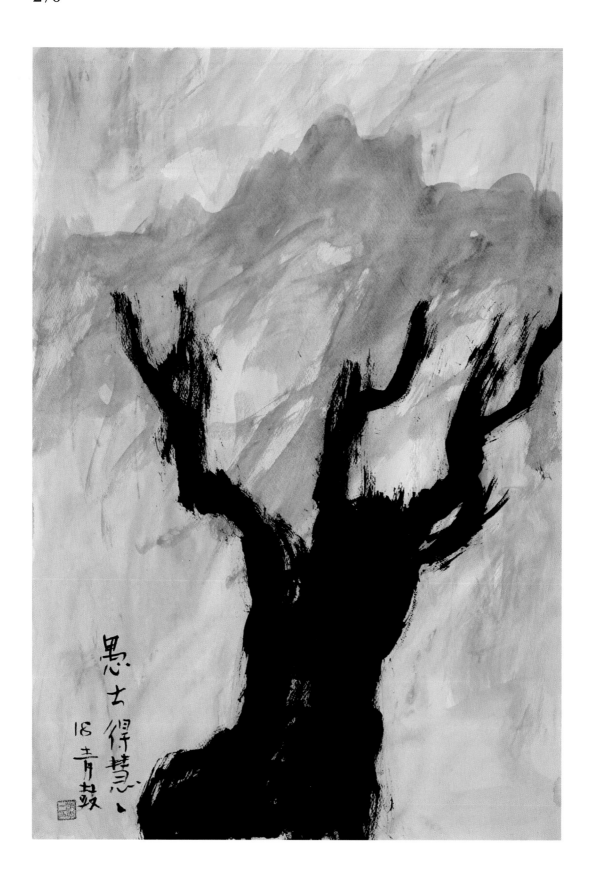

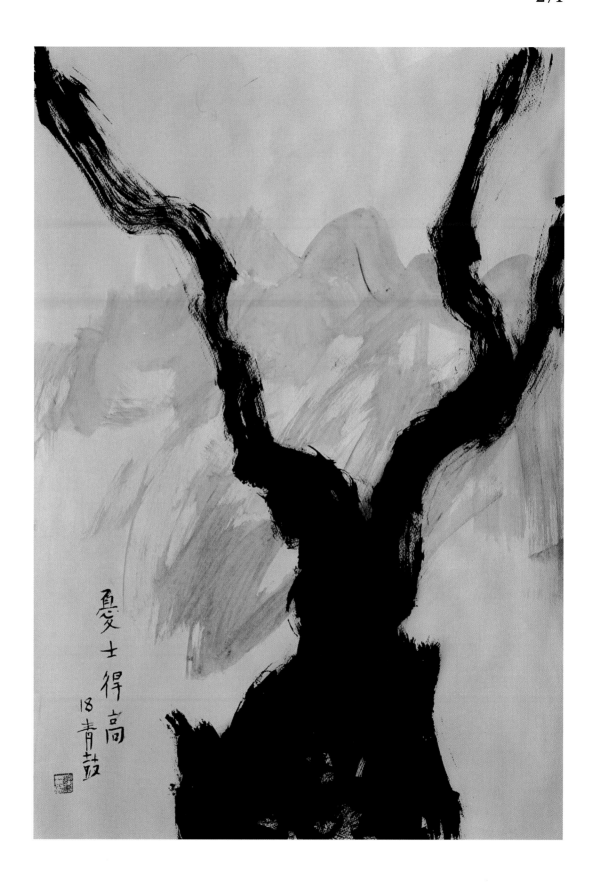

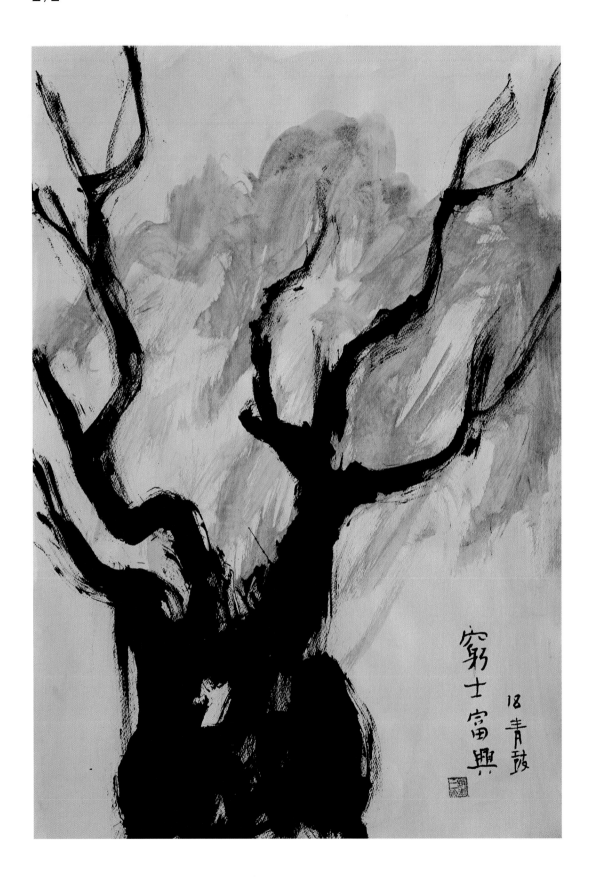

窮士富興

18青鼓

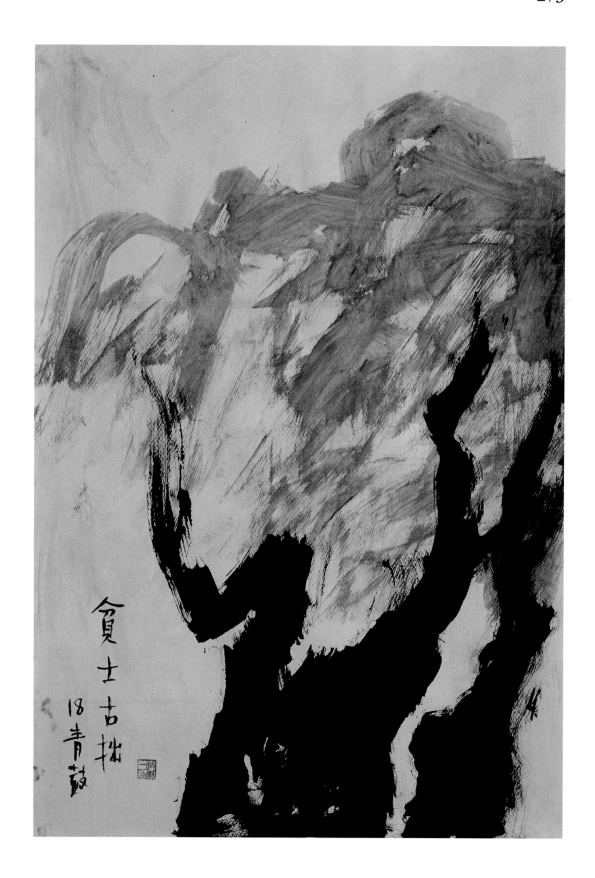

貪士古抹
18青鼓

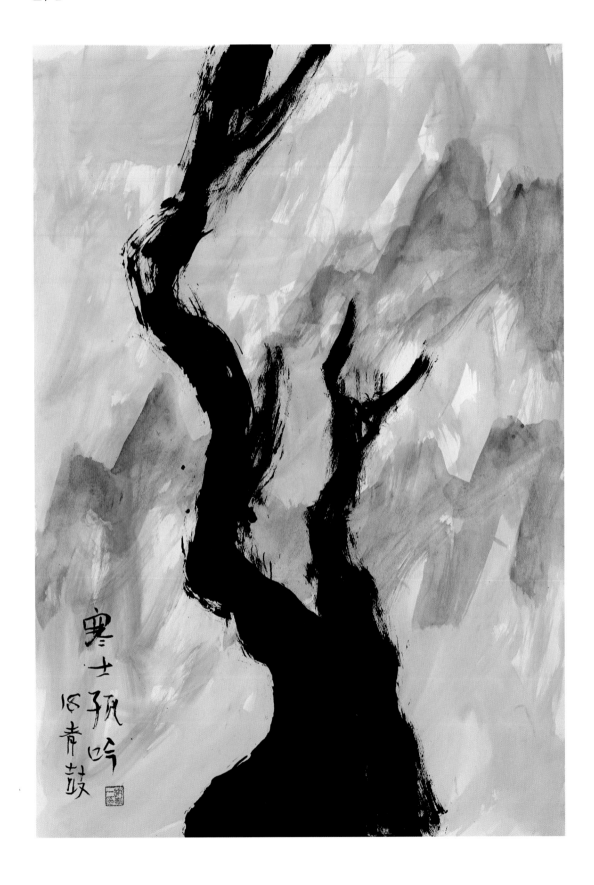

寒士孤吟
18青鼓

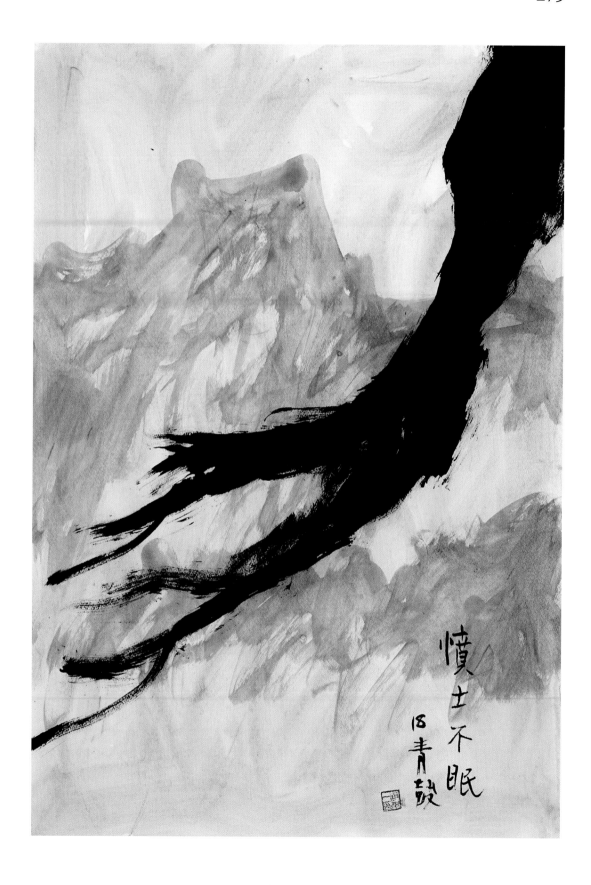

憤士不眠
18青鼓

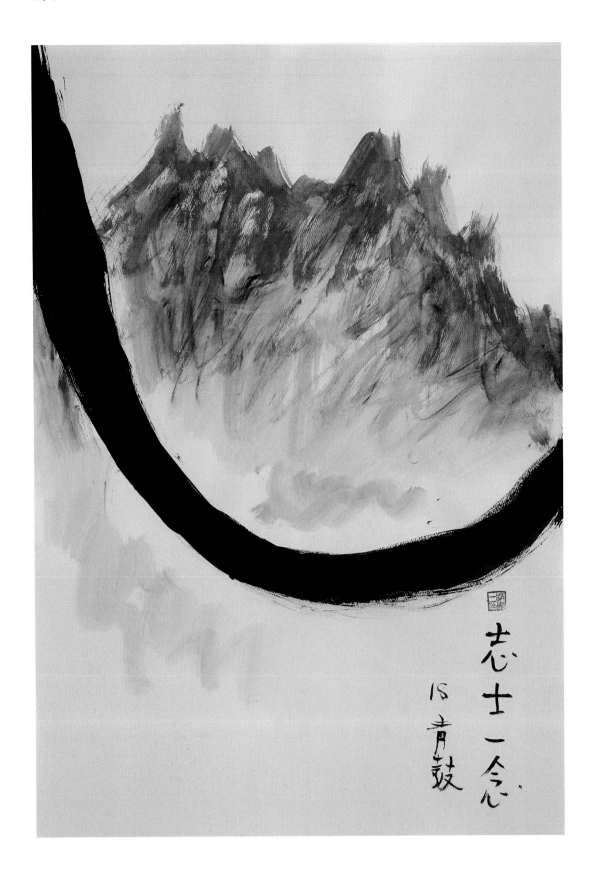

志士一念

18 青鼓

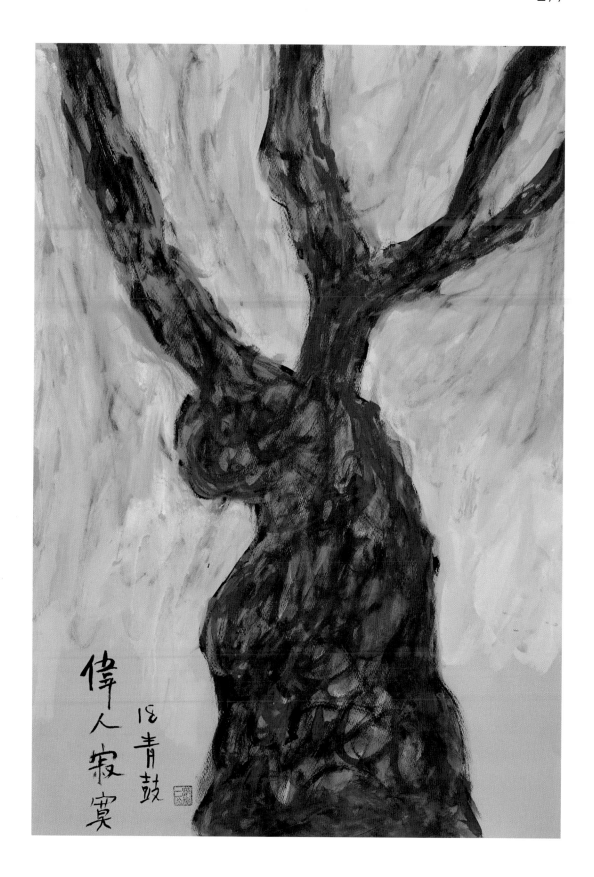

偉人寂寞 18青鼓

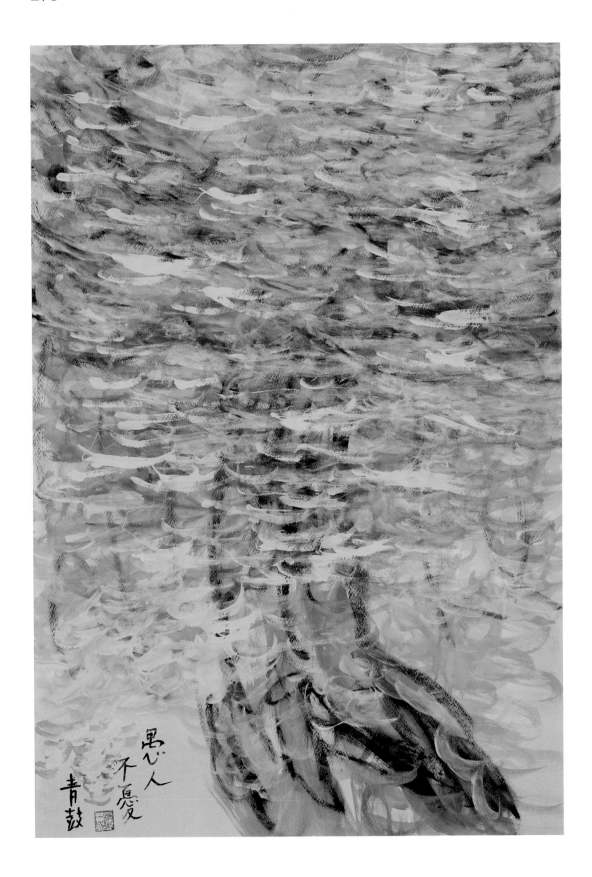

愚心人
不憂
青鼓

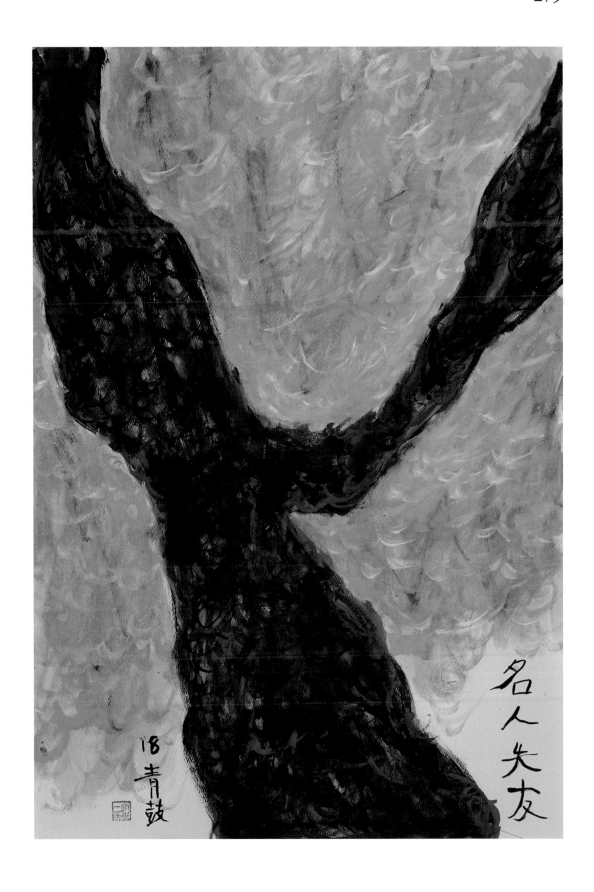

名人失友

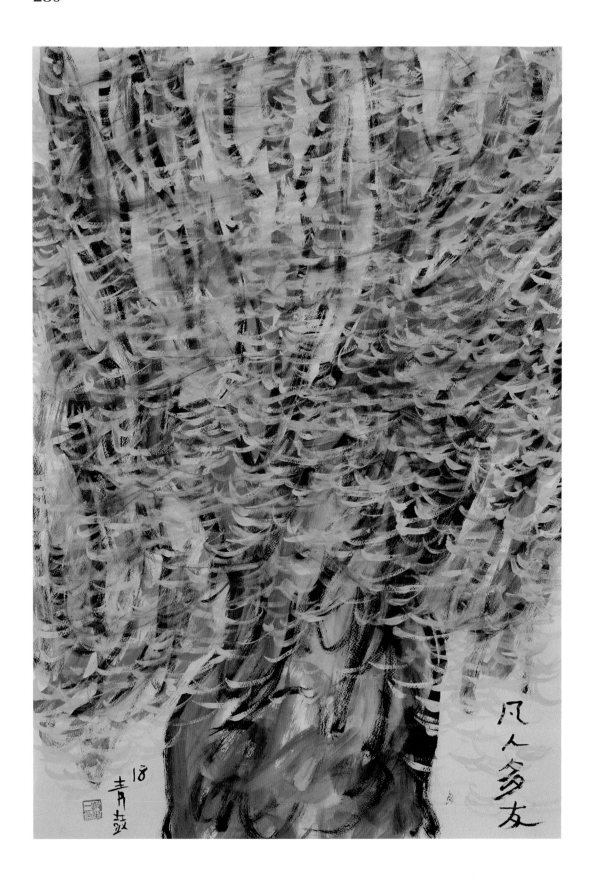

凡人多友

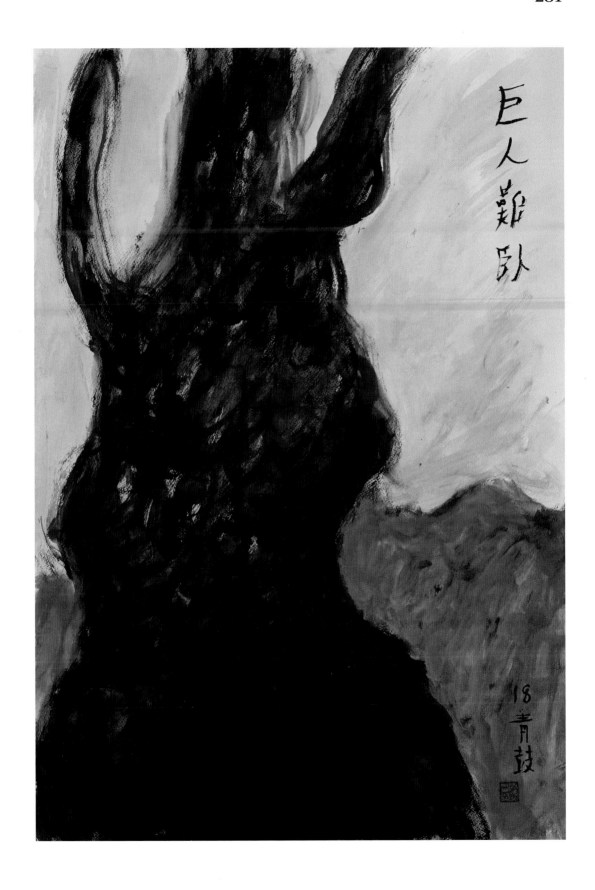

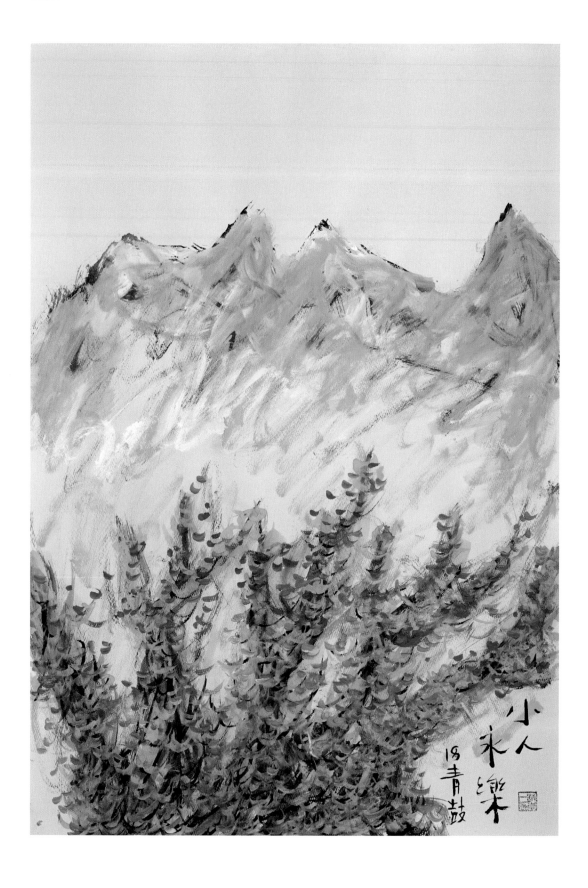

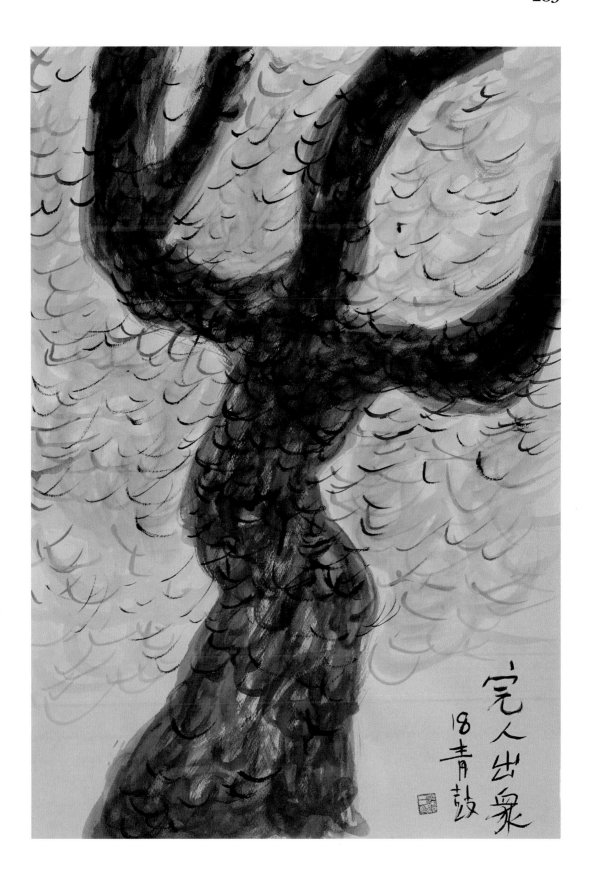

完人出象
18 青鼓

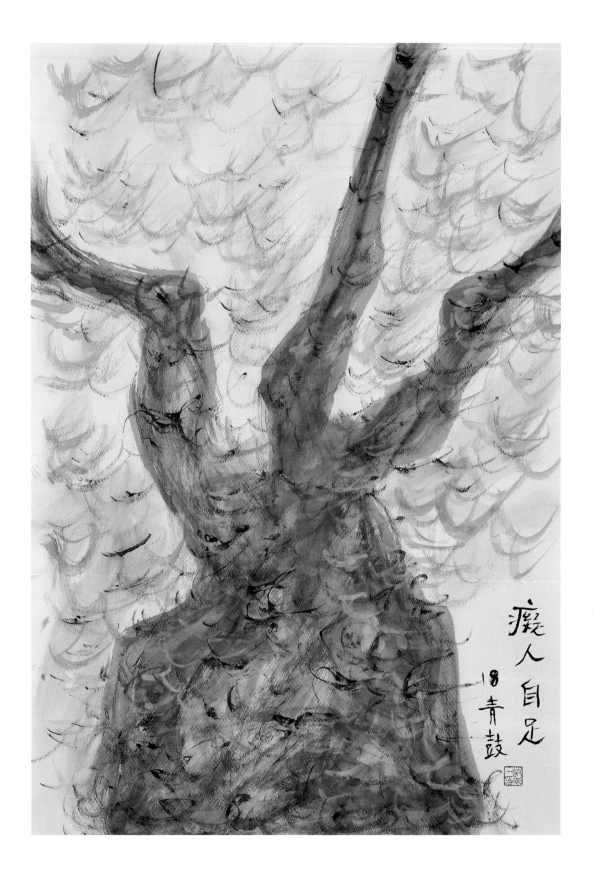

癡人自足

18 青鼓

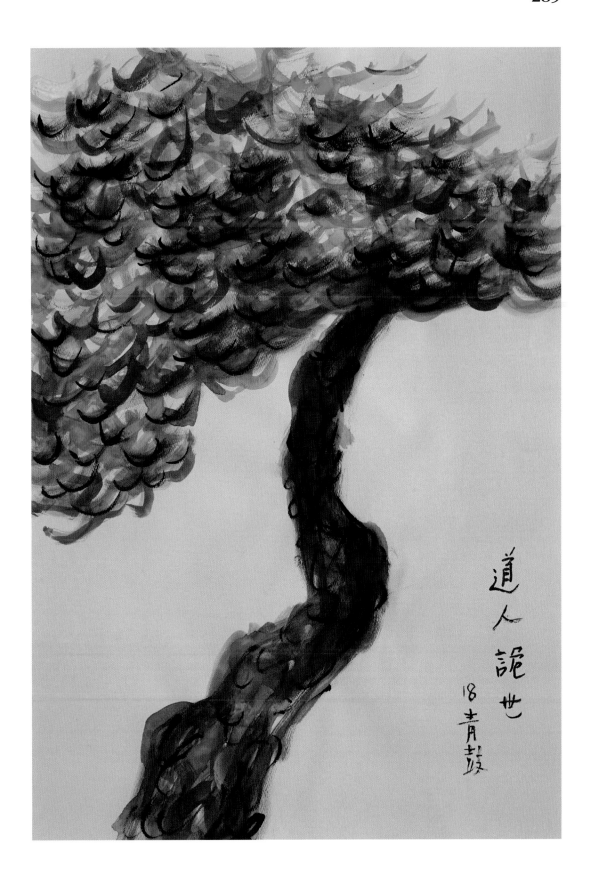

道人詭世
18 青鼓

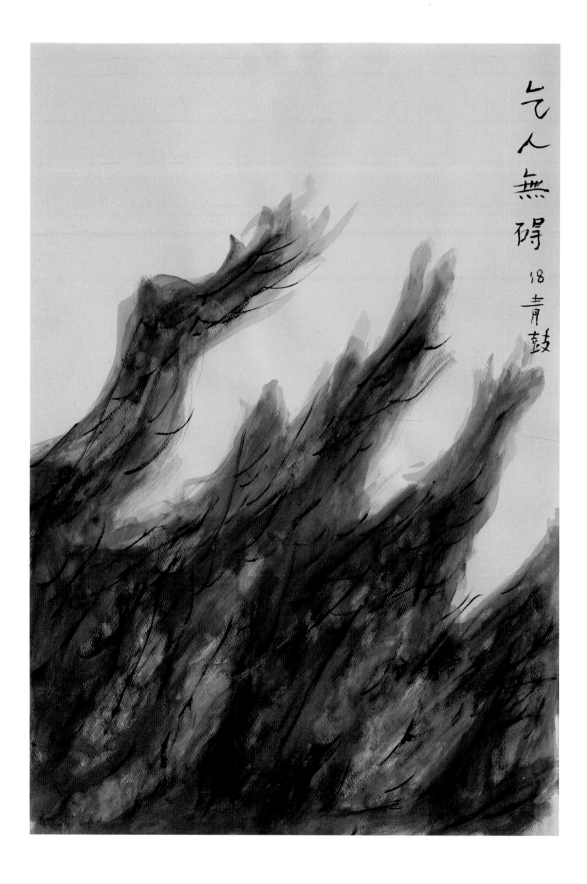

乞人無碍
18
青鼓

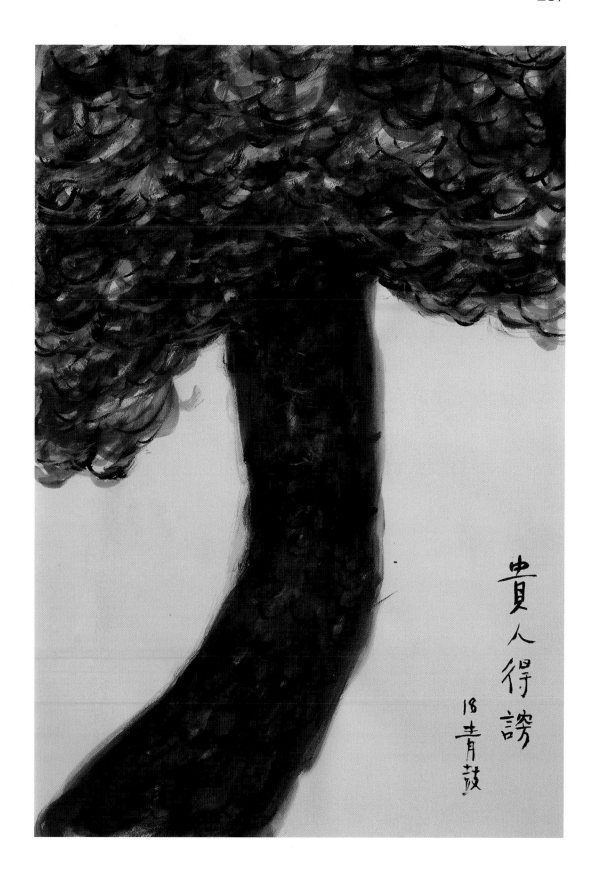

貴人得謗

18 青鼓

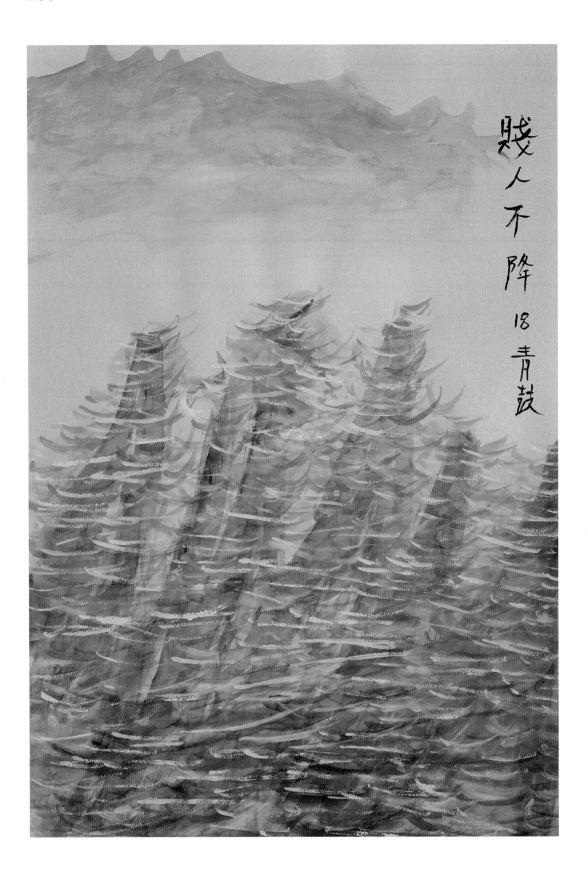

賤人不降
18 青鼓

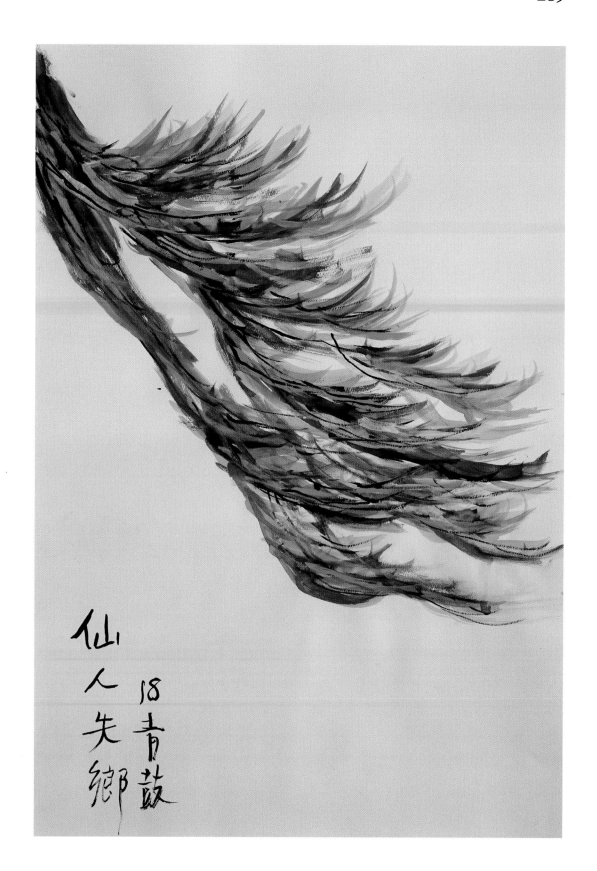

仙
人
失　18
鄉　青
　　鼓

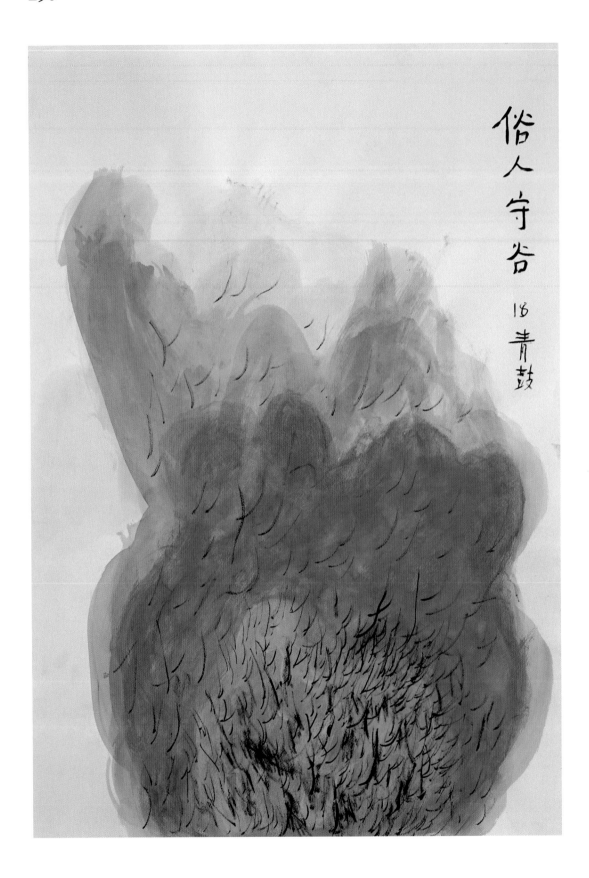

俗人守咎

18 青鼓

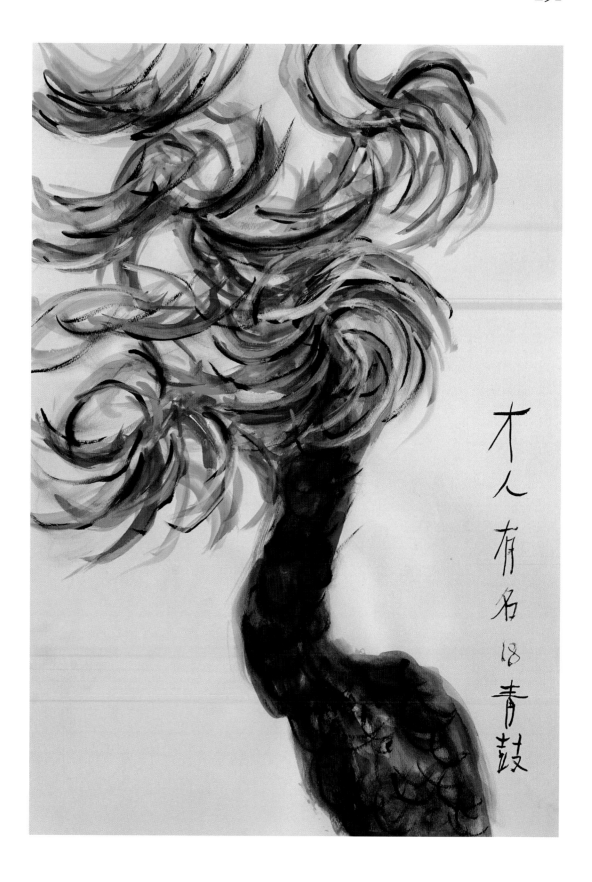

才人有名旧青鼓

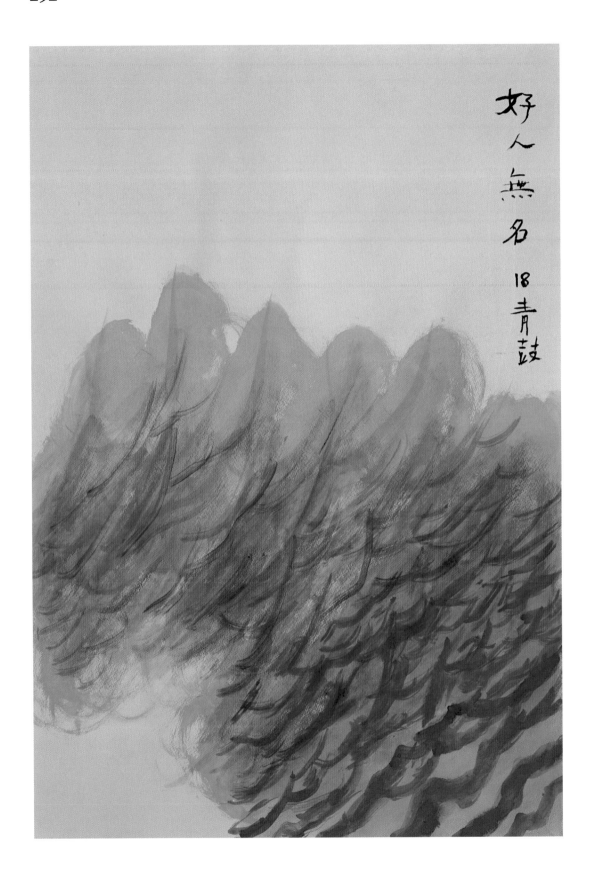

好人無名
18 青鼓

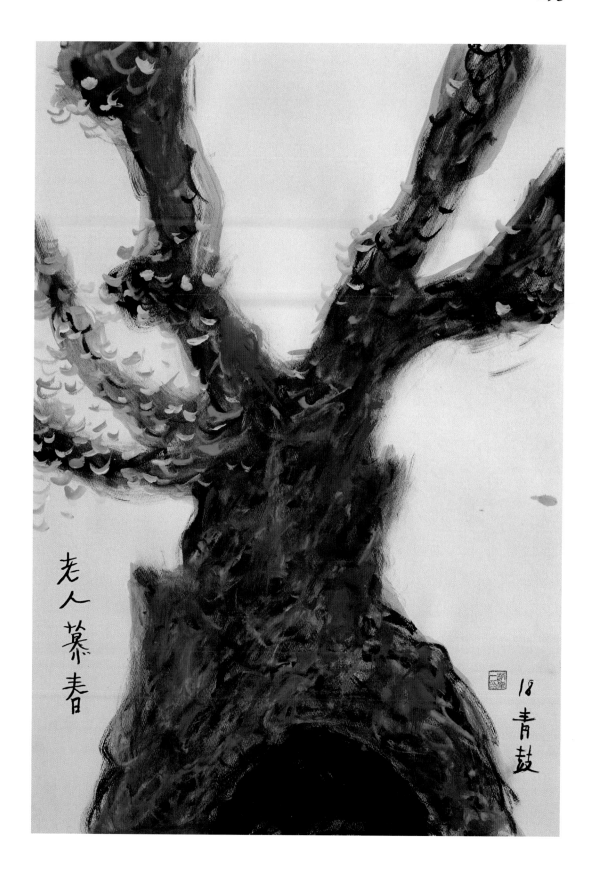

老人慕春

18 青鼓

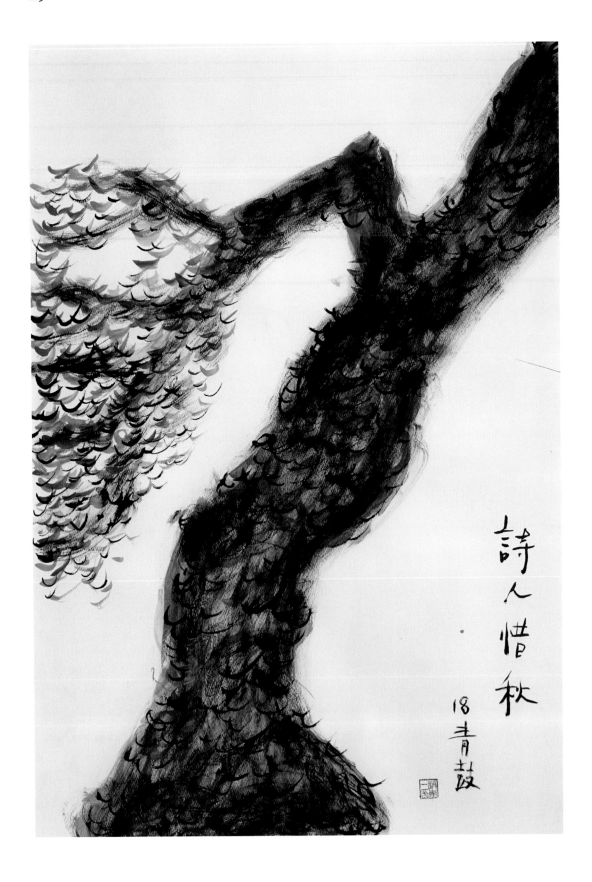

詩人惜秋

18青鼓

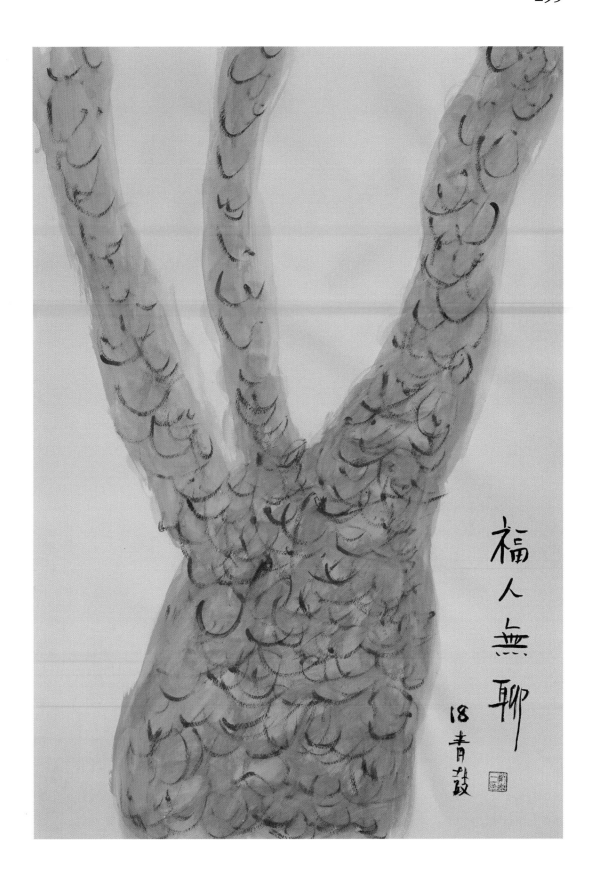

福人無聊

18 青�’ 鼓

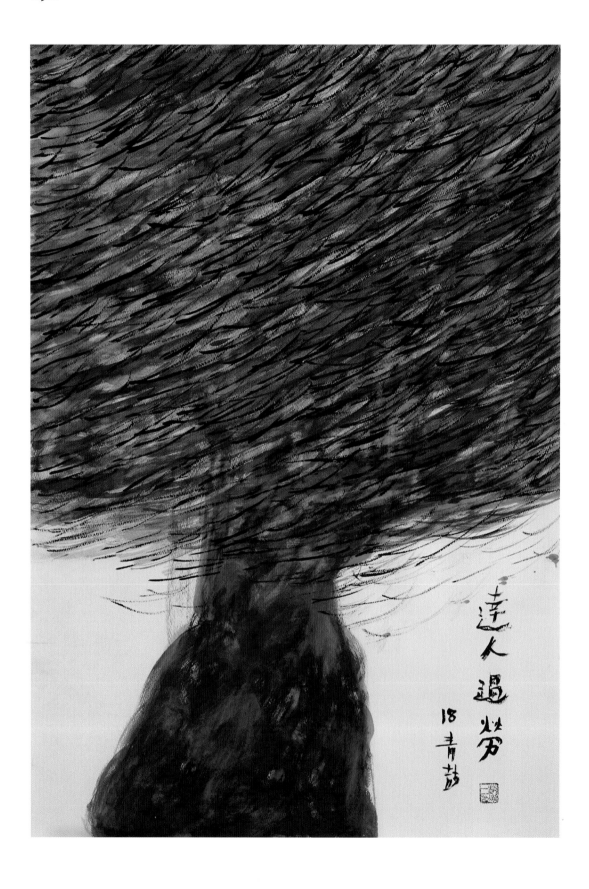

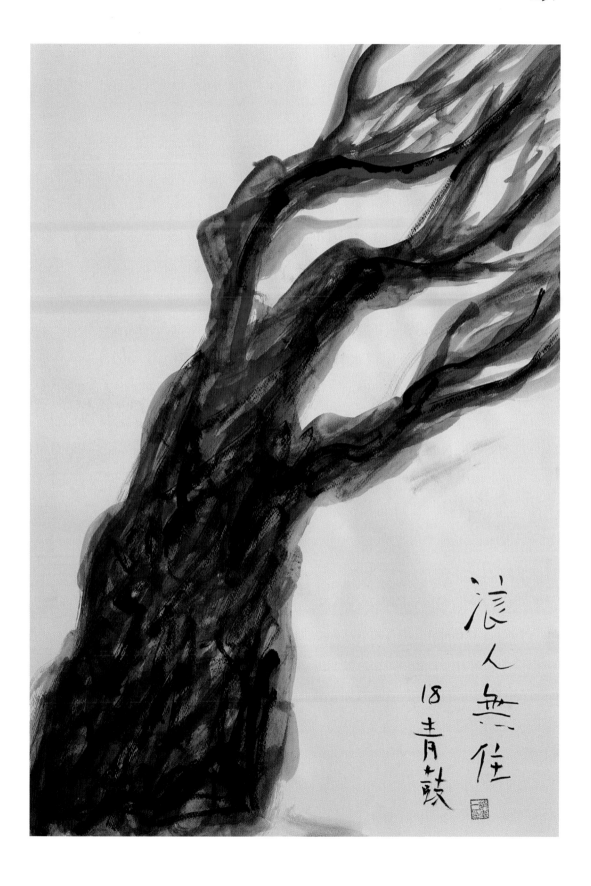

浪人無住
18 青鼓

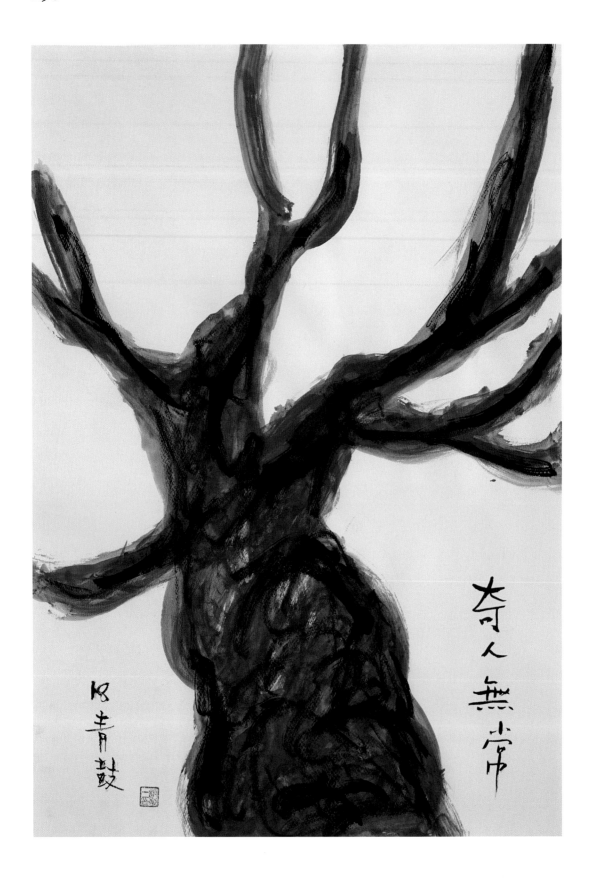

奇人無常

青鼓

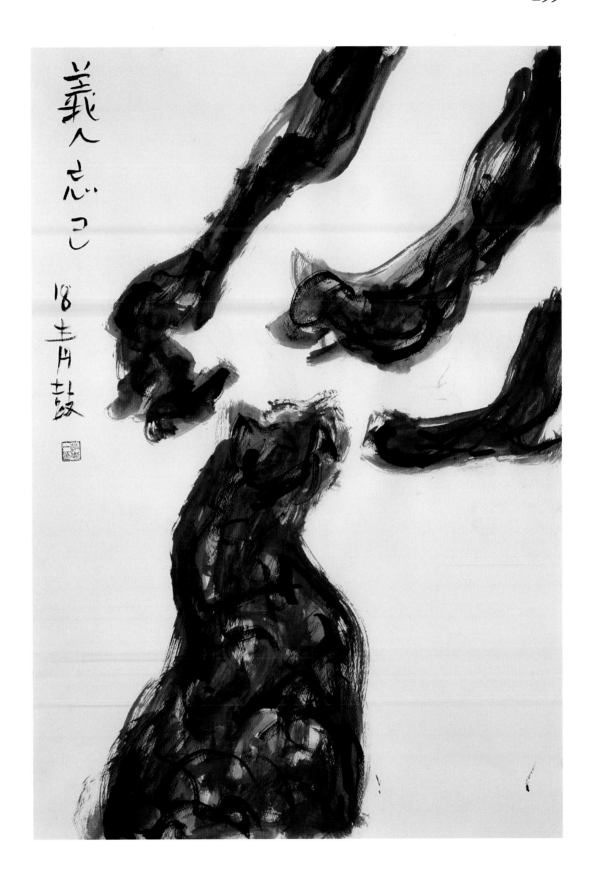

義人忘己

18
壬月
鼓 [印]

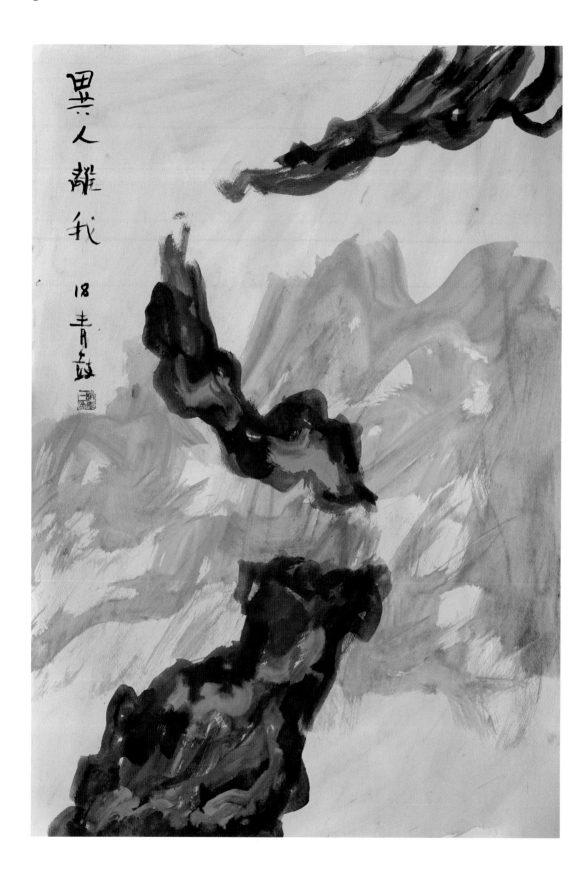

異人離我

18 青敖

차 례